本书获得北京大学上山出版基金资助,特此致谢!

青年学者文库

# 主体的生成机制

『十七年电影』内外的身体话语

Zhuti de Shengcheng Jizhi

史静 著

北京大学出版社
PEKING UNIVERSITY PRESS

### 图书在版编目(CIP)数据

主体的生成机制:"十七年电影"内外的身体话语/史静著.—北京:北京大学出版社,2014.3
ISBN 978-7-301-24094-6

Ⅰ.①主… Ⅱ.①史… Ⅲ.①电影评论-中国-现代 Ⅳ.①J905.2

中国版本图书馆 CIP 数据核字(2014)第 068230 号

| | |
|---|---|
| 书　　　名: | 主体的生成机制——"十七年电影"内外的身体话语 |
| 著作责任者: | 史　静　著 |
| 责 任 编 辑: | 魏冬峰 |
| 标 准 书 号: | ISBN 978-7-301-24094-6/I·2742 |
| 出 版 发 行: | 北京大学出版社 |
| 地　　　址: | 北京市海淀区成府路 205 号　100871 |
| 网　　　址: | http://www.pup.cn |
| 新 浪 微 博: | @北京大学出版社 |
| 电 子 信 箱: | weidf02@sina.com |
| 电　　　话: | 邮购部 62752015　发行部 62750672　编辑部 62752926 出版部 62754962 |
| 印 刷 者: | 三河市博文印刷有限公司 |
| 经 销 者: | 新华书店 |
| | 965 毫米×1300 毫米　16 开本　22 印张　296 千字 2014 年 3 月第 1 版　2014 年 3 月第 1 次印刷 |
| 定　　　价: | 46.00 元 |

未经许可,不得以任何方式复制或抄袭本书之部分或全部内容。
**版权所有,侵权必究**
举报电话:010-62752024　电子信箱:fd@pup.pku.edu.cn

# 目　录

导　论 ············································································ (1)
  一　"小"电影的大格局 ·············································· (1)
  二　新中国·新主体·新身体 ······································· (4)
  三　没有身体,何来主体? ············································ (6)
  四　电影的召唤术 ······················································ (13)
  五　本书概要 ···························································· (16)

第一章　从身体的卫生到卫生的身体 ································ (18)
  第一节　流行病的政治经济学 ······································· (20)
    一　《枯木逢春》:三种神话 ····································· (22)
    二　健康生活习性:改造物质性贫民窟 ····················· (28)
  第二节　性病·妓院·教养院 ······································· (32)
    一　劳动生产教养院:从妓女到新生劳动妇女 ·········· (34)
    二　干净的隐喻 ······················································ (37)
    三　诉苦仪式中的认同 ············································ (40)
  第三节　疾病·民族·国家——"十七年"少数民族
            电影中的疾病叙事与国家认同 ···················· (43)

一　从边疆到国防：一种地理政治学的建构 …………（45）
　　二　医疗队：疾病驱魔和政治驱魔的利器 …………（47）
　　三　典型个案：从琵琶鬼到摩雅傣 …………………（51）
　　四　从地方到空间 ……………………………………（54）
　第四节　身体的社会卫生学 ……………………………（59）
　　一　《思想问题》的症候：脱胎换骨与治病救人 …（59）
　　二　关节炎·骨瘤·父之法 ………………………（62）
　小结 …………………………………………………………（65）

**第二章　体育的宏大叙事：运动中的身体** ………………（67）
　第一节　竞技/军事体育·女性·凝视·国家 ……………（68）
　　一　女性/体育与民族国家/"去势"焦虑 ……………（68）
　　二　体育的吊诡：被窥视的身体、被改造的精神、被生产的空间 ……………………………………………（72）
　　三　叙事模式及叙事动力 ……………………………（77）
　　四　新人及其危险的"补充" …………………………（82）
　第二节　全民健身·广播操 ………………………………（84）
　　一　新中国·新体育·人民性 ………………………（84）
　　二　广播操·车间·时间 ……………………………（86）
　　三　体育和药：治疗之药抑或毒药？ ………………（92）
　第三节　恋爱力比多与国家寓言的重新书写：《水上春秋》 ………………………………………………（96）
　第四节　足球 ………………………………………………（102）
　小结 …………………………………………………………（104）

**第三章　生产的身体与消费的身体** ………………………（106）
　第一节　两种城市——后革命时代的身体想象 ………（107）
　　一　变消费城市为生产城市 …………………………（107）
　　二　震惊恐惧·橱窗引诱·恋物——消费城市空间中的身体 ………………………………………………（110）

三　新城市的政治经济学——生产城市空间中的身体 … (116)
　第二节　三角恋爱中的身体 …………………………………… (121)
　　一　男人，你不可以选择 …………………………………… (123)
　　二　女人，你选择了谁？ …………………………………… (125)
　　三　审美意识形态和政治意识形态的"二律背反" ………… (129)
　第三节　劳动·性别·美学 …………………………………… (133)
　　一　从消费者到生产者："娜拉"出走的重新书写 ………… (133)
　　二　几组矛盾/情谊、几个家庭、几个共同体 …………… (136)
　　三　从饮食男/做饭女到生产男女 ………………………… (138)
　　四　封建/反封建装置中的女性话语 ……………………… (141)
　第四节　有序化的欲望："生产＋恋爱"模式 ………………… (145)
　　一　"生产＋恋爱"模式的 N 种在场 ……………………… (145)
　　二　新空间与新情爱——"生产＋恋爱"的同质空间 …… (149)
　　三　"生产＋恋爱"话语＞"城市＋恋爱"/"消费＋恋爱"
　　　　话语 ……………………………………………………… (154)
　小结 …………………………………………………………… (158)

## 第四章　被解魅的花园：时间与身体 ……………………… (160)
　第一节　从自然时间到国家时间 ……………………………… (162)
　第二节　国庆节：圣日庆典仪式中的身体 …………………… (169)
　第三节　"将来"时间的政治动力学 ………………………… (179)
　第四节　在建构和解构之间：八小时工作制 ………………… (187)
　　一　八小时工作制和时间的政治性 ……………………… (187)
　　二　美景和残垣——城市的可见时间 …………………… (189)
　　三　当敲钟成为现代事件——农村的时间 ……………… (195)
　第五节　新闻搭起的浮桥：大历史和小历史的耦合 ………… (199)
　　一　新闻报纸、装置和日常生活 ………………………… (199)
　　二　新闻：插入式装置的政治功能 ……………………… (201)
　　三　建设题材影片中新闻所表征的国家意识形态 ……… (211)
　小结 …………………………………………………………… (213)

## 第五章 共同纽带和公共记忆的建构:革命历史电影中的身体 （215）

### 第一节 从生物性复仇到制度性复仇:被升华的复仇身体 （217）
一 前现代复仇母题的现代性改写 （217）
二 现代性复仇与法律制度化下的身体 （222）

### 第二节 诉苦机制·公审仪式:言说与言说的语法 （225）
一 从受苦到诉苦:真理显影的机制 （225）
二 公审仪式:公共审判中的集体认同 （228）

### 第三节 再造"农民"和"地主" （232）
一 再造"农民" （232）
二 地主/汉奸——阶级和国家的征兆合成体式的敌人 （234）

### 第四节 圣殿内外的身体:革命与身体 （236）

### 第五节 先锋党:落地的麦子不死 （241）
一 作为敌人的他者 （242）
二 人民——安泰之母的隐喻 （244）
三 两种死亡:受刑与崇高的身体 （247）
四 从农民到军人——纪律规范下的战士共同体 （251）

小结 （259）

## 第六章 自我的"衣架"——"十七年电影"中的服装 （261）

### 第一节 权力服装/特性角色:服装—政治无意识 （264）
一 张爱玲·人民装·旗袍——不是引子的引子 （264）
二 干部服和人民装 （267）
三 制服 （272）
四 军装 （277）
五 生产的服装 （281）

### 第二节 权力服装的他者 （287）
一 旗袍——漂浮能指的一维面孔 （287）

二　浪费美学逻辑·······················（292）
　　三　怪异身体及其化妆术·················（294）
　第三节　精神内核：服装的装饰···············（298）
　第四节　电影内外的明星服装·················（299）
　小结·····································（302）

**结　语　身体文化和身体诗学的别样面孔**···········（304）
　第一节　资本主义体系外部的身体·············（306）
　第二节　公民共同体和国家共同体中的身体·······（312）
　第三节　身体的反抗和颠覆：挥之不去的幽灵·····（316）
　第四节　时髦的身体学：华丽转身后的新意识形态···（319）

**参考影片**·································（322）

**参考文献**·································（330）

**后　记**···································（341）

# 导　论

## 一　"小"电影的大格局①

本书主要讨论的对象是"十七年电影"。中国电影史的时期划分和断代工程总是和政治联系在一起,"十七年电影"作为电影史中的一个分期概念,也并非自然透明,只不过是一种渗透了意识形态的叙述方式。② 电影和政治之间的关系一度成为我们认知电影的一个"范式",成为自然而然的一种知识。在从 90 年代初开始并延续至今的"重写电影史"的浪潮中,这种认知范式被挑战、被打破、被解构,重新

---

① "小"电影是指"十七年电影"中一直没有被纳入分析视野而只是在电影史中以简要概述形式呈现的电影,小电影主要是针对那些被广为分析的有重大价值的"大电影"(如《红旗谱》等)而言。在此种意义上,"十七年"的小电影数量众多,而且某种程度上被遮蔽了,本书的研究对象虽然不能全部涵盖这些电影,但是想从一种新的角度切入这些电影,从而在一定程度上丰富现有的对"十七年电影"的研究。

② 张硕果:《论上海的社会主义电影文化:1949—1966》对"十七年电影"作为一种电影史的分期,其背后的历史观念和价值判断有详尽的分析。可参见张硕果:《论上海的社会主义电影文化:1949—1966》引言部分,华东师范大学博士论文,2006 年。

认识"十七年电影"成为受到众多学者关注的富有启发性的文化课题。在西方文学理论界的诸多利器被拿来后,重新在各色光谱中去打捞历史的影子和拼贴历史的碎片,就具有了多种可能性和可行性。在不同的理论坐标系中,折射出的是无数个"可写的文本"。人们试图在过往的政治文化视角之外,在多重光束的映照下对这段中国电影史进行新的文化读解和突围。

在"重写电影史"的潮流中,许多"十七年电影"被做了异常精彩的研究,如《青春之歌》(1959)、《红旗谱》(1961)、《红色娘子军》(1961)、《白毛女》(1950)、《林海雪原》(1960)等,都有大量显著且重大的成果产生。这些电影都为既有的文学史叙述以"再解读"的形式增添了"复线"讲述的可能性。① 我们可以发现,这些研究成果很多都是基于文学研究的新的理论范式展开的,同时,它们产生的影响也很大程度上被归于文学研究和文化研究的范畴。当然,在广义的文本研究和文化研究的视野之下,这种研究完全是合法的且具有重要的转型意义。但是当前对"十七年电影"的研究也存在一定的偏向性,比如,比较注重由文学作品改编而成的电影文本的研究,同时也就较为偏重有较大文学性、政治性和有较大社会影响力的电影名作,我将这些电影称为"大电影"。这些作品题材重大,影响深远,其自身的混杂性提供了从多个层次、多种维度进行理论分析和探讨的可能性。但是,这些并不能反映"十七年电影"的全貌,还有众多并不是那么有名的电影作品却一直没有引起我们的关注,没有被纳入我们的研究范畴。

大量的"十七年电影"文本被遗漏在重读圈和细读圈之外这个现象,值得我们进行反思。尤其是在这样一个潜政治和去政治的时代,在一个对任何事情都要"习惯先问一句:谁之价值?谁之文

---

① 对"十七年电影""再解读"的可能性来自于电影场域中知识谱系的刷新,这种知识刷新天然地具有一种合法性,结构主义、语言学、精神分析、女性主义、解构主义、后殖民、文化批评、意识形态分析等这些新的知识同样也是一种权力。电影批评总是已经(always ready)在一种知识谱系中对另一种知识谱系进行突围。

化？谁之道德？谁之生活方式？谁在说？为何目的？"①的相对主义的文化场域中，对"十七年"诸多电影的细读就会为人们所质疑，这些电影还有价值吗？关键是有重读和细读的价值吗？本书通过对"十七年"大量电影的认真考察，发现这一时期的电影所表征出的纷繁复杂的身体叙事正是我们解答国家认同工程的一个重要维度，是打开主体身份认同和国家认同这一"褶皱"(Fold)的一个重要切口。这一时期在表意体系和文化逻辑中表征出的身体虽然不同于解放前的身体话语，更不同于西方好莱坞电影中的身体话语，但是不能就此说"十七年"时期的身体不存在，相反，从来没有哪个时期像新中国这样强调身体的生产和建构。

在本书看来，虽然就艺术价值和政治影响而言，"十七年"诸多未被研究的电影与题材重大、艺术上成功的"大电影"不可比拟。但是，作为影像中国的电影世界的重要组成部分（也是数量上的主要组成部分），它们的意义是不可忽视的。"重写电影史"突破的是旧的电影史研究的限制性视野，同时，却很有可能又会落入到"重写文学史"的文学和文化研究的新思路、新解读的对重点电影进行文化"翻案"的新限制中去。在大文学史、大电影史中，我们似乎很难找到这些小格局的电影的位置；同时，在新文学史和新电影史中，也有可能会再次让这些"小电影"消失于无形。因此，本文关注这些电影的意义是想突破既有的"文学史"和"电影史"的限制性框架，在跨越性的线索中找到小电影的大格局。②

张颐武在分析"十七年"文学作品时认为必须从"肯定"或"否定"的二元对立中突围，而回答一些更有价值的问题："这些本文是如何缝合于特定意识形态的？它们如何打动当时的读者？它们是如何向读者'讲述'革命的神圣性的？他们怎样诠释历史/政治问

---

① 程巍：《中产阶级的孩子们——60年代与文化领导权》，北京：三联书店2006年版，第24页。

② 当然，本书并不限于研究没有被详细分析的电影，已经被很好地作出了解读的"大电影"也在本书的研究视野中。

题?"①这同样适用于对"十七年电影"的分析研究。因此先让我们姑且搁置好与坏、重要与不重要的评价,将重点放在对"十七年"诸多电影文本的细读上,这也是本书的写作基础。通过对这些电影文本的细读,在身体生产与国家认同这个维度中,本文试图去打捞、审视并重读这些被遗漏在既有的重读视野之外的,只能够在电影史的叙述中被偶尔提及或概要般简述的影片,从而力图在一定程度上丰富既有的"十七年电影"研究。②

## 二 新中国·新主体·新身体

"十七年电影"作为国家政治记忆工程和政治认同工程的组成部分,是权力—知识在表意领域展开的一个物质性装置,正如巴克·布朗所说"政治是指维护或挑战社会秩序的权力过程,而意识形态是指这些权力过程在表意领域的进行方式"③。因此,随着新中国的成立,带来的"整个意识形态和话语结构的巨变",这急需重建一种"'新中国'的文化/历史表意体系"④。这个表意体系一方面要实现对文化领导权的积极赞同,一方面要建构起"一套可以反映新的社会秩序、并在新社会秩序内部起作用的全新表现模式"⑤。我们今天重新审视"十七年电影",可以在回溯中,去重新寻索它建构刚刚过去的时代的意义,它通过叙事系统和象征系统对过去以及现在进行的编码,它所共享的有关革命的起源神话、英雄传奇和

---

① 张颐武:《从现代性到后现代性》,南宁:广西教育出版社1997年版,第193页。
② "十七年电影"的另类讲述(或复线讲述)不仅在纸媒中在场,而且也在视觉媒体中在场。崔永元制作的《电影传奇》对经典电影(亦称"老电影")的后现代主义式讲述,被称作是"民间的对十七年电影的怀旧"。而大量生产的对"十七年"红色经典电影的影视剧改编,如《小兵张嘎》《林海雪原》《苦菜花》等,既是全球化资本主义语境中的消费表征,同时又是一种"后怀旧"时代的"红色情结""革命情结"和"英雄情结"。影视剧重写中的"十七年"经典,身体已经完全被抽离了历史的时空限阈,而被赋予一种当下的身体"景观"意义。其对"十七年电影"最大的颠覆莫过于对身体的另类呈现。
③ Eagleton, *Ideology: Introduction*, London: Verso, 1991, p.7.
④ 张颐武:《从现代性到后现代性》,南宁:广西教育出版社1997年版,第192页。
⑤ 〔美〕巴克·布朗:《电影理论史评》,徐建生译,北京:中国电影出版社1994年版,第29页。

终极承诺的表意体系。因为正是中国电影通过自己影像的力量建构起"国人在这革命所建立的新秩序中的主体意识"①，进而建立了对国家政权合法性的终极信仰——因为"任何统治都企图唤起并维持对它的'合法性'的信仰"②。

由此，"十七年电影"中的意识形态及其表意方式不可避免地把镜头的中心聚焦于新中国的主体的"人"。与民国时期的电影明显不同的是，"十七年电影"摆脱了关于中国前途命运的文化迷茫的情绪，"新秩序中的主体意识"以题材多样、内容广泛、细节丰富又主题鲜明的面貌展现在世人面前。在建构国人在新秩序中的主体意识这一过程中，也是意识形态通过物质性机器对个体发挥作用进行询唤的过程。而这个过程必须通过人的身体的物质性实践和物质实践中的各种仪式来完成。联系百年来的中国电影史并纵观"十七年电影"，我们会发现，影像中展示出来的人的身体是那样新鲜而与众不同。这让我们深刻地认识到，新中国与新身体两者是密切联系在一起的。没有新中国开创历史性的新政治与新文化的庄严承诺，就没有电影中醒目的表意性的新身体的出现；同样，没有新身体的成功建构和充分展示，我们就无法理解新中国本身的真正含义。

布鲁克斯说："现代叙述看来形成了某种身体的符号化（semioticization），而与之相应的是故事的躯体化（somatization）：它断言，身体必定是意义的根源和核心，而且非得把身体作为叙述确切含义的主要媒介才能讲故事。"③因此，"十七年电影"内外身体的符号化、故事化和躯体化的呈现，是电影叙述的现代可能性，新国家和新秩序中的新主体必须要建构起新身体的合法性，而对身体进行规划/规训的过程本身就是对新国家积极认同的建构。比如，在

---

① 黄子平：《"灰阑"中的叙述》，上海：上海文艺出版社2001年版，第2页。
② 〔德〕马克斯·韦伯：《经济与社会》上卷，林荣远译，北京：商务印书馆1997年版，第239页。
③ 〔美〕彼得·布鲁克斯：《身体活：现代叙述中的欲望对象》，朱生坚译，北京：新星出版社2005年，绪言第2页。

本书中我们将要详细分析很多影片中频繁出现的国庆节中的人的身体,进而更深入地理解这些身体在国庆节这个国家政治节日庆典中是怎样通过参与人民广场的庆祝仪式从而分享共有的文化信念的过程。我们会发现这个仪式本身就已经表征着作为一种"新秩序中的主体意识"的新中国这一国家认同的在场。另外,本书还注意到"十七年"时期史无前例地开展的全民健身计划,通过对健康与健身概念的集体阐释,国家无远弗界的权力意志直接作用于肉体性的身体本身。这是由国家制度化了的对个人身体的规划和身体改造。通过这次有计划、大规模的内化过程,身体成为一种被铭刻了国家意志印迹的身体,透过身体这一可见物的媒介,健康/病态的个体才能够在电影中被呈现出来,看似个人计划的健身运动实际上是内化了的国家计划的实践。同时,新身体同样铭刻在新中国的恋爱观、性别观以及历史观、时间观和空间观上,这些身体的各个维度都将会被纳入本书的研究视野。身体最具柔韧性,同时也最具被规训性,自存在就面临着如何被权力规训的命运。

## 三  没有身体,何来主体?

在分析新中国电影中的身体生产与国家认同这一议题时,我们必须首先处理主体与身体两个概念,以及它们的关系问题。两者在新中国的国家意识形态的召唤之下面临着相似的境遇和问题,但又绝不等同。

伍德沃德(Woodward)在其著作《身体认同:同一与差异》中说:"人类是被赋予形体的主体,身体是一个媒介,透过这个媒介,不管是在自己或别人面前,我们使自己成为肉眼可见的物体,并且借此让我们自己,也让他人知道我们是谁。此外,身体也是我们在世界中的行动媒介,我们借由这个媒介行动,并且扮演各种角

色。"①从本书对"十七年电影"中的分析中,我试图说明:身体不仅是认同建构的关键领域,同时认同也被固定在身体之中,这是一个从身体生产到主体认同的复杂的过程,这个过程并非是历时的,而是共时的。

新中国对"社会主义新人"的需求是作为一种意识形态对合法的主体的询唤。"所有意识形态的功能就在于把具体的个人'构成'为主体。"②主体的英文 Subject,拉丁语词源为 sub(在……之下)与 jacere(投、掷),意思是"在统治者或君王管辖之下的人民"③,因此,主体本身有服从、臣属和从属的意思。只有在意识形态将个人传唤为主体的那一瞬间,意识形态才存在并且发挥其功能。阿尔都塞认为,意识形态作为一个反射的镜像结构,保障着:

1. 把"个人"传唤为主体;
2. 它们对**主体**的臣服;
3. 主体与**主体**的相互承认,主体间的相互承认,以及主体最终的自我承认;
4. 绝对保障一切都是这样,只要主体承认自己的身份并做出相应的行为,一切都会顺利;

结果是:主体落入了被传唤为主体、臣服于**主体**、普遍承认和绝对保证的四重组合体系。④

个体就像拉康的"无意识"一样,是一个空的胡桃核,是一个空位,是意识形态在整个结构中赋予的一个空缺。这个意识形态发生作用的过程被他描述为:"意识形态'起作用'或'发挥功能'的方式是:通过我称之为传唤或呼唤的那种非常明确的作用,在个人

---

① Kathryn Woodward:《身体认同:同一与差异》,林文琪译,台北:韦伯文化国际出版有限公司 2004 年版,第 231 页。
② 陈越编选:《哲学与政治——阿尔都塞读本》,长春:吉林人民出版社 2003 年版,第 361 页。
③ 〔英〕雷蒙·威廉斯:《关键词:文化与社会的词汇》,刘建基译,北京:三联书店 2005 年版,第 474 页。
④ 黑体为原作者所加,是大主体的意思。陈越编选:《哲学与政治——阿尔都塞读本》,长春:吉林人民出版社 2003 年版,第 371 页。

中间'招募'主体(它招募所有的个人)或把个人'改造'成主体(它改造所有的个人)。我们可以从平时常见的警察(或其他人)的呼唤——'嗨！叫你呢'——来想象那种作用。"并说这里的呼唤是作为一种服从于明确仪式的日常实践。① 这个将个体传唤为主体的"大主体"在"十七年电影"中有一个具象化的身体存在,这就是毛泽东像。毛泽东像是对毛泽东身体的一种艺术呈现。毛泽东像多是画像或者照片,它们作为一种可复制的艺术,可以最大限度地普及,成为日常生活的一部分,作为一种政治审美,增补的是世俗的日常生活政治性的缺失。毛泽东像虽然是现代意义上的复制艺术,但这种艺术同时建立在仪式和政治的根基上,同时具有膜拜价值和展示价值,并不因为本雅明意义上的"原真性"的"灵韵"的消失就丧失了仪式的根基和膜拜的价值。同时,电影自身也是一种可复制的艺术,它对毛泽东像的传播某种程度上是再一次的复制,但无论是毛泽东像本身还是电影中的毛泽东像都不是作为一种消遣性的大众娱乐物件被接受,而是作为政治物件、国家物件被接受的,凝视和膜拜的态度更加强化了民族国家认同,从而将个体询唤为对"大主体"普遍承认和绝对保证的主体。

然而,尽管阿尔都塞颇有见地地论述了意识形态作为个人与实在生存条件的想象关系的"表达"必须建立在物质性机器上,从而将个人询唤改造为主体,但是他并没有指出这些物质性机器究竟是如何作用于身体从而将意识形态填充进个体这一空位中的。

这样,身体问题就渐渐从与意识形态相关的主体问题中生发出来。在处理主体与身体问题的理论家中,福柯占有特殊的地位。一方面福柯理论是以主体问题为中心的,另一方面他又十分关心主体的物质性基础及其历史的境遇,他不相信主体问题可以在哲学话语中得到充分的解释,他的理论也不是集中在从哲学的角度剖析主体性问题的发生和演变。相反,福柯理论在关注历史的另

---

① 陈越编选:《哲学与政治——阿尔都塞读本》,长春:吉林人民出版社2003年版,第364页。

类细节和"小事件的历史"的谱系学的框架中给予了身体问题充分的生长的空间。我们在其中看到的是历史长河中活生生的人的身体被规训和自我规训的过程,使国家对身体的权力规划隐蔽起来而表现为人自主地对身体进行计划。

福柯主要解决的问题就是国家权力—知识如何通过在物质性机器中发挥权力,对人进行积极的管理和规训,从而将个体询唤改造为合格的主体的微观生命政治学。一方面这是关于身体的解剖/政治学(anatomo-politics),其发挥权力的领域是学校、医院、单位、工厂等;一方面是关于人口的生命政治学(biopolitics),其发挥权力的领域是人的健康、出生与死亡等。

在具体的历史谱系中去关注身体问题,是福柯剖析身体的政治和权力问题的关键。特纳说:"正是在这些领域(健康、体育、休闲、性和消费主义)中,身体、社会和文化的互动是社会实践的关键特征。"[①]这些领域是一个自然的身体被标记、组织、制作成政治—文化的身体所发生的技术场域。在这些政治—技术领域中,关于身体就形成了一整套体制化话语,并且通过这种不断膨胀的身体化话语(bodilized discourse)[②]实现了对身体的控制,不断地生产和建构着想象界和现实界的身体和身体话语。正如"在现代社会里,国家打着为其国民提供医疗服务之名反而更进一步加强了对他们身心的禁锢"[③]。对身体的微观权力管理矛头所向就是身体政治(Body Politics),身体政治是指"对于身体,不管是个体的身体还是集体的身体的管理、监督与控制。它可以发生在生殖、性领域,也可以发生在工作、休闲领域,也可以发生在疾病以及其他形式的反常领域"[④]。

---

① 特纳:《身体问题:社会理论的新近发展》,汪民安、陈永国编:《后身体:文化、权力和生命政治学》,长春:吉林人民出版社2003年版,第20页。
② 这是作者依据性化话语(sexualized discourse)自造的一个词。
③ 〔美〕约翰·奥尼尔:《身体形态:现代社会的五种身体》,张旭春译,沈阳:春风文艺出版社1999年版,第144页。
④ 转引自黄盈盈:《身体·性·性感:对中国城市年轻女性的日常生活研究》,北京:社会科学文献出版社2008年版,第25页。

从柏拉图的身/心二元论到笛卡儿的"我思故我在"中的现代主体问题,尼采反主体化的"权力意志论",再到梅洛—庞谛现象学中的身体,福柯理论中的身体政治以及德勒兹提出的"无器官身体"(the body-without organs)①,身体问题在西方逐渐从主体问题中发展变化并且逐渐生发出来。身体社会学中的身体②,以及身体政治学中的身体,都将身体作为一个重要的历史文本从而进行理论探讨。身体在社会建构论的观点中从来都不是自然的身体,因为"在所有'自然的'事物中总是都存在着某些不容选择的东西"③。这样的身体是一种总是已经(always ready)被建构的身体,即是一种已然存在的真实。

然而关于身体的彻底的社会建构论仍然受到诸多质疑。沃德伍德在评论身体被话语、场域、权力建构起来的社会建构学的观点时认为,他们"连着洗澡水一起把婴儿给倒掉了",即遮蔽了身体的物质性,"社会建构论的危险在于:它对身体作为某个物质实体(material entity)的关注不够充分"④。因此,他提出了具体化(embodiment)的分析方法,"具体化分析也就是需要对'身体的物质性(physicality)'如何被社会过程,以及'自然的'过程所塑造出来此一问题提出详尽的解释。在此情境脉络中,人类身体之所以重要,不只是因为它为人们的生存能力提供基础,也因为身体形塑了我

---

① 无器官身体是指"一个摆脱了它的社会关联、它的受规戒的、符号化的以及主体化的状态,从而成为与社会不关联的、解离开的、解辖域化了的躯体"(见道格拉斯·凯尔纳:《后现代理论》,张志斌译,北京:中央编译出版社1977年版,第118页)。无器官的身体作为一个欲望机器,在千高原上游牧,强调一种身体的强度和生产性的力量。

② 奥尼尔在《身体形态》中将身体分为五种:世界身体、社会身体、政治身体、消费身体和医学身体,而这五种身体建立在生理身体和交往身体的基础上。道格拉斯将身体分为物理的身体和社会的身体。伊里亚斯提出"文明的身体",而布尔迪厄则提出"身体资本"的概念。葛红兵与宋耕在其《身体政治》一书中则从三个维度上来讲"身"的含义:第一是作为肉体的"身";第二是作为躯体的"身";第三是身份。

③ 〔美〕本尼迪克特·安德森:《想象的共同体:民族主义的起源与散布》,上海:上海人民出版社2003年版,第170页。

④ Kathryn Woodward:《身体认同:同一与差异》,林文琪译,台北:韦伯文化国际出版有限公司2004年版,第92页。

们的认同,并且构筑了我们在世界中的定位与分类系统"①。"这个立场必须避免两极化的推论:其一是将物质身体的消失,与社会建构论联想在一起,其二是回到生物本质论论点上。"②沃德伍德提出的具体化的身体(embodiment body)分析方法一方面强调身体的肉体性即物质性,一方面强调身体的被建构性,这是一种更全面的身体视角。

如果说主体问题更关注哲学推演的逻辑的话,那么"十七年电影"中的身体问题却更显示出身体本身物质性的坚硬的逻辑。那么,怎样去理解作为物质性基础的身体以及各种表现形态?

新中国的国家意识形态所询唤的就是一个在物质性的表现形态上非常丰富多元化的身体,它既是"物理的"和"社会的"同时又具有一种生产性和"资本性"。它既被新中国的民族想象所构建,又参与到了建构这一想象的自我生成之中。在本书看来"十七年电影"中的规训机制所作用的最终结果就是为了保证这个多元化的生产性身体再生产的顺利进行,即保证劳动力的不断再生产。在新中国工农业建设的初期,它强烈表现出对肉体效率的强调,肉体效率的提高需要有健康的有力的身体的保证,同时还需要有无处不在的空间化的"全景监视"和意识形态化的时间规训。

我们在重新观看"十七年电影"的时候会深刻地体会到这种物理的、社会的和生产的身体在电影叙事逻辑中无比的重要性。在"十七年电影"中,劳动场面司空见惯,并且这种劳动被无限地赋予了神圣的意义。劳动作为一种物质身体的展示和实践,更是一种类似于韦伯笔下神圣的天职一般的劳动,具有一种精神信仰性。而且这里的劳动特指的是在农村中的体力劳动和集体劳动。从延安时期至新中国,农民被建构为天然地具有一种生产、阶级和道德的合法性,与此同时,农民的劳动也被建构为天然地具有一种合法

---

① Kathryn Woodward:《身体认同:同一与差异》,林文琪译,台北:韦伯文化国际出版有限公司2004年版,第91页。
② 同上书,第92页。

性和一种普适性价值,并且具有治疗的功用。① 劳动和革命一样,成为生产"人民"这一主体的必要条件,"'生产劳动'的美学化、道德化和政治化建构了一种社会主义时代的文化逻辑,以及对人的道德品质和阶级属性的评价体系。这种社会主义的文化逻辑以文学话语和叙事深刻地影响着我们对'劳动'的理解和认识"②。

这样,一种阶级想象,即对农民的想象,就从单纯的身体问题中生发出来。"对政治经济制度来说,身体的理想类型是机器人。机器人是作为劳动力的身体得以'功能'解放的圆满模式,是绝对的、无性别的理性生产的外推。"③新中国所需要的理想的身体类型就是这样一个无性别的无限生产的"机器人"。汪民安说:"福柯关注的历史,是身体遭受惩罚的历史,是身体被纳入到生产计划和生产目的中的历史,是权力将身体作为一个驯服的生产工具进行改造的历史;那是个生产主义的历史。"④新中国无论是积极地治愈流行病还是完善卫生机制以及提倡全民健身运动,并将这些身体规划制度化和仪式化,都是为了生产和建构出物质性身体这一劳动生产的身体。

通过"十七年电影"影像表意性的直观展示,我们更能清晰地发现,国家意识形态通过作用于身体生产出主体的过程。没有身体,何来主体? 这也正是福柯身体政治的深刻之处。由此出发,我们可以把握"十七年电影"中的国家意识形态的动向,理解新中国的民族国家想象中的权力的表意形态,探讨电影中新中国的新主体通过身体这一物质性容器从而被有效地询唤的过程,这是本书要考察并论证的主要问题。

---

① 劳动不仅是人的劳动,更是呈现在各种话语中,形成"劳动"话语。从黑格尔到马克思以及毛泽东对劳动都有所论述。而我在这里并不想纠缠于对这一话语的知识谱系学的考察。而是想强调劳动对于身体的铭刻以及在主体身份认同中的作用。身体通过认同于劳动生产的身体而成为一个合格的主体。
② 李祖德:《"农民"话语研究导论》,北京大学博士论文,2006年,第92页。
③ 鲍德里亚:《身体,或符号的巨大坟墓》,汪民安、陈永国编:《后身体:文化、权力和生命政治学》,长春:吉林人民出版社2003年版,第53页。
④ 汪民安、陈永国编:《后身体:文化、权力和生命政治学》,长春:吉林人民出版社2003年版,第20页。

## 四 电影的召唤术

安德森在《想象的共同体》一书中曾写道:"我们常常会在新国家的'建造民族'(nation-building)政策中同时看到一种真实的、群众性的民族主义热情,以及一种经由大众传播媒体、教育体系、行政管制手段进行的有系统的,甚至是马基雅维利式的民族主义意识形态灌输。"①这真是切中肯綮。如果说人口调查、地图和博物馆这三种权力制度深刻地形塑了殖民地政府想象其领地的方式②,那么"十七年电影"这一大众传播媒体所展布出的关于身体的各种权力制度,以及此种权力制度所发生的空间,则有效地既生产和形塑了身体又建构了国家这一想象的共同体。之所以这个时期的电影对身体问题有如此深刻的表现力还与电影这一新的现代视觉性技术媒介本身的力量有关。

电影是一种特殊的艺术。作为一种视觉艺术,有人说"影片镜头被视为一面镜子。镜头并不能敞开描述真实世界,它只不过是主体的一个映像"③。就像柏拉图的洞穴寓言一样,人们所看到的并非真实世界,而是洞穴中的影像。这也是阿尔都塞所谓的大主体和小主体之间镜像结构的一个隐喻性在场,处于视觉前方的白色大荧幕发挥着意识形态的功用,要"把主体安顿在社会语言已经为他备妥的位置上"④,即进入话语的象征界的网络体系中。甚至可以说,镜头天生就是主观的,主体的,但从另一方面说它又是最机械化、最注重物质性现实的一种力量。自从电影发明以来,电影纪实的媒介特性就把视觉的现实世界本身展露无遗。人类第一次在电影中重新发现了自己的生活世界,其中当然也包括自己的身

---

① 〔美〕本尼迪克特·安德森:《想象的共同体:民族主义的起源与散布》,上海:上海人民出版社2003年版,第187页。
② 同上。
③ 〔美〕巴克·布朗:《电影理论史评》,徐建生译,北京:中国电影出版社1994年版,第138页。
④ 同上书,第141页。

体。周蕾就在《原初的激情》一书中详细论述了鲁迅在日本观看幻灯片这一现代性技术化视觉形象时所感受到的震惊体验,从而提供了一种鲁迅之所以弃医从文的新的解释。① 电影天生就是大众的艺术,它直接面向大众而产生,最有可能直接地传达导演或者意识形态所要传达的思想观念。而其他艺术则需要通过符号和概念来理解,要求要有一定的文化教育和文化修养来做后盾,而电影则几乎是看到就是理解。电影是直观地表现人的身体和行为本身,其所表现出的纪实性与现实常识最为接近,可以最有效地使观影主体通过观影这一视觉化的仪式完成从想象性认同到符号性认同的过程。齐泽克说:"想象性认同与符号性认同之间的关系,即理想自我与自我理想之间的关系,"想象性认同是对"'我们想成为什么'这样一种意象的认同。符号性认同则是对某一位置的认同,从那里我们被人观察,从那里我们注视自己"②。这样,结合了身体的主观性和身体的客观物质性两者,我们发现电影是展示身体叙事的一个非常有效的工具,而这种关于身体的"现代叙述"恰恰被天生地关注人的身体本身的电影艺术发挥到了极致。

电影这一现代视觉领域作为意识形态性国家机器,使进入影院这一行为本身甚至就意味着一种意识形态询唤的产生。新中国非常重视电影这一意识形态国家机器的教化功用,新中国"工农兵"主体的建构和电影"工农兵方向"的确立,使电影这一在都市中产生并发展的作为现代都市文化一面的视觉经验开始在广大的农村和偏远的少数民族地区有了生存空间。不仅建立了许多电影流动放映队,观影人次较1949年前大为增加,而且就连放映的形式

---

① 周蕾对鲁迅观看幻灯片的解读具体可参见周蕾:《原初的激情》一书的第一部分"视觉性、现代性以及原初的激情",台北:远流图书出版公司2001年版。
② 〔斯洛文尼亚〕斯拉沃热·齐泽克:《意识形态的崇高客体》,季广茂译,北京:中央编译出版社2002年版,第145页。

与此前相比也发生了很大的变化。① 这一技术机器的空间延伸其实也是国家权力的空间延伸,作为一种复制艺术,电影在新中国被最大限度地普及,成为日常生活的一部分。电影不同于戏曲这些传统的地方艺术,"十七年电影"更具有一种国家性、现代性和政治性,通过娱乐的形式为世俗的日常生活增补一种政治性,这也是微观生命政治学的奇妙之处。无论是城市在封闭空间中的电影院还是农村的露天电影院,都是一种集体的日常生活实践,也是权力对身体发挥作用的一个物质性机器。一般来说,电影都是在夜间和业余时间放映,这是对身体时间的一种安排。于是,不仅在真实的社会领域中关于身体形成了一整套规训的机制和话语,并且这些规训机制和话语还以镜像的形式呈现在影片中,即一方面社会现实建构了电影文本,同时,电影文本也反过来通过镜像对个体的询唤而反作用于社会现实。"召唤过程借由象征过程与实践,进而辨认与产制出'主体是谁'的名称与位置。因此,主体所占有的位置,例如身为一名爱国公民,并不是'有意识的个人选择'这样一件简单的事情,而是我们借由识别出此主体位置在再现系统中的定位,进而被召唤到这个位置上,并且对此身份投入精神与心力。"②

本书正是从这一角度出发,在联系电影的镜像性、主体性、物质性和意识形态性的同时,把这些共同反映了"十七年电影"中本

---

① "解放前,观众一年最多不会超过2000万人次,当时对大多数中国人来说,谈不上电影消费。"(见章柏青、张卫:《电影观众学》,北京:中国电影出版社2004年版,第296页)而至1959年,观影人次已达41亿,1960年,中央文化部召开的电影发行放映工作会议中指出:"今年(指1960年)力争完成五十五亿观众人次,其中有三十五亿农村观众人次,使全国五亿农民平均每年将看到七次电影。"(见《大力开展农村放映工作》,载《电影艺术》1960年第3期)中国电影发行放映公司成立于1951年,隶属于文化部,电影放映是一种政治制度性的放映实践,"形成了从中央到地方垂直管理的政企合一的电影发行体制",并培养了第一批600个流动放映队。而在放映形式上,不同于1949年前的娱乐休闲消费形式,而是异常注重放映员这一"二级传播"的政治宣传作用,因为这是国家宏大叙事话语民间化的渠道,是观众观看影片的一个国家视角。(更多相关论述详见刘广宇:《新中国农村电影放映的实证分析》,载《电影艺术》2006年第3期。该文从"二级传播"这一传播学的角度对农村放映的宣传以及对农村放映的资本积累进行了详尽的实证分析)

② Kathryn Woodward:《身体认同:同一与差异》,林文琪译,台北:韦伯文化国际出版有限公司2004年版,第58页。

身特殊处境和特征的聚焦点放在了身体生产和国家认同这样一个角度上,力图通过对这一时期诸多电影的重新解读去探讨其中所包含的一些重大命题。

## 五 本书概要

本书除导论和结语外,将分六个章节展开关于"十七年电影"中的身体生产与国家认同这一主题的论述,从而一窥主体的生成机制。

第一章是从身体的卫生到卫生的身体。在这一章中不仅论述了新中国针对美国"细菌战"展开的"爱国卫生运动"使得对流行性疾病的治愈成为现代身体卫生治理工程的一部分,同时,作为国家统一工程议题的一部分,医疗队和疾病叙事成为"十七年"少数民族电影中一个不可或缺的叙事装置,最经济地完成了民族认同的想象性解决。而令新中国最为焦虑的是思想上的疾病,这是一种关于身体的社会卫生学的焦虑,因此,怎样不断地对病态的思想诊断并进行治疗就是家庭、工厂、学校、组织等这些现代社会机构进行"全景敞视"的客体对象,使治疗作为一种面向未来的可再生产的治疗。

第二章主要是论述在新中国,体育在健康、国防、生产这三个维度上被赋予的崇高意义和宏大叙事。新中国不仅提倡竞技体育的发展,而且还重视军事国防体育和全民体育。作为直接作用于身体的一种运动,自然地也是对身体的一种规训技术—政治,国家权力通过体育运动对身体的管理,从而有效地管理了掌管身体的主体,看似主体自身自主的体育锻炼其实是国家政治权力的内化。

第三章论述生产的身体和消费的身体。身体在消费城市和工业城市这两个空间中被规训、形构和生成。消费的身体也因此成为需要被改造的对象。在这个过程中,不仅在恋爱电影中通过恋人的选择表现出国家意识形态对"新人"的理想性建构,而且在建设生产的电影中也对"娜拉"式的出走进行"延安"式的重写。从而

成功地将政治解放和性别解放中占据了主体位置的妇女的身体询唤为生产的身体,并被赋予了强大的政治道德审美意义。

第四章论述"十七年电影"中的时间与身体。"十七年电影"是建构我们的时间"常识"和时间意识的一个意识形态权力机器。进化的历史时间观将身体嵌入新/旧社会这一二元对立的等级序列中,国庆节作为一个神圣化的时间,凝聚着人民的大希望和大恐惧,而新闻作为"十七年电影"中的插入式装置,以其时间性和事件性搭起了大历史和小历史联系在一起的浮桥,从而使处于日常生活中的身体具有大历史的视阈。

第五章论述革命历史中的身体。在回溯性对历史的建构中不仅对前现代复仇母题进行了现代性改写,使其从生物性复仇到制度性复仇,身体成为被升华的复仇主体,而且通过诉苦机制和公审仪式再造了"农民"和"地主",使"农民"成长为阶级的主体,成为阶级共同体的过程,也就是成为国家的主体和历史的主体的过程。同时,"十七年电影"在完成对新中国的起源叙事和合法化叙事的同时,也建构了对于中国共产党以及党所领导的军队的神圣化叙事。

第六章论述"十七年电影"中的服装。本章通过对"十七年电影"中服装语法系统的分析,通过服装这一既作为私人形式同时又作为公共政治领域的公共切口,问询政治权力关系的生产过程。服装作为身体社会化并赋予其意义与身份的一种手段,新中国的服装系统也作为一个超级身体符号,不仅象征了行为范畴的存在,同时也在建构着行为范畴和生活习性,对身体的政治道德审美意义进行编码。

需要指出的是,本书各章之间的主题书写并非截然独立为一个书写单元,其中,时间、空间对于身体的规训会在各个章节相互交叉地进行论述。

# 第一章

# 从身体的卫生到卫生的身体

维伽雷罗在《洗浴的历史》中说:"19世纪初期,有一个词占据了前所未有的重要地位,那就是'卫生'","这个词不再修饰健康状况(hygeinos 在希腊语中表示'健康的'),而是指所有有利于保持健康的措施和知识。'卫生'学成了医学中的一个独立分支,是自成体系的知识总汇,而不再是与身体有关的形容词。随着'卫生'一词的应用,一个'与生理学、化学、自然历史都有关的'、涉及面极广的专门领域出现了"[①]。中国的"卫生"话语在跨语际的实践中

---

① 〔法〕乔治·维伽雷罗:《洗浴的历史》,许宁舒译,桂林:广西师范大学出版社2005年版,第197页。

经历了从传统到现代的转变,在医学科学理性和官僚机构理性的叙事框架内获得意义,卫生不仅涉及个人的卫生健康,同时也意味着城市和农村的"卫生健康",更是民族国家这一有机体的"卫生健康",在此种意义上,个人的身体健康再次成为民族国家的寓言。20 世纪在中国的现代性议题设置中通过卫生的现代性来"设立个人行为的标准,确立城市空间结构,规定乡村自治,以及衡量一个民族的品质"①,卫生这一最个我最私密的领域在现代性的国家想象中成为一个政治领域。

新中国针对美国"细菌战"展开的"爱国卫生运动"使得对流行性疾病的治愈成为现代身体卫生治理工程的一部分,在这个过程中,形成了医学的国家化、全民动员以及需要消灭一切疾患从而建立健康的社会有机体这三个方面的神话。一方面,对流行性疾病的治愈是对身体的一种卫生化的集中管理,可以将处于流动状态的危险的身体加以集中治理;另一方面,也为这种被管理的身体的主体建构了一套身体卫生学的知识,从而自为地规训自己的身体,使之成为国家所需要的卫生的身体。对流行病的治理一方面可以论证新中国的合法性,另一方面只有健康的身体才可以成为生产的身体,因此,流行病无论是在政治还是经济学的意义上都具有重大的意义。

而作为国家统一工程议题的一部分,医疗队成为"十七年"少数民族电影中一个不可或缺的叙事装置。医疗队这个物质基础既是暴力国家机器,因为它本身就是由军队组成的工作组的一部分,同时它又是意识形态国家机器。它通过神奇的治愈疾病的魔力去完成对少数民族群众的信仰召唤,从而以现代科学医疗文化为认同的知识中介,获得后者对新的国家政权的积极赞同。

除了身体的疾病外,思想上的疾病也是新中国焦虑的隐喻中心之一。这是一种关于身体的社会卫生学的焦虑,也是对于如何

---

① 〔美〕罗芙芸:《卫生的现代性:中国通商口岸卫生与疾病的含义》,南京:江苏人民出版社 2007 年版,第 20 页。

使一个社会保持健康的有机体的焦虑。"思想卫生学"这个议题是一个宏大叙事,也是一种无形的焦虑。什么样的思想是病态的,什么样的思想是健康的,怎样不断地对病态的思想诊断并进行治疗,这些都是疾病隐喻密切关注的。家庭、工厂、学校、组织等这些现代社会机构则都从属于这种对于思想上的疾病的"全景敞视",从而使治疗成为一种面向未来的可再生产的治疗,进而使劳动力的再生产得以规范化。

## 第一节　流行病的政治经济学

1961年,上海海燕电影制片厂郑君里导演了影片《枯木逢春》,该影片根据同名话剧改编,这部话剧得以获得电影改编,是因为它处理了一个重大的题材——血吸虫病。血吸虫病是一种流行性寄生虫病,更是一个可怕的"瘟神",曾经大量地存在于我国南方农村地区,危害面很广。防治血吸虫病的工作被看做具有高度的政治性,《大众电影》曾评价道:"解放前,反动派不顾人民的疾苦,对血吸虫病不妨不治,使病害蔓延传播,有些病害特别猖獗的地区,人死户绝,天地荒芜,造成'千村薜荔人遗矢,万户萧疏鬼唱戏'的悲惨景象。"①在一个以农民为生产主体的国家,血吸虫病在农村的大量存在极具危害性。它在经济方面的负面影响也受到很大的重视:因为它"严重危害人民健康,摧残劳动力"②。如果能够完全治愈血吸虫病,在政治上这能够论证新中国的合法性,在经济上可以保证劳动力的再生产。

1955年11月中旬,毛泽东发出"一定要消灭血吸虫"的号召。1956年在《农业十七条》和《全国农业发展纲要(草案)》中,都把防治和基本消灭危害人民严重的疾病,首先是消灭血吸虫病,作为一项重要内容。1958年,江西省余江县消灭了血吸虫病,毛泽东在

---

① 《送瘟神》,载《大众电影》1965年第12期,第30页。
② 同上注,第30页。

《人民日报》上看到这则消息,特作《送瘟神二首》:

> 读六月三十日人民日报,余江县消灭了血吸虫。浮想联翩,夜不能寐。微风拂煦,旭日临窗,遥望南天,欣然命笔。
>
> 绿水青山枉自多,
> 华佗无奈小虫何。
> 千村薜荔人遗矢,
> 万户萧疏鬼唱歌。
> 坐地日行八万里,
> 巡天遥看一千河。
> 牛郎欲问瘟神事,
> 一样悲欢逐逝波。
>
> ＊
>
> 春风杨柳万千条,
> 六亿神州尽舜尧。
> 红雨随心翻作浪,
> 青山着意化为桥。
> 天连五岭银锄落,
> 地动山河铁臂摇。
> 借问瘟君欲何往,
> 纸船明烛照天烧。[1]

在电影《枯木逢春》中,《送瘟神》第一首被作为影片的片头歌,第二首被作为片尾歌。这种开始和结束的歌曲选择极富政治性,送走瘟神不仅表明了送走血吸虫病,而且喻示了送走旧的反动派。瘟神既是血吸虫病,同时又是对政治敌人的一种隐喻,两者被巧妙地联系在一起。继《枯木逢春》后,针对血吸虫病,不仅有中央新闻纪录电影制片厂拍摄的《送瘟神》,而且有上海科学教育电影制片厂也拍摄了《送瘟神》的科教片。成功防治血吸虫病被认为是我国

---

[1] 毛泽东:《送瘟神二首》,载《人民日报》1958年10月3日。

建立农村公共卫生体系的重要标志。血吸虫病的防治过程以及针对"细菌"战的"灭四害"运动,使得爱国卫生运动既是国家全面对身体进行管制的一个过程,同时也是大规模嵌入到日常生活的现代式的生活方式。这种医学国有化的神话,即"如果一种医学能够与国家同心协力地实行一种强制性的、普遍的、而又区别对待的救助政策,那么人们必然会认为它是与国家紧密联系在一起的;医疗也就变成了国家任务"①。这个神话同时也将个人纳入到国家任务中来,成为国家卫生政治工程的对象和施动者。电影紧密地配合了此次公共卫生宣传的运动。不仅具有丰富象征意味的洒水车的镜头在大量影片中出现,同时,居民区的卫生检查等镜头也有力地表现着这次运动的深度和广泛性。这些城市卫生和生活卫生的彰显进一步将身体纳入到国家微观权力规划的轨道中。

## 一 《枯木逢春》:三种神话

勒布伦将"那些在同一时间侵袭一大批人而又带有不变的特征的疾病称作流行病"②。在前现代的认知中,大多把流行病当作上天降罪的工具,流行病带来人口的流动性和大规模的人口死亡,并且在死亡面容上表现出极为可怖的景观。但流行病同时也形成了两种神话:医疗的国家化和健康的社会机体。福柯在分析法国18世纪流行病的时候,就认为这一时期形成了两个神话,"一种是医学职业国有化的神话",一种是"清静无为的社会回归到原初的健康状态,一切疾病都会无影无踪"③,于是,"医生的首要任务具有政

---

① 〔法〕米歇尔·福柯:《临床医学的诞生》,刘北成译,南京:译林出版社2001年版,第21页。
② 勒布伦:《流行病史论》,转引自福柯:《临床医学的诞生》,刘北成译,南京:译林出版社2001年版,第24页。
③ 〔法〕米歇尔·福柯:《临床医学的诞生》,刘北成译,南京:译林出版社2001年版,第35页。柄谷行人在《日本现代文学的起源》中将这两个神话翻译为"一是国家化的医疗,医生成为一种圣职者。另一个是建设一个健全的社会就会消除一切疾病这一思想。"见〔日〕柄谷行人:《日本现代文学的起源》,赵京华译,北京:三联书店2003年版,第107页。

治性"①。

新中国对于流行性疾病的防治也形成了这两个意义上的神话,而且还形成了第三个神话——全民动员的神话。② 在这三个神话的建构中,身体是医学、政治和经济的三位合一,是生理本文(biotext)和社会本文(sociotext)③的交织。同时,也是关于身体的解剖/政治学(anatomo—politics)和关于人口的生物政治学(biopolitics)相结合的场域。前者"权力发挥着一种禁忌与惩罚的功能,它的运作依赖于一系列机构——大学、中小学、监狱、军营、工厂";后者"权力是作为一种对身体的管理(administration)而发挥其功能的——它介入了繁殖、出生、死亡、生活水平、身体和精神健康"④。

《枯木逢春》采用情节剧的形式讲述了苦妹子因为家乡血吸虫病的肆虐在逃亡的过程中和家人分散,解放后和家人再度重逢并最终治愈了血吸虫病的故事。在这个线索之外,另一条叙事线索是针对血吸虫的治疗办法和治疗过程而展开的两种思想斗争。这两个叙事链条,前者将旧社会的政治罪恶镶嵌在这个链条上,后者则批判了个人主义名利观的非法性。如果说两部纪录片《送瘟神》主要讲述的是对血吸虫病的防疫和治疗的科学知识的普及,那么,《枯木逢春》这部故事片则在巩固人民性的同时强调了中西医之间的冲突。这种冲突背后的意识形态逻辑直接指向了"半殖半封"的现代民族国家的历史叙事。

作为西方对现代中国的殖民想象,疾病总是和贫穷联系在一起,无论是天花、鼠疫还是血吸虫病,都作为一种国家贫弱的病容

---

① 〔法〕米歇尔·福柯:《临床医学的诞生》,刘北成译,南京:译林出版社2001年版,第37页。
② 关于这三种医学神话的论述,黄晓华在其著作《现代人建构的身体维度》的第四章第六节"疾病—医学:身体治理的政治隐喻"中主要针对解放区文学作品中所出现的疾病以及和政治之间的隐喻进行了翔实而精彩的分析。黄晓华的这部著作从人生派、艺术派、革命派和翻身派这四个框架分析身体中的疾病、刑罚、爱情、性欲等诸问题。
③ 生理本文和社会本文是借用奥尼尔的说法。〔美〕约翰·奥尼尔:《身体形态:现代社会的五种身体》,张旭春译,沈阳:春风文艺出版社1999年版,第6页。
④ 〔美〕约翰·奥尼尔:《身体形态:现代社会的五种身体》,张旭春译,沈阳:春风文艺出版社1999年版,第144—145页。

表征。新中国则颠倒了这种对于疾病的想象,将疾病出现的病因归结为是帝国主义对中国进行侵略的结果,是旧社会留下的祸根,旧社会不仅给新中国留下了"病根",而且留下了"穷根"。疾病和贫穷被颠倒成为是对新中国政权合法性的一个论证。因此,对疾病作战就是对敌人作战,《枯木逢春》中血防站站长罗舜德说:"血吸虫这玩意和帝国主义一样,你越怕它,它就闹得越凶。只有一个办法,跟它斗。逃跑那是不行的。"血吸虫病不再是和中国联系在一起,作为中国贫弱的隐喻在场,而是和帝国主义及一切敌人联系在一起,作为异域的入侵性的隐喻在场。疾病只有被赋予了文化的意义才可以具有一种社会意义,因为"'文化'是意识形态得以传播和组织的领域,是领导权得以建构、打破并重建的领域",是"一种新意识形态,一种新的以历史唯物主义为基础的共同感"[1]。因此,在一个时间上共时,而空间上不平等的冷战格局中,疾病和帝国主义同时作为一个他者有利地建构了中国人民的"国家意识",因为"中国实现主权和现代性而必须战胜的敌人,是来自外部而不是来自内部的"[2]。

　　血吸虫病又被称作"大肚子病",得病的人会四肢纤细无力、面容黄瘦,不仅影响孩子发育,而且导致女子不能生育。《枯木逢春》中苦妹子和青梅竹马的冬哥重逢后,因为患有血吸虫病不能生育,而遭到冬哥母亲的反对,最后,不仅苦妹子的病被治好和冬哥喜结连理,并且还生了一对双胞胎,保证了劳动力的再生产。血吸虫病所带来的劳动力的大量减少是新中国面对疾病的一个主要焦虑,在"动员一切力量大办农业"的时代,血吸虫病在农村的肆虐使得动员的意识形态缺乏了健康身体的基础。

　　影片中,生产的镜头大量存在。先是解放后已经患病的苦妹子还在拼命抢收雨中的稻子,而离散后的冬哥则以拖拉机手的身

---

[1] 大卫·弗格斯:《"民族—人民的":一个概念的谱系学》,陶东风主编:《文化研究精粹读本》,北京:中国人民大学出版社2006年版,第243页。
[2] 〔美〕罗芙芸:《卫生的现代性:中国通商口岸卫生与疾病的含义》,南京:江苏人民出版社2007年版,第315页。

份从城市来到这里从事农业生产。《农业纲要四十条》中对一定要消灭血吸虫病的规定就是从农业生产的经济性来强调对疾病的治愈。因此,当苦妹子作为血吸虫病的晚期病人没有出现在治愈名单的时候,她极力恳求医生要治好自己的病,这不是出于她对疾病的生理恐惧和死亡恐惧,而是因为她还想要继续干活,继续生产,看着自己的两只手而无法像其他人那样在新的时代劳动,她觉得比死还可怖。能够健康地从事生产的身体是新中国所诉求的身体,通过对疾病的治愈和对生产的强调将身体和生产缝合在一起,从而稳定社会结构地形学的隐喻。因为,对新中国的意识形态认同也需要建立在生产发展的基础上,而"劳动力的再生产不仅要求再生产出劳动力的技能,同时还要求再生产出劳动力对现存秩序的各种规范的服从"①。苦妹子对生产的热爱已经暗含了她是一个意识形态意义上的合格主体,对于苦妹子这个晚期血吸虫病的治愈是达成这个合格主体的必要条件。

  血吸虫病通过寄生在钉螺里的毛蚴产生的尾蚴钻进人体内的血管而产生,因此,对血吸虫病的科学预防就是要消灭钉螺,合理安排粪池,将粪池搬到田地里,既可以使居住环境保持干净,同时又是天然的农肥。另外,不能在没有任何保护措施的情况下进入有钉螺的水域。如果从流行病学的角度看,人、钉螺和尾蚴都是传播血吸虫病的一环,因此,《枯木逢春》中从医院来这里工作的医师刘翔认为在流行病学的意义上人和钉螺没有什么区别。而从军队退伍的担任血防站站长的罗舜德则认为,在新的社会里,人是最宝贵的。这种微妙的人文主义的余味表明的却是特定的意识形态指向。罗舜德和刘翔的矛盾不仅体现在是否采用中医药,而且体现在是否广泛动员和依靠群众来治疗血吸虫病。20世纪50年代提出了"预防为主""面向工农兵"和"团结中西医"医疗三大原则。第三个原则就是"容纳中医进入卫生系统的一个信号",而"通过以

---

① 陈越编:《哲学与政治:阿尔都塞读本》,长春:吉林人民出版社2003年版,第325页。

'中医'为对象的政治规训过程,被放大为一种为民众服务的意识形态原则"①。《枯》中中医在给苦妹子的治疗中起到至关重要的作用,以此表明被放在首位的既有治疗病人的决心,又严格地遵循了政治导向性的原则。这还表现在对血吸虫病的预防不只靠几个专家,而是要靠群众的叙事逻辑上。冬哥在工作中,通过拖拉机翻土偶然将钉螺覆盖起来,发现这样也可以杀死钉螺,这就打破了刘翔所认为的只能靠化学药物来消灭钉螺的神话。

刘翔的妹妹刘辉作为医学院的学生来到农村实习,并且实习结束后想继续留在农村,遭到哥哥的反对。而罗舜德则格外支持,给她讲老中医给他讲的灯、草鞋和雨伞的故事,即不论白天黑夜、路近路远还是刮风下雨都得去给病人看病。中医在此被赋予的"人道主义"精神战胜了以"西医至上"为原则的刘翔,西医的科学性必须被放在"人"的准星上来衡量。罗舜德尽管是领导,却穿着朴素,并且参与农业生产,还将病人的生命放在第一位。作为苦妹子的主治医师,刘翔却扔下病人去城里开会,而且忘了带回对苦妹子来说攸关性命的药剂。这里采用了格里菲斯的"最后一刻"营救法,在最后一刻,是罗舜德把药带回来,将苦妹子从死亡的边缘拉了回来。罗舜德自始至终都占据了影片的主体位置和观视位置,日常生活的各个方面都体现出一种群众/人民伦理。这种日常生活是高度道德化的,"不仅有外在的人民法庭,还有内在的人民道德法庭"②,这是对身体的解剖/政治学的隐形规范,即权力凭借此发挥作用,从而规范身体和思想。这同时也是卫生之道本土化的表征,即"由健康的干部们作为象征,他们的乡村岁月赋予他们强健的特征以及对中国人民的真诚关切"③。健康不仅是躯体的健康更是思想上的健康和政治伦理上的"健康"和"卫生"。

发动群众、全面动员的结果将人民对血吸虫的恐惧发展为一

---

① 杨念群:《再造"病人"》,北京:中国人民大学出版社 2006 年版,第 272 页。
② 刘小枫:《沉重的肉身》,上海:上海人民出版社 1999 年版,第 230—231 页。
③ 〔美〕罗芙芸:《卫生的现代性:中国通商口岸卫生与疾病的含义》,南京:江苏人民出版社 2007 年版,第 315 页。

场有意识地、常规性地对血吸虫病的防疫和治疗。作为一种国家卫生事业,"对'卫生'与'防疫'就不能单纯理解为一种纯粹的医疗行为,而要重新把它定位成'社会变革'的一个组成部分。这些'社会变革'的主体也不能仅仅被理解为单纯的治疗对象,而是参与社会变革的一分子"①。1953年1月4日,《人民日报》发表社论《卫生工作必须与群众运动相结合》,开始建构全民动员消灭流行病的神话。如果说以前只是医生对疾病发起攻击,那么现在则是全民动员,把对疾病的战争"转化为对大众进行意识形态动员的时机"②。这种动员起到了"加强仪式"(rite of intensification)的效果,"即通过年复一年的重复运作,使民众群体的日常关系通过周期性仪式得以强化和再肯定"③。同样,仪式化的动员也将身体极为有效地通过参与国家卫生这一制度性的举措而成为解剖政治学和生物政治学发挥权力的结合处。因为,这不仅关系到人在这样一个制度中所体现出的禁忌与惩罚的功能,而且关系到人的出生、死亡、生命质量和精神状态。"流行病学不是将一个病人的身体与其他病人的身体做比较,而是将之与健康人的身体做比较;它关注的不再是个别身体的疾病,而是全体人民的健康。"④这也是国家提高劳动身体的肉体效率(physical efficiency)的有效方式。

《枯木逢春》大团圆、大欢喜的结局完成了健康的社会应该是消灭疾病的有机体这样一个神话的建构,同时还建构了医疗的国家化和人民化的神话。这三个神话的建构也再次建构了新中国的政权合法性,因为中国政治制度的正当性"是从解决各种实际问题的能力而来,不能解决实际问题的政府和政治制度,就失去正当性"⑤。

---

① 杨念群:《再造"病人"》,北京:中国人民大学出版社2006年版,第348页。
② 〔美〕苏珊·桑塔格:《疾病的隐喻》,程巍译,上海:上海译文出版社2003年版,第121页。
③ 杨念群:《再造"病人"》,北京:中国人民大学出版社2006年版,第428页。
④ 凯瑟琳·艾莉斯:《福利与身体秩序:建立身体话语转换的理论》,汪民安、陈永国编:《后身体:文化、权力和生命政治学》,长春:吉林人民出版社2003年版,第430页。
⑤ 邹谠:《二十世纪中国政治——从宏观历史与微观角度看》,香港:牛津大学出版社1994年版,第121页。

## 二　健康生活习性：改造物质性贫民窟

如前所述,在现代医学知识谱系中,流行病医学是一门政治医学或制度医学,"国家政治意识与医学问题本身共同构成流行病医学的主要特征,流行病医学如同政治经济学——它具有经济学的政治地位和国家的经济学意识——那样具有强烈的政治与科学的双重性"①。同时,流行病学不仅使国家对身体进行管理,而且对干净、整洁以及卫生的生活方式都开始做出制度性的要求。健康的社会有机体的神话不仅要求消灭流行病,而且要求养成干净、卫生的日常生活习惯。1960年中央发出的《关于卫生工作的指示》中提出"以卫生为光荣,以不卫生为耻辱",清洁的生活方式,隐喻了"清洁的""卫生的"政治制度。② 这种卫生政治修辞使"个人对'生病'的态度及其对'卫生'预防重视程度的高低,也成为衡量其'国民'身份素质优劣的重要指标"③。

《笑逐颜开》拍摄于1959年,虽然这部影片主要讲述的是妇女响应国家号召走出家庭参加生产的故事,但是影片的开始,却是在工厂的生活区发生的一个有意味的事件。镜头从一件件挂着的洗得干干净净的衣服慢慢从左至右推移,居民组长何慧英因为检查卫生,给林大嫂家贴了"不合格"的小白票,引起林大嫂的牢骚和埋怨。林大嫂对于检查卫生没有意见,因为这是国家的政策,她不满的是何慧英没有通知她一声就进行突击检查,然后给贴白票,她认为这是不给她留面子的行为。可见,此时的卫生检查已经成为一种嵌入到日常生活方式中的制度,不仅有奖励和惩罚措施(不合格的要在门前最显眼的位置贴上不合格的小白票,合格的会贴红

---

① 于奇智:《凝视之爱:福柯医学历史哲学论稿》,北京:中央编译出版社2002年版,第33页。
② 见张闳:《血吸虫病与政治卫生学》,在这篇文章中他非常精辟地从国家病容、阶级隐喻、经济学动机、公共卫生运动、身体管理与政治驱魔术几个方面分析了血吸虫病的政治卫生学意义。详见 http://blog.sina.com.cn/s/blog_4c5c13f001000bl6.html, 2007年11月4日。
③ 杨念群:《再造"病人"》,北京:中国人民大学出版社2006年版,第427页。

票),而且执行得非常严格。卫生检查作为一种国家政策已经获得群众认可,成为自然的日常生活的一部分,"讲卫生"就是"爱国家"。卫生不再是个人意义上的清洁,而是关系到他人和国家的整个健康状况的有机部分。

全国大规模地展开爱国卫生运动是在1952年,这是针对美国的"细菌战"而展开的制度性的卫生运动,毛泽东就此发出了"动员起来,讲究卫生,减少疾病,提高健康水平,粉碎敌人的细菌战争"的口号。"共产党人对付细菌战的武器是卫生","卫生包括了个人清洁、环境卫生、强制接种、消灭害虫以及细菌检查。与中国其他任何公共卫生运动相比,这一卫生在很大程度上必须通过'爱国卫生运动'的空前的民族主义口号进行卫生动员"①。1955年和1958年中国相继展开了灭四害、爱国卫生运动。这种周期性的重复使得"'爱国卫生运动'作为一种仪式""频繁地不断确定着'社会主义'的新型合作关系"②。在这个爱国卫生运动中,大城市实行了"人民卫生日"的定期清扫制度,以及居民生活区中的卫生检查制度。这是一个将国家权力弥散到日常生活行为中的一个符合政治经济效益的制度性规范。对卫生的积极参与就是对国家的保卫,"在共产党统治下,国家机关对个人生活的渗透成为生活公认而日常的一部分","爱国卫生的群众动员将普通市民变成公共卫生的志愿军和卫生工作者"③。

在"十七年"影片中,在呈现城市景观的镜头里,经常会看到洒水车在城市街道上洒水而过的镜头,《球场风波》中影片一开始就是一辆干净、喷水十足的洒水车在街道中间一边行驶一边洒水,整

---

① 〔美〕罗芙芸:《卫生的现代性:中国通商口岸卫生与疾病的含义》,南京:江苏人民出版社2007年版,第303页。在这本书中,作者主要是以天津为个案,研究其从作为通商口岸之前到新中国初期的卫生与疾病。在这本书的第10章"细菌战和爱国卫生"中,作者详细论述了新中国政府通过这一爱国卫生运动引导个人直接与国家接触,不仅细菌成为看不见的敌人的隐喻,而且将卫生所表示的现代性透明化并渗透到日常生活中去,城市的躯体健康和城市的政治"健康"是一个同一体。
② 杨念群:《再造"病人"》,北京:中国人民大学出版社2006年版,第429页。
③ 〔美〕罗芙芸:《卫生的现代性:中国通商口岸卫生与疾病的含义》,南京:江苏人民出版社2007年版,第304、313页。

个城市的早晨格外整洁、干净。由街道和街道旁的城市建筑构成的相对的封闭空间,就像一口牙齿一样,既整齐又清洁。洒水车既是日常生活的一部分,同时也作为一个"风景"呈现在影像中,柄谷行人认为"所谓风景乃是一种认识性的装置,这个装置一旦成形出现,其起源便被掩盖起来了"①。作为既是风景,更是一种认识性装置而存在的洒水车,它是城市卫生整洁的隐喻。洒水车在城市中很早就出现,之所以在新中国的电影中作为一个景观镜头被呈现出来,就是作为一种文化的认识装置而使用的。

如果说洒水车在保持环境卫生中呈现出一种极为现代化的景观,那么《龙须沟》这部影片则呈现出另外一种景观。龙须沟原来是条臭水沟,改造这条沟是北京市卫生工程工作很重要的一项。1949年前的北京环境卫生很差,胡同里到处都是垃圾、粪便和脏水。这既是疾病传染的原因,同时也严重影响城市和国家的形象。这种"由于老朽、过密以及上下水道尤其是排水设施不完善,在物质上不卫生、不健康的城市环境"一般被称为"物质性贫民窟"②,是一种贫困和不洁的表征。于是对垃圾、粪便、脏水和臭水沟的处理就不仅仅是城市卫生问题,而且是一个政治议题。也正是在这个意义上,当年的淘粪工人也是清洁工人时传祥受到国家领导人的接见。不仅1949年前的私人粪场在1949年后成为国家所有的清洁队,而且还成立了"粪业工人工会",搞好环境卫生的政治性足见一斑。无论是改善卫生措施还是改善大众的生活条件,这些都是对人口的生命解剖学的一种治理方式,"生命权力把规训性的凝视(disciplinary gaze)从不正常的人群那里转移到全体人民身上"③,从而在规训性的凝视下完成对规范劳动力的再生产。

当年的臭水沟两岸居住的都是穷苦人,新中国成立之初的卫

---

① 〔日〕柄谷行人:《日本现代文学的起源》,赵京华译,北京:三联书店2003年版,第12页。
② 〔日〕芦原义信:《街道的美学》,尹培桐译,天津:百花文艺出版社2006年版,第40页。
③ 凯瑟琳·艾莉斯:《福利与身体秩序:建立身体话语转换的理论》,汪民安、陈永国编:《后身体:文化、权力和生命政治学》,长春:吉林人民出版社2003年版,第430页。

生工程不是从著名的王府井、西单开始,而是从改造作为下水道工程的一部分的这条臭沟开始,这也就意味着端掉这个"物质性贫民窟",是城市躯体健康工程的一部分。在爱国卫生运动中,龙须沟的人民表现积极。《人民日报》1952年9月7日发文《爱国卫生运动中的龙须沟》,写龙须沟的人民积极赞同政府,说"人民政府关怀我们的清洁卫生,修龙须沟,修建金鱼池,我们自己再不起来做好清洁卫生工作,对得住政府吗?"对居住环境的规划管理,同时也是对居住区的居民的身体进行管理,这种管理被呈现为一种积极的生命管理,不仅人的生命质量相比1949年前得到提高,同时,精神状态也发生了逆转。尤其值得注意的是《龙须沟》中的程疯子,这个由于是之扮演的疯子在1949年前是一个单弦艺人,因为受到地痞流氓的毒打而成为疯子,但是在1949年后,新的时代治愈了他的疯病。他不仅从一个不能劳动的人变为一个可以为大家服务的人,而且他拒绝别人再叫他疯子。这种主体性的彰显象征了新的社会天然地是一副药剂,可以治愈疾病——社会机体的疾病和精神的疾病,再次书写了健康的社会要消灭一切疾病的神话。于是之在《我演程疯子》一文中说:"程疯子性格的发展与其是说从'疯'到'不疯',不如说是从'不实际'到比较'实际'。因为并没有哪个医生给他治过病,倒是人民政府政策的实施,改造了他的思想,治好了他的大病。"①许多人都曾经问他,"疯子究竟疯不疯?"于是之是按照理性的逻辑设想这个人物,没落八旗子弟、单弦票友、不劳动、懦弱不切实际同时又极讲自尊,因此在受挫的时候沉浸在过去的记忆里,是一个被社会剥离而出的"零余人"的形象,这个形象身体单薄呈现出病态。在于是之看来最大的难处就是疯子怎么改变,他找到了新的社会下疯子因为劳动参与到社会中来而成为一个"正常人"。这种由理性对疯子进行的性格分析正是福柯在《疯癫与文明》中所指出的,文明和理性是如何建构出对一个疯子的想象。这里,疯狂的身体被理性所规训,被新的社会机制所管

---

① 于是之:《我演程疯子》,《于是之》,北京:同心出版社2002年版,第52页。

理。疯子不是被医生所定义的,而是被新的时代的社会伦理以回溯的方式加以想象和建构的。

"对贫穷、疾病和脏乱环境的治理,是在人类福利的名义下进行的,然而,它实际上却是在城市空间中对身体的规范化过程里最核心的环节。"①由反对"细菌战"而展开的全国性的"爱国卫生运动"重复性地展开,逐渐地成为一种制度和仪式,嵌入到日常生活中,这是一种在私人领域发挥意识形态作用的物质领域。无论是灭四害还是消灭流行病的努力,都是要对身体的卫生进行管理,通过全民动员生成一个卫生的身体。从身体的卫生到卫生的身体,既生成了合格的身体,也生产出了合格的主体,在此交集了医疗政治、健康的有机社会和群众动员的三种神话,而这三种神话建立在现代性和理性化的维度上。这种生命政治学在新中国以一种具有普适性的价值得以在公领域和私领域广泛展开,正如威廉姆斯所说:"是它采用了一种社会帝国主义话语,将民族与帝国的健康、富足与安全和民族效率挂钩。国家采取了许多措施来维护作为军事实力与重工业生产的基础之国家身体的良好状态。"②

## 第二节 性病·妓院·教养院

1949年11月21日,北京市的224所妓院被取缔,这是北京市第二届各界人民代表会议通过了《关于封闭妓院的决议》后展开的行动的结果。1316名妓女被送到了"妇女生产教养院"接受学习改造。北京天桥下的八大胡同这个妓院的聚集地一夜之间消失。1950年北影厂的唐漠就此题材编导了新闻纪录片《烟花女儿翻身记》。1951年,上海文华电影制片厂由陈西禾就此题材导演了电影

---

① 凯瑟琳·艾莉斯:《福利与身体秩序:建立身体话语转换的理论》,汪民安、陈永国编:《后身体:文化、权力和生命政治学》,长春:吉林人民出版社2003年版,第426页。
② 转引自凯瑟琳·艾莉斯:《福利与身体秩序:建立身体话语转换的理论》,汪民安、陈永国编:《后身体:文化、权力和生命政治学》,长春:吉林人民出版社2003年版,第431页。

《姊姊妹妹站起来》。

在《关于封闭妓院的决议》中指出:"妓院乃旧统治者和剥削者摧残妇女精神与肉体,侮辱妇女人格的兽性的野蛮制度的残余,传染梅毒淋病,危害国民健康极大。"①妓女、卖淫不再是解放前的类维多利亚时代的一种看法,即"把它看成是人类本性的产物——尤其是男人性欲的产物。他们的分歧大多只是在控制人性的可能性和可行性上",而新中国的妓女认知则是这是旧的社会制度的产物,是一种压迫和剥削的职业和场所,1949年前的"政治和社会势力体系是一个毒瘤,中国人民要想有一条活路,就必须将它切除。娼妓制度是这个毒瘤上一个小小的、却又是不可分割的一部分;对它的取缔,是纯洁中国的社会制度必须做的一件事"②。妓女被送到教养院后成为"学员",她们在这里学习、治病,觉悟到敢于站起来揭发老鸨的罪恶。这些学员学习期满后,有的结婚,有的进入工厂,有的回家乡劳动。

作为纪录片的《烟》③就是记录了从取缔妓院的那刻到学员们离开教养院走向社会的这段时空的事件。而《姊》片作为一部故事片,则用"情节剧"的形式来展现妓女的悲惨生活、妓院的罪恶和新的社会所带给她们的新的生活。大香和母亲在父亲死后从农村投奔北京的亲戚,爱上了邻居幼林,不料却被亲戚卖到妓院,在妓院过着非人的生活,在妓院被关闭后到生产教养院学习、治病,最后不仅和幼林再次相见,并且加入了国家卫生防疫队到苏北去工作,成为国家所需要的具有可以生产的健康身体的主体。海外学者贺萧认为:"在毛泽东的中国,衡量现代化的标准不是街上没有了妓女或一夫一妻的婚姻关系(这两项已经写进了法律),而是不断增长的生产数字和在世界革命中的领导地位。……拖拉机的生产、公共卫生的改善以及合作化步伐的加快;正是这些东西,而不是性

---

① 张洁珣:《1949:向北京妓院开刀》,载《纵横》1998 年第 10 期。
② 〔美〕贺萧:《危险的愉悦:20 世纪上海的娼妓问题与现代性》,韩敏中、盛宁译,南京:江苏人民出版社 2003 年版,第 335 页。
③ 《烟》指《烟花女儿翻身记》,《姊》指《姊姊妹妹站起来》,以下皆同。

的卫生和管理完善的娼妓业,成了现代性的标记。"①健康的生产的身体因此也在现代性的维度上获得一种政治意义。

妓院和娼妓文化作为城市文化的一部分,具有几幅面孔:或是一个享乐的场所、或是一种商业经营、或是一种罪恶渊薮、或是一种文人的文化空间。而妓院在新中国,在这些影片中只是一个地狱般的一维世界,它和堕落、疾病、死亡这幅城市面孔联系在一起。而作为一个地理空间,妓院也具有了时间政治性,它成为一个旧社会的标识。新/旧时代的划分并非一种自然时间,而是具有人为性的诗意,赛义德说"我们对'很久以前'、'开端'、'结尾'这样的时间表达所产生的联想,甚至我们对这些事件划分的认识本身,也是诗性的:也就是说,具有人为的色彩"②。空间也具有这种人为的政治性。生产教养院就是利用了一些妓院的场所,把一些妓院改为生产教养院,以此宣明:同样的空间上演着不同的历史故事。作为一个改造妓女的技术—政治空间,同时也是一个类似于"监狱"机制的空间,教养院通过一系列的改造技术,如有纪律性的时间表、治病、劳动和诉苦仪式,将被认知为是寄生性的消费的妓女改造为生产性的劳动的新妇女。这既是对身体的一种管治,也是在管治中完成对身体的改造,从而建构起教养院的"学员"们对新中国的积极赞同。

## 一 劳动生产教养院:从妓女到新生劳动妇女

在劳动生产教养院中,这些从妓院里来的妓女被称为"学员",她们被分组并且被编号,还穿上了同质化的制服。劳动生产教养院既是一个暂时监禁的封闭空间,同时也是一个改造人的机构,是"一种负有附加的教养任务的'合法居留'形式"③,类似于"监狱"

---

① 〔美〕贺萧:《危险的愉悦:20世纪上海的娼妓问题与现代性》,韩敏中、盛宁译,南京:江苏人民出版社2003年版,第337页。
② 〔美〕爱德华·W.萨义德:《东方学》,王宇根译,北京:三联书店1999年版,第68—69页。
③ 〔法〕米歇尔·福柯:《规训与惩罚——监狱的诞生》,刘北成、杨远婴译,北京:三联书店1999年版,第261页。

机制,因为这些教养院有荷枪的战士在门口站岗守卫。同时教养院"行使着一种致力于规范化的权力","为了制造出受规训的个人"①,即驯服的主体。其实生产教养工作在新中国成立初期是指对流浪行乞人员的救济和对妓女的改造。因此,生产教养院既收留妓女也收留流浪行乞人员。这种对流动人群的集中管制是一种对赤裸生命积极管理的方式。其目的是在特定的封闭空间和一定的时间内,通过对身体的改造而生产出有生产能力的新的主体,即新人。事实证明,这是一种异常有效的教养技术。在这个空间中,"她们被给予另一种能动性,即通过全身心投入改造过程获得重塑自我的机会"②。

北京解放初期全市消费人口约有七十万,这些消费人口大都是流浪北京的农民、失业工人和妓女等,这些人的流动性不仅是社会的不稳定因素,而且可能会带来流行病的传播,影响到整个社会集体的健康。同时,这些大量的消费人口不具有生产性,这对社会资源来说是一个极大的浪费。而"敌人是细菌的隐喻""塑造并支撑了共产党介入地方社会——聚集于特殊群体如妓女、资本家和干部的运动"③。因此,北京市人民政府民政局在变消费城市为生产城市的方针下,用动员还乡生产、组织移民、组织劳动大队、组织各种劳动生产与介绍就业等方式,使大量消费人口转入生产队伍中。④ 生产教养院就是在这种大的历史语境中变消费城市为生产城市的举措之一。

在生产教养院中,妓女们改变了原来不正常的生活习惯和作

---

① 〔法〕米歇尔·福柯:《规训与惩罚——监狱的诞生》,刘北成、杨远婴译,北京:三联书店1999年版,第353、354页。
② 〔美〕贺萧:《危险的愉悦:20世纪上海的娼妓问题与现代性》,韩敏中、盛宁译,南京:江苏人民出版社2003年版,第336页。
③ 〔美〕罗芙芸:《卫生的现代性:中国通商口岸卫生与疾病的含义》,南京:江苏人民出版社2007年版,第310页。作者在这里主要指的是对妓女、流浪人员的取缔接管,以及针对职员阶层展开的"三反""五反"以及针对知识分子展开的思想改造运动。但是作者没有指出这种运动主要是为了生产出生产的身体,这是一种积极的对生命进行管理的方式,其目的是为了教化和改造而不是为了消灭。
④ 《把消费者投入生产队伍——记京市民政局一年来的几项工作》,载《人民日报》1950年2月1日。

息时间,她们被分班学习,还选举了班长。制订了作息时间,早晨八点钟起床,晚上九点钟睡觉。一般是上午由工作人员讲解妇女翻身解放的故事,下午学习四个钟头,晚饭后进行文化娱乐活动。曾经在教养院工作的人回忆说,妓女们被"编成中队和班组,每天按照作息时间活动,培养她们的劳动生活习惯"①。这样的时间表强调的是一种纪律,而"纪律是一种有关细节的政治解剖学"②。在教养院中纪律的执行,是"要建立一种关系,要通过这种机制本身来使人体在变得更有用时也变得更顺从,或者因更顺从而变得更有用","这样,纪律就制造出驯服的、训练有素的肉体、'驯顺的'肉体。纪律既增强了人体的力量(从功利的经济角度看),又减弱了这些力量(从服从的政治角度看)"③。这种新的政治解剖学使将作为消费者的寄生性的妓女改造为作为生产者的新生劳动妇女,并且具有了一眼就可辨认的肉体纹章性——剪短的头发、结实而又健康的肉体。

生产教养院作为一个技术—政治领域,"它是由一整套规定和与军队、学校和医院相关的、控制或矫正人体运作的、经验的和计算的方法构成的"④。因此,教养院的任务就是要培养出健康的、信任新的政府的、喜爱生产和劳动的新中国妇女。在离开教养院的时候,她们已经是完全合格的规范化的主体,可以安全无害地进入社会有机体的各个单位组织中去。但是,规范机制的微型权力依然存在,家属要提交给教养院保证书,教养院发给家属出院证明书和健康诊断书,这些证书都是打在身体上的戳记。这样做使得对身体的管制在教养院之外仍然可以有效地运行,这是一种隐形的"全景监视"网络,任何人都被赋予了监视的权力。

在妓女刚刚来到教养院的时候,她们想离开,无法理解为什么

---

① 米士奇:《解放初期北京市妇女生产教养院的工作——杨蕴玉访谈》,载《党的文献》2007年第1期,第43页。
② 〔法〕米歇尔·福柯:《规训与惩罚——监狱的诞生》,刘北成、杨远婴译,北京:三联书店1999年版,第157—158页。
③ 同上书,第156页。
④ 同上书,第154页。

解放了还把她们关在这里？这种封闭式的管理又究竟是为了什么？而她们改造的过程也被表现为自愿接受这套身体规训体制的一个适应的过程。作为一个改造机构，教养院从社会中分离出社会的不安定因子，如流民和妓女，但同时他们又是受苦人，在阶级的区隔中占据了一个抽象的主体位置，因此就需要通过将他们纳入机构进行教养和改造而使他们具有一个同质社会体中的成员资格。这里执行的是"规范机制"，即规范人的身体、规范人的行为以及规范人的思想。这样一个"规范标准"下的生命管理方式在最短的时间里完成了对主体的询唤，因此也可以说这是一个对主体进行询唤的机制，或者说教养院本身就是一个询唤的仪式，进入教养院就意味着生产主体的机器已经开动，生产出来的将是打有合格的戳记的主体。

## 二　干净的隐喻

到生产教养院的妓女90%都有性病。而性病总是和不洁联系在一起，是一种可以使人丧失人格的极具道德色彩的疾病。桑塔格说："最令人恐惧的疾病就是那些被认为不仅有性命之虞、而且有失人格的疾病。"[①]性病作为性行为引起的流行性疾病，和身体因腐烂而死的恐怖景象联系在一起。桑塔格就认为某种溃烂（如梅毒的情形）是一种最可怕的改变，这是"持续不断的病变、溃烂的标记；是类似有机物的东西"，"在疾病被赋予的某些道德判断之下，潜藏着有关美与丑、洁与不洁、熟悉与陌生或怪异的审美判断。比这些形变更重要的是，它们反映了一种潜在的、持续不断的变化，即患者身体的分解溃烂"[②]。而作为一种可传染的流行性疾病，这会危及整个国民的健康。如果整个国民作为一个有机体的隐喻，那么腐烂的可怕景象就会使这个有机体逐渐腐烂而至消亡。正如胡适所言"三十年来，医学大进，始知花柳之毒传染之烈而易，不独

---

① 〔美〕苏珊·桑塔格：《疾病的隐喻》，程巍译，上海：上海译文出版社2003年版，第113页。
② 同上书，第115—116页。

为一家绝嗣灭宗之源,乃足为灭国弱种之毒"[①]。疾病使国民无力,进而使国家无力。性病在隐喻的世界中不具有美学的意义,而是一种可怕的极具杀伤力的"瘟神"式的存在。并且这是对不良生活方式的一种惩罚,也是社会腐败、道德堕落的一种表征,是野蛮制度的残余。因此,在新的社会中,妓院被归为一个旧的社会的遗留,对妓院的封闭就具有了恰切的合法性。而且对于性病极大的危害国民健康从而妨碍生产的极大恐惧,使得对于性病的治疗也成为必然之举。

性病是将娼妓文化和城市文化作为旧社会腐败、堕落、丑恶的一个表征物,《烟》中的画外音说"大夫,向你们致谢,你们不仅是向疾病宣战,也是向罪恶的制度宣战,旧社会给她们疾病,新社会要给他们健康"。旧社会被认为是一个有病的有机体,而新社会则指向一个健康的有机体。在妓院里,妓女得了性病,老鸨会用剪刀、烙铁烫这些毒疮。这是一种诉诸暴力的肉体惩罚从而对身体进行管治,这种不文明的治疗手段成为妓院存在压迫人的普遍残忍的暴力的证据。《姊》中就体现了这种残忍性和非人道性。而与之相应,在教养院里,是通过打针、吃药等科学的医治方法对性病加以治疗的,并不直接呈现出对肉体的碰触和侵犯。暴力性的碰触与否在新与旧的有机体之间划分出鲜明的鸿沟。

在新的社会中,劳动成为一种超级意识形态,劳动是美的,是健康的,是最光荣的。而只有健康的身体才能够参加生产和劳动。在教养院接受的意识形态的教育就是"回家一定好好生产,争取做个劳动模范",这种教化和改造保证了生产力的再生产。不仅如此,劳动还使人产生一种快感,因为劳动能得到他人的认同,这是一种意识形态快感。患有疾病的身体呈现出一种病态,而从事劳动的身体则使人呈现出健康的有力的状态。劳动的身体是一种具有崇高意义的身体,这个身体是一具健康的、洁净的躯体。生产劳

---

[①] 谢军、钟楚楚编:《胡适留学日记》(上册),海口:海南出版社1994年版,第110页。

动、疾病、医疗成为疾病叙事中的一个铁三角关系,疾病是必须被治愈的,因为疾病危害了劳动力的再生产。

因此,无论是对于劳动还是对于疾病的陈述都是"浸透价值判断"(value-laden)的陈述,这些描述性陈述总在隐而不显的价值范畴网络之中活动。它"给我们的事实陈述提供原则和基础的那个在很大程度上是隐藏着的价值观念结构是所谓'意识形态'的一部分。我用'意识形态'大致指我们所说的和所信的东西与我们居于其中的那个社会的权力结构和权力关系相联系的种种方式"①。任何形式的疾病作为旧的社会文化的隐喻都不具有合法性,而劳动已经成为主体存在的一种唯一合法的方式。毛泽东在《在延安文艺座谈会上的讲话》中说:"最干净的还是工人农民,尽管他们手是黑的,脚上有牛屎"②,即指劳动者是最干净的,具有道德、政治和美学的崇高意义。因此,患有疾病的教养院的学员不仅要驱除身体上的疾病的不干净,而且也要驱除思想意识上的不干净——不劳动的思想。对疾病的想象同旧的时代、旧的制度联系在一起,由疾病所隐喻的邪恶、堕落只能是旧时代的产物。和性行为有关的流行性疾病不同于其他疾病,即这不是一种可以以现代的方式视为仅仅是个体所患的一种疾病,而是以一种前现代的方式被看待,即"以发生的疾病来判定共同体之腐败"③的观念。

教养院在学员离开这里的时候给她们颁发了健康证明,还给她们一个干净的身躯,同时也意味着给她们建构了一个新的共同体——干净的劳动共同体。这是一个思想和行为相似的共同体。干净不仅是对象征着不洁的躯体的驱除,而且是对象征着不洁的社会的驱除。用生产教养院的方式对妓女进行集中管制,是现代性"社会工程"(social engineering)的一部分,"现代性是一个'社会

---

① 〔英〕特雷·伊格尔顿:《二十世纪西方文学理论》,伍晓明译,北京:北京大学出版社2007年版,第14页。
② 《毛泽东选集》第三卷,北京:人民文学出版社1991年版,第851页。
③ 〔美〕苏珊·桑塔格:《疾病的隐喻》,程巍译,上海:上海译文出版社2003年版,第120页。

工程'的时代,在这个时代中,自发出现和秩序再生产不会被信任"
"唯一可以想象的秩序,是用理性权力设计出来并通过日常的监视
和管理来加以维系的秩序"①。"社会进程,尤其是有效的工作,需
要的是被管理而不是听任它们自身动力的支配"②,即理性的国家
任务是改造身体,而不是消灭身体,从而对身体的政治经济学的最
有效的管理在生产教养院这一空间中完成并在以后的日常生活中
延续。

### 三　诉苦仪式中的认同

诉苦是从解放区继承的最有效的一种认识自我建构阶级意识
和达到阶级觉悟的仪式。在所有讲述革命起源和动员机制的电影
中,如《暴风骤雨》、《红色娘子军》等影片中都可以看到这种诉苦仪
式作为一种政治仪式的革命功用:通过诉苦形成阶级意识从而生
成国家意识的过程。③

刚刚到教养院来的学员对管制采取的是一种敌对和不信任的
态度。因为"领家妈"的谣言还在起作用,即她们在共产党看来是
废物、是寄生虫,会被配给、堵炮眼、踩地雷。她们觉得自己就是树
叶,迟早会落到领家妈这棵树根下。领家带给她们的身体的毒打
印痕还在,作为肉体惩罚的技术,心有余悸。并且妓女一般按照年
龄和姿色会被分为几等,一等的不仅想念着老鸨对她的好,而且无
法摆脱在妓院的生活方式;而四等的因为不能给老鸨带来更多的
经济利益,时常被虐待有的甚至被迫害致死。因此,如何使她们改
变宿命论,意识到命运改变的时代已经来临,从解放区来到教养院
工作的同志认为诉苦是最好的方式。因为最苦、最受压迫的人最
容易产生诉苦意愿。诉苦的过程就是一次回忆的过程,集体诉苦

---

①〔美〕苏珊·桑塔格:《疾病的隐喻》,程巍译,上海:上海译文出版社2003年版,
第44页。
② 同上书,第43页。
③ 关于诉苦仪式的详细论述可参见本书第五章"诉苦机制·公审仪式——言说
与言说的语法"一节。

是一种集体记忆,而仇恨感和受苦感的情绪又极易传染。

《姊》中饰演领家老鸨胭脂虎的是妓女李凌云,现实生活中的她在教养院里演了话剧《千年冰河开了冻》,导演陈西禾看到她的精彩演出后就决定由她来饰演胭脂虎。在她淋漓尽致的表演中,在几次毒打妓女的时候,她抑制不住地想到自己的经历而无法再演下去。这是一种行为记忆,而诉苦则是一种言说记忆,无论是何种记忆,都是一种重塑,并且是在新的知识场阈中对过去事件的重塑和重组。这是一个为苦难、受压迫赋予价值化的过程(valorization),即"象征形式以此和从中获得某种'价值'的过程"①,通过这个过程,使妓女仿佛清晰地看到了自己受压迫的血泪史,在树立起领家妈这个共同的敌人后,她们也将自己建构为一个受压迫的共同体,从而有效地维持现有的权力关系。这是一种新的社会的意识形态的权力诉求,"它呼吁我们询问象征形式所建构和传达的意义是否服务于或不服务于维持系统地不对称的权力关系"②。诉苦仪式在现实生活中和影片中,已然形成一种习惯和作为一种仪式,是社会国家权力慢慢培养起来的一种习惯,并非是一种自然的存在。因为"据群体心理学的看法,任何一个人在致力于国家事务时必须求助于人们的感情,像爱恋或仇恨、复仇或悔改等等。最好是唤醒他们的记忆,而不是他们的思想。因为在当代社会中,民众最容易看到过去事情的印记,而不是将要发生的事情。他们所看到的不是正在变化中的事情,而是正在重复发生的事情"③。这些铭刻在身体上的情感记忆是抵抗防线崩溃的软肋。

因此,通过诉苦使妓女产生痛苦感继而产生复仇感,即感到自己的血海深仇,认识到要报仇,报仇的时代已经来临;通过诉苦使妓女意识到自己是受苦人,而政府就是为了使受苦人翻身,翻身的

---

① 〔英〕约翰·B.汤普森:《意识形态与现代文化》,高銛等译,南京:译林出版社2005年版,第14页。
② 同上书,第7页。
③ 〔法〕塞奇·莫斯科维奇:《群氓的时代》,许列民等译,南京:江苏人民出版社2003年版,第43页。

时代已经来临,从而使她们对新的政府积极认同。"'诉苦'包含了两种生产——对待特定'事'的生产和对绵延'苦感'的生产。这两种生产在实现'诉苦'意识形态教育的目的上是互为条件的。"① 在最后学员们审判领家的时候,仇恨感已经到达了沸点,她们面对毫不坦白的领家说,不坦白就打,于是上来殴打领家。这是对禁忌的破除所带来的庆典化的仪式,而"暴行构成了庆典的本质,庆典的狂欢正是由于破坏禁忌所得到的快感"②。然而,这种暴力被教养院的负责人制止,她说:"不要打,他们是咱们的仇恨,决不是打几下就能解决的,咱们是新社会的新人了,不能像他们那样的野蛮了,咱们有自己人民的政府,把他们交给政府,按照他们的罪恶来处理。"这里的审判逻辑就是要先使学员们产生复仇感但复仇不能靠暴力和个人,必须通过制度性复仇,即由人民的政府代表她们并按照相关的法律及这些领家的罪恶来判定他们的罪行,进而使她们产生新社会的新人的认同。《烟》中教养院的同志给六岁的小女学员取了一个新的名字"再生",意识形态就此通过命名将身份的标识以一种自然的、无意识的方式建构起来。而从控制社会向规训社会的转变就意味着由个人主义的生物性复仇转变为集体主义的制度性复仇。③ 在这个制度性的转换中,曾经的妓女通过诉苦、复仇的仪式被询唤为新人。

对妓院的封闭以及生产教养院这一行动很快产生广泛影响,全国各地各大城市纷纷展开这样的行动。《姊》片虽然表现的是北京封闭妓院和生产教养院的情况,却是由上海文华电影制片厂在

---

① 方慧容《"无事件境"与"生活世界中的真实"》,杨念群:《空间·记忆·社会转型:"新社会史"研究论文精选集》,上海:上海人民出版社2001年版,第491页。
② 〔奥〕弗洛伊德:《图腾与禁忌》,文良文化译,北京:中央编译出版社2005年版,第151页。
③ 关于制度性复仇的更详细的论述,可参见本书第五章"从生物性复仇到制度性复仇——被升华的复仇身体"一节。

上海拍摄的,就足见当时封闭妓院的广泛性和这一举措的重大意义。① 妓院以及娼妓文化在新中国被作为一种社会的毒瘤而具有不合法性。如果不铲除这个毒瘤,就会腐蚀掉整个社会有机体。如果说在30年代对上海娼妓文化的认知是"一种无所谓善恶的经营",一种"欣赏性的、享乐主义的模式",或左翼电影中知识分子式的"批判、说教的模式"②,"到了40年代几乎已完全淹没了愉悦的声音",不仅和"正经人"有区别,而且"已被归入城市不安定因素的范畴"③。那么,在新中国,对娼妓文化的认知是和作为荒淫的、消费的、颓废的负面城市形象联系在一起的,这种一维的认知想象使娼妓文化成为一种最罪恶的经营,不具有任何审美和其他都市想象的意义。在左翼经典电影《神女》中,是将由阮玲玉扮演的妓女一方面呈现出其美态,一方面呈现出其伟大的母性。而无论是《烟》还是《姊》中,这种美态的身体呈现皆已消失,身体只是在人民/政府、妓女、领家/旧社会这样的一个铁三角关系中占据一个功能性的位置,并且通过疾病来表征旧的时代的罪恶,最后在生产教养院这一新的极具时间性的空间中,生产出新的合格的主体。

## 第三节 疾病·民族·国家——"十七年"少数民族电影中的疾病叙事与国家认同

"十七年"的少数民族电影共有46部,书写了24个少数民族。在这些电影中少数民族不仅因其文化地理学的意义完成了其在边

---

① 贺萧的专著《危险的愉悦:20世纪上海的娼妓问题与现代性》第十二章"革命者",就以上海为研究对象,以大量翔实的资料分析了新中国成立初期对妇女的改造内容、改造方法和释放的过程。其实,全国各地对妓院的封闭和对妓女的改造大致经历着相同的过程。广泛形成了对于娼妓行业的知识共识,"通过行政命令而导致的劳动力市场、法律、警察、报刊、妓院甚至婚姻家庭等各方面所发生的变化,迅速有力地改变了娼妓问题原先在公众讨论中所呈现的那样一种方式",第317页。
② 张英进:《娼妓文化、都市想象与中国电影》,《审视中国》,南京:南京大学出版社2006年版,第66页。
③ 〔美〕贺萧:《危险的愉悦:20世纪上海的娼妓问题与现代性》,韩敏中、盛宁译,南京:江苏人民出版社2003年版,第9页。

防政治学维度上的国家认同,也在文化和价值信仰上认同于国家的主导文化,顺利地完成了国家认同的宏大叙事。葛兰西提出"文化领导权"的概念,是为了强调国家实现领导权的方式,不仅要通过暴力国家机器,诸如军队、警察等,也要通过一种赞同的工程来实现,而这个赞同的工程"可以被理解为一个持续的、各种社会群体全都牵系于其中的过程",它像一个"意识形态的战场",进行着"思想、信仰、价值和意义"方面的斗争。①

而这个赞同的工程也需要一个物质唯物主义的基础,有意思的是,在这些少数民族电影中,医疗队这个物质基础既是暴力国家机器,因为它是由军队组成的工作组的一部分,同时它又是意识形态国家机器,通过神奇的治愈疾病的魔力完成了对少数民族群众的信仰召唤。这样,就在一个前现代—现代的二元装置中,将少数民族对待疾病的一整套文化知识谱系和国家对待疾病的文化知识谱系分别放置在这个叙事装置中,从而在科学的维度上完成了国家合法化叙事。民族的社会"为法律、行政和政治机构所巩固,形成为民族的国家"②,从而在这个地域空间打上了自己的戳印。

选择治疗少数民族的疾病在此种意义上也是一种最为有效的经济学的考虑,因为从"五四"所开始的对于"科学"的迷思已然成为一种政治正确。汪晖更认为,"科学"概念是"意识形态的","它是作为传统的挑战者、现代文明的代表以致新的信仰形式而获得其社会意义的,从功能上说,'科学'概念取代或尝试取代传统的宇宙观、社会观、历史观、人生观和其他价值体系"③。疾病在这些电影中被发现、被治愈,通过对医疗队的仪式信仰,完成了对少数民族的"再造"工程,成为一种政治修辞学的隐喻。因为对于少数民族的叙事与其说与他们有关,不如说与我们的世界(新中国的世

---

① 〔英〕阿雷恩·鲍尔德温等著:《文化研究导论》,陶东风等译,北京:高等教育出版社 2004 年版,第 109—110 页。
② 〔美〕格罗斯:《公民与国家:民族、部落和族属身份》,王建娥等译,北京:新华出版社 2003 年版,第 174 页。
③ 汪晖:《汪晖自选集》,桂林:广西师范大学出版社 1997 年版,第 209—210 页。

界)有关。正如萨义德在《东方学》中所指出:"为了使其驯服,东方首先必须被认识,然后必须被入侵和占领,然后必须被学者、士兵和法官们重新创造。"①某种程度上说,拍摄少数民族电影这一行为本身就是对少数民族的一种认知和"重新创造"。

## 一  从边疆到国防:一种地理政治学的建构

解放前,少数民族影片很少,解放后,少数民族影片被大量拍摄,这一现象是新中国统一工程有效实施的一个表征。因为现代意义上的民族国家主权一个最主要的特征就是有明确的疆域意识,即国界意识,"国界只是在民族—国家生产过程中才开始出现的","是使两个或更多的国家区分开来和联合起来的众所周知的地理上的分界线"②,即国界是使国家的主权分开的分界线。"十七年电影"中的少数民族地理空间从东北的朝鲜边境到蒙古再到天山,从云南再到海南岛,祖国的东西南北各个边陲都形成了一个巩固的国防战线。自然环境的因素对于民族—国家的国界有着重要的意义,"沙漠、海洋、山脉、沼泽或沼泽地带、河流和森林,在传统国家中都是边陲地区。这些自然边界通常也是初位聚落边陲"③。这些少数民族电影就展示了这些国防战线是如何在党和国家的领导下通过党的工作组和当地的少数民族一起来共同保卫。

因此,少数民族因其保卫边疆的意义成为一种地理政治学,如《神秘的旅伴》中影片开始时唱的歌词所表征的那样:

边防战士英勇机智
眼睛雪亮捍卫边疆
马蹄沙沙响剃刀闪金光
搜索森林巡逻山岗

---

① 〔美〕爱德华·W.萨义德:《东方学》,王宇根译,北京:三联书店 2007 年版,第 119 页。
② 〔英〕吉登斯:《民族国家与暴力》,刘宗泽等译,北京:三联书店 1998 年版,第 60 页。
③ 同上书,第 61 页。

> 不论强盗在哪里躲藏
> 也逃不过我们的铁壁铜墙
> ……
> 我们的脚步走遍了国境
> 边疆的石头都被我们踩亮
> 为了祖国社会主义建设
> 为了人民幸福的生活
> 我们 我们永远捍卫着边疆

这样的歌词及言语在少数民族电影中很普遍,边疆意识就意味着确立了共同的敌人,"十七年"少数民族电影的主题有解放、抗日和反特,即便是在融合和建设的主题中,也会出现暗藏的特务在暗中破坏这样的情节,因此影片叙述的动力就是如何揭露并最终消灭这些敌人的破坏。这样少数民族电影就可以通过解放和抗日以及反特影片叙述出共同的敌人,形成国防意识,边疆这一地理空间因此成为齐泽克意义上的"国家—物件"(nation-thing)①——国防。

国防的意义就是我们拥有共同的敌人,与此同时,我相信其他人和我拥有一样的认识。《神秘的旅伴》故事发生的地点,第一它是国境线上的喇猛镇;第二,它是各兄弟民族的同胞聚居的小镇;第三,它是由边疆通向内地的咽喉。在影片《勐垅沙》中,人民最后说"让我们好好保卫祖国,建设边疆吧",《草原上的人们》中的主人公唱道:"我们驰骋在草原上,建设着祖国的边疆",还说到"我们蒙古草原是和祖国分不开的,共产党给我们好生活"。而在影片《山间铃响马帮来》中,故事开始就告诉我们这个故事发生的地方是一个国境线边界的地方,特务潜藏在附近,很容易潜入国境内造成破坏。当然,影片里还有阶级的压迫和消除穷苦等主题,但这个主题和反抗民族国家的敌人——特务这一主题在想象中被加以同一

---

① "国家—物件"是国家信仰的物质性在场,这一物质性在场决定了我在信仰(国家的)物件时同时相信其他人也信仰这一(国家的)物件,这样的国家物件在新中国有很多,如毛泽东像、国庆节、国防等。

化,他们都是阻碍自己幸福的生活实现的"他者",必须将之打倒,方才能够保卫祖国,同时获得个人的幸福。

少数民族影片中真正的敌人是威胁到民族国家主权的美蒋特务。如在《勐垅沙》中真正的敌人不是旧权威布亢老爷,布亢老爷在这里成了被人利用的工具,存在着被改造的可能性,真正的敌人是美蒋特务代理人刁爱玲。通过他者(以刁爱玲代表的敌人)的确立,汉族和各族人民联合在了一起,这是一种特定的时间空间里的共同体的想象:汉族/党/毛主席/中国这一结构被各族人民认同,前者是伟大的,承认了各民族人民,这是一种承认的政治,或者说具有现代性的认同,不是文化上的认同,而是政治上的认同。而电影这一传媒要达到的功能就是通过电影这一叙事完成在不同的空间不同的民族,在空洞的同质的时间观念中完成对民族想象的认同。

因此,少数民族因其保卫边疆的意义拥有一种地理国家政治学的要义,也是民族国家建构工程的一部分,正如李杨所说:"民族国家的一个重要的特点,是要求在固定的疆域内享有至高无上的主权,建立一个可以把政令有效地贯彻至国境内各个角落和社会各个阶层的行政体系,并且要求国民对国家整体必须有忠贞不渝的认同感。作为一种超越文化和宗教差别的政治性组织,民族国家通过某种程序把所有的公民联合起来,为所有的成员介入'公民政治'提供了有效身份",从而成为"抵御国家控制力之外的政治及其他有害的全球性影响的一个主要装置"①。

## 二 医疗队:疾病驱魔和政治驱魔的利器

在达到这种团结起来保卫国家以及形成民族国家认同的叙事中,医疗队成为少数民族电影中一个必不可少的修辞策略,詹姆斯·费伦认为:"'作为修辞的叙事'这个说法不仅仅意味着叙事使用修辞,或者具有一个修辞维度。相反,它意味着叙事不仅仅是故事。而且也是行动,某人在某个场合出于某种目的对某人讲一个

---

① 李杨:《文学史写作中的现代性问题》,太原:山西教育出版社2006年版,第110页。

故事。"①医疗队是工作组的一部分,工作组的组成成分是军人,也是中华人民共和国政府的代理人,同时兼具法律的执行人等诸种角色于一身,显然是一种宗教式的无所不包的有巨大功能的一个物质性机构。在新时代/旧时代这一时间诗学的二元装置中它们无疑又代表着新时代,因此,他们的到来就意味着少数民族旧时代的结束和新时代的开始。

新的时代要建立新的制度,费正清认为,要建立一种新的制度,要有"个人的成就——他是一个有魅力的领袖";"战略上的成就";"意识形态方面的成就",即"树立一种许诺人民新生活的民间信仰";"军事上的成就——统一者以一种高于对方的必胜意志鼓舞他的军队,这样,军队就能以他们模范的行为战胜敌人,瓦解敌人的斗志和赢得人民的支持";还要具备"管理上的成就"②。显然,工作组代表了党和毛主席,因此表征了一种个人的成就,同时还代表了军事上的成就,因为整个影片的叙事过程就是当地人民如何在工作组的带领下战胜了敌人,同时还是意识形态的成就,通过医疗队改变了当地人民的信仰。

正是在这种以工作组和医疗队为代表的新的制度中,少数民族群众确立起自己的阶级、国家和历史的主体性的位置,开始了新的时代。如果我们用格雷玛斯的矩阵分析这些电影的叙事模式,也许这种认同会更加清晰:

主　体 ············ 工作组和医疗队
客　体 ············ 打败敌人/治疗疾病/建立权威
发出者 ············ 党/国家
接受者 ············ 少数民族
反对者 ············ 美蒋特务/当地特权人物(土司、头人等)
辅助者 ············ 少数民族地区的穷人/受压迫之人

---

① 〔美〕詹姆斯·费伦:《作为修辞的叙事》,陈永国译,北京:北京大学出版社2002年版,第14页。
② 〔美〕R.麦克法夸尔(Macfarguhar, Roderick)、费正清编:《剑桥中华人民共和国史》,俞金尧等译,北京:中国社会科学出版社1998年版,第11页。

党和国家派出的工作组和医疗队通过帮助少数民族地区的受压迫之人,通过在军事上打败敌人和在疾病上治愈病人从而使他们觉悟,团结起来共同打击敌人保卫边疆。工作组因其军事和法律的意义是暴力国家机器,那么医疗队则因其针对当地的民间信仰是一种意识形态国家机器,正是这二者的合力完成并保证了新型的社会关系的生产和再生产。

需要注意的是,在工作组和医疗队在少数民族地区建立自己权威的过程中,这一行动的辅助者又分为坚决的辅助者和不坚决的辅助者。当工作组和医疗队遇到困难的时候,这些不坚决的辅助者就变为反对者,而这部分占了群众的绝大多数。因此,工作组最主要的工作就是要让这些群众从不坚决的辅助者变为坚决的辅助者。而这个过程,就是一个葛兰西意义上的积极赞同的过程,而不是要通过政府的命令这种暴力形式来完成。

在这个过程中,医疗队作为治疗疾病的一个现代医学体系有着极为重要的叙事功能。因为"疾病"不是从来有自,而是作为一套知识体系而被建构。正如在《摩雅傣》中孩子不舒服不被认为是一种"病",而被认为是鬼附身,当被现代医学治好的有同样病症的岩温回到村子里告诉大家,这是一种"病"——是疟疾,才给予这种不舒服的状态一种命名。因此,对疾病的不同文化理解及不同的治疗方法都表征着其社会、政治、经济和权力的印迹。这也是福柯一再强调的知识和权力之间的关系,因为疾病作为一种政治修辞学的隐喻"经常进入政治和种族范畴,成为对付国内外反对派、对手、异己分子或敌对力量的最顺手的修辞学工具"①。疾病有关生命,古今中外彰显神迹的重要个案就是治愈疾病,通过治愈疾病能够最及时并且最有效地建立起认同、信任和憧憬之感。

少数民族地区的疾病观念和知识体系无疑是前现代式的,这是一种鬼神致病的观念,"疾病是一种外来物,人同疾病是两个相

---

① 〔美〕苏珊·桑塔格:《疾病的隐喻》,程巍译,上海:上海译文出版社2003年,"译者卷首语"第5页。

对而完整的东西。人生病是因为天神或鬼怪进入人体而占据了它。……疾病本身也是一个生命,一个敌人。这种观念被认为是最古老的疾病本体观"①。在这套前现代的疾病知识体系中,认为是魔鬼致病、魔鬼附身的观念就需要驱除魔鬼或施行巫术才能够治愈疾病。医的中文繁体是"毉",就是指医巫同源。而这种疾病观念和知识在"十七年"的少数民族电影中被指认为一种前现代的封建迷信,而且是掌握权力者对人民进行压迫的一种工具,正如《摩雅傣》影片开始时,画外音所说"从前,这里的人民一直遭受着封建制度的残酷剥削,受着迷信思想的毒害,故事就从这儿说起"。"封建"一词也是一个历史性的概念,作为对社会性质的一种判断,"封建"在现代性这种线性的历史观中,在科学和民主的审视下,成为一个阻碍社会进步的不合法性的存在。因此,其对疾病的知识也是一套不具有合法性的、必将被取代的封建知识。

而现代医学作为一套新的知识体系通过白大褂、听诊器、针剂等仪式性物质代替了前现代对疾病的巫术仪式这一物质。正如罗伊·波特在说到患病的传统观念时说传统治疗方法和现代医学对待疾病的观念不同,"传统治疗法认为疾病通常是某种个体力量故意地加在受害者身上的痛苦,这种个体可能是巫师、幽灵、祖先或者魔鬼",因此"仪式、咒语和祭品是治疗疾病必不可少的,仪式可以驱逐过失行为带来的灾难","西医们习惯上轻蔑地称民间和部落医术为巫术,认为它们不是医学,而是打着医学的幌子行骗。……相反,医学人类学家指出,在我们身边也存在着类似的'仪式',包括听诊器'项链'、白大褂的象征意义,以及安慰剂能产生的魔力,西医是通过这种魔力来安慰甚至欺骗那些他们无能为力的病人的"②。正是这种革命性的医学知识体系及仪式的刷新极为经济地完成了人民信仰的改变,因为一切信仰建立在仪式和行动之中。

---

① 张大庆:《医学史十五讲》,北京:北京大学出版社 2007 年版,第 22 页。
② 〔英〕罗伊·波特主编:《剑桥插图医学史》,张大庆译,济南:山东画报出版社 2007 年版,第 52 页。

### 三　典型个案：从琵琶鬼到摩雅傣

影片《摩雅傣》（导演徐韬，编剧季康、公浦，上海海燕电影制片厂，1960年），讲述的是西双版纳傣族姑娘依莱汗如何从一个招致疾病的"琵琶鬼"成为一个可以治愈疾病的"摩雅傣"（傣语医生的意思）的故事。

西双版纳一直是"瘴虐地区"，有许多"瘴疠之虐"和"琵琶鬼"的传说。西文的疟疾（Malaria）一词是由"坏"（mala）和"空气"（aria）组成，中国称为瘴气，即湿热之气。在不知道这是由疟原虫传播这一现代的科学知识之前，一般认为这是由有毒的气体传播而致的。在《摩雅傣》的叙述中，在少数民族地区疟疾这种疾病不被认为是一种病，而被叙述为是一种恶毒的鬼在作祟。正如《摩雅傣》剧本中所说："傣族地区多恶性疟疾，病人昏迷说胡话。过去由于科学文化落后，往往附会为是一种最恶毒的鬼（即琵琶鬼）在作祟。"①而在剧本和电影中，对待这种疾病的方式被发展到一种政治修辞的极端。"琵琶鬼"的被指认不是由病人来施行，而是由当地的叭波竜（即叭大爹，傣族最基层的头人）来实现。因为叭波竜得不到依莱汗的母亲米汗，因此将米汗指认为琵琶鬼，18年后又将依莱汗指认为琵琶鬼。影片中琵琶鬼的"恶魔"意义通过讲述被颠覆了，因为在电影的表现中，由秦怡扮演的米汗和依莱汗母女是如此漂亮、美丽，深受统治阶级所迫害，却不屈服于统治阶级的权威，以此来证明琵琶鬼只不过是封建旧势力的一种虚构和杜撰，这里面只是政治和宗教权力的一种陷害，是权力阶层实现个人利益和施行报复的一个工具。而此时的傣族人民并不和电影观众的认同一致（电影观众无疑看到的比电影中的傣族人民多，是一个全知视角，因此认同于米汗一家），他们认同于权力阶层，因而先是将米汗驱逐到大森林中，在米汗悄悄回到村子里被发现后又将其烧死。因此从一开始，米汗和依莱汗作为"琵琶鬼"的虚假性将让观众非

---

①　季康：《摩雅傣》（电影文学剧本），《人民文学》1959年第6期，第97页注释2。

常认同于米汗一家,而为那些把她们看成是琵琶鬼的傣族群众感到难过和对统治阶级感到痛恨。当然在影片最后,当傣族群众都像观众一样明了米汗和依莱汗根本就不是琵琶鬼的时候,不仅这些群众被建构起一种对"摩雅"(即现代医生)的认同,而且由此建构起对共产党的认同。而由秦怡一人来扮演的母女二人,就将"'家族复仇'与'阶级斗争'这两种不同意识形态的叙事有效地缝合在一起。可以说,这一叙事方式完整地再现了'阶级'这一现代性知识在中国的发生过程"①。

而琵琶鬼,又被称为枇杷鬼,在现实生活中它还有着另外一个可怖的面目。"琵琶鬼"其实是对疯癫病人(也称麻风病人)的一种命名,这些人得病后,或者被驱逐,或者被烧死,她们被驱逐到大森林中,这些人聚集的大森林就慢慢形成了"琵琶鬼"寨,《摩雅傣》就是在一个很著名的"琵琶鬼"寨拍摄的。这是当时的人们对于传染病的一种对待方式,而在影片中,琵琶鬼的真实面目被遮蔽了。这种对真实疾病的遮蔽很有意味。如果说作为一种文化的表征,那么对于琵琶鬼的叙述和遮蔽则是一种有意义的实践。不仅"琵琶鬼"的病状全然消失不见,米汗和依莱汗完全是正常的人,而且对琵琶鬼的驱除和焚烧仅存的一种医学治疗的意义,也成为权力机制实施统治的一种暴力形式。因为影片中的琵琶鬼根本就不存在,只是压迫阶级的政治文化欺骗,而且还把这样美丽的东西毁灭给人看,这种极端的残忍和暴力是通过疾病政治修辞达到的,正如桑塔格所说:"要居住在由阴森恐怖的隐喻构成道道风景的疾病王国而不蒙受隐喻之偏见,几乎是不可能的。"②这样,我们对于《摩雅傣》中所表述出的疾病的认知就是在一种政治隐喻的修辞中来理解的。而疾病本身的可怖性就被遮蔽了。而本文的任务就是要把这种隐喻是如何呈现和被表述的过程呈现出来,从而彰显其意识

---

① 李杨:《50—70年代文学经典再解读》,济南:山东教育出版社2003年版,第59页。
② 〔美〕苏珊·桑塔格:《疾病的隐喻》,程巍译,上海:上海译文出版社2003年版,第5页。

形态的功效。

依莱汉的母亲米汗被烧死在旧的时代,依莱汗生长于新的时代,因此同样是琵琶鬼,命运却迥然不同,不仅不再是招致疾病的鬼,而且成了治愈疾病的医生。而这一切都伴随着代表着工作组的老曹同志的到来而改变。老曹同志身穿的工作服很有政治性,里面是一件军装,外面是一件"干部服",这代表着他的双重身份。老曹来到这里是为了"帮助发展生产,开展医疗卫生工作",他给了头人一个文件——《爱国团结公约,开展爱国卫生运动》。从1950年展开的全国性的爱国卫生运动作为一种国家卫生制度,使对疾病的知识慢慢开始在少数民族地区和农村普及。在岩温家里,老曹说要"搞搞爱国卫生运动,消灭流行性恶性疟疾",傣族群众就问道"什么叫恶性疟疾?"岩温说"就是发冷发热说胡话的那种病","我在城里得了这种病,医生给我打了一针,就好了"。别人说:"那个病,老人说都是琵琶鬼放的鬼。"这里,发冷发热是一种症状,但在傣族群众的认识里并不认为是现代科学意义上的病,当被灌输进"恶性疟疾"这种疾病学名是对这种症状的命名,并且通过打针即可治愈的治疗方式后,就形成了一种新异的知识。老曹接着说:"有没有见过头人是恶鬼的?大官、财主、老爷们没有一个是琵琶鬼的,那些被认为是琵琶鬼,被撵走烧死的都是咱们穷苦人,都是些好人啊。"这就再次将疾病作为一种阶级性的隐喻表达出来,再次书写了"旧社会把人变成鬼,新社会把鬼变成人"的政治认同母题。

依莱汗作为琵琶鬼被驱除到大森林后,和她一起被驱除的父亲的死去预示着她需要寻找另一个父亲,而这个父亲就是党和国家。依莱汉因为误会心上人要娶头人的女儿而跳河自杀,被医疗队救起,并被送到医院学习成为一名医生,就意味着她找到了精神上和权力上的父亲,她再次回来后已经成为一个具有权力的在场。这表明"'中国'作为一个现代民族国家的确认,并非联系着对传统中国家庭的认同;与此相反,它刚好伴随着对传统中国亲属结构的否定与颠覆"。"而1949年以后的社会政治文化结构,进一步以阶

级的、集体的认同摧毁了血缘家庭的结构模式。"① 她敢于救助在大森林里遇到的因生双胞胎而被驱逐的傻伲族女人扎娜,将扎娜再次生的双胞胎带到自己家里照顾,解除了当地人认为双胞胎是鬼胎的认识。依莱汗身穿白大褂、脖挂听诊器、肩挎急诊箱,行走于各个寨子,依莱汗已经成为国家单位体制中的主体,即成为"干部",开始勇敢地和当地的鬼神迷信做斗争。

傣族人的宗教信仰是佛教,傣族群落中的共同体同时也是一个宗教的共同体。当地的头人们主张多拜佛,让老百姓多信佛比多信共产党多。但是电影中着力表现的则是与这个共同体相反的信仰。依莱汗的父亲虽然死去的时候手里依然拿着佛像,让依莱汗多拜拜佛,而他的虔诚没有挽救依莱汗,拯救她的是来自不同信仰的党。佛教在影片中同疾病一样被表述为一种阶级的宗教,是掌权者对人民进行压迫的一种工具。而党带来的则是另一种全新的生活方式:一方面是取消了一切苛捐杂税并展开土改,给人们美好生活的未来期许,另一方面是通过科学的医疗治愈当地的疾病来对人们的鬼神思想进行驱魔,使傣族群众从宗教共同体中脱域出来,使其形成对现代医疗体系,进而对党和国家政策(如土改、爱国卫生运动等)的新信仰,以新的阶级共同体和国家共同体代替旧的宗教和种族的共同体。

### 四 从地方到空间

《边寨烽火》(导演林农,长春电影制片厂,1957年)这部电影中,讲述的是景颇族头人的儿子多隆的故事。他因为受国民党的欺压对汉族抱有成见,因此,当解放军在此地要帮他们兴建高山湖水闸、引水开田时,多隆受到潜藏的特务的挑唆而对解放军产生误会,但最终消除了误会,并且还戴罪立功。在这个故事中,起到关键性作用的是多隆儿子的生病。

---

① 戴锦华:《隐形书写:90年代中国文化研究》,南京:江苏人民出版社1999年版,第215页。

影片一开始,是军医李医生看到了多隆的儿子,说我给他的药吃了吗,不吃药虫子是打不下来的。而这里的人民对吃西药有一种恐惧,因此,多隆的妻子玛诺并没有让孩子吃药。然后孩子病得很重,玛诺拿着盛水的竹筒一面念着驱鬼的咒语一面向各个方向泼水。这代表的是一种前现代的治愈疾病的仪式。闻讯的李医生很快赶到,通过听诊器,很快诊断出孩子是着凉了,然后给孩子打了针,并把该吃的药给了玛诺,还嘱咐她多让孩子喝开水。这既是一种现代的诊断方式,同时也是一种现代的治愈方式,这种方式完全不同于玛诺所理解的关于疾病的知识体系,因此,无论是玛诺还是当地族人对于这种现代医疗仪式起先都是一种震惊的体验。玛诺去打水的空当,特务趁机在椰子里下毒让孩子喝,孩子因此中毒。多隆误以为是李医生在捣鬼,因此误会更深了。在杀害李医生没有成功的情况下,他逃到了河对岸。这里有国民党军队的驻扎,为了报仇,多隆开始和国民党合作,并在胳膊上刺了字"反共抗俄"。等他回来,却发现孩子在李医生的治疗下已经解毒并且痊愈。李医生还说要帮他褪去胳膊上的刺字,至此,多隆对李医生的态度从敌视转变到完全的信任,帮助解放军取得了反对国民党特务的胜利。影片最后,特务被抓住,水闸也竣工。可以说,孩子的疾病是否被治愈成为一个"枢纽点"。

《景颇姑娘》一开始,受山官压迫极深的景颇姑娘黛诺无意中逃到了山下的解放军医院,军队的李医生让她在这里接受治疗和学习。看到医院的种种情形,黛诺彻底信服了这支被毛主席领导的队伍。李医生跟随工作组上山,通过治愈孩子的病,而使这里因为听信了山官的谣言而不信任工作组的人民开始了态度的转变。李医生接下来亲自带领当地的群众开山种地,并提出了关于未来美好生活的设想。黛诺回到山里后再次被山官抓住,而正是李医生解救了黛诺。此时当地的人民才彻底信服了工作组。黛诺回到山里,长发已然变成了李医生式的齐耳短发,并且黛诺通过自己在山下的见闻使这里的人一下子燃起了斗争和革命的激情和决心,他们这些全寨子的穷苦人要串联在一起,为改变祖祖辈辈经受的

苦日子而不懈斗争。接着爱国生产小组成立了，通过这个生产小组，穷人被组织起来。生产组作为一个隐形的管理单位，人们要按时出工，一起劳动，当山官要参加这个工作组时，也要接受这个规约。如果说景颇族的旧规矩形成了景颇族，那么生产组的新规矩就使景颇族成了国家领导下的少数民族。从这个典型的少数民族题材电影中我们可以看到，身体从一个种族的、旧规矩的身体成为一个阶级的、国家的政治身体的完整过程。

《勐垅沙》中工作组的到来也同样遇到了当地老百姓因听信当地头人的谣言而不敢和工作组接触。工作组的同志救助了得病的老爹，给老爹吃药，进而使其逐渐产生了信任。《农奴》中展示了强巴受农奴主的压迫成为一个哑巴的过程，随着解放军的到来哑巴强巴终于又开口说话了。同时强巴在送农奴主去会见解放军的路上受了伤，也得到了解放军成功的医治。电影在表现身体治愈的同时还隐喻了解放军强大的政治治愈的功能，这就是众所周知的"农奴翻身得解放"的叙事，这里不再赘述。尽管在这两部电影中，医疗队并不具有非常主导的叙事功能，但通过这种电影的叙事，对于身体疾病的科学治疗成功参与了复杂的西藏当地人民的信仰认同问题的解决。

在叙述现代政治意义上的少数民族起源的电影中，医疗队的存在和叙事是不可或缺的一维。为什么在叙述现代意义上的汉族人民的解放中，医疗队的叙事不存在，而在少数民族中却大量存在呢？在如何发动群众的技术上，无论是汉民族的叙事还是少数民族的叙事，都选择了发动人民从不敢言说到大声诉苦的叙事。但是在医疗队的叙事有无上，却产生了巨大的差异。这并不是说汉族地区在疾病的治疗上就从来都是现代医学意义上的治愈，它也有巫鬼的传统，但这并不构成意识形态认同的主要障碍。而在少数民族地区，对于疾病的治愈总是和当地的宗教信仰紧密联系。阿尔都塞认为，在意识形态国家机器中，还会有一个主导的意识形态国家机器，这个机器掌管着教育、医疗、信仰等各个方面。因此，在少数民族地区这样一个以宗教信仰为主导意识形态国家机器的

有机体中,当地的政治制度和宗教紧密相连。如果说工作组是作为一个新的政治工作组织代替了当地以山官、头人、土司为代表的旧的政治制度的话,那么在意识形态国家机器上,也要打破这种一维的信仰体系。那么,医疗队这种现代意义上的极具科学意识形态性的对于身体的治愈,同时也是一种对于身体的新的仪式,这个仪式以打针、输液的仪式,代替了以往的驱鬼仪式,就是在这种仪式中,能够最经济地对少数民族人民的信仰进行驱魔,从而确立起一种建立在科学意义上的政治信仰。

至此,少数民族不仅在政治制度上,而且在政治信仰上都完成了和其他各民族一样的认同,从而,国家得以完成对于少数民族的新的建构,同时这种叙事也有助于建构新的国家的合法性。正如张英进所说:

> 在1949年以后的共产党时代,"nationhood"这个概念越来越多地与"民族国家"(nation-state)联系在一起。通过意识形态机器,"国家"借助"ethnicity"作为其建构计划中的一个关键范畴。人们可以设想勒南所想象的民族概念最终在社会主义中国出现了——"一个体现了最高层次的团结一致,由那种历史所造就同时未来人们将继续造就的奉献感构造的民族"。确切地说,正是由于这种由分享经验而获取的团结,少数民族电影才逐渐在50年代后期被划定为一个单独的门类。①

少数民族电影不仅分享了共同的边疆意识,而且为少数民族人民确立起自己作为国家的公民身份的认同提供了一种极具现实感的镜像经验。少数民族从"地方"到成为国家统一工程的"空间"的转变为这种公民身份认同提供了必需的场域,"'地方'(place)和'空间'(space)有根本性的区别。'地方'往往是与特殊的文化、传统、习俗等因素联系在一起的,是地方性知识的载体,而'空间'则被赋予了现代普遍主义的特征,并暗含其具有人类普遍性质的

---

① 张英进:《中国电影中的民族性与国家话语》,张英进:《审视中国》,南京:南京大学出版社2006年版,第84—85页。

表述意义"①。与"地方"相联系的主体身份不同于与"空间"相联系的主体身份,"空间"下的主体身份既是公民身份,同时又具有国家身份,因为"统一在两个层面上形成:一个是公民社会层面,二是在国家这个政治层面。国家成员具有双重身份,他们既是公民社会的成员,同时也是国家的成员。作为国家的成员,他们把政治权力的特定领域让渡给了国家"②。

身体在这些少数民族电影中,在旧的制度下对于身体的管理被呈现为一种暴力的形式,人们的身体遭受镣铐的禁锢和皮鞭的抽打,以及鬼神的附体折磨。而在新的国家体制下,身体被呈现为一种积极的生命管理,不仅有科学的医疗队的医治,而且成为政府组织中一个被管理的对象。正是通过这种对于身体的政治管理的不自觉的接受,为新中国的合法性以及建设生产出合格的新的主体。这一主体从以往的共同体中解放出来,成为民族国家的主体。正如齐泽克所说:"一方面,'国家'当然指明了现代社团要从传统的'有机'联系——即一个将个体束缚在特定的产业、家庭、宗教团体等方面的前现代联系破裂的团体——中解放出来,并且要求传统的合作社团由'公民'组成的现代的民族国家所代替。"③这也是"十七年"中大量的少数民族电影所建构的关于身体、阶级、政治、主体、民族国家之间的现代叙事。如果说赤裸生命总是因为其血缘和土地的关系而与政治生命发生联系,那么这些电影则因阶级的叙事和新中国的民族叙事将赤裸生命与他们的政治生命联系在了一起。

---

① 杨念群:《再造"病人":中西医冲突下的空间政治(1832—1985)》,北京:中国人民大学出版社2006年版,第419页。
② 〔美〕格罗斯:《公民与国家:民族、部落和族属身份》,王建娥等译,北京:新华出版社2003年版,第221页。
③ 〔斯洛文尼亚〕斯拉热夫·齐泽克:《因为他们并不知道他们所做的——政治因素的享乐》,郭英剑等译,南京:江苏人民出版社2007年版,第25—26页。

## 第四节　身体的社会卫生学

### 一　《思想问题》的症候：脱胎换骨与治病救人

《思想问题》拍摄于1950年,由上海人民艺术剧院和文华影业公司联合摄制,编剧有蓝光等,导演有佐临等。这部影片很有症候意义,它讲述了上海解放初期,一群出身不同、思想复杂的人进入华东人民革命大学学习改造的过程。《思想问题》原是中央戏剧学院集体创作的一出五幕话剧,演出引起极大轰动。上海人民艺术剧院很快也演出了此剧,并且"为了驱除人们在意识上仍然存在着的旧社会的思想毒害,为了解答人们在思想上依然混淆着各种各类的思想问题"①,就和文华合拍了这部电影。影片上映后有关报道说"观众水准已逐渐在提高,进步影片更逐渐受到广大人民的欢迎"②。影片塑造了丰富的人物形象,既有认为革命是一个时髦的玩意的袁美霞,又有国民党退职连长胡彪,还有地主的儿子王长生和小公务员于志让。以自由主义著称的大学生周正华是这群人的核心,加上特务的暗中破坏,他们和班长的对抗由此徐徐展开。当然,结果是影片最终通过集体劳动和乡亲们的诉苦大会,让这些思想各异的人都获得了一种阶级的眼光,转变了自己的阶级立场,他们在影片结尾都踏上了去往最前线的征程。

新中国成立前,中国成立了多所革命大学,华东人民革命大学是其中之一,这是为适应战争需要培养革命干部而建立的学校。这所学校承担起对革命的异质分子进行重新编码和治疗的任务,从而达到"社会卫生学"(social hygiene)的疗效。这个学校开始就像一所监狱一样在发挥着作用,起初不能接受改造的异质分子,最终意识到自己是有罪的人,产生罪感,并要求赎罪。《思想问题》中的领导赵主任说:"我们学校的精神是治病救人,对青年争取团结

---

① 《〈思想问题〉导演团的话》,载《大众电影》1950年第1卷第6期,第16页。
② 《大众电影》1950年第7期。

教育改造","我们是与人为善,治病救人,病人是麻烦而且顽固的,但是医生呢,要耐心,医生是不好发脾气的"。同时,这所学校被看作是医院而发挥着作用。学校的积极分子和异质分子之间不仅是改造和被改造的关系,更是医生和病人的关系。而这些"病人"的疾病具有外来性,是旧时代病态环境所致。赵主任说,国民党的摧残和毒害就像"法西斯的细菌一样,见缝就钻,无缝不入,许多同学受到这种侵害"。

病人有轻重之分,作为革命大学的一员,按照"病"的轻重,学员也被分为积极分子、中间分子和落后分子,这种划分标准是阶级的标准:小公务员、地主之子、知识分子、国民党退职军人、特务分子等这些都是要被改造和被医治的对象。生"病"的表现是没有阶级意识、不爱劳动、生活作风不良、没有集体主义思想。革命大学作为一个医院式的社会治疗机构,需要用各种技术和仪式对身体进行规训,"'规训'既不会等同于一种体制也不会等同于一种机构。它是一种权力类型,一种行使权利的轨道。它包括一系列手段、技术、程序、应用层次、目标。它是一种权力'物理学'或权力'解剖学',一种技术学"①。因此,革命大学作为一个封闭的纪律空间,有着严格的作息时间表,随着铃声而吃饭、作息、上课。同时,他们还需要穿戴同样的制服,刚入学时的西装、旗袍都被同质化的制服所取代。同时,他们还要参加集体劳动,听翻身农民的报告,在广场上听讲授阶级斗争和劳动创造历史的大课。他们还需要订立生活公约,"按时作息、放假按时回校、不准唱京戏、不准跳舞、反对流氓作风、建立革命作风、认真学习革命理论、学习集体主义"。跳舞、唱戏和不爱劳动都被当成一种需要检讨的不良生活作风。因此,治疗的一个很重要的仪式就是检讨,通过不断检讨自己的错误,意识到自己的错误,从而对革命大学中的文化领导权完全认同,"文化领导权,实是一种给人洗脑的权力,它使别的阶级或阶

---

① [法]米歇尔·福柯:《规训与惩罚——监狱的诞生》,刘北成、杨远婴译,北京:三联书店1999年版,第241—242页。

层在政治意识上处于自我遗忘状态"①,从而分享同一套编码系统。在革命大学中,还有一个重要的组织共同体——共青团员,加入这个组织,就意味着改变了自己的身份,将自己的身体纳入到一个更加有纪律性和组织性的团体中。

王长生作为地主的儿子在劳动中弄伤了自己的手,这种身体的疼痛使他觉悟,意识到劳动人民辛苦劳动然而却受地主的剥削,意识到阶级出身的原罪。知识分子周正华最后意识到或者是敌人或者是人民,除此之外没有第三条路可以走,自由散漫只会滑向敌人的圈套。而随着革命大学之外解放战争的节节胜利,特务分子也意识到自己是有罪的,必须改造自己。因不断地检讨而生成的罪恶感是一种被推入内疚领域的道德化的罪恶感。罪恶感起初作为一个经济学的概念,即债务人和欠债人的关系并不自然地和内疚结合,也不具有道德性。而罪恶感和内疚感结合在一起,"既让内疚充满了罪恶感,也让罪恶充满了内疚感"②。使这些主体有罪恶感和内疚感本身就是对他们的一种诊断,通过这种诊断,意识到自己是病人,才可能根治自己的疾病,从而成为一个积极赞同、没有罪恶感和负罪感的合法的主体。

由此,怀抱着各种目的进入革命大学的人在走出这所学校的时候已经成为一个被全面改造的对文化领导权积极赞同的主体。福柯认为有一个"主权—纪律—治理的三角,其首要目标是人口,其核心机制是安全配置"③。新的国家主权需要通过纪律来治理这个国家的人口,并将这些人安全配置到各个社会位置中。正如对革命大学里落后分子的改造,将他们开除,就意味着改造的失败,而将其放逐到社会中又势必会增加社会上的不安定因素。因此,革命大学作为一个行政管理机构,同时也作为一个改造思想的机

---

① 程巍:《中产阶级的孩子们——60年代与文化领导权》,北京:三联书店2006年版,第14页。
② 汪民安:《尼采与身体》,北京:北京大学出版社2008年版,第91页。
③ 福柯:《治理术》,汪民安编:《现代性基本读本》(下),开封:河南大学出版社2005年版,第396页。

器，通过严苛的时间表、纪律、集体劳动和检讨仪式，既改造了身体，也改造了精神。

毛泽东在《整顿党的作风》里说："我们揭发错误、批判缺点的目的，好像医生治病一样，完全是为了救人，而不是为了把人整死。……对待思想上的毛病和政治上的毛病，决不能采用鲁莽的态度，必须采用'治病救人'的态度，才是正确有效的方法。"① 在此，治疗是一种面向未来的可再生产的治疗，而这里的治疗对象不再是身体，而是思想政治上的问题。因此，"思想卫生学"这个议题一直是一个宏大叙事，也是一种无形的焦虑。什么样的思想是病态的，什么样的思想是健康的，怎样不断地对病态的思想诊断并进行治疗就是家庭、工厂、学校、组织等这些现代社会机构进行"全景敞视"的客体对象。

## 二　关节炎·骨瘤·父之法

从1961到1965年，是新中国成立以来的第一次反城市化阶段，出现了城市人口倒流回乡村、并服从分配到边远地区的反城市化现象，"导致反城市化运动的指导思想是消灭'三大差别'，即城乡差别、工农差别、脑体差别"②。同时"轻工业被视为消费品生产，只可满足人们的最低需求，再发展就被视为满足资产阶级享乐主义"③。因此，这一时期出现了《青山恋》《昆仑山上一棵草》等反映大学毕业服从国家分配到边远地区工作的影片。

《年青的一代》也在这个大的历史语境中产生，这部影片由上海天马电影制片厂拍摄于1965年，也是根据著名的同名话剧改编而成。这部影片讲述了同在地质队工作的林育生因关节炎回上海调养，半年后他的伙伴萧继业回上海报告发现的矿物并治疗受伤

---

① 毛泽东：《整顿党的作风》，《毛泽东选集》第3卷，北京：人民出版社1991年版，第828页。
② 林培林等：《学术与社会》（社会学卷），济南：山东人民出版社2001年版，第231页。
③ 同上书，第230页。

的腿。林育生想留在上海工作,并想让女友也分配在上海。小吴帮他伪造了病历并寄到工地,萧继业知道了病历是伪造的,并看到林育生的生活各个方面都受小吴的影响,并和林育生的妹妹林岚一起教育他,尤其是林育生得知萧继业的腿有毒瘤,并看到自己亲生父母的遗书后,彻底觉悟,他们一起踏上了去青海地质队的火车。

这部影片围绕着腿上的疾病展开。作为一个地质工作者,腿的健康至关重要。林育生谎称腿部有关节炎请假回上海疗养,他接受了小吴给他伪造的"上海市人民医院诊疗证明书",说他患有风湿性关节炎,并把这个伪造的证明寄给了工地。小吴是一个不服从组织分配的寄生虫,靠着家里有钱,整天吃喝玩乐。而以小吴为友的林育生在生活方式上喜欢听《西洋爱情歌曲选》,喜欢给女友夏倩如买衣料并给她画服装样式,还喜欢买鲜花和汽水。这些超出基本生存需求的消费被认为是一种资产阶级享乐主义的消费,和整个时代节俭的意识形态形成对立。在林育生为了夏倩如来家里同学聚会而买鲜花和汽水这个镜头中,镜头先是切入林育生的母亲房间墙壁上的四个大字:"艰苦朴素",然后切到林育生买的花、汽水和点心。这样,利比多的个人欲望在禁欲伦理的道德审查下成为一个不合法的存在。林育生作为一个脱离了青海组织的个体,游游晃晃的状态使身体处于一种闲置的无用的境地。

从青海回到上海的萧继业,经医生诊断,他的腿部长了个骨瘤,如果是恶性的话,就要面临截肢的危险。这个时候,萧继业的奶奶不是为萧继业的身体感到难过,而是为国家感到难过,因为国家刚刚培养了他,他的腿就有病了,也许再也不能为国家工作了,这对国家的投入来说,是一个损失。萧继业同样因此而痛苦。一直说自己腿部有关节炎的林育生其实没病,他只是想以病为借口留在上海地质学院找一个工作,而一直坚强的萧继业却真正得了病。无论是林育生的父亲还是他的妹妹,都说林育生的病不是在腿上,而是在脑子里,在思想上,并且思想上得病比身体上得病更为可怕。得知萧继业的病情,并且在看到为革命而牺牲的亲生父

母给他的遗书后,林育生奔向了室外的狂风暴雨中,接受水的"驱邪治疗仪式"。水有净化的作用,也是一种对污浊的荡涤和洗刷,这种清洁的隐喻象征了对思想疾病的治疗,从而得以保证思想的卫生。

林育生在最后一刻终于认识到了自己的罪恶感,因此感到后悔和内疚。当他者对自我进行否定而自己并不对自我否定的时候,是不会产生罪恶感和内疚感的。只有当自己完全否定自己,认同了别人对自己的否定时,才会如此。林育生父母的遗书象征了"父之法",虽然林育生之前并未看到父母的遗书,但是他的行为已经僭越了父之法。他觉得对已经为革命而牺牲的父母欠下了无法还清的债务:"这样一个负疚之人和负罪之人的结合体,是个患上了可怕疾病的病人——他既有还不清的债务,同时又在痛苦地自我折磨,更重要的是,他将债务和痛苦结合在一起,并因此而自感有罪。"[1]这种负罪感也是一种作用于身体的疼痛感。如果要治病救人,就要先对病人进行诊断,使病人意识到自己生病了,病在何处,并感到疼痛,进而才开出药方,进行治疗。其实药方早已存在,这就是象征了"父之法"的遗书,这个"圣言"式的遗书是一种"述行语言",即"述行语言不是描述而是实行它所指的行为"[2]。这些言语能够直接产生一种行动,通过阅读这些语言文字和念出这些语言文字,就代表着人们做出承诺和准备这样做。行动是由言说创造的,而言说本身就是述行的,正是通过无数的重复言说最终成就圣言询唤的主体。而且它自身的本质就要求被重复,在被重复的过程中再次彰显父之法的力量。因此,《年青的一代》也是一部"离家——探险——回家"母题故事的重写。离开父之法又回到父之法,一方面是在空间上的离开与归来——林育生离开青海地质队最后又回到青海地质队,但更重要的是在思想上的远离与折返。

这部电影的年龄梯队是革命奶奶——革命父母——年青的一

---

[1] 汪民安:《尼采与身体》,北京:北京大学出版社2008年版,第89—90页。
[2] 〔美〕乔纳森·卡勒:《文学理论》,李平译,沈阳:辽宁教育出版社1998年版,第100页。

代。如何使年青的一代持续具有革命感、持有思想的健康,是一个巨大的焦虑。在1975年重拍的《年青的一代》中,小吴的名字改成了"吴形",音同"无形",这个隐喻性的名字恰恰表征了对资产阶级思想影子般存在的巨大焦虑。"无形"既是一个名字,同时在病原学的意义上又是一种肉眼不可见的可怕病毒,这种病毒无知无觉中就会在人的思想意识中着陆,继而使思想不仅对革命感产生免疫力,同时产生可怕的抵抗力和毁灭力。正是这种疾病的隐喻使"不干净"的人站在中间,"最干净"的人们被发动起来围在四周①,形成一种全景监视,集中各种权力技术对这个无形的病毒进行歼灭战。电影中,林育生的个人私生活——喜欢听什么音乐、和什么朋友交往以及和爱人对未来的生活规划等,这些都要受到"干净"的人们的监视。有来自家庭中父母和妹妹的监视,有来自朋友的监视,有来自学校的监视,有来自组织的监视。在这种全景监视中,个体无所逃遁,无论选择何种私生活都是选择了一种不正确的生活。因为私生活本身被作为一种个人的小天地,脱离了大社会和革命的轨道已经不具有合法性,无论是在道德上还是在革命的意义上。必须遵从父之法,离开私人生活的小天地,离开生活消费的空间,到大的、辽远的大天地中,到生产的公共空间中,无形的病毒才可无所入侵。公共空间以及全景监视都保证了环境的卫生,病毒在卫生的环境中无法生存。革命奶奶以及革命父母的一代已经具备了强力杀毒系统,而新的一代需要依靠不断对"父之法"的回归查杀病毒,从而使身体和思想能够正常地运行。

## 小　　结

苏珊·桑塔格在《疾病的隐喻》中一直强调自己在这本书中所探讨的疾病的主题不是身体疾病本身,而是疾病被当作修辞手法或隐喻加以使用的情形。本章主要是围绕着"十七年电影"中呈现

---

① 黄子平:《"灰阑"中的叙述》,上海:上海文艺出版社2004年版,第174页。

出来的疾病叙事及疾病被作为修辞手段和隐喻手段加以使用的情形。疾病作为福柯意义上的生命权力政治学的解剖对象,关于疾病的知识、陈述和想象在"十七年电影"中都和以往产生了断裂。无论是流行性疾病、还是性病,都在政治经济学上被讲述为是旧时代的遗毒,对它们的全民动员式的治理作为现代身体卫生治理工程的一部分,既建构起了公民的国家认同同时又是社会作为健康的有机体的隐喻。疾病在少数民族电影中成为一个重要的叙事轴线,通过将对疾病的认知从传统的族群共同体中脱域为科学意识形态的认知,确立起少数民族群众对国家的文化领导权的积极赞同。身体的物质管理具有精神性,"洗心革面"这些有关身体社会卫生学的隐喻表征了新中国最大的焦虑,即如何预防和诊治精神上和思想上的疾病,通过生产出新的规训空间如革命学校、劳动生产教养院等,以有效地再造和规训空间中的身体为被驯服了的臣民,从而通过对身体的卫生管理锻造出卫生的身体——既是生理上的卫生身体,同时也是思想上的卫生身体。

## 第二章

# 体育的宏大叙事：
# 运动中的身体

如果说，疾病和卫生中的身体是从否定的角度来达到对健康的能够再生产的身体的诉求，那么对体育的强调就是从积极肯定的角度提出对健康的身体的诉求。"体育"作为一个外来词汇，和西方的体育观念、体育教育和体育竞赛规则等诸范畴有关。同时，体育是一种力与力之间的较量，它既可以是个体和个体之间的较量，也可以是团体与团体之间的较量，更多时候，体育的力与力之间的较量成为国家之间竞争力的一个隐喻式的表达，这尤其和中国现代体育开始的进程与中国现代性的开端有关。

从近代中国开始的"体育救国"的理念，本身就包含了体育能增强国民体质从而达到救国之目的的

巨大询唤功能。因此,体育这一现代性概念一经出现,就被赋予了宏大叙事的神圣使命。在新中国,体育更是在健康、国防、生产这三个维度上被赋予了崇高的意义和宏大的叙事。新中国不仅提倡竞技体育的发展,而且还非常重视军事国防体育和全民体育的展开,新中国大量体育电影的出现正是这种体育政治意识形态的无意识表征。

体育是直接作用于身体的一种运动,自然地也是对身体的一种规训技术—政治,国家权力通过体育运动对身体进行管理,从而有效地管治了掌管身体的主体。在运动中,身体被"当作是与自我分离开来的一项'物体',身体和一部机器一样,只要在允许的状况下就会被调整、维修与加以改善"①。这个身体不仅是作为展示的物体,更是作为生产的物体和力的较量的物体,通过现代体育这一国家意识形态机器对身体的管理和规训,身体参与体育本身就意味着意识形态的发生和在场。

## 第一节 竞技/军事体育·女性·凝视·国家

### 一 女性/体育与民族国家/"去势"焦虑

1934年孙瑜导演的《体育皇后》是中国第一部女性体育电影。新中国成立后,在"十七年"中又出现了几部女性体育电影,这些电影有《女篮5号》(谢晋导演,1957年)、《冰上姐妹》(武兆堤导演,1959年)、《碧空银花》(桑夫导演,1960年)、《女跳水队员》(导演刘国权,1964年)、《女飞行员》(成荫、董克娜导演,1966年)。其中,《女篮5号》和《女跳水队员》是职业竞技体育。新中国很重视"国防体育"和"军事体育"这些群众性体育运动,于1956年还成立了中国人民国防体育协会,《碧空银花》和《女飞行员》就是表现军事国防体育的影片。虽然《女飞行员》不是一部典型意义上的体育

---

① Kathryn Woodward:《身体认同:同一与差异》,林文琪译,台北:韦伯文化国际出版有限公司2004年版,第201页。

影片,但是与军事题材电影导演成荫的其他作品比起来,这部电影不涉及很多军事内容,并且有大量在飞行训练场的教官指导下进行身体训练、提高飞行技术的内容;在影片的叙事动力、叙事模式以及所达到的意识形态询唤功能上,和其他几部女性体育电影有极大的相似之处,所以在此也将之作为研究的对象。

现代体育运动的蓬勃发展与现代民族国家的兴起是密切联系在一起的。特别是"二战"后民族解放运动催生了众多新生的第三世界国家,打破了西方国家独霸体育舞台的局面,更使得现代体育与国家意识形态之间的密切关系被提高到了一个新的高度。中国面对西方1840年以后一直存在"去势"的恐惧和焦虑,"东亚病夫"的侮辱性命名一直被视为一个伤害国人最深地戴在中国人头上的紧箍咒。如何在想象和叙事中化解这种焦虑,体育无疑成为一个承载这种想象的最佳符号和载体。对个人的体魄与国家的"体魄"之间的对应关系的内在认同体现在新中国成立以来大众体育以及国际竞技体育运动的整个发展历程之中。因此之所以选择体育作为影片的主要表述内容,就是因为体育的强大被视为国家之力强大的一种外在表征,"民族国家要建立强健的个人身体,反过来,个人身体也是民族国家身体强健的隐喻。国家身体和个人身体,按照尼采的说法,它们都是力本身,它们借助于力本身而获得了统一"。"力总是处在一个针对他者的对峙境遇中","只有个人身体健康,作为一个整体的国家身体才能在和敌国的较量中占有上风"①。健康以及健康的身体因此获得了一种强大的合法性,进而作为展示健康身体的最好舞台的体育竞技也就成为一种国家间象征性对抗的表征。这里隐含着对于中国在世界格局中的地位的一种隐喻式表达。影片《碧空银花》的结尾,传来了广播员的声音:"同志们,女子1000公尺集体竞演着陆,打破了世界纪录。"而《冰上姐妹》中的滑冰项目也打破了世界纪录,《女篮5号》出国比赛取

---

① 汪民安:《身体、空间与后现代性》,南京:江苏人民出版社2006年版,第34—35页。

得胜利,其深层逻辑就是要通过在国际上获得成功来达到对民族国家的认同,此中所蕴含的仍然是 1840 年以来对于中国强大和崛起的想象和诉求,从而改变"东亚病夫"的病容和指认。

同时,体育可以超越地理、超越时间、超越身份,在最大的可能性上完成对每一个互不相识的个体的询唤。这个巨大能指本身所负载的是一个中国人在世界中的位置,这个位置通过体育在世界中的位置得到转喻性的表达,从而进一步治愈"去势"的恐惧。一个最物质性的身体表征的是一种最精神性的身体的症候。房友良在回忆《冰上姐妹》的创作时说:"一个少年女运动员在百米预赛中本来可以破全国纪录,但因为对手是对她帮助很大、情同姐妹的上届冠军,她不愿意夺姐姐的桂冠,因此在预赛中故意落后姐姐半步,而没有跑出应有的成绩。事后教练弄清了她的思想活动,严肃地对她进行了批评,指出在体育比赛中创造最好的成绩,为国争光是运动员的神圣职责。出于个人之间的友情而影响成绩是错误的。"①《女篮 5 号》中,林振华在教育小洁和小洁的男朋友陶凯时说:"我在想,如果你们在世界运动会上看到升起了我们的五星红旗,奏起了我们的国歌,在那样一个庄严的场面里,你们作为一个中国的公民,一定会感觉着光荣,你们会感到我们的祖国是那么值得自豪的国家,一定会热爱那些为祖国取得了荣誉的运动员,可有人认为这只是毫无意义的工作,只是蹦蹦跳跳和社会主义毫不相干的工作。"可见,体育不再只是个人的娱乐方式,也不只是无关利害的身体锻炼,而是与国家息息相关的超越一切个人因素的一项规训技术,通过这一技术,将个体规训为国家之主体,从而更直接地赋予个体一种国家性。

另一方面,女性体育电影是对新中国妇女解放这一巨大的意识形态的承载。新中国表现妇女解放的影片有多种呈现:有从婚姻角度表现的(《小二黑结婚》),有从离开家庭参加生产角度表现的(《李双双》《马兰花开》),有从离开消费型城市到生产型城市表

---

① 房友良:《忆〈冰上姐妹〉的创作》,载《电影艺术》2001 年第 4 期,第 97 页。

现的(《护士日记》《上海姑娘》)。而女性体育电影则开拓了一种新的表现领域,不仅颠倒了男性的性别歧视,而且建构了新中国对新的女性主体形象的想象和诉求。

《碧空银花》和《女飞行员》都是表现了第一批女跳伞员和女飞行员的故事,女性可以参加和男性一样的军事体育运动,成为保卫国防的尖兵。《碧空银花》中退伍后来到这个集体做饭做菜的老孙对这些女跳伞运动员说:"要是在过去啊,是围着锅台转,现在啊,你们是围着太阳转。"并说这些女跳伞运动员"真像一群小伙子啊",男性化的性别歧视显而易见。《女飞行员》中的女飞行员们刚到飞行部队时,被教练员杨德和郭教员进行性别歧视,郭教员说:"新社会也好,旧社会也罢,可妇女总归是女的吗!"杨教员说:"解放了的妇女那是半边天啊,至于女同志能不能当过硬的飞行员?"语气中暗示着这些妇女不能当过硬的飞行员。当杨德看到这些女飞行员提的大包小包的行李说说笑笑进来的时候,说道"这哪是当兵干革命啊,小资产"。但影片的结尾是这两位男性看到了新中国的妇女们不仅能当飞行员,而且还能当过硬的飞行员。与其说这是女性通过自己的行动改造了男性对她们的偏见,不如说这是新中国对新的女性主体的一种想象和询唤。

在这些影片中,女性参加体育运动最重要的是完成对新中国合法性的意识形态叙述,这通过影片新/旧社会妇女不同的命运来呈现。在《女飞行员》中,杨巧妹的母亲有着巨大的叙事功能,她在旧社会是个童养媳,她的女儿也是个童养媳,可是在新社会,杨巧妹却驾着飞机飞上了天,变成了金凤凰。这种新旧社会带来的人的不同命运极大地论证了新中国的合法性,从而询唤起主体对新中国合法性的认同和报恩意识。而最根本的功能就是如何将一直被拘囿于家庭之中的妇女的角色意识进行解构,从而赋予其一种全新的国家意识。这种意识不再是抗日和解放战争时期朴素的国家意识,而是建设新中国时期鲜明地为国家建设而贡献自己的意识的建构。因此,这些影片完成的是"全民动员"这一国家意识形态。女性从此被直接吸纳入国家中,《女飞行员》中王政委说:"女

同志参加飞行事业,是党为了在各条战线上发挥妇女的革命力量,这是很重要的。"影片要达到的意识形态目的就是通过跳伞和飞行这两个女性可以成功参与的新鲜项目,反过来论证女性完整的国家身份——"妇女能顶半边天"。再没有比能够在天空自由翱翔的女性更好地体现这一口号内涵的影像画面了。

但无论如何,我们还应该清楚地看到,妇女被解放后又象征性地进入了一个极度需要纪律和规范的共同体,这个纪律共同体在某种程度上解构了女权主义意义上的"解放"(emancipation)概念——这个词的拉丁文是 emancipo,意思是"使(通常是小孩,但有时候是妻子)脱离'家父权'。因此,被解放的人可以处理自己的事务"①。在影片中,能顶半边天的中国妇女,并没有能够处理"自己的事务"的机会,她们被迅速地投入到了集体的、国家的"事务"中去。

## 二 体育的吊诡:被窥视的身体、被改造的精神、被生产的空间

在上述女性体育电影中,有一个非常有趣的吊诡:体育训练是与个体的身体有关,但电影大量处理的却是对女性进行集体的精神改造的内容,身体健康和精神健康被表现为一个硬币的两面。参加体育运动的目的首先成为检验一个人思想意识是否合法的考验。《碧空银花》中,想参加业余跳伞的师范学生白英和工厂模范林萍被刘主任质询她们参加体育锻炼的动机:

刘主任问白英:"为什么要学习跳伞呢?"

白英说:"为了锻炼身体。"

刘主任说:"还有呢?"

白英说:"跳伞是一项新的运动,在中国,女跳伞运动员还很少,我要是能成为新中国的女跳伞运动员,我感到光荣。"

刘主任说:"这就是你跳伞的目的吗?林萍,你说呢?"

---

① 〔英〕雷蒙·威廉斯:《关键词:文化与社会的词汇》,刘建基译,北京:三联书店 2005 年版,第 266 页。

林萍说:"我认为,跳伞的目的不仅仅是为了争取个人的光荣,而是通过跳伞运动使我们广大的青年学会建设祖国的知识和保卫祖国的本领,并使我们锻炼成一个健康、勇敢而又有胆量的人。"

白英赶紧为自己辩护说:"我说的光荣也不是说我自己。"①

这是影片刚开始时的一场对话,在短短的对话中,合法/不合法的标准已然确立,体育不是为个人,而是为国家,作为工人模范身份的林萍从此开始了对作为师范生白英的改造过程,虽然受众根据"叙事成规"已然知晓白英最终将被改造,但意识形态的询唤并非直接告知结果而发生,而是通过矛盾的"打结"和"解结"这一戏剧性的冲突来完成,这种认同的发生需要让受众产生自己就是再现的生产关系中的一个位置或一个主体的想象,或者是改造者或者是被改造者,从而填补自身的空位,使自己从一个个体成为一个集体性的主体。

在影片中我们发现对女性个体的改造是在集体宿舍这一空间中进行的。这里的女性集体宿舍是一个充满窥视目光的"全景敞视"的空间,也是一个共同体空间。这里有严格的纪律和集体的标准,大家住集体宿舍,过集体生活。在这样一个空间中,个人的位置是渺小的,也是被全部敞开的,缺乏起码的私密性。集体宿舍"在被囚禁者身上造成一种有意识的和持续的可见状态,从而确保权力自动地发挥作用"②。这个空间的巨大功能就是要完成对异质性不合法因素的治愈,从而使其认同于这个空间的共同体,从而保证合法的主体的再生产。这也是福柯在《规训与惩罚》中所提出的对人的身体和思想的驯服所必须具有的一个空间,在这里,个人的一举一动都被不在场的"眼睛"所监视,通过对其排斥和隔离,达到

---

① 此中对话是看影片直接纪录,会有个别省略。以下剧中引文皆同此。
② 〔法〕米歇尔·福柯:《规训与惩罚》,刘北成、杨远婴译,北京:三联书店1999年版,第226页。

一种惩罚,因此,集体宿舍这一新的空间与其说是一个物质空间,不如说是一个权力之眼监视下的精神空间。这个空间发生作用的机制是监视—孤立—帮助,通过这三个环节,能够有效地对个体进行改造。

《女跳水队员》中的小红就是在产生骄傲情绪时被大家孤立的,这种孤立的状态很像福柯在《疯癫与文明》所指出的:异质性的因素通过被隔离和孤立从而确定其非法性。这是一种在空间中完成的对身体和思想的驯服。《女飞行员》中和项菲在一个学校里的同学们也一起来参加飞行,项菲的男朋友李檬是她们学校里的美术老师,来到火车站给项菲送行。大家的目光一直注视着这对告别的情侣,这样议论道:"看他那个样子,就是个不良倾向","干脆警告警告他,不许他拉项菲的后腿"。李檬经常给项菲写信寄东西,当有一次大家看到李檬给项菲寄的是漂亮衣服时,说:"项菲,你不是和他断了吗?"这种对私人领域的公开窥视和质询是权力赋予的正当性。

因此,在这个集体空间中,项菲的感情问题受到大家的关注,不再仅仅是她自己的私事,这个空间用集体的"大我"代替了个体的"小我","这种历史性地生产出来的——我们也可以说,这种被历史性地建构出来的独特空间,和时间一道,构造了社会的标准,它迫使人们去遵从,并再生产了社会秩序。它使得每个人各居其位。我们在空间中的姿态,我们和空间的关系,我们对于空间的位置,都具有政治象征主义。我们对于空间的态度,就是种政治态度"①。这样一个纪律严明的政治性的集体空间就浮现出来。

除了宿舍的集体空间外,在这些影片中还有两个异常重要的集体空间:城市空间和生产劳动的空间。城市空间既被作为一种现代城市奇观/景观呈现出来,也同时被作为一种日常生活的空间表现出来,这种城市风景往往是一种空镜头。《女篮 5 号》的片头是上海高耸的建筑和街道;《女跳水队员》中城市空间的镜头是特

---

① 汪民安:《身体、空间与后现代性》,南京:江苏人民出版社 2006 年版,第 36 页。

异的城市建筑、大桥和轮船;《女飞行员》和《碧空银花》这两部影片一开始出现的空间也都是城市空间,虽然呈现的时间很短,但这里的城市空间表达了对现代化追求的一种无意识,是一种城市欲望的无意识表达。因为影片中这种城市空间景观的呈现对于推动故事情节的进展以及表现人物性格在功能上讲似乎是"无用"的,这里的城市空间也很少表现出直接的工业生产场景(除了在《冰上姐妹》中有一定的表现),但是正是对这种"无用"的执著呈现恰恰表征了"文革"之前的新中国对于代表现代文明的人群聚集的都市的一种深深的迷恋。同时它也让我们认识到,正是都市代表的现代集体空间为新型的女性竞技体育提供了不可或缺的发展场所,以及未来无可限量的可能性。

另一种空间是她们参加劳动生产的空间,即这些运动员们体育锻炼之外的事情是参加传统意义上的"体育锻炼"——劳动。《女飞行员》中的王政委说:"人民的军队,既是打仗的军队,也是生产的军队。"紧接着杨母说:"我想起了巧妹他爹打铁的火炉,那些不成形的铁片锈钢,在炉子里烧的红彤彤的,一锤锤一回回,打呀炼呀,钢纯了铁净了,一件件成品出来了,这跟革命上炼人像是一样的道道。"参加生产劳动就是在革命洪炉中锤炼的过程,为保持女运动员的进步的阶级身份提供着有力的支持。这个劳动生产空间包括电影中频频出现的到农村去收麦子等农村劳动,这种劳动承载着巨大的神圣的功能:一方面,它反映着新中国工农联盟的国家的重要属性中最具中国特色的一部分;另一方面,它也平衡着对现代都市的潜在欲望对改造女性运动员所造成的具有威胁性的意识形态的压力。这三种空间的并置有力地建构了电影中的女性在身份上无可置疑的同质性和纯洁性,使她们在从事个体的身体训练的同时保证被强大的集体的力量所制约和规训。

从另一方面说,选择女性体育作为影片的主要内容,又是一种从性别政治的角度对女性身体的利用。女性体育电影在潜意识中体现出穆尔维对好莱坞视觉快感进行分析时所表现出的特点,即这些进行体育训练的女性主要是被观看对象和被凝视对象。这些

影片在那个特殊的时代为显露女性的身体、满足窥视的欲望提供了不可多得的机会。

体育电影虽然本身承载着当时的意识形态共识，但是体育作为一项身体的艺术，本身不可避免地要在身体训练的过程中呈现出一种女性身体的美感。而体育电影本身也潜伏着一种身体和服装美学以及一种"性"的魅惑。这既满足了被禁锢在蓝色和绿色单调的服装海洋中的观众的窥视癖，也成为他们潜伏的欲望少之又少的合法性的公开的投射对象。《篮球5号》姑娘们的短裤、《女跳水队员》穿的泳衣，以及《冰上姐妹》所穿的能够使身材尽显的紧身滑冰衣，在尽显身体的观看和凝视中，女性身体无疑成为男性摄影机器下捕捉的焦点。"在一个由性别不平衡所安排的世界中，看的快感分裂为主动的/男性和被动的/女性"①，穆尔维的这种凝视性别主义洞见的确为我们观看这些女性体育电影提供了一个切口。

新中国倡导一种禁欲伦理，对于物质和享乐的欲望以物质贫困为理由被压抑到最低限度。如果按照尼采的永恒轮回理论，这种压抑不断地被积累，只有适当地解压和消耗才能够继续生长。在这里，对欲望的变相表达释放了这种欲望的压抑，对身体的凝视永远都是欲望的衍生物，凝视先于肉眼存在，只有有了欲望，才会有欲望之眼。虽然，这里的身体是一种被升华了的身体，作为承载治愈"去势"焦虑的体育—物质性/精神性身体，但同时也是作为一种欲望/物质性身体而存在的。两种身体共同呈现在受众的视觉凝视中，前者的"精神性"借由后者被释放的欲望得到了更完美的表达。正如我们所熟知的，"文化现象若成功地召唤主体，亦即，要召集他们去认定某一种主体位置/性质，必定要唤起某种形式的欲望或承诺要满足某种的方式来达成"②。在女性体育电影中，改造身体的体育为引导欲望的意识形态提供了合法的对象。

---

① 劳拉·穆尔维：《视觉快感与叙事电影》，载吴琼编：《凝视的快感》，北京：中国人民大学出版社2005年版，第8页。
② 转引自黄宗慧：《看谁在看？——从拉冈之观视理论审视女性主义电影批评》，载《中外文学》第25卷第4期（1996年9月），第67页。

## 三 叙事模式及叙事动力

从第一部《女篮 5 号》在 1957 年放映到《女飞行员》1966 年放映,尽管期间跨越了 10 年的时间,但这几部女性体育电影呈现出的叙事模式和叙事动力没有太大的变化,我们如果按照格雷马斯的矩阵来分析,能够更清楚地看到这些电影在完成对小资产阶级的改造上所要完成的和已经完成以及最终无法完成的层面。按照格雷马斯的分析,电影叙事一般沿着三个轴线展开,即主体与客体的欲望关系,发送者与接受者的契约关系以及帮助者与敌手之间的对立关系,在这其中,契约关系和对立关系构成了行动素之间的法则关系,而欲望与法则的冲突是一切故事的推动力。欲望是通过在同化关系中客体的缺失和满足的延迟来表现的。如果按照格雷马斯的矩阵来分析这些影片,那么这几部影片的叙事动力很明显:

主　体 ………… 集体主义精神
客　体 ………… 个人主义意识
发出者 ………… 新人及"父"
接受者 ………… 有个人主义思想的代言人/落后人物
反对者 ………… "他"①
辅助者 ………… 集体空间中的女伙伴/群体

故事的叙事模式和叙事链条可以列为下面四个线性的叙事进程:

1. 主人公——改造者和被改造者——相遇及加入一个共同体的开始,但这个共同体并非同质,而是有异质性因素。
2. 被改造者因为个人主义导致了一系列的失误,并非常不满

---

① 这个"他"在不同文本中有不同的呈现,但多是一个男性人物,既表示性别,也表示"他者",对有个人主义意识的客体进行改造的过程可以看作是两个父系社会制度对客体进行争夺的表现,是对争夺文化领导权的一种转喻性表达,同时"他"而不是"他们"也表征了这一反对者力量的弱小,天然地不具备争夺的力量。

### 主体的生成机制

于改造者。

3. 改造者虽然很委屈,但还是帮助改造者。

4. 被改造者克服个人主义思想,最终被改造,树立起民族国家意识和集体主义思想,最终,这个新的共同体达到同质化,成为"又专又红"的新人主体。

而如果用图表来列出这些改造者和被改造者的身份,将会更加清楚意识形态编织的"诡计":

| 电影名称 | 改造者/身份 | 被改造者 | "他" |
|---|---|---|---|
| 女篮5号 | 林振华/转业军人/教练 | 林小洁/学生 | 陶凯/工科知识分子 |
| 冰上姐妹 | 丁淑萍/工人模范 | 王冬燕/工人 | 空缺 |
| 碧空银花 | 林萍/工人/队长 | 白英/学生 | 空缺 |
| 女飞行员 | 林雪征/军人/队长<br>杨巧妹/农民 | 项菲/学生 | 李樆/教师/<br>父亲是资产阶级 |
| 女跳水队员 | 高丽梅/军人 | 陈小红/学生 | 周宾/教练 |

不难看出,处于改造者一方的是工人和农民出身的运动员,处于被改造者一方的是知识分子出身的运动员,是大学生,这种人物设置背后所体现出的"工农兵"的文艺方向和对小资产阶级的改造的议题设置分外明显。被改造者具有的特征是:在加入一个共同体的时候有很多的行李,并且被有意识地突出出来。

《女飞行员》中项菲有很多行李,《女篮5号》中林小洁也有很多行李。对物质的依恋是小资产阶级意识的一种外在符号表现,而作为改造者的行李根本就没有出场。被改造者在影片中的着装往往都是漂亮的裙子,而改造者的着装却是朴素的裤子和上衣。被改造者的下列缺点被改造的过程就是影片叙事的过程:1. 个人主义——跳伞飞行是了自己觉得光荣,而不是为了祖国而跳,为了祖国而飞;2. 不遵守纪律——《女篮5号》林小洁比赛前离开集体去陶凯家,《碧空银花》白英因为组织不让单飞就离开队伍;3. 害怕困难——《女飞行员》中项菲因为飞行事故产生了退缩情绪。

《女跳水队员》围绕着对陈小红的改造展开。故事的主线如下:陈小红在比赛中取得胜利——产生骄傲情绪——大家疏

远——在教练周宾"个人主义荣誉"的鼓动下跳"5331"比赛失败——产生心理障碍——通过跳水救儿童而无意中跳了"5331"——最终获得成功。在一次全国比赛中,教练共同决定不跳"5331"这个高难度动作,但是周宾作为教练为了"锦标"仍然坚持主张陈小红跳"5331"。她没有听集体的意见,结果,陈小红失败,跳了0分。然而失败却也让他们认识到个人主义意识的危害。

《碧空银花》中白英对林萍一开始就有误会,林萍批评她说:"跳伞是集体事业,又不是争名夺利。"刘主任说:"如果说集体是灿烂的太阳,那么个人只是微小的星星,没有集体,个人只会暗淡无光。"在跳手拉开伞这个科目的时候,白英生病了,林萍告诉了教练员。和她一起同来的小云也批评她说"别老逞能吗,个人英雄主义",林萍不辞而别,触犯了纪律,主任批评她说:"党和国家期望着你们给妇女在跳伞事业上开辟出一条新的道路,可你呢,你想的是什么呢?"白英后悔道:"我错了,失去了领导的信任,失去了同志和友谊。"主任说:"不,你失去的是一个运动员对祖国的荣誉应尽的责任。""白英的风向错了,大家帮助她转变方向,可白英是怎么理解的呢?""刚刚掌握了跳伞技术,就迷路了?"他总结道:"为了祖国的事业,需要付出自己的青春。"当白英知道了怀疑她是否可以做一名团员的不是林萍,而是她喜欢的恋人严诚时,误会最终得以解除。在完成了对个人主义意识的清洗和不遵守纪律的惩罚后,白英身上才终于被烙上了"合格"的印记,成为一个"又专又红"的"新人"。迈斯纳曾这样说:

> "又红又专"的理想人物是无私的,体现着"共产主义利他精神",他们全部的个人愿望都应服从于为党、为人民服务的责任,因为,快乐和幸福的真正源泉是为了人民的利益而与群众一起奋斗;这种奋斗是"神圣的",从中可以得到力量和幸福。再者,"又红又专"的理想人物在生活方面则像工农一样勤俭、朴素——由于自我克制、节约和勤俭是美德,而懒惰、奢华和浪费是罪恶,不仅物质浪费是罪恶,甚至时间的浪费也是

罪恶，因为"时间这个东西，狡猾得很，你不抓紧它，它就溜掉了"。①

《女飞行员》中，项菲知识文化水平高，却"只专不红"，而林雪征和杨巧妹虽红却不专，但她们学习都非常刻苦。部队里作为"父之法"的社会秩序象征的王政委从一开始就强调："要思想领先，把培养女学员的革命精神放在第一位。"在放单飞的时候，有很多人不主张项菲第一批单飞，认为她思想有问题。而当发生了飞行事故时，项菲产生了畏惧的情绪，她看到有人在画画（画画是她的爱好和专业），从此开始产生动摇的情绪。林雪征批评她："为了革命，要准备个人的牺牲"，"技术要过硬，可是思想也要过硬，政治不挂帅，不行"。项菲无意间听到了雪征在和王政委交谈：

> 林雪征："政委，最让我痛心的是项菲动摇了事业心，她不给新中国妇女争气"，"项菲是穷教员家庭出身的，她还是有不少优点，可是她脆弱，经不起考验，没有树立起全心全意为人民服务的思想，他的男朋友对她有很大影响。"
> 
> 王政委说："项菲虽然不是剥削家庭出身，却也沾染了不少资产阶级思想，她在困难面前产生了动摇，她还没有意识到，她所离开的不是一所普通的学校，而是革命部队这个大学校啊，现在我们就是要从资产阶级思想里把她解放出来，把她培养成一个革命战士。"

到这时，项菲扑进了政委和林雪征的怀抱，这意味着她已然得以彻底改造，最终成为了"又红又专"脱离了资产阶级思想的"新人"。而对"又红又专"的人来说，"'自觉'不是自我实现，而是使规定的价值观和行为准则内在化"②。

有个有趣的现象，在这几部影片中，作为敌手存在的无一例外是男性角色。如《女飞行员》中喜欢项菲的李檬。李檬的父亲是个

---

① 〔美〕莫里斯·迈斯纳：《马克思主义、毛泽东主义与乌托邦主义》，张宁、陈铭康等译，北京：中国人民大学出版社2005年版，第133页。
② 同上书，第121页。

顽固不改造的资产阶级,他希望项菲不要搞飞行,而是考美术学校。李檬这种拉后腿的倾向被项菲所加入的共同体发现后,一场针对项菲的争夺战就拉开了序幕。显然,被改造的知识分子女性一直是在平衡木上蹒跚而行,集体面临的使命之一就是要把她改造到正确的道路上来。虽然说这个"他",在整个影片中处于一种边缘性的位置,有的时候甚至是作为一个不在场的在场而存在(如李檬除了在影片开始的时候在火车站和项菲有一次谈话外,就再也没有出现,而是通过信件这一物的补充性而得到符号性的出场),但是这个"他"才是一个真正的他者。女性主人公身上所被批判和改造的地方其实就是"他"在女主人公身上所施展的"腹语术",所附体的一个"幽灵"。改造者就是要和"他"争夺这种处在徘徊期的青年,从而完成对集体主义世界观的意识形态的成功再生产。

《女篮5号》中小洁的男朋友陶凯瘦瘦的、高高的,戴着一副眼镜,总是抱着一摞书,不停地鼓励小洁考大学。这些言说变成了一种"无意识"和"腹语术",电影消除"腹语"的过程就是驱魔的过程。作为必然的结果,小洁和工人知识分子陶凯,最终都被改造了过来。

而《女跳水队员》的那个反对者"他"则是教练周宾。电影描写了周宾用荣誉等个人主义思想来"诱惑"陈小红,导致陈小红失败的情节。最后,陈小红经历了自身的转变过程,其教练周宾也受到了教育。

这些女性的父亲和母亲在新的空间中,大多是不在场的。但是电影中却到处都是作为补充的替代性的父亲的教练的身影。可以看到,在这五个电影文本中,教练清一色的都是男性,并且功能巨大。女性新人就是在这些男性教练的教育下成长起来的。这里的反对者,是一个功能性元素,这个力量如此弱小,只有一个男性,但辅助者的功能存在却是无比巨大的,这就是集体空间的力量。大多数的女性都是站在"新人"这一边的,作为改造个体的一个巨大辅助性力量而存在。这是一个虚指,又是一个巨大的舆论力量,

在这里,私人领域不再存在,一切都在全景敞视的情境中。正是通过这个虚指的"集体"对被改造者的孤立和批判来达到对她的改造。这里是双重主体作用于一个客体,在这两个主体的召唤下,主人公经历了从精神分裂到被治愈的过程。这其中有对"新人"/"完人"的妒忌心理,或者说矛盾主要是在"新人"和被改造的对象之间展开,在这里,被改造的对象不是作为敌人存在的,作为敌人的总是"不在场"的在场,更凸显了一种想象和虚构他者的隐喻表达。

### 四 新人及其危险的"补充"

改造者都是新人,新人要完成的使命就是改造被改造者,而被改造者恰恰成为了新人的补充物。补充物始终都是作为宾语(object)存在的。一方面是男"他"这个主语(subject)的言语承受者,同时又是作为完美的新人这一主语的宾语。刚开始主人翁处于被双重镜像所询唤的场景中,可以说这是一场从开始就知道结果的博弈,所以重要的不是结果,而是博弈展开的过程。作为宾语的"我"是对已经完成的"新人"的一种危险的补充。作为被改造的一方,专业技术很好,但是意志薄弱,思想有问题,是"只专不红",需要被改造成为又专又红的新人。

《女跳水队员》小红通过救人达到自救,因为她在救人的时候成功地跳了高难度的"5311",小红问:"这是什么道理呢?"高市长说:"一个人被一种崇高的理想支配着他,他就会变得最坚强,最勇敢。"作为反对者"他"的教练周宾最后也被改造过来,悔悟道:"我原来一直是生活在时代外面啊","是党教育了我,是现实生活教育了我"。尽管这些人物大都是功能性人物,是为了完成故事所必须具备的一个语义元素,但这些影片之所以这样叙事,本身就是一种保证意识形态再生产顺利完成所采取的一种叙述方式。迈斯纳说:"在毛论述'又红又专'大量著作中出现的形象,是未来中国'全

面发展的'共产主义新人的典范。"①迈斯纳接着说:

> 自相矛盾的是,在某种意义上,"又红又专"的理想在中国现实中越少,它就越重要。在人们把那些以典型理想化的方式描述为"又红又专"的目标和价值观念作为伦理道德意义上的善接受下来的范围内,他们就被灌输了一种去实践这些价值观念、实现这些社会目标的道德责任感。理想与现实的生活态度的反差越悬殊,按照理想模式改造现实生活的压力就越大。②

改造者作为"新人"和被改造者将被改造为"新人"意外地说明了这个被改造者恰恰是"新人"的一个危险的补充,之所以从1957到1966年,影片采取了相似的叙述模式,足以证明被改造者将会永远作为"新人"的一个补充存在。这个补充恰恰证明了"新人"的一种内在的缺乏,从而,被改造者无形中完成了对"新人"的解构,完成了被改造者的不可改造性。

德里达认为意义的建构是某种未被固定和确定的东西,是一种持续地延宕和差异的行为。对小资产阶级的改造也是一个不断被延异的过程,同时这些电影中有个人主义思想的个体最终被改造成为一个新人,也是在一个被期待而又被延宕的时刻运作的。被改造者是这个象征界的异质性因素,但又是一个致命的增补。这也是拉康意义上"客体"所存在的意义,"是对阻挠主体完满的'在喉之鲠'的命名","是被杠掉的主体的'相关物',是阻止主体完满的那个斜杠的'相关物'"③。因为通过客体,可以看到"主体的欺骗性昭然若揭——匮乏总是已经与对体本身关联着"④。对想象的小资产阶级意识的不断改造吊诡地证明了"新人"本身的一种

---

① 〔美〕莫里斯·迈斯纳:《马克思主义、毛泽东主义与乌托邦主义》,张宁、陈铭康等译,北京:中国人民大学出版社2005年版,第131页。
② 同上书,第132页。
③ 齐泽克:《菲勒斯为何出现?》,吴琼编:《凝视的快感》,北京:中国人民大学出版社2005年版,第154页。
④ 同上。

匮乏,通过需要不断地寻找和批判他者来建构自己的合法性,呈现出在对意识形态的再生产过程中所暴露出来的这种再生产的不可完成性的轨迹。而这批电影给我们提供了一种发现这种轨迹的途径,因为"电影不仅传递意识形态,而且记录着意识形态的矛盾与混乱。影片中人物情节的矛盾恰恰是社会冲突和意识形态混乱的症候。这种含义的产生并不是影片创作者有意为之,而是处于特定社会语境中的人们无意识言谈话语间反映出的意识形态的症候"①。电影通过自身所呈现出的象征秩序,是对现实重新编码后在碎片中完成的对现实的一种戏剧式的重现/再现,在这种呈现中,我们无限地接近它,又无限地远离它。

## 第二节 全民健身·广播操

### 一 新中国·新体育·人民性

新中国提倡新体育,其不同于旧中国旧体育的地方在于新体育的"人民性"。旧中国的体育被叙述为是和广大人民群众脱离的,而新中国的体育事业,是要为人民服务,要为国防和国民健康服务的体育,毛泽东为全民健身运动的展开提出了"发展体育运动,增强人民体质"的著名口号。"人民性"作为一个历史概念,在新中国的知识场阈中是指无产阶级为代表的广大劳动人民群众。全民体育即是新体育"人民性"的内面,即不分职业、不分年龄、不分性别,工农兵学生都要参与体育,使体育成为一种日常"习性",成为一种生活方式,更成为一种政治选择。

如果说奥林匹克精神作为一种体育哲学,体现了竞技精神、爱国主义、增强体质和精神、探索人体极限的维度,那么,新中国所强调的体育则更多是爱国主义和增进生产,增强人民体质的最终目的也是这两个维度。争破世界纪录并不是为了挑战一种人体极

---

① 〔美〕本尼迪克特:《文化模式》,张燕、傅铿译,杭州:浙江人民出版社1987年版,序言。

限,而是为了国家的荣誉。在全国第一届工人运动大会上,贺龙说:"体育运动决不应当是只供少数人玩乐的工具,而必须成为动员广大群众为生产服务的重要手段。"①娱乐作为体育的一个部分在新中国成为了体育的一个不合法的异质性因素,体育被建构为是增强体质、促进生产、保卫国防的一个作用于身体的运动。

新中国的体育制度受到苏联"劳卫制"的影响,即"准备劳动与保卫祖国体育制度",这个体育制度的政治性和经济性显而易见。1954年国家体委仿照苏联模式制定了《准备劳动与卫国体育制度》,在学校和工厂中大力度地执行。这个制度包括很多体育项目,并且要划分等级,根据等级制定相应的达标标准,达标后会颁发证书。这种制度化的体育制度通过对身体的集中规范管理,从而形成一种认同,形成一种对他人承认的标准,这种"社会所派生的认同,由于其基础是人人都视为理所当然的社会范畴,内在地包含着他者普遍的承认"②。承认的标准是可以算计的和衡量的,人的身体的质量也成为体育"达标"和体育等级规范下的一种权力—知识的在场。

同时,全民健身运动同质化了对于运动的文化想象。多种多样的运动方式的选择并不具有阶级趣味的差异,也不会造成象征资本意义上的"区隔"。参加体育运动,并不是为了锻造一种优雅的气质,无论是广播体操,还是游泳、网球、篮球、太极、举重,这些活动只是能够增强体质的体育项目,不具有传统和现代之分,更不具有高雅和庸俗之分。布尔迪厄在分析运动作为一种休闲方式的时候,认为工人阶级大多选择的运动是为了瞬间的寻求刺激,从而使身体从工作的过度疲劳中恢复过来;而中产阶级选择一种运动休闲方式则是寻求对身体的控制,从而表现出一种优雅的贵族气质,进而和工人阶级形成趣味上的区隔,占据巨大的文化资本和象

---

① 《在全国第一届工人运动大会上 贺龙同志的讲话》,载《新体育》1955年10月,总第66期,第5页。
② 泰勒:《承认的政治》,陈清侨编:《身份认同与公共文化:文化研究论文集》,香港:牛津大学出版社1997年版,第12页。

征资本。而新中国的全民健身运动项目,则没有这种差异,选择何种体育项目只是根据个人爱好进行的一种选择,不存在文化资本中自我认同的差异感。自我认同只是被国家权力规训为如何成为既是生产中的模范,又是运动中的健将的双重渴求。所有的运动都不单单是娱乐方式,更是一种政治行为和政治选择,它们立足于体质的有力和身体的健康,因此更多具有一种"身体卫生学"的政治意义。

## 二 广播操·车间·时间

全民健身运动,最容易推行的就是广播操,广播操是一种徒手操,既可以大规模地集体进行,从而有效地对身体集中管理,同时也可以不受空间的限制,无论是在工厂、学校这些公共空间,还是在家庭这种私人空间都可以无障碍地进行,另一方面,广播操的时间较短,在短时间内就可达到对全身的锻炼,更具有一种时间的经济性,因此,广播操多为工间操和课间操,或工前操和课前操。广播操作为一种现代社会的产物,"其运动原理建立在西方现代身体观和健康观基础之上。根据人体系统解剖学和生理学的原则,将身体分解为若干构件"①,因此,广播操具有一种科学性,在生理解剖学的科学知识中建构对生命解剖学的管理。1951年新中国颁布了第一套成人广播体操,1954年,开始提倡在车间展开体育运动,《关于在政府机关中开展工间操和其他体育运动的通知》中提出:"在机关中开展工间操和体育运动,是改善干部健康状况,增强体质,提高工作效率的最积极有效的办法之一;也是一种很好的文化活动。"同时,还有少年和儿童广播体操在学校中相继推行。学校、车间这些都是对人的身体解剖学发挥权力的空间,这样就和对人口的生命解剖学发挥权力的空间结合在一起。群众性广播操作为一种制度的存在是对群众性身体的一种规范和生产。

---

① 张闳:《广播体操、甩手疗法与现代中国的身体》,载《花城》2008年第2期,第191页。

1962年,上海天马电影制片厂出品了由谢晋导演的电影《大李、小李和老李》,影片讲述了富民肉类加工厂的厂长老李如何在大李和小李的帮助下改变了体育锻炼耽误生产的看法,并积极参加体育运动的故事。大李腰不好,是个天然的"天气预报员"——只要天气一变就犯腰疼病。他被推举为工厂里的体育协会主席后,积极主动参与体育锻炼,不仅治愈了自己的腰疼病,提高了身体素质,而且在他和小李的带领下,工厂医务室看病的人也大量减少,以此证明体育不仅没有妨碍生产,还大大地促进了生产。

广播操在工厂里一般是在上班前的时间做。是在工作时间之外对身体的一种规范。老李起初认为体育只是一种娱乐方式,而没有意识到体育的生产性。他没有意识到,人体作为一个可以被改造的容器,广播体操等各种体育运动都是对身体进行操练的仪式,像福柯说的"一种精心设计的强制力慢慢通过人体的各个部位,控制着人体,使之变得柔韧敏捷。这种强制不知不觉地变成习惯性动作"①。电影要反映的正是通过体育操练,将不合格的人体再造为合格的身体——没有疾病同时又是生产能手、劳动模范的身体的过程。

1960年《关于卫生工作的指示》发表以来所掀起的"爱国卫生运动"中,人的体质的好与坏也成为是否卫生的一个标准,人体的卫生学不仅是干净而已,更要体质好。体育成为爱国卫生运动的一部分,毛泽东在1960年为中共中央起草的党内指示中说:"一定要使居民养成卫生习惯,以卫生为光荣,以不卫生为耻辱。凡能做到的,都要提倡做体操,打球类,跑跑步,爬山,游水,打太极拳及各种各色的体育活动。"②在工作岗位中是生产能手,在工作时间之外又是体育高手。

《大》中新华书店的售货员业余时间是个体操爱好者,小李业余时间则是"劳卫制"中一名练长跑的等级运动员,同时还是摔跤

---

① 〔法〕米歇尔·福柯:《规训与惩罚》,刘北成、杨远婴译,北京:三联书店1999年版,第153页。
② 《建国以来毛泽东文稿》第9册,北京:中央文献出版社1996年版,第81页。

健将。如果说广播体操是在白天对身体的一种管理,体育宫在影片中则呈现出对身体的晚间管理。《大》中,下班后的工人们去了体育宫,体育宫有各种各样的体育运动,乒乓球、摔跤、体操、太极、举重都成为一种视觉震撼,也是一种集体的狂欢。不爱运动的大力士被举重所吸引,反对体育的老李被太极拳所吸引,小李被摔跤所吸引,"总有一种体育运动适合你"的意识形态提供了一种想象性认同,坐在看台上的观众将自己想象为那个场地中央的极具魅力的体育操练者。大李见机行事,将举重、摔跤、太极的教练们请到了肉类加工厂,于是,在工厂这个空间里,体育不再是个人娱乐行为,而是有关身体卫生的国家政治行为。

广播体操最先开始推广是在中央人民广播电台和各地人民广播电台,并且是在固定的时间播放广播体操音乐。喇叭中有节奏的广播体操音乐,在每天早上 10 点钟一响起,人们就知道做运动的时间到了,这种统一安排的时间也是对身体的一种安排。人们跟着喇叭里的音乐和节奏规范地做各种肢体动作。广播体操通过电台和喇叭传播出的声音有如教堂的钟声一样,给原本无意义的时间提供了一种理性的可计算的身体时间。它既作用于公共空间,如《大》中人们做广播体操的操场上就有一个高高耸立的喇叭,人们跟着喇叭中传出的体操音乐整齐地进行集体的操练;同时喇叭也作用于私人空间中的个体——个体的身体被要求随着国家时间的安排适时地接受训练。广播体操声音的在场就是意义所在,也意味着是权力的在场,是国家对主体的一种询唤。它对人体的时间安排和工厂对身体的时间安排相得益彰,承担着对身体的一种现代性的工具—理性式的治理,"是现代性身体形象的一个方面:组织化、标准化、高效率和服从"①的集中体现,也同时完成着国家对身体的领导权。

《大》这部影片同时还展现了两个空间,工厂的公共空间和居住的私人空间,这些工人不仅在一个工厂上班,而且还居住在一个

---

① 张闳:《广播体操、甩手疗法与现代中国的身体》,载《花城》2008 年第 2 期。

生活小区里，影片主要表现的几个人物甚至居住在同一幢楼上。这幢楼不同于现在的更加隐秘的注重隐私的公寓，而是更具有一种私人空间开放的建筑。这样，私人空间就有了一种公共性。影片最后，是一个普通的早晨，在他们居住的楼顶这一私人空间中，他们一起操练着身体。车间操以及其他锻炼身体的方式本来是作为在公共空间中一种制度化的体育操练，已经安全位移到私人空间中，这是制度内化的结果，即在制度之外继续作用于人的身体，对人的身体发挥管理的作用。全民健身在电影这一文化表意体系中已经成为一种布尔迪厄意义上的"习性"（habitus），这种习性是权力运作的方式，但这种权力运作的方式却是习焉不察的，正如卢克斯所说："使得那些服从于权力的人将他们所处的状况看作是'自然的'，甚至认为这种状况是具有重要价值的，而没有认识到他们的愿望与信仰的各种来源。"①

　　锻炼身体的结果是：恋人幸福、夫妻和睦、父子和解、邻里和谐、治疗疾病、增强身体、促进生产，即同时在公领域和私领域发挥作用。通过锻炼身体，使自己成为共同规划中的"共同的自我"。老李和小李这对父子组成的家庭空间，起初冲突剧烈；大李和妻子组成的家庭空间也是从"误认"开始，大李误以为妻子不爱体育运动，其实妻子早已经开始偷着练习学骑自行车。从冲突"不承认"和"误认"到最后的承认，这既是家庭中的承认，更是国家对个人的承认。

　　大李为了动员妻子参加体育锻炼，去新华书店买了许多体育宣传画。宣传画也称招贴画，是一种极具政治意识形态性的视觉文化文本，不仅可以放置在公共空间中，也可在私人空间中发挥作用。为了配合全面健身的宣传，大量的体育宣传画被出版发行。体育宣传画的特点就是主题鲜明、人物健康俊美有力、体育活动多种多样。这种被再现的人物形象具有一种鲍德里亚意义上的超真

---

① 〔美〕史蒂文·卢克斯：《权力：一种激进的观点》，彭斌译，南京：江苏人民出版社2008年版，第15页。

实性(hyper-reality),这种超真实性意味着这是女性特质和男性特质被想象的一种最理想的最主要的方式,形成一种具有权威性的形象。从而成为个人身体计划(project)的一个形象性的身体景观。大李把买回的体育宣传画贴在床头、墙壁的各个位置,其中一幅是以"生产是能手,运动是健将"为主题的宣传画,画中的女人们在骑自行车,身姿矫健,意气风发。大李的儿子三虎指着画问弟弟:"这像妈妈吗?"通过这种镜像认同式的询问,使妈妈对宣传画中的骑自行车的女性产生认同。他们床头上贴着的宣传画则是《妈妈去锻炼》,这是一个发生在家庭空间中的画面,画中坐在椅子上正在穿运动鞋的妈妈被两个可爱的孩子围着,这种孩子对妈妈去锻炼的崇拜也是私人空间中意识形态声音的呈现。不仅如此,大李还给妻子念了一则新闻:"三个孩子的女工,在自行车比赛中得了第四名,还成为健将,不仅锻炼了身体,还提高了工作效率,生产上还评为红旗手。"这种对女性身体的意识形态生产通过宣传画和新闻等各种意识形态国家机器而潜移默化地进行着。当得知妻子已经开始偷偷练习骑自行车后,大李终于消除了对妻子的"误认",妻子的自行车练习也从"地下"转入公开,并最终真正成为宣传画和新闻中的那些"新女性"。在自行车大赛中作为几个孩子的妈妈获得了第一名,这既是家庭对新中国新女性的想象,更是国家对女性身体一种奖励性的生产管理。如果说招贴画中的人体更多呈现出一种展示价值,那么这种展示价值是为了生产出有力的有劳动价值的身体。超真实性提供的是一种极大的对权威他者的认同。身体虽然是自我的一项计划,但是"在此计划中,新身体的建构,重新界定了'内在的'自我与社会自我之间的关系,而社会自我是自我透过与他人的互动,以及与更宽广的文化架构之间的互动建构而成的"①。招贴画中的自我是一种理想的社会自我,这个自我成为建构"内在的自我"计划的一个内化了的外部规训,这个外部规训以

---

① Kathryn Woodward:《身体认同:同一与差异》,林文琪译,台北:韦伯文化国际出版有限公司 2004 年版,第 177 页。

一种美的,超越于真实和日常生活的形式在场,而正是这种超越性赋予了招贴画中的人体一种神圣性、权威性以及美好性。

小李向大李学习,也买来许多体育宣传画贴满了家里的各个角落,这些宣传画或大或小,就像一个个驱魔的咒符,试图以此来驱除老李头脑中不喜欢体育的思想"魔鬼"。各种各样的体育宣传画"每一副画面构型都有相应的隐喻性内涵,它暗示着一种历史情形、一种价值判断、一系列与之相应的法则。市民趣味、大众民间意愿与主流政治意识形态在纠缠、抗衡中相互妥协"①。老李看着无处不在的宣传画起初是气愤、烦躁、不安,当他生气地躺到床上却又看到了被贴在屋顶上的老年人在打太极的宣传画,心一下静了下来,手也不由自主地跟着练起来,老李内心中的那个"魔鬼"已经无形中被驱逐了。更为有趣的是,日常消费用品中所表现出的体育意识形态性的无处不在,老李无论是拿起喝水的茶壶,还是拿起扇子,都能看到小型的体育宣传画像个"附件"粘贴其上,成为日常消费品的一个文化注脚。小李的女友苗云来小李家带的强身酒,酒瓶上的小型体育宣传画是一个老者身穿一袭白衣在精神抖擞地挥舞着剑术的图像。这是对日常消费品附加的一种意识形态价值,通过购买它们,就是选择了一种对体育的态度,并且在消费品中继续生产潜在的信仰国家意识形态的合格主体。

随着新中国成立初期朝鲜战争期间及对美国所谓"细菌战"的揭发和宣传,我们知道不仅发现了流行疾病,而且发现了卫生,治愈疾病和爱国卫生是一体的两面。同时,要想对疾病进行防御,提高免疫力,做到身体卫生、全民健身就是身体的现代性生产工程的必要部分,因此,新中国也发现了体育。这次对体育的发现更强调其对劳动力再生产顺利进行的保证。当政治实力、军事实力和经济实力作为一种"硬权力"(hard power)确保了国家在世界中的位置,那么体育所表现出的强力则是这种"硬权力"的隐喻在场。同

---

① 姚玳玫、王璜生:《面对"月份牌":1950年代的中国新年画》,唐小兵编:《再解读》,北京:北京大学出版社2007年版,第175页。

时,体育本身又是国家的一种"软权力"(soft power),即通过一种吸引而不是暴力使人发生改变。体育宣传画中的人物无论是老人还是孩童,无论是男性还是女性,都呈现出一种精神奕奕、神采焕发的美感,审美意识形态的隐性表达更具有一种无知无觉性,当你还没有意识到的时候,你已经做了意识形态所要传达的。并且,只有主体开始行为实践的时候,这个意识形态的在场才得以最终完成,这是一个互相承认的过程,意识形态本身作为根源的欠缺需要行为实践的补充和承认,因为"补充的差异在其对自身的原初欠缺中代替在场"①,同时体育行为本身也需要得到意识形态的承认。

德勒兹说:"每一种力的关系都构成一个身体——无论是化学的、生物的、社会的还是政治的身体。任何两种不平衡的力,只要形成关系,就构成一个身体。"②身体在体育这一生产领域中,就体现出了这种不平衡的力的关系。同时,身体也被放置在疾病/不体育、健康/体育、美好生活/家庭冲突的栅格中,占据一个流动的位置。不同的坐标系标识出身体的不同位置。身体在新中国不仅要通过参加体育运动增强体质使身体健康、不得疾病,同时体育还提供了异常丰富的在公共空间和私人空间的文化想象。新中国所提倡的新体育的新价值是在和旧价值的不断斗争中确立起来的,并非一个前后承接的时间过程。在这个斗争的过程中,新体育和身体的新价值从一个历史性的和制度性的行为逐渐成为一个自然的行为,最后成为一种习惯和常识。

### 三 体育和药:治疗之药抑或毒药?

上海海燕电影制片厂出品的《球场风波》主要围绕着在机关单位里如何开展群众性体育活动来展开故事。在上海医疗器械药物供销局里,作为领导的张主任并不赞成成立体育协会,他还不支持

---

① 〔法〕雅克·德里达:《声音与现象》,杜小真译,北京:商务印书馆2001年版,第98页。
② 〔法〕吉尔·德勒兹:《尼采与哲学》,周颖、刘玉宇译,北京:社会科学文献出版社2001年版,第59页。

职工们的群众性体育运动。他认为体育运动就是玩,是娱乐,会浪费时间,妨碍工作。而喜欢打篮球主张展开群众性体育运动的赵辉则主张赶快成立体育协会。人民银行的林瑞娟同时也是人民银行的体育协会竞赛部主席,她同时还是个业余运动爱好者,是游泳运动员,也是业余体操爱好者。通过人民银行在医疗器械局成立储蓄代办所的业务活动,两个单位的体育协会之间也展开了篮球竞赛。最后,在观看两个单位之间的篮球竞赛的时候,张主任的竞赛意识被激发出来,他这才转变态度开始大力支持体育协会的体育活动。

影片开始的第一个镜头是赵辉在路上晨跑、洒水车经过,城市的一天在运动中和城市的清洁中开始。这是一个有意味的镜头,同时表征了身体卫生学和城市卫生学的意义。第二个镜头是在医疗器械局的单位里,张主任到单位的第一件事情就是要打电话给医务室挂号看病,然后吃药。第三个镜头是赵辉等人在球场打篮球,碰到了瘦瘦的老夫子和胖子。老夫子伤风感冒,张主任立刻给他开了几种适合各种伤风症状的药,赵辉说最好还是多运动运动。张主任说,你怎么能叫病人去运动呢,药是科学的产物,连这个也反对,那我们的机构还有什么存在的必要呢。老夫子也说,我是最相信吃药的。而无论是老夫子还是胖子郑小秀都因为体质虚弱而没有按时完成工作。没有完成工作是因为身体虚弱,身体虚弱是因为不做运动。一般来说,当身体有病的时候第一时间应该是通过吃药来治病,参加体育运动锻炼身体是预防疾病的一个方法,然而,在这部影片的叙事中,体育和吃药成为一个二元对立的装置结构。即有病了应该多运动,而不是吃药。在《大李、小李和老李》这部影片中,当老李和大力士被困冷藏室后出来的时候,不是赶快被送到医务室去检查身体,而是在大李的口号下做起了广播体操,体育运动成为了一剂神奇的"药"。

药作为身体的外来之物,既可以治疗疾病,是一种良药,又可以导致疾病使身体衰弱,加重病情,是一种毒药。德里达在《柏拉图的药》中,指出"药"作为希腊文 pharmakon,既指治疗之药也指毒

药。因为在柏拉图的《斐德罗篇》中,法马西娅(Pharmacia)这个"泉妖"虽则看似是清澈无毒的泉水实则有毒,而 Pharmacy 与 Pharmacia 其词形和发音在古希腊语中没有什么区别。① 因此,《球场风波》中的张主任和老夫子越是吃药就越是身体虚弱,容易得病,这样反而妨碍了工作,胖子也因为不运动而没有精神。他们用来治病的药反而成了一种"毒药",使体质虚弱并妨碍生产的"毒药"。而喜爱打篮球做运动的人则身材健壮,工作效率也很高。在体育协会成立后,老夫子和胖子也加入了做早操的队伍,每天早晨开始和赵辉一起跑步,还在集体宿舍里没事的时候玩起了篮球。健康来自于身体内部,体育运动同样是作用于人的身体内部。而药却不是身体的一部分,它作为补充物和异质物,尽管是科学的产物,但并不能增强人的体质本身。作为对身体质量的一种积极管理,疾病和药在这里不具有善和好的意义。在健康/疾病、体育/药、促进生产/妨碍生产这样一个等级系列的二元结构中,健康和体育具有善和好的意义,能够促进生产。新中国建构的作为一个健康的有机体的神话就是要消灭一切疾病,而这不是靠来自于身体外部的药来消灭的,而是靠体育运动从内部增强人的体质来消灭的。药并不因其科学性而具有神话性,相反体育则被赋予了一种类神话的力量。同时药和体育也不是前现代和现代的较量,而是现代和现代之间的较量。无论是药还是体育都是作为国家现代疾病治疗工程的一部分,但是药并不增强人的体质,使人的身体健壮并富有力量,而体育却可以轻松地做到这一点,因此也更具有了政治经济学上的魅力。

每天早上在锻炼身体的时候林瑞娟的父亲都会和赵辉相遇,作为体育学院教授的他很喜欢工作积极、富有体育精神的赵辉。因为这个缘故,赵辉从他手里得到了一张电影票。赵辉和林瑞娟在电影院里看的电影名为《上海之爱》,这部电影本身就是一部表

---

① 陈晓明:《"药"的文字游戏与解构的修辞学——读德里达的〈柏拉图的药〉》,载《文艺理论研究》2007 年第 3 期,第 53 页。

现体育运动的影片,有跳水运动,还有游泳、打网球的画面。运动的城市是一个充满活力的城市,上海之爱也因体育而发生。林瑞娟无论是现实生活中还是在游泳和体操训练中,其身体都处于男性的欲望凝视中。而赵辉的同事兼室友钱正明也同时爱上了她。赵辉、林瑞娟和钱正明之间的三角恋爱关系,正是国家的理性目光和男人的欲望目光的一种混合交织。国家目光既允许有欲望的投射,同时这种欲望投射又要被限制在安全阀内,不能浮出水面。①钱正明出于自己的欲望用了一些不正派的手段来争取爱情,结果被林瑞娟拒绝;而赵辉虽则始终没有主动出击,压抑起自己的欲望却反而得到了这份爱情。这既是国家意识形态给予合格的主体的一种欲望补偿,同时也是一种对美好生活的召唤。

《球场风波》一经放映,就遭到批判。《人民日报》1958年5月21日发表了《"球场风波"影片的出现说明了什么问题》的严厉的批判文章。批判的火力主要集中于影片对张主任官僚主义作风的批判上。电影反映的张主任对上谄媚、喜欢做动员报告、不爱运动、提倡吃药等都被认为是一种不真实的表现。而影片中对林允文这位体育学院的教授表现出的解决矛盾的高大形象则更是批判的着重点。批评者认为林瑞娟被塑造成了一位落后的有闲多情的资产阶级小姐。迷恋打球的赵辉等这些爱好体育的人也被视为不务正业的负面形象。《球场风波》在批判中成为一部有"毒性"的影片,不健康的影片。疾病的隐喻被用来作为批判这部影片的政治阶级修辞。《球场风波》这种有毒的影片之所以会出现,是因为"一种具有毒素的资产阶级的思想货色""在某些人们那里还是有它的市场的"②。思想上有毒素,思想的阶级之病的巨大焦虑,在1958年的历史语境中再次被无穷放大。有趣的是,影片通过体育来批判体制之病及身体之病,而针对电影的批评话语则反过来批判影片的思想病。而在"社会卫生学"的保驾护航下,1958年的阶级斗

---

① 更多对"十七年"中三角恋爱式电影的分析,可参看本书第三章"三角恋爱中的身体"一节。
② 《"球场风波"影片的出现说明了什么问题》,载《人民日报》1958年5月21日。

争话语展开了对电影反映的思想毒素的批判性治疗。

## 第三节 恋爱力比多与国家寓言的
## 重新书写:《水上春秋》

　　北京电影制片厂拍摄的《水上春秋》由谢添导演,这是一部以真实的人物为原型而拍摄的表现新旧两个时代人民进行蛙泳的影片。这个蛙泳健将和教练的真实原型就是穆成宽,他带领着他的"穆家军"在新中国的游泳舞台上曾打破百米蛙泳的世界纪录。这是1959年第一届全国运动会上,穆成宽的儿子穆祥雄创造的。就在这一年,他们的故事被现实生活中喜爱体育的谢添搬上了荧幕。

　　穆成宽和他率领的"穆家军"在真实生活中都是国家队的正式游泳运动员,并不从事其他的职业,他们的身份是运动员而不是其他。而在影片中,谢添对运动员的这一身份做了很大的改动。影片中的游泳健将隐去自己职业运动员的身份,都有了自己的本职工作岗位:华小龙是北京市农业机械化学院的学生,他的女朋友王玉玲则是学校里一个弹钢琴的学生,而周惠良则是一名工厂的工人。他们从小就在青少年业余体育学校里训练游泳,但他们都是在业余时间里学习游泳,而根据穆成宽原型塑造的华振龙则是这个学校的教练。这种将职业运动员改为业余运动员的做法无疑仍然是在生产的意义上对体育进行强调,体育健将、生产尖兵的诉求始终是国家对主体的身体生产。

　　当全国游泳比赛就要在广州举行的时候,周惠良因为工厂比较忙,无法抽出时间进行锻炼,华镇龙害怕周惠良的工厂不重视体育,于是就和华小龙一起去了工厂。华镇龙对工厂的车间主任说:"一个工厂的体育运动搞好了,生产一定错不了。"体育和生产的关系是和谐有致,而非冲突有加。当看到这个车间办公室挂满了各色体育锦旗,并且知道车间主任就是周惠良的父亲后,华镇龙解除了误会。重视体育和促进生产是并行不悖的,体育的意义需要通过生产的提高与否来衡量。作为一个国家的权力表征,既需要生

产所带来的经济"硬实力",同时也需要体育带来的力的"软实力",对实力的强调隐含着对他者承认的渴望,如果没有了他者和敌人,一个国家的自我认同也会产生危机。正如黑格尔所分析的主奴二者的辩证关系,当争斗结束主人胜利后,就不再需要奴隶的认同,而其实这个时候他已经因缺乏斗志和目标成为了奴隶。

像《女篮5号》一样,《水上春秋》也叙述了在旧中国体育的处境,并且用了将近四分之一的影片长度对之进行呈现。华镇龙作为一个村子里的渔民,很会扎猛子,但他不知道扎猛子的学名就是潜泳。1939年在天津租界地举行的万国游泳比赛,当他游了第一以后,却险些遭到追打,因为作为一个赌博的棋子,他使一些拿游泳做赌的人损失惨重。当华镇龙带着自己的徒弟来到天津的游泳比赛场地时,游泳比赛场所不仅是赌博的一个场地,同时也是一个阶级地位和趣味区隔的空间,这里的观众多是外国人和中国的上层阶级,而这里的认同不是国家认同,而是阶级认同。天津租界里的游泳池成为一个体面的地方,和一个体现阶级身份的地方。当游泳赛场的观众看着华镇龙和他带领的乡村孩子对自己空间的侵入就好像在看着一个个共同体之外的怪物,她们纷纷掩着鼻子似乎要在这个行为动作中获得一种集体的阶级认同和厌恶表达。华镇龙还是第一次看到游泳池,不懂得比赛方法和比赛规则,听到枪声还不懂得跳水,当老外都在热身的时候,华镇龙用太极热身,一个是西方热身法,一个是中国热身法。只要有水的地方就会有会游泳的人,但是作为一种游泳竞技比赛,则完全是西方的产物,这样,如果参加比赛就需要遵从西方所制定的游泳比赛规则,即便这样,华镇龙依然取得了胜利。因为华镇龙来这里比赛就是想为国家争光,体育比赛和国家荣誉之间的隐喻很模糊地建构了他的这种国家认同,而管事的没骨头不让他争光,最穷的人反而更有"反骨",更能产生一种国家认同。华镇龙在这里比赛的时候,他巧遇了李子云等三位大学生,这三位大学生不仅将李子云的徒弟抱在怀中,表达了一种阶级认同,而且他们有着相同的国家忧患和国族认同。他们为在中国人的地盘中国人却当不了家而感到气愤,华

镇龙问:"会老这么下去吗?"李子云说:"中国总有一天要扬眉吐气的,到时候咱们还办运动会,到时候谁都可以参加。"正是这种对现状的痛恨不满和对未来的期许,论证了新中国现实的合法性。谁都可以参加体育的时代才是一个能够为国争光的时代。

因此,谢添要让这部影片展现出一个根本变革的时代的到来。他把影片的时间按着政治的刻度标识出来。体育在抗战前发生了天津万国游泳比赛那样的屈辱事件;而在日本占领时期体育的境遇更是不能想象;抗战胜利后,当华镇龙看到北平要举办游泳比赛的时候,充满了向往,因为这是中国人自己办的比赛,但是,当华镇龙骑着自行车赶到北平后,却仍然无法参加比赛,因为他的游泳技艺对于警备司令部的孙大少爷来说是个威胁,因此,他被关了起来。抗战胜利后,体育比赛仍然不是谁都能参加,华镇龙能否堂堂正正地参加游泳比赛成为验证这个时代是否合法的一个标准。华镇龙又想起了李子云的话"咱们总有扬眉吐气的一天",他自问道,到底是哪一天呢。话音未落,画面就切到了飘扬的五星红旗,镜头下移,李子云对着许多年轻的运动员说:"只有今天,中国解放了,旧时代一去不复返了,人民的体育事业才能够得到蓬蓬勃勃的发展。"华镇龙在这个新的时代终于可以参加游泳比赛,并且还当上了业余体育学校的游泳教练。从殖民地的天津到日本占领时期再到国民党统治时期,都因为不能让普通劳动人民参与体育运动,而不具有政治的合法性。新中国的成立就像敞开了一道门,跨进去,从此以后就是全新的世界,整个旧的时代都被一声巨响关在了这道门的后面。

华镇龙的儿子华小龙在广州运动会上打破了全国蛙泳纪录,李子云对华镇龙说要考虑向世界纪录发起冲击。光凭这一想法本身他们就感到一种触电般的震撼,这既是国家的一种渴望,同时也是华镇龙表征的人民的渴望,二者欲望的一致性是人民的国家认同的有力表达。华镇龙主张带着业余体校的学生利用暑假时间到他的家乡农村参加劳动锻炼,这样做既可以锻炼身体,还对思想大有好处。农村在这里既作为一个实际的劳动生产空间存在,更作

为一个象征性的阶级空间存在。在这个空间里,最主要的是完成对劳动人民作为国家主体的这一阶级群体的认同。学生们在农村帮着农民收割庄稼,还在暴风雨中的空闲时间去河里游泳搏击风浪,在这种锻炼中,华小龙的蛙泳成绩又离世界纪录只差了 0.2 秒。然而正在高兴的时候,李子云告诉他国际游泳联合会取消了潜泳,蛙泳只能在水面上游,而不能采用潜泳的方式。这给一直在练习潜泳的华镇龙和华小龙以及中国游泳队都带来了很大的打击。如何更快地用符合国际蛙泳规则的方式来打破世界纪录成为影片后半部分的叙事重点。

华小龙因为蛙泳成绩不理想,每天晚上都去游泳馆加强锻炼、提高成绩,父亲误以为他是利用晚上的空闲时间去谈恋爱而非常生气。争创世界纪录是国家对身体的一种期许和要求,个人应按照国家的需要去争取这种胜利的荣誉,分秒必争地锻炼身体并据此安排自己对身体时间的管理,这种管理不是个人的任意管理,而是个人根据国家需要对身体的一种积极管理。任何可能对这种身体规划起到干扰和破坏作用的事情都不被认可。最让华镇龙担心的就是华小龙的恋爱问题,华镇龙从国家的角度对儿子的恋爱表示了焦虑。正是这种焦虑使他误以为看到了他所担心的事件。虽然后来他知道了儿子业余时间里是在积极锻炼身体而不是在谈恋爱,误会最终解除,但恋爱的不合法性也在这种误认中益发彰显出来。恋爱被想象为是和国家对身体进行争夺的一个事件。如果说詹明信所提出的第三世界文本的个人力比多的"民族寓言"化投射的政治是一种"关于个人命运的故事包含着第三世界的大众文化和社会受到冲击的寓言"①,那么,在《水上春秋》以及在"十七年"诸多涉及恋爱问题的影片中,对个人力比多的压抑已经不再是社会受到冲击的寓言,而恰恰是民族国家要强大而对身体提出的一种需要和对身体欲望的管理。因为个人力比多如果不受压抑并不

---

① 詹明信:《处于跨国资本主义时代中的第三世界文学》,詹明信著,张旭东编:《晚期资本主义的文化逻辑》,陈清侨等译,北京:三联书店 1997 年版,第 523 页。

## 主体的生成机制

在詹氏理论的反向意义上构成社会不受冲击的寓言,就恰恰会构成对社会的一种巨大的威胁。因此身体的这种管理就形成了对詹氏理论的一种无意的颠倒。它会使国家对身体的时间管理受到威胁,从而降低甚至丧失对身体治理的有效性。这种对身体时间如何安排的巨大焦虑在"十七年电影"中已经成为无处不在的叙事因素。① 新中国的"恋爱"话语和"性"话语一样并非完全不在场。华镇龙面对儿子恋爱的问题的困惑时曾阅读过一本书《如何正确对待恋爱问题》,这种话语正是在这种引导性选择的场域中存在的。正确的恋爱该是怎样的,错误的恋爱又是怎样的?恋爱作为一个问题被生产出来,继而又被规范起来。从而使本应属于私人领域中的私问题公开化,成为一个人人都可以参与其中发表意见和看法的公领域的公问题。更多时候,恋爱甚至不再是一个个人问题,而是成了一个国家话语的规范对象的大问题。

华镇龙对儿子恋爱问题的误会解除后,华小龙开始了全面的身体训练,所有的时间都被用在训练上,包括骑车、太极、跑步和跳高,这种主要针对提高腿部力量而制定的科学的训练计划,使华小龙在全国游泳比赛中最终打破了蛙泳百米世界纪录。体育中不带有任何偏见的客观成绩的世界纪录为国家之间的较量提供了绝佳的隐喻性的表达。而家庭这一私人空间中的父子和解所呈现出的与国家政治认同的超级一致性也象征性地表达了国家对于合格的主体的确认。两种冲突性的隐喻在此也同时达到了完美的最高点。

电影之外,饰演华小龙的于洋由于在影片内外游泳锻炼的杰出表现而赢得了国家劳卫制三级运动员的称号,并且受到贺龙元帅的褒扬。"劳卫制"这一保证劳动生产力和保卫国防的体育制度,在电影文本内外共同承载着对身体时间和身体质量的管理,并在电影中想象性地解决了任何对这一制度可产生妨碍的异质性因

---

① 其他电影中对于身体时间安排的焦虑的分析可以参看本书第三章"生产的身体与消费的身体"。

素,比如恋爱问题、体育会妨碍生产等问题,从而使得权力话语的逻辑和表达更加完整清晰。《水上春秋》的最后一个镜头是在天安门广场上行走着的高举"发展体育运动 增强人民体质"标语旗帜的大型方块队,大型方块队作为一种广场身体艺术和狂欢庆典,表达着国家对身体形成的一种认知方式——像军人一样,国民的身体都可以如此整齐划一地与意识形态的召唤遥相呼应。天安门广场中众多身体组成的整齐队列,既是国家通过体育传达出的力的美学表达,也是一种主体认同的集体庆典仪式。以突破世界纪录为目标的国家欲望,再次将身体从自我和私人领域中抽离出来,又将其重新植入到国家的各个组织中去,或者是工厂、或者是业余体校、或者是国家运动单位,这些都使身体的价值在这个组织网络中得以呈现,"使国家对身体的统属得到一个合理的解释"①。

　　国家竞争中所存在的对身体的无限潜能的挖掘和对身体的时空管理,一方面是对近代中国以来身体的国家和民族臣属性的续写,黄金麟在《历史、身体、国家:近代中国的身体形成(1895—1937)》一书中,认为近代中国身体的国家化、法权化、时间化和空间化,"这些实际的作为和其所涉及的规训效应,让生存于其间的身体在不自觉中落入层层的权力节制中,再难有超脱国家和民族的存亡而存在的想象空间",使身体难逃这一现代性的"牢笼"。② 另一方面,也是在新中国的"冷战"情境中对身体认知方式的再度重写,身体的生产意义和健康的意义被更加突出,这同样是在现代性维度上对身体的一种生产建构。这种建构的历史性提醒我们无需将这种身体的历史作为一个永恒的神话式的存在,正如民族国家也不过是个特定历史时期的体制建构而已。

---

　　① 黄金麟:《历史、身体、国家:近代中国的身体形成(1895—1937)》,北京:新星出版社 2006 年版,第 237 页。
　　② 同上书,第 232 页。

## 第四节 足 球

新中国"十七年"时期表现足球这一体育运动的电影有三部：《两个小足球队》（导演刘琼，上影，1956）、《小足球队》（导演颜碧丽，海燕，1965）和《球迷》（导演徐昌霖，天马，1963）。其中《球迷》是一部喜剧电影，主要通过同去看球赛的一位司机和一位医生之间引发的种种喜剧事件展开电影情节，这两个球迷因为诸种事情而没能及时地看到球赛，起先是因为没票，拿到票后又因为这位医生突然要给孕妇接生而这位司机主动要把医生送过去，等到他们终于来到球场的时候，球赛已经结束，但二人依然很高兴，影片的叙事伦理并不是要表现体育本身，而是一方面要表现对足球的迷思，另一方面是表现"为人民服务"的崇高性。本节主要分析《两个小足球队》和《小足球队》这两部儿童体育影片。

《两个小足球队》既是新中国第一部体育题材的影片，同时也是新中国第一部表现足球的影片。导演刘琼自身就是一个体育爱好者，尤其喜好打篮球，他在《女篮5号》中就饰演了女篮的教练田振华。虽然这部电影放映后反响不大，但是作为意识形态文化表征，仍然有解读的空间，电影一经产生就像文学作品一样不仅是"可看的文本"，更是"可读的文本"。《小足球队》这部电影根据同名话剧改编，剧评家非常重视这部话剧，因为在剧评家看来这部儿童剧讲述的是"在教育下一代这个神圣的工作中，两种不同思想——无产阶级思想和资产阶级思想，谁战胜谁的问题"[1]。这极为符合讲述故事的时代的意识形态，影片强调的是日常生活中的儿童娱乐也是一个阶级斗争问题，因此，《小足球队》中出现了吴安这样一个人物形象来作为人民内部的敌人，吴安是毕业后不服从分配，靠吃父母的定息整天游手好闲的人，他用个人名利思想和阴

---

[1] 任大霖：《一场不寻常的球赛——〈小足球队〉观后》，载《上海戏剧》1964年第5期，第14页。

险球风指导"无名队",不择手段求取胜利,最后"无名队"中的队员纷纷认识到自己的错误。

郦苏元认为这两部电影是"思想教育型"影片,"通过校园足球运动,反对出风头争名利,提倡集体荣誉,发扬团结互助精神"①。这类影片既不是娱乐影片,也不强调是艺术影片,而是政治性影片。而儿童影片的主要观众是儿童,儿童更容易对影片的内容信以为真,因此儿童不只是电影的观者,更是电影的参与者。这两部儿童体育电影的叙事目的和本章所论述的其他体育电影的叙事目的大致相同:从"只专不红"到"又专又红",废弃个人英雄主义意识养成集体团结观念。《两个小足球队》用"桃园三结义"式的人物结构展开影片的叙述,其中的正面人物是李明"又专又红"(这也是思想教育型影片要树立的以供认同的典范),反面人物是王强"只专不红",而周斌则是憨憨的没有强烈自我的一个人物"非专非红",影片通过王强一次次的受挫经历使他最终认识到自己的爱出风头、不顾集体的错误,而最终被改造。三个小伙伴经历了好朋友—闹矛盾—和好这样一个过程,而回归和好后的好朋友已经成为一个同质的共同体,即"又专又红"的共同体。

《小足球队》中路阳"只专不红",在足球比赛中只顾自己踢球而不传球被换下场,不服气于是就成立了一支校外的足球队"无名队";路阳的表哥黎明"又专又红",思想正确、学习好、踢球好,看到"无名队"的恶劣球风对吴安不满一度想退出,但是为了改造这支球队于是听从了班主任的意见继续留在球队中;吴金宝"不专不红"。在"无名队"和班级队的比赛,班级队的目的不是求胜,而是团结和教育,在"无名队"因为犯规少两个队员的情况下,班级队支援给"无名队"两个队员。影片通过这场"球场风波",彻底完成了对路阳等人的改造,建构起了一个"又专又红"的同质共同体。

体育作为打造儿童性格的一个工厂,在体育的自足性格中,包

---

① 郦苏元:《"十七年"的中国体育故事片》,载《当代电影》2008年第8期,第53页。

括了竞争和残酷、个人英雄主义和求胜意志。竞争虽则残酷,但竞争也是一种美学,而个人英雄主义无疑是体育竞争中的一个原动力。但是体育自身所强调的这种竞争性性格在这两部电影中是有意被赋予负值的,儿童的体育被赋予了体育之外的一种性格,这种性格是一种国家理想之儿童性格:精神崇高性格,这被想象为是儿童一代"新人"/新主体的性格。《两个小足球队》中的李明和《小足球队》中的黎明就具有这种性格。这种儿童新人崇高性充足,但往往在艺术形象上会美学不充分,没有"只专不红"或有缺点不完美的艺术形象更生动更有魅力,黎明就被认为"总觉得还嫌单薄,大人气太重了些"①。《小足球队》中的爱做结论性发言的李松松性格并不完美,但活泼可爱又幼稚,更多地呈现出一种儿童性格,反而在艺术美学上更充分,因此更为观众所喜爱。儿童性格也被区隔为二元结构的性格,不同的性格表征的是不同政治意识形态的在场,本来可以互补,共同成为儿童性格的性格如竞争意识、游戏意识在意识形态的箅子下被箅出去。儿童需要提前长大成人,作为"去儿童化""成人化""完美化"的"新儿童"在场。

## 小　　结

健康的身体、生产的身体和国防的身体从来都不是一个自然的观念,这是生命权力关于身体的微观政治经济学的结果。体育作为建构这三种维度上的身体的物质机器,成为"十七年电影"中的一种宏大叙事,既是时间叙事也是空间叙事更是中国叙事。无论是全民健身运动还是女性竞技体育和军事体育的影像叙事,既是将自我塑造成主体的表征,同时也是国家之间力的较量的一种隐喻。权力既将体育纳入一个二元体制下:合法的与不合法的、允许的与禁止的,同时也为体育建立起立法者和阐释者的"法律"。

---

① 黄式宪:《春风化雨萌新芽——评儿童剧〈小足球队〉》,载《上海戏剧》1964年第6期,第29页。

通过体育这一视角,我们可以一窥现代权力机制作为一个召唤机制是如何与身体直接联结在一起的,并将身体下的自我塑造成为被驯服的臣民——"又专又红"的毫无个人私利的崇高公民和纯粹主体。只有把肉体有效地控制并纳入生产机器中,才能够保证社会主义的发展,对肉体的塑造和对肉体力量的分配管理是保证社会主义生产力和生产关系不断再生产的不可或缺的部件,体育就是使这个部件有效运转的机器。"十七年"体育电影的叙事通过将旧时代的体育资本主义化——体育是金钱游戏的空间和有钱人的娱乐——从而非法化,同时就建立起新时代的体育是去资本主义化、去金钱化、去游戏化和去娱乐化的人民之体育和国家之体育,从而是合法化的体育。体育作为无器官的身体(corps sans organes)——就像蜘蛛一样"没有眼睛,没有鼻子,也没有嘴,它只对符号作出回应,那最微小的符号作为一阵波穿透了它的身体,并使它扑向猎物","它由每根为某种符号所搅动的线所织成,蛛网和蜘蛛,蛛网和肉体是同一部机器"①——既建立起了身体的逻各斯这一庞大的怪物,但同时也为身体的另一种面孔打开了一个切口,比如女性体育电影中对女性的审美凝视是"十七年电影"中女性身体美的呈现,是穆尔维意义上女性身体的敞开。

---

① 〔法〕吉·德勒兹:《普鲁斯特与符号》,姜宇辉译,上海:上海译文出版社2008年版,第182—183页。

# 第三章

# 生产的身体与消费的身体

正如本书第一章和第二章所论述的,无论是疾病与卫生学视阈中的身体,还是体育运动视阈中的身体,简单来说其最直接的目的,就是增强人民体质,生产出健康的身体,以便能够更好地使身体从事生产。这种在生命解剖学意义上的对生命质量的积极管理和理性规训,使劳动力能够顺利地再生产,从而保证使中国更快地从消费城市变为工业城市,从而增强国家的经济"硬权力"。而消费因其寄生性和浪费性,在"十七年"时期只存在道德政治维度上的负面意义,身体在消费城市和工业城市这两个空间中被规训、形构和生成。消费的身体也因此成为需要被改造的对象。在这个过程中,不仅在恋爱电影

中通过恋人的选择表现出国家意识形态对"新人"的理想性建构，而且在建设生产的电影中也对"娜拉"式的出走进行"延安"式的重写，从而成功地将政治解放和性别解放中占据了主体位置的妇女的身体询唤为生产的身体，并被赋予了强大的政治道德审美意义。亚当·乌拉姆曾预言说："'社会主义者一旦掌握了政权，就把最充分地开发社会生产资源作为自己的任务。'社会主义国家'决不会以不同于资本主义的方式前进'，'社会主义延续并加强了资本主义的所有特征'。"①这个特征就是快速地进行工业生产，并且在道德伦理上以劳动为神圣价值的信仰来保证生产的顺利进行，身体在这个过程中被赋予了一种生产和劳动的自然性，即只有生产和劳动的身体才是正义的身体，除此之外的身体如消费的身体、娱乐的身体则不具有正义性，也不具有现代性，而是被赋予一种旧时代性和冷战格局中的资产阶级性，这样的身体在新中国的历史理性和历史目的论中是必将被历史的车轮碾过并扔进垃圾堆中的身体尸体。因此恋爱的力比多身体在"十七年电影"中呈现出不同于以往电影的恋爱叙事模式，"十七年电影"中出现了大量"生产＋恋爱"的模式，"生产＋恋爱"的话语强调的是将无序的、暗涌的欲望有序化，并将力比多的动力转为生产的动力，将个人力比多的感性升华为生产的理性，使一个个潜在的消费的身体成为生产的身体是充分地开发社会生产资源的基础。

## 第一节　两种城市——后革命时代的身体想象

### 一　变消费城市为生产城市

《人民日报》于1949年3月17日发表社论《把消费城市变成生产城市》，1949年4月2日又发文《如何变消费城市为生产城市》。变消费城市为生产城市的逻辑是，只有使中国从农业国变为

---

① 〔美〕莫里斯·迈斯纳：《马克思主义、毛泽东主义与乌托邦主义》，张宁等译，北京：中国人民大学出版社2005年版，第25页。

工业国,才能巩固人民革命政权,使中国人民彻底翻身。而以前的城市只是消费性的寄生/剥削城市,造成了城乡之间的矛盾。① 消费城市在国家的政策中已经处于一个反乌托邦的空间,当然这个空间并非一个空洞的、无质的空间,而是一个充满了伦理道德和阶级立场以及政治评判的过分符码化的想象的能指,葛凯认为"在中国,消费主义甚至不主要是和个人自由、自我表达和愉悦情感相关"②。的确如此,消费主义在新中国是作为建构合格的新主体的他者存在的。同样,生产的城市作为国家理想中的乌托邦城市,无疑也是一个被过度编码的能指空间,只有生产的城市才能够创造出和他国竞争的"硬权力"。他们共同承载着国家建设所需要的主体的形构。也就是说,要保证社会关系的再生产的顺利完成,就必须要在工厂空间和私人生活空间中展开同样的叙事逻辑:贬抑消费、保证生产。但是后革命时代的来临,意味着革命的时期所给予参加革命的人的革命期许和日常世俗生活需要实现,"有衣穿、有房住、有饭吃、有地种",但是这种消费只限于最低程度的消费,超过了这个限度,就成了一个政治、阶级和道德的问题,就成了"消费主义"。

消费有两种,一种是生产性消费,一种是非生产性消费。德勒兹认为:"消费应该分为两个不同的部分。第一个是简约部分,它的最低要求表现为对生命的保存,以及在一个既定社会中个人的持续生产活动。因此,它就是一个简单的基本的生产活动状况。第二部分表现为所谓的非生产性的耗费:奢侈、哀悼、战争、宗教膜拜、豪华墓碑的建造、游戏、奇观、艺术、反常性行为,所有这些活动,至少在其原初状况下,它们的目的仅仅限于自身。"③消费,这个西方词汇 Consumer 的拉丁词源是"consumere",指"完全消耗、吞

---

① 《把消费城市变成生产城市》,载《人民日报》1949 年 3 月 17 日。
② 〔美〕葛凯:《制造中国:消费文化与民族国家的创建》,黄振萍译,北京:北京大学出版社 2007 年版,第 13 页。
③ 〔法〕乔治·巴塔耶著,汪民安编:《色情、耗费与普遍经济:乔治·巴塔耶文选》,长春:吉林人民出版社 2003 年版,第 27 页。

食、浪费、花费",这个词在西方早期是一个负面词汇,一直延续到19世纪末。之后在20世纪这个词才具有一些中性的意义。① 而在新中国的历史生产中,消费仍然只是作为消耗和浪费的负面意义存在,消费对生产是一个巨大的威胁。因此,消费在和生产以及节约的二元对立结构中占据了意识形态的负面他者位置。

而朴素、勤俭和美德也从来都不单纯地是一个道德问题,而是一个经济问题。"十七年"时期的社会主义文化逻辑强调的是禁欲伦理,因为"经济的特征决定了道德的特征。强调节制和积累的禁欲主义被认为是一种美德,其实它是财富匮乏时代的经济要求,本来与道德无关,但如果要使扩大再生产成为可能的话,就必须以道德的名义抑制人们的消费欲望"。"禁欲主义好,还是享乐主义好?""它们看起来是文化—道德问题,其实是经济问题,是与特定的经济方式或经济条件相适应的文化—道德意识形态,目的是使这种经济方式或经济条件处于最佳状态,并为其提供合法性。"② 新中国虽然结束了战争,开始从革命的时代进入到后革命的时代,然而经济需要大力发展,尤其是重工业需要大力发展,而物质又极端贫困,这就需要通过伦理道德和精神层面的调动和鼓舞来发挥巨大的意识形态功用。正是在这个维度上,我们看到"十七年电影"中的消费和生产视阈下的双城叙事是如何在一个二元对立的结构中,进行着相似的叙事:如何使"革命"这个幽灵在后革命的时代和空间中继续在场,完成在冷战格局以及国家的工业建设中社会关系的顺利再生产。然后,就是如何使得个人成功地通过工厂这个单位被重新嵌入国家,随之,家庭也被嵌入国家,整个私人生活领域也被嵌入国家。将革命进行到私生活的各个领域,这是一种极端的后革命时代的革命想象。

---

① 〔英〕雷蒙德·威廉斯《关键词:文化与社会的词汇》,刘建基译,北京:三联书店第2005年版,第85—86页。
② 程巍:《中产阶级的孩子们——60年代与文化领导权》,北京:三联书店2006年版,第444页。

## 二 震惊恐惧·橱窗引诱·恋物——消费城市空间中的身体

如果说茅盾在《子夜》中所描写的吴老太爷坐汽轮从乡村到上海后,看到上海的霓虹灯、听到汽车的喇叭声、闻到了空气中颓废的香风,一下子就中风死掉了,这"象征了一个封建的传统的中国在殖民化的、现代化的欧风美雨中风化和终结"①。那么,到了解放后的中国,在一个后革命的社会主义时代,如何对上海(被认知和叙述为是殖民地化的和现代化的上海)进行叙事,其背后的意识形态情结又是如何支配着这种叙事,通过对《霓虹灯下的哨兵》(上海天马电影制片厂,编剧沈西蒙,导演王苹,1964年)这一影片的分析可以管窥一二。

《霓》片虽然拍摄于1964年,但讲述的故事却是从解放军武装占领上海经过一年然后被改造和教育好的战士去参加抗美援朝的故事,以结束战争开始,又以参加战争结束,或者说,战争从来都没有结束过,有的只是战争内涵(革命内涵)的不同变形,在这个故事链中,展开的是对后革命时代的一种革命想象。

性子耿直的老军人赵大大来到城市后,对上海的感觉是一种震惊体验,这种震惊是一种"怪物"式的厌恶和惧怕,他看到"麽麽"好像看到了怪物而被吓住;看到霓虹灯一闪一闪,晚上就睡不着觉;听到从外边弥散而来的爵士乐,更是难以入睡。这是对城市现代景观的震撼,这种震撼是本雅明意义上的震惊,即人们对于某些特定的重大事件产生的即时体验。在这里赵大大的体验正如《子夜》中赵老太爷从乡下避难到上海时看到现代化都市后瞬间所遭遇的那种致命的震惊体验一样。本雅明说:"在单个印象中惊颤的成分越大,意识也就越持久地成为抵御的挡板;这种抵御越富有成效,进入经验中的印象也就越少。"②对于这种震惊,要么是积极的

---

① 陈思和:《〈子夜〉:浪漫·海派·左翼》,载《上海文学》2004年第1期,第80页。
② 〔德〕瓦尔特·本雅明:《发达资本主义时代的抒情诗人》,王才勇译,南京:江苏人民出版社2005年版,第117页。

反思,要么是"出现欢欣或(大多是)表示反感的差异"①。面对这样一个"怪物"式的上海,赵大大只想离开,宁愿到前线去参加战斗。当然,影片的结尾,赵大大被改造,他认识到了自己思想上的错误,知道了在南京路上站岗和在前线打仗一样重要,这个地方是一个战斗的地方,不是要被上海吓住,而是要改造南京路。面对消费城市的恐惧和无力感,是乡土中国面对上海的一种反应,但《霓》片必须对"赵老太爷"面对上海震惊而死的故事进行改写,来论证必须要用革命的态度对怪物式的上海进行改造,而不是被这个怪物吓到、吞噬并消灭。

而思想上一直有小问题的陈喜来到上海后,遇到了合适的土壤和气候就发生了变化。认为自己的老婆春妮赶不上趟,想抛弃她;把春妮给他一针一线缝制的粗布袜扔掉,换上了新买的花花绿绿的袜子。影片对此进行了着重的刻画。霓虹灯闪耀下的大上海(当时的上海已经没有了霓虹灯,为了拍摄这部影片,特意亮起了许多霓虹灯),陈喜的一大爱好就是对橱窗进行凝视,陈喜在站岗的过程中,眼睛一直"扫荡"着各式各样的橱窗,如百货商店和袜店(袜中之王商店)。橱窗里各式各样、美轮美奂的物品,引起了陈喜的消费欲望,这是传统城市也是资本主义最基本的功能,即生产和再生产人的消费欲望,培养潜在的消费者。陈喜透过橱窗看着里面琳琅满目的袜子,产生了"物恋"(最后陈喜从一个潜在的消费者成为了一个真正的消费者,当他从街上回到连队时,袜子已经揣在了手里)。"视觉打开了通向欲望的所有空间,而欲望不会仅仅满足于看","看到一个物体并拥有它这件事本身不能满足欲望,因为注视的活动及其激发的欲望两者都可以得到不断的更新,特别是在一个根基受到贪欲的威胁的社会经济之中"②。这正是资本主义

---

① 〔德〕瓦尔特·本雅明:《发达资本主义时代的抒情诗人》,王才勇译,南京:江苏人民出版社2005年版,第117页。
② 理查德·莱珀特:《绘画中的女孩形象:现代性、文化焦虑与想象》,汪民安、陈永国编:《后身体:文化、权力和生命政治学》,长春:吉林人民出版社2003年版,第255页。

的逻辑,也是消费城市的逻辑,不仅要生产出基本需求,还要生产出剩余需求,而这正是新中国的焦虑所在。正在陈喜全神贯注地看着橱窗里的袜子时,这个时候特从支援前线来上海看他的妻子春妮在马路对面看到了他。马路这边的妻子和老班长在喊陈喜,而陈喜则完全沉浸在对袜子的迷醉中而丝毫没有觉察,这无疑是由妻子所代表的革命意识形态对陈喜的召唤,而另一面召唤陈喜的则是代表了资本主义的物的意识形态的询唤,最后,橱窗里的袜子成了现实中的消费品。

陈喜认为南京路上俨然一番后革命时代的正常秩序,连长批评他说:"照你看,南京路上太平无事了?"陈喜说:"就是啊,连风都是香的。"指导员说:"南京路上,老k固然可恨,但是最可恼的,倒是这股香风。"话音未落,镜头就摇向了橱窗,有化妆品的橱窗、派克钢笔的广告,还有夜总会大楼上闪耀的霓虹灯,这组镜头意味着这些被展示的都市景观和消费场所就是香风。而这个时候影片中响起的音乐是爵士乐,接着画面就是赵大大被这种音乐吵得无法入睡,因为爵士乐作为一种都市音乐和大街上欢乐的人群所扭的秧歌伴随的秧歌音乐是不同的。

一方面是赵大大面对城市感到震惊、恐惧、反感和不适应的痛苦,一方面是陈喜完全被表征着资本主义的消费生活方式和"物"所引诱,离开了革命的方向,另一方面是在毛主席思想指导下的连长和指导员。这个人物三角结构中,连长和指导员代表的是正确的方向,这个方向就是要"不被南京路吓到,而是要改造南京路",南京路并非太平无事,并非是一种后革命时代的正常秩序,而是和前方一样,有着革命的任务。在影片的结尾之处,赵大大、陈喜和童阿男都要离开上海去参加抗美援朝的战斗,指导员给他们送行并对他们说:"这一年多,我们在毛主席的教导下,逐渐认识到了,一定要用革命的两手对付反革命的两手,你们到朝鲜,我们在南京路,目标只有一个,将革命进行到底。"不同的空间被想象为是同一个空间,一个是战争的空间,一个是后革命的空间,可是在上海的南京路上,这个后革命的空间中,需要完成的依然是和战争前线一

样的革命秩序的想象。而"革命到底"也成为一种在诸多影片中存在的话语,无论是革命的空间还是后革命的空间。①

这样,面对上海这样一个帝国主义/资本主义浸染最深,连风都是香的消费城市,正确的态度既不能是赵大大那样的畏惧和震惊,采取逃跑路线,同时更不能是陈喜那样完全被资本主义所引诱,而是要用"革命的手段"来改造这个消费城市。这是一场战斗,指导员曾这样教育陈喜:"重要的问题在于认识这场战斗的意义,要不我们倒在南京路上,要不我们改造南京路,这是一场你死我活的斗争,毛主席说,有一些人不曾被拿枪的敌人征服过,但却经不起人们拿糖衣炮弹裹着的攻击。主席在七届二中全会上讲话的声音,不过才几个月的时间,就在我们的脑子里淡化了?!"

童阿男作为在上海长大的,在上海解放后才参军的新兵,他和林媛媛一起去国际饭店吃饭,被连长知道后,挨了批评。童阿男质疑道:"那我为什么去不得,都解放了,平等了,有钱人去的,我为什么去不得?"连长说:"不光是国际饭店,什么咖啡厅、跳舞馆,你都去的,你呀,再这么胡闹下去,怎么配穿这套军装。"可见,上海都市中一切消费场所的合法性都被质疑。面对已经吹到骨髓里的香风,城市的消费逻辑是在伦理道德和意识形态上的双重不合法中被质疑的。消费使得陈喜抛弃他的妻子春妮,城市使得陈喜被伪装的特务曲曼丽所引诱。喜爱橱窗和消费的陈喜在叙事的逻辑上必然会通过其在政治上的重大疏漏来表现,从而耦合起消费和政治之间的逻辑关系。

而本片的叙事中最终完成后革命时代的革命想象的,就是这些特务、老k和曲曼丽的存在,正是敌人的存在才有力地表征着革命的必要性和合法性,而消费似乎天然地成为敌人进行破坏的一个手段,即消费天然地和敌人联系在一起。他们不仅将童阿男的姐姐推入了江中,而且利用林媛媛和林媛媛的表哥罗克文,企图在

---

① 《老兵新传》中老战来到北大荒开天辟地,妻子给他缝制的烟袋上就绣着"革命到底"四个字,革命成为一种永恒的生存状态,只有革命才能够取得胜利,只有革命才能够"保鲜",永远坚守这种革命的胜利,而不至于变质。

春节联欢晚会上,把藏有炸弹的白玫瑰让罗克文送给林媛媛,当然,已经被改造过来的陈喜、赵大大和童阿男一起制服了这场阴谋,抓住了特务,最后,后革命时代的革命想象中的敌人以具象的实体方式存在,再次论证在上海这个空间中革命的意识形态的必然性和合法性。林媛媛的妈妈和罗克文都改变了自己以往不关注政治,只讲求艺术的想法,因为这种想法也只会成为被反革命所利用的工具。林媛媛对指导员说:"为什么生长在上海,出生在这样的家庭,有这样的母亲,还有这样的表哥?"指导员回答道:"不要埋怨上海,也不要以为抛弃了家庭就可以万事大吉了,你和他们精神上有着千丝万缕的联系,不是一刀就可以了断的","你应该投入到工农兵中去,努力改造自己,全心全意为人民服务"。林媛媛无疑代表的是小资产阶级,这里要完成的叙事功能就是对小资产阶级的召唤。而工农兵也并非是具象的工农兵,而是一个抽象和想象,可约等于人民,"人民"的力量的强大足以战胜消费城市这个既具有美丽诱惑同时又邪恶的"怪物",个人只有在"人民"中才能获得这种辨别敌我的火眼真睛。

这样,影片就在结尾处出现一个恢复秩序的大结局,和情节剧的功能类似,即"让它的人物回到一种健康的文化之中,或者更确切的说,用在文化中占统治地位的价值观、主流故事模式,显示一种'健康'的社会形态。情节剧是一种寻求平衡的,主导叙事结构的表达形式,它将人物和文化带到一种保持稳定的状态。如果它不能让它的人物回到比影片开始时更加稳定的社会状态,或者如果因为影片中的人物在违法的道路上走得太远而不能回归正常社会,就通过他们的自动消失或者消灭他们强制实现平衡,通常自动消失者是因为自责太重而自杀,而被消灭者是因为他们太坏或太具破坏性,难以挽救"①。被改造的诸多人物:陈喜、赵大大、童阿男、林媛媛、罗克文、林媛媛的母亲都在这场既见硝烟又不见硝烟

---

① 〔美〕罗伯特·考克尔:《电影的形式与文化》,郭青春译,北京:北京大学出版社2004年版,第131页。

的战斗中被改造,获得了比影片开始更加稳定的状态,而这种稳定的状态是在革命的想象中得以完成的,而那些特务们则是国家绝对之敌人,无法在这个稳定的状态中做一个稳定的因子,因此必然被消灭。

影片《我们夫妇之间》(昆仑影业公司,导演郑君里,1951年),讲述的同样是新中国解放后,老解放区的知识分子、农民和军人来到了新解放区——上海,上海的都市经验首先对于李克(由上海到解放区参加革命的知识分子)来说是一种熟识的经验,而对于农民出身的妻子张英来说则属于一种陌生化的怪物,这个怪物诸多方面对自己的经验构成了威胁。虽然影片一开始,就已经预设了一种价值评判标准,存在着一个如何降伏这个城市怪物的过程,但是影片结尾处隐约透露出妻子最后也开始被丈夫同化的迹象,这一点也是影片广受批评的原因之一。这对夫妻是一个家庭共同体,革命就发生在这个家庭共同体中,因为"革命若不触及私人领域,不触及个人生活方式、情感方式及最隐蔽的性活动方式,将是不彻底的革命"①,后革命时代的革命想象是发生在私人生活领域中的,要触及个人的生活方式和情感方式,在这个领域中继续革命,因为在完成了民族国家主权的胜利革命后,冷战格局中两个世界的体系,在意识形态领域内表现为资本主义和社会主义的冲突,这不仅体现在政治这一公领域,而且体现在生活方式、消费方式和道德伦理这些私领域。至此,革命的想象得以继续。上海从一个商品膜拜的"圣地"成为一个继续革命的空间。"十七年"时期所需要的身体不是消费的身体,而是革命的身体和生产的身体以及工农兵式的身体,什么样的身体并不单纯地被纯粹地理解,而是和思想以及精神密切相关,工农兵式的身体约等于革命的身体,革命的身体约等于生产的身体,生产的身体约等于合格的身体,身体就在这些能指链的永恒滑动中获得一种不断被再生产的话语意义。

---

① 程巍:《中产阶级的孩子们——60年代与文化领导权》,北京:三联书店2006年版,第51页。

## 三 新城市的政治经济学——生产城市空间中的身体

在新中国,出现了一批新的城市,这些城市完全是建立在工业的基础上,以生产为主,消费娱乐的城市元素或者说城市景观很少。这些新兴的工业城市充满了机器,可是在这里并不存在卓别林在《摩登时代》里表现的对现代工业社会机器的反思和批判,而更多意义上是一种未来主义式的态度,充满了对力量、速度和工业的积极豪迈的浪漫主义式的感情。一方面,新的城市的出现和国家的工业指导建设思想有关,"新中国最初的工业建设指导思想是,重视工业生产,特别是重工业生产,轻视轻工业,轻视当时以商业和服务业为主的第三产业,相对地也轻视农业。以为只要重工业上去了,赶超英美国家就不是问题了。这种思想有最初新兴工业城市只建工业,不建市场也不建城市"①。并且"'一五'期间,中国迅速崛起一大批新兴的工业城镇","'先生产后生活'的思想观念直接影响了城市化的进程,使一些新兴城市畸形发展"②。"在这种思想背后隐含了轻视'消费',把消费等同于资产阶级享受","可以说,当中国人在大干快上的第一个五年计划期间,还没有出现城市化的概念,城市不过是可以在行政命令下随意增减的工业生产基地"③。可见,工业城市所承载的是国家的乌托邦想象,其想象的质疑对象是上海这样的消费城市所代表的"反乌托邦"想象,在空间伦理中,前者显然高于后者。而在电影所表现出的这两种城市空间中,我们可以回答列菲伏尔的提问"什么才是社会关系的真正存在方式?"④哪一种空间可以更有效地保证国家的社会关系的不断再生产的发生?

《光芒万丈》(中央电影局,东北电影制片厂,编剧陈波儿,导演

---

① 李培林等编:《20世纪的中国:学术与社会》(社会学卷),济南:山东人民出版社2001年版,第229页。
② 同上。
③ 同上。
④ Lefebvre, Henri: *The production of space*, Oxford: Blackwell, 1991, p.129.

许珂,1949年9月)这部影片开始的时候显示的字幕是:东北解放区某城。城代表的是城市,可是影像中的城市风景所呈现的景观性建筑明显不同于消费城市的景观性建筑。这里没有咖啡馆、百货大楼和夜总会这些消费场所,影片先是呈现出高大的烟囱和高架线这些工业景观,然后才是这个城市的建筑、街道和有轨电车、汽车等。紧接着一副巨大的海报占满了整个银幕,一位孔武有力、面孔黝黑的工人拿着工具在专心地工作,上面的宣传标语是:建设工业化的新东北。这是一个工业之城。然后是"工业展览会"在一个大楼举行,大楼上挂的照片是毛泽东和孙中山的照片,劳动模范开始回忆自己如何在党的帮助下从旧社会的被压迫成为新中国的主人和劳模的过程。在这部影片中,叙事结构上仍然存在着后革命时代的革命思维:特务分子仍然在新中国的社会中暗中破坏,后革命时代的新中国必须时刻保持警惕。同时,影片中的劳动模范一直牺牲自己的私人时间,将整个心思放在国家的建设中。《笑逐颜开》(导演于彦夫,1959年)中的城市也是一个新兴的工业城市,只有生活区和建筑工地两个空间,而生活区也没有城市所特有的消费娱乐场所,生活区的私人空间更多呈现出一种公共性,并且强调的是家庭和国家建设之间的紧密关系。城市中本应属于消费群体的妇女,在新型的工业城市这种空间中其所应该在的位置被叙述为是工地,既不是家庭这种私人空间,更不是传统意义上的城市消费空间。

《千万不要忘记》(原著丛深,导演谢铁骊,北影,1964年)这部影片第一个画面就是一个工厂的剪影,剪影中有烟囱和厂房。在片头字幕出现后,第一个影像是在现代的"包豪斯式"的工厂空间中,各种工业机器在不停地运转,然后镜头切向下班的时候工人们一起走出车间的场景。工厂就是一个单位,有时间上的绵密管理和纪律上的严格规约。工业生产中强调的是单位,个人是单位之人,个人是在单位这一新的空间中所处的一个结构性的位置。在中国,"组织结构方面最重要的是城市中的单位制和农村中的人民公社制度。这样的两种基本制度,使得单位或人民公社的成员在

多方面严重地依赖于上述两种组织。由于这两种组织本身就具有国家的派出机构的含义,因而组织成员对组织的依附也就在很大程度上意味着对国家的依附"①。国家通过工厂、通过单位这样一些具体的组织将个体纳入到自己的结构体系中,从而对身体进行管理并对个人进行规训。影片突出强调的是八小时工作之外的时间,比如姚玉娟准时下班,而她的丈夫丁少纯却为了能够提前完成任务还在加班工作的时间,而正是工作时间之外如何自觉地对身体进行安排和管理是验证思想纯正与否的识别机制。

在空间上,电影《千》也是极为富有象征意味的。丁海宽不仅在工厂里是丁少纯的领导,而且在家庭这一私人领域中还是丁少纯的父亲,以家庭中的父之法来隐喻国家的父之法,以家庭伦理中父亲的合法性来象征国家的父亲身份的合法性。并且丁少纯的父母和妹妹住在楼下,他和妻子姚玉娟以及姚母住在楼上。这本身是一个家庭伦理情节剧展开的空间,可是呈现的却是后革命时代中的一种政治焦虑,后革命时代的阶级斗争不同于以往的战争,这是一场不见硝烟的战争,那么无产阶级的接班人如何能在这场战争中思想不受侵害,经受住考验,是叙事结构所要完成的任务,正如丁海宽既作为家庭的父亲,又作为单位中的父亲告诫丁少纯和姚玉娟说:"这不是你母亲(姚母)一个人的问题,这是旧社会的一种顽固势力,像你母亲这样的人,不是到处都有吗,常常在不知不觉之间就损害了你们的思想健康,党要把你们培养成无产阶级的接班人,可他们总是有意无意地要把你们培养成资产阶级的接班人,这是一种阶级斗争,没有枪声、没有炮声,常常在说说笑笑之间就进行着,这是一种不容易看得清楚的阶级斗争,是一种容易被人忘记的阶级斗争,千万、千万不要忘记。"后革命时代的革命想象,随着讲述故事的时代语境的变化,这场无产阶级和资产阶级之间不见硝烟的阶级斗争,已经不再需要有国家绝对之敌人(特务)在

---

① 孙立平:《现代化与社会转型》,北京:社会科学文献出版社2005年版,第436页。

暗中破坏,而是通过家庭伦理这一更私人化的空间,这一家庭共同体之间的分歧来体现。后革命时代显示的更是一种微观权力政治,它无处不在,深入到私人空间的每一个领域,每一个细节,这些都将被打上政治无意识的徽章印迹。

因此,虽然影片表现了三个空间,工厂的空间、丁父家的空间和丁少纯自己的生活空间,其实是两个空间,因为丁父家的空间本质意义上是工厂空间的延伸。在这个空间中吃饭的时候讨论的是工厂的问题;而在丁少纯的空间中,和妻子姚母讨论的问题则是什么衣服好看、打野鸭子等日常生活消费的问题;丁父的家朴素、简洁,房间里仅有的布置就是毛主席的画像和几张奖状,而丁少纯的空间中悬挂的照片则是姚玉娟的大头照(或者说是明星照,丁少纯的爷爷从乡下来到这里看到这些照片后,说这得花多少钱啊,光照这些照片能把日子过好吗?并且当他看到工厂里的光荣榜上的照片就对姚玉娟说,照片应该挂在这个地方,虽然小点也没有什么关系);丁少纯在父亲家里抽烟,被大家所反对(吸烟问题是因为他们是在发电厂工作,这个工作严禁烟火,因此,在私生活中,工厂的要求也必须在私生活中很好地保持),而丁少纯和丈母娘住在一起,姚母则劝他抽烟,丁少纯说"抽烟对身体不好",姚母说"没见谁抽烟抽死",丁少纯说"再说,忌了烟省钱啊",姚母说"没见谁抽烟抽穷了,忌了烟忌富了,给,抽吧",丁少纯的不抽逻辑抵挡不过姚母的抽烟逻辑。影片中的每个细节都深藏意蕴,也暗示了资产阶级的意识形态无孔不入,而之所以无孔不入,恰恰意外地证明了消费的欲望是何等强烈。丁母收拾屋子的时候,无意中看到了丁少纯和姚玉娟谈恋爱时写的信,丁父念道:"每当我和你分手以后,我心里总是感到无限的空虚。你总说,你的家庭出身不好,而我根本就不计较这个。我认为,你和我都是一样的人。你的家和我的家虽然职业不同,但那只不过是社会分工不同罢了。"丁父说:"你听听这叫什么话,开鲜货铺子的和工人阶级就差个职业不同,就差个什么社会分工不同。"显然,这已经不再是家庭伦理之间的冲突,而是政治冲突和阶级冲突。丁少纯作为工人阶级的后代,如何保持自

己的工人阶级意识,如何更加坚固,是革命焦虑之所在。

而作为丁少纯的好友季友良,则是一个正面的典型。丁少真约季友良去看球赛,但是季友良忘记了这个约会,表征的是恋爱让位于生产;季友良身着朴素,而丁少纯却花了148元买了一套毛料衣服;工会给季友良补助,因为他家人口多,日子紧,可是季友良坚决不要。季友良不当班的时候也会去值班,星期日还会到厂里进行技术革新,这是一个完全属于工厂的人,没有任何消费,只有无限的生产。丁海宽对丁少纯说:"问题在于你们想什么,追求什么……要是光追求个人的物质享受,就会忘记开电门,忘记上班,忘记社会主义建设,忘记世界革命。"个人生活不再是私领域的事情,因为它被放置在了生活/国家的二元结构中,这是一个"要么/要么"的问题,要么只是关注私人生活,而必然忘记国家和世界革命;要么,忘记个人生活,全身心地投入到国家的建设中去。而显然,后者才是国家意识形态所允许的,而这种意识形态的诉求却必须追问到经济方面的考虑,唐小兵在分析话剧《千万不要忘记》时说:

> 这样一个以大规模工业生产为出发点的社会组织方案,与其说反映了意识形态选择,不如说是由现代工业的基本逻辑所决定的。大规模、高效率的工厂工作必须依靠纪律化、组织化的劳动大军,因此现代工业生产的一个重要环节就是确保劳动力的再生产。对于这一点,美国20世纪初的大工业家亨利福特有同样清晰、深刻的认识。在所谓的"福特方式"或"福特式现代化"里,便包括工人组织家庭生活,安排业余时间,发展生活情趣这样一些重要项目,其目的是确保和提高工业"新人"的生产力,而手段也正是全面控制工人的私人时间和空间。①

梅斯纳也分析说:"毛泽东的苦行主义与反传统主义之间的联

---

① 唐小兵:《〈千万不要忘记〉的历史意义——关于日常生活的焦虑及其现代性》,《再解读——大众文艺与意识形态》,北京:北京大学出版社2007年版,第228页。

系遵循着一种西方的理性模式和社会经济发展模式。"[①]艰苦朴素和节约某种程度上就是革命的代名词。《年青的一代》中林育生父母的房间里挂着写有"艰苦朴素"的一副字,而已经脱离了青海组织赋闲在家的林育生既是个寄生虫,又是个消费者,他为了爱人夏倩如的同学聚会买了许多鲜花、汽水、点心,还为她买了新布料。父辈是朴素节约,子辈是奢侈浪费,林育生的这种消费行为既在道德上不具有合法性,同时在经济理性原则上也不具有合法性,这种非生产性的消费只是一种耗费,是对资源的不合理配置。健康、卫生的社会有机体需要有健康的生产的身体,同时也需要有健康的消费的身体。"马尔萨斯式的戒律是为了以节俭来维持一个物质贫乏的世界"[②],新中国"一穷二白"的现实虽然有可"织就江山如画"的豪迈,可激发起越穷越革命的意志,但必须在节俭、艰苦朴素这种被制度化的意识形态中进行。这种节俭和朴素的伦理规约到日常生活的各个角落,甚至影片中空间的布景设计。《女篮5号》中林洁家里的布景和设计很漂亮,夏衍在《从〈女篮5号〉想起的一些问题》中就批评这是"为布景而布景""为陈设而陈设",是"美化生活"的一种表现,"从政治思想角度说,值此大力提倡'勤俭建国'、'勤俭办事业'之时,更不应该通过电影这种强有力的宣传工具,用不真实的形象来提倡铺张浪费"[③]。正如《千万不要忘记》中对丁父家勤俭朴素的居住空间的强调一样,任何形式的非生产性消费都需要被警惕和批判。

## 第二节 三角恋爱中的身体

恋爱中的身体是生产的身体还是消费的身体?这是个问题。尤其是在三角恋爱电影中,是选择爱生产还是爱消费的主体作为

---

① 〔美〕莫里斯·梅斯纳:《毛泽东的中国及其发展——中华人民共和国史》,张瑛等译,北京:社会科学文献出版社1992年版,第115页。
② 同上书,第123页。
③ 夏衍:《夏衍全集》,杭州:浙江文艺出版社2005年版,第629页。

理想的恋人，看似是个人自由恋爱的选择，实则是国家意识形态赋予的个人选择之自由。爱情婚姻与其说是两情相悦，不如说是爱情婚姻制度这一话语权力生产出的合法的爱情婚姻。本节主要就"十七年电影"中的三角式恋爱电影的叙事模式、人物设置及当时对这些电影的批评话语来分析"十七年"时期爱情婚姻话语意识形态的面向。

本节一开始不得不列出所要研究的电影文本，因为这是新中国"十七年电影"中仅有的几部叙述三角恋爱的影视作品（见表一）。①

表一②

| 序号 | 电影名 | 出品年 | 导演 | 制片厂 |
| --- | --- | --- | --- | --- |
| 1 | 如此多情 | 1956 | 方荧 | 长春电影制片厂 |
| 2 | 幸福 | 1957 | 天然、傅超武 | 上海电影制片厂 |
| 3 | 母女教师 | 1957 | 冯白鲁 | 长春电影制片厂 |
| 4 | 青春的脚步 | 1957 | 严恭、苏里 | 长春电影制片厂 |
| 5 | 护士日记 | 1957 | 陶金 | 江南电影制片厂 |
| 6 | 寻爱记 | 1957 | 武兆堤、王炎 | 长春电影制片厂 |
| 7 | 牧人之子 | 1957 | 朱文顺 | 长春电影制片厂 |
| 8 | 球场风波 | 1957 | 毛羽 | 上海海燕电影制片厂 |
| 9 | 花好月圆 | 1958 | 郭维 | 长春电影制片厂 |
| 10 | 生活的浪花 | 1958 | 陈怀皑 | 北京电影制片厂 |
| 11 | 布谷鸟又叫了 | 1958 | 黄佐临 | 上海天马电影制片厂 |
| 12 | 我们村里的年轻人 | 1959 | 苏里 | 长春电影制片厂 |

从列表中可以看出，这些电影的出品年份是1956年到1959年。这个时期是新中国的"百花文学"时期，一些被压抑的主题或者母题开始再度"浮出历史地表"，文学创作中已经开始出现了对

---

① 也许还有其他的作品被笔者所忽略而没有提及，还希望专家和学者予以提醒和指正。
② 尽管1959年崔嵬导演的《青春之歌》也表现了林道静对爱人的选择变化，但是本书更多关注这一时期表现新中国生产和生活中，青年男女的选择所表现出的国家意识形态对理想的主体的诉求，故在此不将《青春之歌》列入研究范围之内。

三角恋爱和婚外恋情感故事的叙事作品①,同样在电影中也开始大胆突破,以三角恋爱故事和婚外恋故事作为叙述策略和镜像,来表征国家意识形态是如何通过爱情的选择(既合理又合法的选择/不合理不合法的选择)这一私人领域而顺利抵达"主体",从而完成对国家所需要的合法的、理想的新人的形构。但三角恋爱故事和婚外恋故事这种叙事修辞本身已经是"有意味的形式",其自身承载的审美意识形态决定了其对国家意识形态从一开始就存在着一种解构的向度和裂变发生的可能性,这也是影片一上映就遭受批判给人以口实的重要原因。

## 一 男人,你不可以选择

这些影片大部分都是以女性作为挑选人,而男性则是被选择的对象,这其中有"一女二男"模式,如《幸福》《布谷鸟又叫了》《牧人之子》《护士日记》《青春的脚步》《母女教师》《球场风波》;有"二男二女"模式,如《寻爱记》;有"一女三男"模式,如《生活的浪花》;有"一女四男"模式,如《如此多情》;还有"多男多女"模式,如《花好月圆》《我们村里的年轻人》。而一旦在仅有的几部影片中男人对女人进行选择,其选择必然是错误的,其后果必然是严重的,隐约地表达出"男人,你不可以选择"的意识形态,如《幸福》中"阿飞"式的青年工人王家有结过婚又离过婚,在有两个女朋友的情况下又去追求胡淑芬,最后什么也没有得到;《青春的脚步》中彭珂放弃家庭而选择美兰,最后被依法惩治,进了监狱;《护士日记》中工地医务站长莫家彬试图选择简素华而放弃顾惠英,但洋相百出,并未成功;《我们村里的年轻人》李克明欲抛弃小翠而选择孔淑贞最后落得"鸡飞蛋打"之下场。而不主动选择或压抑选择的人则成了这场爱情博弈中的被垂青者,这就是三角式恋爱故事所带来的"趣味"。男性主动选择女性是对个人力比多内驱

---

① 关于这方面的研究,具体可见孙先科:《爱情、道德、政治——对"百花"文学中爱情婚姻题材小说"深度模式"的话语分析》,载《文艺理论研究》2004年第1期。

力的张扬,而不选择并压抑情感则是对个人欲望的一种主动克制,这种压抑身体的自然欲望的半禁欲式伦理下的主体不仅是国家所需要的合格的主体,而且这种压抑身体欲望的人被赋予了一种崇高的精神性。

除了《青春的脚步》中林美兰的选择和《如此多情》中傅萍的选择是错误的以外(这其实是以恋爱选择试错的故事揭示其选择标准的不合法性),其他女性的选择都面临着作为新女性的选择标准,但是这一标准已经暗含在男性/国家意识形态含义里面。所以,与其说是女性在自主地选择,不如说,这是一种对新的女性观念的规范,其中一点就表现在怎么选择丈夫这一恋爱标准上,"强调婚制之新旧交接,自然必须突出处于这交接时代的男女之新旧"①,同样,表现男女之新旧,也需要通过表现男女的恋爱选择标准来呈现。而女性作为选择的主体,是为了建构合法的男性主体性格和道德,这是欲望的政治经济学,男性通过女性的选择标准来决定想成为的那个恋人或者丈夫,从而把对女性和爱情的欲望内驱力转化为一种显在的有具体标识的性格和行为,而女性的选择标准无疑是国家为了生产建设而必须要建构的理想主体,因此,男性选择要成为的"主体"的过程就落入了国家政治经济学的"诡计",只不过这"诡计"穿着迷幻至极的隐身衣。

而三角恋爱式的叙述策略和叙述结构对于完成这一意识形态诉求会更加有效,这同样符合经济学的考虑,因为选择的对象只有在比较中才能够显露出哪个是最理想的,哪个是不理想的,二元对立的结构和模式总会是最有效地区分好坏和价值优劣的方法。因此,女性选择了谁作为恋爱对象,至关重要,直接关系到国家想要什么样的理想男人作为国家的主体。那么,女人,你选择了谁?

---

① 陈平原:《中国现代小说的起点——清末民初小说研究》,北京:北京大学出版社 2005 年版,第 235 页。

## 二 女人,你选择了谁?

这些影片都是三角恋爱模式,但又有所不同,正如本小节最后表二、表三、表四、表五、表六所呈现的那样。但是在这些影片中,都有一个正面的男性形象,《幸福》中的刘传豪、《牧》中的德力格尔、《护》中的高昌平等,表格中已经详细列出,在此不再赘举。这些都是新中国所要求的"新人"和最理想的主体,是国家为了生产建设所必需的崇高主体。每个人所具有的品质都承载着国家的文化想象,如在贫穷/富有这一对立结构中,理想的人虽然贫穷,但是比富有的人勇敢、智慧,且能够领导群众,成为具有卡里斯玛风范的领导人物;在城市/乡村或者城市/边远工地这一二元对立结构中,希望留在城市的人则成为反面人物并且在爱情上成为落选的人,而希望留在农村或者留在工地上的理想的人被赋予了极大的人格魅力和道德优势,如《护士日记》中简素华毕业后主动到边远的工地上去做医生,而她原来的爱人沈浩如一心想留在城市里,简素华最终选择了要在祖国各个边远地区建造工厂有"随风飘"之称的高昌平,而《我们村里的年轻人》中一心想在城里找工作的李克明,在爱情上败给了有"七十三行"之称的农村能手曹茂林以及退伍军人高占武,从而隐喻了国家需要的理想新人是心甘情愿为祖国的边远地区和农村而积极建设的主体。在生产/消费这一二元对立结构中,努力生产,努力搞技术革新的人被肯定,而只知道消费和娱乐的人则被无情地抛弃;在不会谈恋爱/有丰富的恋爱经验这一对立结构中,爱情的宠儿往往不善表达自己,在爱情表达中往往处于失语状态,或者因为误会认为自己爱的人在和别人相爱时,主动让步,而会送照片、会写情书,极有恋爱经验的人则必将成为爱情的弃儿。在服装的修辞上也是如此,正面人物朴实无华,而反面人物则过分讲究。总之,在爱情上成功竞选的男人和落选的男人在影片中需要通过各种对比的修辞来完成,在在都是由表及里的主体想象和形构。国家意识形态对国家主体的想象必须落实在日常生活的方方面面,从对服装的选择到对时间的安排,从对生活

的选择和对生产的态度来判定一个人的价值,这是一种简单明了同时又异常全面清晰的价值评判标准,这个标准既是女性选择男性的标准,同时又是国家塑造男性的标准,国家对理想的主体的塑造穿着爱情婚姻的隐身衣直接抵达主体,而三角恋爱的对比结构能够更加有效地完成这一形构效果,告诉你:哪些是对的,哪些是错的。

在所有这些结构中,主要的是面对在社会主义建设中,在"后革命"时代中,如何处理日常生活领域和国家领域的关系,而正是在对"新人"的诉求这一点上意外地显露出其现代性的逻辑,"大规模、高效率的工厂运作必须依靠纪律化、组织化的劳动大军,因此现代工业生产的一个重要环节便是确保劳动力的再生产"①。不仅在城市的工厂空间是如此,而且在农村的劳动空间亦是如此,农村也正是在此种维度中才被建构出其现代性的意义,即农村这一劳动空间能够像工厂空间一样对个人的时间和空间进行规训,从而提高"新人"的生产能力。在影片《幸福》中刘传豪不仅是工厂里的团支书,而且是创新能手,私人时间经常用来进行发明创造,因此被胡淑芬选择,而王家有不仅在私人时间里跳舞,一个月理发四五次,而且还利用在工厂的时间开小差并经常请假旷工,自然成为爱情的落选者。刘传豪的哥哥刘传明刚结婚不久,就离婚,因为他的老婆:"对自己的工作,没有一点感情,每天下班回来,就像害了一场大病似的,唉声叹气。一有空,她就不让人安静,拖着人到处跑:看电影、逛马路、找地方跳舞,她要找这样一个丈夫,能整天陪着她玩、闹。""并且是每时每刻,她要让这些东西把生活填得满满的,实在没有地方去玩的时候,她就拉我到百货公司,先到卖手帕的柜台上,叫人把手帕都拿出来","她什么也不想买,就是看看玩,手帕看完了,又跑到另外一个柜台上,叫人把各种袜子拿出来,完了,把袜

---

① 唐小兵:《〈千万不要忘记〉的历史意义——关于日常生活的焦虑及其现代性》,唐小兵编:《再解读——大众文艺与意识形态》,北京:北京大学出版社2007年版,第228页。

子一丢,又去看衬衫,这种生活能永远这样下去吗?"①妻子因为只是一个消费的主体而不是一个生产的主体,连做妻子的资格都被彻底"吊销"了。王家有的结果是工作没做好,恋爱也没成功,骆驼跌跤两头空。王家有本身是个阿飞青年的形象,而阿飞青年在新中国成立初期就被猛烈地批评过②,这些都是只讲消费和享乐而不爱生产和劳动的青年,这些青年的合法性要通过爱情这种欲望的无法获得而予以惩罚。而没有大胆地言说爱情、没有时间言说爱情的人则会被给予爱情,来论证这种理想的人的政治经济的合法性。爱情的欲望学和爱情的经济学置换的秘密在这里敞露无疑。刘传豪误会了胡淑芬和王家有在谈恋爱,而压抑了自己的感情,直到最后谜底揭开,刘传豪和胡淑芬成为正式的恋人。无疑,三角恋爱的模式需要通过制造误会来推动故事的叙述,但同时也是对爱情欲望的一种"延迟"享受,正是这种时间上的"延迟"证明了什么才是理想的人,什么才是需要改造和批判的人。正像刘传豪的哥哥刘传明失败的婚姻所提供的反面例证一样,"大家一碰上,忙着恋爱,忙着结婚,时间长了忽然发觉,互相并不了解,大家有对自己生活的想法、看法"③。这种叙述在一方面是确认了"延迟"享受爱情和生活的合法性,另一方面是确认了如何确保劳动力再生产的合法性和高效率措施。下面是影片中几种恋爱模式的列表或简单叙述:

---

① 艾明之:《幸福——献给青年工人》,载《剧本》1955 年第 5 期。
② 阿飞式的青年被叙述为是受好莱坞电影影响,模仿好莱坞电影中的堕落青年的个人。在新中国成立初期对好莱坞电影的猛烈批判中,对阿飞青年的批判就是题中应有之义。于伶就说年轻人受好莱坞电影的影响成为"阿飞","不是一个简单问题,这是一个严重的思想意识的斗争","治疗的最好的办法便是常常观看进步的电影","很多人还有把看电影当作纯粹娱乐的旧习惯,马马虎虎看完算了,而忽略了好电影的教育意义"(于伶:《期望》,载《大众电影》第 1 卷第 1 期,1950 年 6 月,第 1 页)。
③ 艾明之:《幸福——献给青年工人》,载《剧本》1955 年第 5 期,第 43 页。

## 主体的生成机制

### 表二 一女二男模式

| 影片 | 女主角 | 选择的男人 | 男主角身份性格 | 落选男人 | 身份性格 |
|---|---|---|---|---|---|
| 《母》① | 林月英<br>小学教师 | 林伟<br>普通小学教师 | 贫穷、正直<br>敢于反抗林的母亲 | 张科长<br>职位高 | 卑鄙无耻<br>物质引诱 |
| 《牧》 | 格根涛娅<br>社员 | 德力格尔<br>复员军人 | 贫穷、认真干工作 | 阿木嘎<br>副村长 | 富裕<br>卑鄙无耻 |
| 《护》 | 简素华<br>医生 | 高昌平<br>工区主任 | 踏实干工作<br>一心在边区 | 沈浩如<br>医生/在城市 | 一心留在城市 |
| 《布》 | 童亚男<br>农村社员 | 申小甲<br>农村社员 | 爱好工作<br>不鄙视女性 | 王必好 | 官僚主义观念<br>大男子主义 |
| 《幸》 | 胡淑芬<br>工人 | 刘传豪<br>团干部 | 工作认真<br>喜欢发明 | 王家有<br>工人 | 好吃懒做不认真工作恋爱狂 |
| 《生》 | 叶素萍<br>医生 | 金章<br>医生 | 从城市到工地<br>从傲慢到成长 | 薄康<br>小齐 | 阴险、狡诈<br>单纯、善良 |

注：这一模式中，《母》《牧》《生》《幸》中的女主人公一开始就明确了自己的恋爱对象，只不过是有第三者(爱情上最终落选的人)的暗中破坏，造成男女主人公之间的误会，最后误会消除，爱情甜蜜；而《护》和《布》则是在一件件的故事中，认清了自己原来的恋爱对象，从而毅然放弃，而选择了另一个人作为自己理想的爱人。

### 表三 二女二男模式：《寻爱记》

故事开始时，商店服务员马美娜追求李勇，但后来因为巧合被李勇的同事张士禄以自称是科长的谎言欺骗谈起恋爱，马美娜最后知道真相，与此同时，李勇和另一女子赵惠谈恋爱。通过误会和巧合来驾驭故事，通过两对男女对比的模式来批评虚荣之心要不得。

### 表四 二女三男模式：《我们村里的年轻人》

故事开始时：李克明和小翠是确定的恋爱关系，曹茂林喜欢孔淑贞，高占武喜欢孔淑贞，三个男人都喜欢孔淑贞，但当高占武知道曹茂林喜欢的人时，主动放弃。

故事结束时：被李克明抛弃的小翠和曹茂林结合，孔淑贞和高占武结合，李克明"鸡飞蛋打"成了一个多余人(李克明是一个中学毕业的有知识的一心想在城市找工作的胆小的人，是爱情的"多余人")。

---

① 为了节省空间，以下影片名借用第一个字来表示。

表五　双向试错模式:《青春的脚步》

| 一女二男 | 李美兰(设计师) | 选择彭珂 | 放弃原初的恋人肖平 | 结果是悲剧 |
| --- | --- | --- | --- | --- |
| 一男二女 | 彭珂(设计院领导) | 选择李美兰 | 抛弃妻子 | 结果是悲剧 |

表六　一女四男模式:《如此多情》

> 傅萍放弃学生黄山,选择电影制片厂演员白浪,在和白浪、黄山逛公园时又看到了费科长,便和费科长谈情说爱,在一次看电影时,误以为水利局的黎明就是黎处长,并说"只爱人,不爱职务",当黎明开始准备婚礼时,傅萍知道了黎明不是处长,只是一个普通的公务员,从而陷入了痛苦之中。

### 三　审美意识形态和政治意识形态的"二律背反"

虽然三角式恋爱结构和婚外恋叙事模式能够使国家意识形态在形构理想的新主体的诉求时在经济学的考虑上更有效率,但这些叙事结构作为审美的意识形态就不仅仅是"有意味的形式",而且是"超级有意味的形式",它承载着过于暧昧和混杂的因子。从电影在中国一经登场,改编自鸳鸯蝴蝶派小说的电影自然会有很多三角式恋爱的描写,即便是在进步的左翼电影中,也有很多三角式恋爱的描写,如《一江春水向东流》中男主人由正直和爱国走向堕落的标志是建构在他抛弃妻子和家庭而选择了富有的、有能力的社会交际花,当然,不仅仅只有一个。而在新中国成立初期,大部分从影人员都是在上海这一空间中接受了电影的启蒙和开始对电影的尝试,而在这期间,美国好莱坞对上海电影市场的绝对占领,使好莱坞的叙事风格深深地影响了这批电影人。尽管建国后,好莱坞电影在中国的市场占领迅速消失,但是好莱坞的叙事风格已经成为一种"电影无意识"(表现在内容和形式两方面,这样就可以理解"十七年电影"中为什么"工农兵"方向一再要强调,就是要根除这种无意识,而"情感结构"或者说无意识是最难改变的),会影响着电影人。而当时的好莱坞电影中一种很典型的风格就是三角恋爱模式,而正是这一点成为当时电影批评者对这些电影进行批评的有力武器。

影片《生活的浪花》《青春的脚步》放映后立刻受到批判,而当时的批评者非常敏锐地看到这种叙事模式的意识形态性:"把艺术表现的技巧同思想内容区别开来,以致不自觉地因袭了美国电影的陈套。而美国电影,特别是那些所谓以'人情味'著称的美国电影,正是常常运用了这种容易为人接受的圆滑技巧,来掩盖影片内容的贫乏和反动。"①当时的评论者认为《青春的脚步》在描写彭珂和美兰的时候:"'他们时而站在高山之巅,望湖光山色,时而席地而坐,倾诉衷情,繁华的街道有他们的行迹,幽静的马路,又见他们的身影'——我想,如果影片创作者不是摆脱不掉过去美国影片给予他的影响,不是沉醉在这种自我欣赏的资产阶级创作思想里,只要稍微冷静地思考一下,就会感觉到,用这样的手法来渲染两个应当严厉批判的男女不正当的爱情,实际上就是堕进了美国黄色电影创作道路的魔障。""又如《青春的脚步》另一场戏,描写肖平到美兰房中去,要她一起外出,美兰先是把肖平推出门外,砰的一声把门关住了,然后蹑手蹑脚地走到门边静听动静,肖平急忙敲门,她故意不开,离开房门,肖平再敲门,她突然开锁,让肖平跌进屋内,这时美兰已经换上新装。其实,这也是美国爱情片或喜剧片中常用的老套,极力传播资产阶级小姐的庸俗趣味与作风,努力美化这个有严重资产阶级个人主义的女主角美兰。"②"至于像《悬崖》等影片里男女主角在花前、月下、湖畔、街头大力表现资产阶级方式的谈情说爱,乃至《寻爱记》里男追女、女追男,发狂似地为恋爱追个不休的那股劲儿,都是美国影片里顺手拿过来的东西。尽管表面上都在批判资产阶级的恋爱观,而在效果上,却在歌颂、赞扬并且传播这种有毒的资产阶级情调,使观众在银幕上看不到今天人民的高尚情操。借用一下苏联著名编剧家格布里罗维奇的话说:'创作者过多的写爱情,是想借此悄悄地从主要的生产的主题的身

---

① 邢祖文:《我国电影中资产阶级思想表现的一个根源——试谈美国电影对我国某些电影创作者腐蚀性的影响》,吴迪编:《中国电影研究资料 1949—1979》,北京:文化艺术出版社 2006 年版,第 210 页。
② 同上书,第 209 页。

边溜走。这是写作上的一个花招,就像在橱窗里陈列的是一种货色,而在柜台后面的却是另一种货色一样。'"①之所以不惜以"文抄公"的嫌疑来大段引述那个时期批评者的批评话语,是因为他们的确看到了这种叙事结构的审美意识形态性,尽管这种三角式恋爱有其高效率的政治意识形态效果,但又有极大地解构这种政治意识形态性的效果,这就是这种叙事结构的二律背反性。因为三角式的恋爱如果要塑造崇高的爱情,就必须有不崇高的爱情作为补充,而这无疑是德里达意义上的一种"危险的补充",即证明了崇高的爱情本身的一种匮乏,而吊诡的是补充本身却意外地成为了"凝视的快感"中的聚焦点。

同样,三角恋爱模式与一男一女的模式相比会有更强的故事性和传奇性,尽管女主人公选择的对象符合国家意识形态,但这种叙事模式本身所具有的意识形态超溢出了政治意识形态,因此,必将遭到反对。如改编自赵树理小说《三里湾》的影片《花好月圆》,尽管小说被肯定,但《花好月圆》却被全部否定。因为导演在《花好月圆》中增强了原作中三对男女青年的恋爱故事的叙述,这样就有两种观点,一种认为这样写挺好,"通过青年人的爱情和斗争,同样也可以看到现实的农村"②,另一种观点认为"只描写爱情,并没有通过它'反映'了什么,或竟贯注了资产阶级小资产阶级的思想感情和生活方式","正因为把爱情作为主体,所以矛盾冲突的展开也以他们的离合为依据,结果也就在爱情的大团圆中简简单单稀里糊涂地解决了",因此"成了一个三角恋爱的故事,只是穿插了一些互助合作的细节而已"③。论者批评道:"马有翼成了一个穷追女人的公子哥儿","他生活的目的就是恋爱",而"灵芝在观众的心目中没有留下一点劳动的痕迹,有的只是爱情"④。这种批评最主要的

---

① 邢祖文:《我国电影中资产阶级思想表现的一个根源——试谈美国电影对我国某些电影创作者腐蚀性的影响》,吴迪编:《中国电影研究资料 1949—1979》,北京:文化艺术出版社 2006 年版,第 209—210 页。
② 何坪:《赵树理同志谈"花好月圆"》,载《电影艺术》1957 年第 6 期,第 40 页。
③ 吴天:《评"花好月圆"》,载《电影艺术》1958 年第 9 期,第 20 页。
④ 同上。

就是因为过于重描三角式恋爱,并将这种叙述策略认为是一种资产阶级思想感情的借尸还魂:

> 三对男女连环套式的恋爱,原是陈腐的三角恋爱的发展,只是因为它披上农民的衣服,似乎也就"新颖"起来。但其实质上只是资产阶级思想感情的借尸还魂,而这种格调又是何等庸俗恶劣!剧本《花好月圆》中有的场面,已经不是写什么爱情而是在写色情,这种描写是极其低下的。
>
> 剧本几乎不放过每一个机会描写色情,如借小俊买绒衣,让她脱衣服(原小说不如此),"穿上红绒衣,紧箍着身子,曲线毕露,确实好看。"这不是对玉生,而是对观众的诱惑。马有翼看见灵芝马上升起"情火",玉梅被"爱欲"所纠缠。满喜心痒得睡不着觉……最后一对一对青年男女在花前月下各式各样地拥抱接吻……于是影片在一个点缀的尾声之后结束了。
>
> 在我们的社会里,农民青年男女不是这样恋爱,城市劳动人民也不是这样恋爱。这是编导以《三里湾》为幌子所虚构的恋爱。为了获得所谓"票房价值"不惜大量利用恶劣的色情描写,还要说这是农民,这是我们所不能容忍的!①

因此,影片的上映就意味着影片的被批判,影片是以反面教材的面目出现在广大观影者的目光中的,《花好月圆》在当时保定电影院的上映说明中②说:

> 《花好月圆》是右派分子郭维根据赵树理同志的小说《三里湾》改编拍摄的,原著《三里湾》的主题,是描写我国农业合作化道路,三里湾村各阶层人民的思想变化,……反映了农村现实生活中新旧思想和两条道路的斗争,大大歌颂了新社会新生活,广大贫下中农走社会主义道路的决心。同时也揭露和批判了某些想走资本主义道路的富裕中农等落后人物,从

---

① 吴天:《评〈花好月圆〉》,载《电影艺术》1958 年第 9 期,第 23 页。
② 影片的"上映说明"是当时电影放映诸环节的一环,往往定下了该如何看待影片的基调,即是批评还是赞扬并不尽然是个人的选择。

而给人们指出了走社会主义道路是不可抗拒的时代潮流。但是改编者对原作做了极大的歪曲,把两条道路斗争为主的作品,描写成三对青年单纯的爱情故事,并在影片中宣扬了黄色的低级趣味和资产阶级恋爱观,歪曲了农村生活,……总之,这部影片不是一部好片子。

为了把它当作反面教材,来教育群众,现在我市公开上映,望各位观众要用批判的态度来观看这部影片,以增强自己的识别能力。①

同样,其他的几部影片也无一例外都遭到了批判。《母女教师》《护士日记》《生活的浪花》《牧人之子》《如此多情》《寻爱记》等等,采用三角式恋爱叙事本身所带有的意识形态性使当时的批评者在当时的阶级批评话语这一极大的文学批评机制中,很容易指出这些叙事结构的危险性,而在今天,阶级批评话语已经失去其巨大的批评功能的时候,这些影片的叙事结构或者说修辞策略本身轻轻拂去这些批评的话语,在新的阐释框架中,再次"浮出历史地表",成为"可写的"电影文本,等待着更多的人走近它,打开它。

## 第三节 劳动·性别·美学

### 一 从消费者到生产者:"娜拉"出走的重新书写

易卜生《玩偶之家》所塑造的娜拉离开家庭后无路可走的悲惨境地,有如鱼离开水。中国"五四"话语从"娜拉"身上找到了"弑父"的力量,鼓励女性从父亲的家庭出走,然而又在丈夫的家庭中陷落。鲁迅《伤逝》中的子君就经历了出走—陷落—毁灭的道路。三四十年代中国电影中的女性形象大抵仍然没有摆脱离开家庭后的悲惨命运,一方面必须要离开家庭,离开父之家或夫之家;一方

---

① http://www.997788.com/mini/shopstation/SHOP/detail.asp?table=%B5%E7%D3%B0%BA%A3%B1%A8&id=51101.

面离开家庭后的女性在险恶的环境中依然无法生存,如《神女》《新女性》中由阮玲玉饰演的女性都成为左翼电影的经典女性形象。这些离开家庭的新女性仍然面临着无路可走的悲剧性,影片多以悲剧告终。新中国"十七年"中表现生产建设的电影中对"娜拉"式的出走重新书写,女性不再是家庭中的消费者和寄生虫,而是离开家庭走向生产空间,或者是工厂、或者是边远地区,在成为一个合格的生产者的同时也成为政治解放和性别解放的主体。"十七年电影"所塑造的这些新女性形象既不同于五四式的离开父之家的新女性,也不同于左翼电影塑造的新女性。

"十七年"婚恋影片中的女性一般都是未婚女性,影片主要通过恋爱对象的选择来完成国家合法的"新人"之鉴定。与这些影片不同,表现建设生产中的女主角最主要的特点是已婚,或者说其角色开始的时候只是个家庭妇女。这其中比较优秀的影片有《李双双》(鲁韧导演,1963年)、《万紫千红总是春》(沈浮导演,1959年)、《笑逐颜开》(于彦夫导演,1960年)、《马兰花开》(李恩杰导演,1956年)、《天山的红花》(崔嵬、陈怀皑导演,1964年)等,除《天山的红花》描写的是少数民族在建设生产中的女英雄爱依古丽外,其他都是汉族影片。因此,《天山的红花》中爱依古丽的丈夫受到的误导和对爱依古丽的误会是受绝对的敌人——特务分子的蒙骗所导致的。而其他几部影片中,丈夫对妻子的误解一方面是受他者的挑唆,但这个他者并非绝对之敌人,而是存在着被改造的可能性,和丈夫一样被改造。丈夫被改造的过程,也是其他人被改造的过程。

可以说,这个时期国家对妇女的询唤仍然是延续着"延安道路"时期的性别策略,即无论是从政治解放的角度还是建设生产的角度考虑,都需要将妇女从家庭中抽离出来,将之镶嵌于国家机构中,如工厂、公社等。正如学者贺桂梅所说:"不仅是延安新政策,事实上整个20世纪中国革命实践,都倾向于把妇女解放作为整个

民族解放和阶级运动的现代化议程的统合而非分离的部分。"① 她同时认为：

> "延安道路"对性别问题的态度，事实上也与当时国际共产主义运动所依据的妇女解放理论有着密切关联。国际共产主义运动侧重从经济角度关注与工作相关的妇女问题，并把妇女受压迫的根源指认为资本制度，因此，解放妇女的实践方案就是鼓励妇女进入公共劳动领域。类似的妇女解放观念同样被实践于中国的革命运动中。在抗日战争、解放战争时期和建国后，共产党领导的中国革命把建立和建设独立的民族国家政权作为目标，并且动员"半数的女同胞积极参加"，但这种动员是以"男女都一样"的方式提出的，而女性的特殊问题和性别要求没有受到特别重视。②

仔细分析这些影片，不难发现，影片中的女主角最主要的角色是两个——家庭中丈夫的妻子和公社里群众的干部。他们生活的空间有的是农村，如《李双双》，有的是新型城市——工业城市，如《笑逐颜开》，有的则是边远地区，如《马兰花开》。而在这三个不同的空间中，所要完成的故事却是一样的。妻子如何消解了丈夫对自己的误会，夫妻双方由争吵、误会到和解的过程，同时也是妻子如何成长为劳动能手并当上党和国家的干部的过程：李双双由普通的公社社员成为了妇女队长，《笑逐颜开》中的何慧英当上了第一妇女建筑工程队的队长，《马兰花开》中的马兰也当上了一名队长，并且完成了最艰巨的任务。女主角所表征的是历史的方向和时代的必然，即便反对者众，也只是螳臂当车，无法阻挡女主角的意志，最后所有的矛盾都得到有效的解决。

动员一切有劳动力的妇女从家庭走向社会作为现代化议程的一部分，使得传统家庭生产的意义发生现代性的变化。"'经济学'

---

① 贺桂梅：《"延安道路"中的性别倾向——阶级与性别议题的历史思考》，载《南开学报》2006年第6期，第21页。
② 同上。

一词起源于希腊语中的 oikos,即家庭",因此起初"生产仅仅是为了家庭的需求。这些需求来自生命本能——足够的食物、合适的住所和有效的卫生"①。如果说资本主义社会通过生产消费欲求而将消费心理/忌妒心理制度化了,那么新中国则是将生产最大程度上国家化了,生产既不是为了满足基本的家庭需求,也不是要生产出消费欲求,而是为了早日实现国家的工业化和增强国家的"硬权力"而生产。

## 二　几组矛盾/情谊、几个家庭、几个共同体

这些影片中都包含有几组矛盾或者说几种情谊:丈夫和妻子之间的矛盾/情谊、女人和女人之间的矛盾/情谊、男性伙伴之间的矛盾/情谊。这些矛盾和情谊随着女主人公从家庭妇女成长为国家公民的过程,得以胶着地呈现。在这个过程中,有男性去势的焦虑,有女性忌妒的心理,同时还有男性情谊之间的纠葛,而女主角并非单纯是个女人,其意志乃国家意志,其力量乃国家赐予,富有魔力的无形的或者说不在场的权力却又发挥着无限的在场的威力。

《马兰花开》中,有马兰和丈夫王福兴之间的矛盾/情谊,丈夫不希望马兰学习开推土机,但是看到妻子的努力、执著和辛苦,又很心疼;有王福兴和胡阿根之间的矛盾/情谊,胡阿根把自己的住处腾出来,让自己的好朋友住,但是当得知马兰要学开推土机时,则和王福兴之间产生了矛盾;也有马兰和小凤之间的姐妹矛盾/情谊。影片的过程就像是一场拔河比赛,一开始这边只有马兰、教导员,可后来就把和她竞赛的绳的那一端的人拉了过来,先是金铜和李孩,然后是小凤、王福兴、何队副,最后是胡阿根。而胡阿根被感动是因为自己生病后,马兰给他炖鸡汤、洗衣服,是马兰女性/妻性的一面而非生产的一面感动了他,或者说完成了一个妻子应该做

---

① 〔美〕丹尼尔·贝尔:《资本主义文化矛盾》,赵一凡等译,北京:三联书店 1989 年版,第 68 页。

的事情。这使阿根一直以来对王福兴的妒忌心理得到幻想性的解决,因为在影片中阿根是一个单身汉,在马兰来到之前,他和王福兴之间是最好的朋友,在马兰到来之后,夸奖马兰的同时其实内心有一种对王福兴的妒忌,同时也因为马兰破坏了他和王福兴之间的男性情谊而对马兰持有一种偏见。

同时一部影片中也存在着几个家庭的比较:《笑逐颜开》中是四个家庭的比较,《万紫千红总是春》中是三个家庭的比较,《李双双》中是三个家庭的比较,《马兰花开》中是两个家庭的比较。其中最有意味的是《笑逐颜开》中的四个家庭,这部影片中每个家庭的年龄梯队都不一样,有年纪比较大的最顾家的林大嫂,有已经30多岁的女主角何慧英,有张会计的家属王丽云,有比较年轻的小两口罗玉华。林大嫂心直口快,但是一直因为检查卫生的事情对何慧英有意见,王丽云作为会计的太太,抽烟耍滑,第一次出现在影片中是手拿太阳伞,身穿旗袍,推着小车子买菜,被罗玉华滑稽地模仿。而罗玉华则更加地小炮筒脾气,但是何慧英的坚决支持者。张会计对太太百依百顺,丁国才则希望何慧英留在家里按时做饭,伺候他和儿子,林大嫂的丈夫则鼓励她参加工作。影片的结尾,林大嫂从一个自由散漫的家庭妇女成为国家一名合格的工人,王丽云也因为工作身体更好了,并且发挥了自己的优势成了一位采购员。不仅家庭和家庭之间的关系更加和谐,而且每个家庭内部也变得更和睦,家庭成员通过成为国家合格的主体而成为家庭空间中合格的主体,这个主体具有集体主义思想和生产的精神。周扬在《文艺战线上的一场大辩论》一文中说:"新时代的英雄"是"具有集体主义思想和高度纪律性的人们"[1]。其他几部影片的结尾都很有意思,《李双双》中孙喜旺说,"我和双双是先结婚,后恋爱";《笑逐颜开》中是何慧英一家三口对着镜头愉快地笑;《马兰花开》中马兰和丈夫一起开着推土机行进在新的征途中。这些是当时的国家意识形态要吸纳妇女参加生产必须给予的一种期许和想象性

---

[1] 周扬:《文艺战线上的一场大辩论》,载《文艺报》1958年第4期。

的满足,即参加生产会改变妇女"经济上的依赖地位,社会地位也就大大地提高。许多家庭夫妻关系更亲密了,婆媳之间更和睦了,建立起来欢乐幸福的新的家庭生活,并出现了夫妻挑战、婆媳竞赛、全家订劳动公约等动人的事迹,家庭妇女的精神面貌以至社会的风气正在发生重大的变化"①。国家知道如何使妇女更加安心地工作,也知道如何才使家庭不成为阻力,使传统的乡村共同体的伦理不成为阻力,因为妇女参加工作不仅不会妨碍家庭生活,还会使家庭生活更加美满幸福。参加工作才是幸福的源泉,是国家给予家庭的夫妻之间的"双赢"想象。

《李双双》中,李双双胆子大,孙喜旺胆子小——"树叶掉下来都害怕砸着脑袋"。金樵是社里的副队长,孙喜旺对金樵的态度一方面是对当官的一种惧怕,同时也是碍于乡村共同体中的人情、情面,不想得罪人,孙喜旺更在乎的是这个乡村共同体的伦理人情。李双双一直说他糊涂,说他自私,李双双在乎的是国家共同体的利益。孙喜旺确实做了许多糊涂事,给金樵和孙有多记工分,也支持金樵拿救济金,同时也不愿意让李双双和村里的其他人吵架,影片一开始,就是孙有婆拿了公家的东西,李双双在和孙有婆吵架,喜旺说"你凭什么管人家啊",李双双"我,公社社员"。李双双在乎的是自己公社社员的身份,公社社员无疑代表的是国家的一员,公社的原则就是自己为人处世的原则,这和孙喜旺的乡村共同体的处事原则是很不同的。这里表征的是国家这一大的共同体对小的共同体的一种规训。

### 三 从饮食男/做饭女到生产男女

在这几部影片中,很突出的一点就是饮食,或者说做饭。嚷嚷着要吃饭的是男人,忙忙活活做饭的是女人。《马兰花开》中马兰有一手好手艺,《李双双》中出现了李双双非常麻利地两次做饭的

---

① 周仁:《发挥城市家庭妇女在社会主义建设中的积极作用》,载《前线》1959年第5期,第20页。

动作：一次是第一次上工地干活回到家后擀面，一次是在村里的黑板墙上贴完意见书后，在院子里烙饼。而《笑逐颜开》中，在家庭中，饮食更重要，何慧英说她丈夫老丁（丁国才）一回到家就要"饭堵嘴"，而何慧英一开始工作下班晚了，没有做好饭，丈夫就会异常生气。尤其是《马兰花开》中一直对马兰有意见的阿根最终是被何慧英给他炖的鸡汤所感动（又是饮食）。虽然，饮食在这里主要表现的是在传统/封建的理解上，做饭是妇女的分内之事，但同时意外地表征了这是一个物质匮乏的社会，因此，饮食就变得异常重要。虽然解放后，妇女们在政治上得到翻身，但是这种翻身的彻底性被国家所质疑，他们认为"更多的妇女却继续被家务操劳和照管孩子的千年重担拖累着，不能很好地同男子一块儿参加生产建设事业"①。这里的家务操劳就是指做饭，伺候丈夫和孩子。因此《笑逐颜开》中，何慧英把孩子放到了保育院，《李双双》则是把孩子寄放在邻居家，《马兰花开》影片一开始就是马兰要离别母亲和孩子到大西北去。在马兰住的地方，小屋子里一下子多了很多寒暄，很多人都来看马兰。这边是工人的老婆在说油盐酱醋油等家务事，而马兰却问"工地在哪"，同时进行的一个场面是阿根和王福兴在抽烟聊天，阿根夸他有福气，老婆能干，王说"家务事还不错"。家务事做得好坏是评价一个妇女是否合格的标准，但是现在这个标准受到了国家的质疑，妇女解放的合法性一方面是有国家意识形态所给予的合法性印章，而同时影片的修辞策略，女人的解放的话语是置放于封建/解放这样一个二元装置中的。因此，如果说一切的封建话语都是非法的，那么位于它的对立面的解放的话语则都是合法的，如"男人们啊，就得女人伺候着""你男人又不是养活不起你"这些话语，就在新的解放话语中，成为一种非法的话语在场。

列宁也说："妇女要是忙于家务，她们的地位总不免要受到限制。要彻底解放妇女，要使她与男子真正平等，就必须有公共经

---

① 《祝我国妇女的彻底解放和文化大翻身》，载《语文建设》1960年第5期社论。

济，必须让妇女参加共同的生产劳动。"①"尽管颁布了各种解放妇女的法律，但妇女仍然是家庭奴隶，因为琐碎的家庭事务压迫她们，窒息她们，使她们愚钝卑贱，把她们缠在做饭管小孩的事情上，极端非生产性的、琐碎的、劳神的、使人愚钝的、折磨人的工作消耗着她们的精力。""更确切地说，开始把琐碎家务普遍改造为社会主义大经济，那个地方和那个时候才开始有真正的妇女解放，真正的共产主义。"②《笑逐颜开》中的林大嫂是这个参加工作的女性群体中年龄最大的，因此，她被家庭日常生活所羁绊的表现以滑稽的处理方法表现在影片中。她在第一天去参加工作的车上，忽然想起来自家的酱缸没有掀开，害怕坏，急着喊停车，等到了工地，看着天要变天，就再也忍不住了，偷偷跑回了家。结果，邻居大姐已经帮她盖上了，并对她说："你们都是工作的人了，国事在身，还得为这些小事撂下工作往家跑啊。"林大嫂一下子脸就被羞红了。这是一种国家和家庭之间的博弈，国家的事情相比较个人的事情，是大事情，并且更强调一种纪律性，这种纪律同时就像仪式一样，规范着每个主体，让主体对国家的所有事情，公社也好，工厂也好，产生一种信仰。《笑逐颜开》中何慧英参加工作回来晚没来得及做饭，丈夫丁国才说"你要是嫌家里闷的慌啊，我给你买个收音机，再买点小人书""只要你把我和小光伺候好，要什么都行"，第二天，他果然把收音机买了回来，兴冲冲地打开试图让老婆娱乐，可是收音机里传来的却是"中国妇女是一种巨大的人力资源，在党的领导下，成千上万的家庭妇女正以"，听到这儿，丈夫赶紧把收音机关掉了。本来是用来娱乐的工具，用来把老婆拴在家里的机器成为动员老婆离开家庭投入到工作中去的询唤机器。家庭中的两个声音：一个是丈夫的声音，一个是国家的声音，一个声音希望女性留在家庭中，完成传统意义上的家庭生产，一个声音希望女性离开家庭，进

---

① 列宁：《论苏维埃共和国女工运动的任务》，载中共中央马克思恩格斯列宁斯大林著作编译局编：《列宁选集》，北京：人民出版社1972年版，第72页。
② 列宁：《伟大的创举》，载中共中央马克思恩格斯列宁斯大林著作编译局编：《列宁选集》，北京：人民出版社1972年版，第18页。

行现代意义上的国家生产。正是这两种声音的二元对立的等级结构，使得国家的声音更具有一种日常生活的穿透性和询唤性。

在婚姻恋爱的主题电影中，两人相悦的基础是建立在双方都是一个生产好手的基础上，这个时候，生产中的女英雄的合法性是毋庸置疑的。但是在表现建设生产中的英雄的时候，这些已婚妇女要参加工作，却成了一个大问题，这里存在的是家庭和国家之间对于女性的竞争和争夺。女人究竟应该在哪个空间中占据自己结构性的位置。女人是属于家庭？属于自己？还是属于国家？在"十七年"时期的电影中，故事的叙述逻辑给出的答案是：女人认为属于自己就是属于国家，属于国家才能够真正地成为自己。因为，要么是完全规训于家庭，在家里伺候男人，作男人的一支肋骨，要么就是参加工作，成为国家的公民，和男人平等，属于自己的时候就是属于国家，和男人平等的时候走向的却是国家。当然，影片的结尾是，女人既隶属于家庭，又规训于国家，只不过这个主体已经发生了变化。这不仅是国家意识形态对家庭空间中的女性的询唤，同时也是对男性的一种构形，即合法的男性不仅应该在国家的公共空间中成为国家合格的主体，而且在私人空间中，也应该完全成为国家所需要的合格的主体，而这最主要的呈现在对于最亲密的家庭成员的争夺上。妻子作为完全意义上的家庭主妇能够有力保证丈夫生产时间空间之外的身体的享受，而走出家庭走向国家生产空间的女性一定程度上会威胁到男性在私人空间中的身体的享受（如回家就能够吃到香喷喷的饭受到巨大的威胁），而这和国家的需要比起来则无足轻重。因为崇高感不是来源于日常生活中的满足，而是来自国家建设的宏大事业的满足。这样，新中国在解放和启蒙的宏大叙事之外，又建构了一种新的宏大叙事：国家生产的叙事。

### 四 封建/反封建装置中的女性话语

《马兰花开》中王福兴打完篮球后，请胡阿根到家里喝酒，这时马兰推门进来，看到他们在喝酒，没有菜，第一句话就是"你们怎么

## 主体的生成机制

就这么喝上了,也不弄点菜吃"①,马兰的丈夫说"就等你啊",马兰拿着饭缸里的菜说:"这不是吗,自己不会找。"阿根师傅尝了菜然后对马兰丈夫说"手艺不错,你有这么一个能干的老婆,干脆把她当个男人"(语气里当然是讽刺),马兰说"阿根师傅,您这样说就不对了,女人和男人不都是一样的人么?""我说,你们这样瞧不起妇女,可真封建。还是工人阶级呢,这样落后。"《笑逐颜开》中老林教育何慧英的丈夫说:"咱们家好几辈都是工人出身啊,把老婆关在家里伺候男人这可不是咱们这样人家应该有的","我看这是思想问题啊"。重男轻女的性别意识是在封建的旧思想的框架中被理解的。而工人阶级应该有和国家一样进步的想法,如果说瞧不起妇女是封建的,而封建的思想在新中国又是不合法的,那么,工人阶级有这种思想就更是不合法的。工人阶级作为最先进的阶级,应该具有进步的思想,这个进步的思想最主要的是区别于封建思想中的性别认知。因此,在封建/反封建的二元装置中,就存在着反对妇女工作/支持妇女工作的矛盾,这背后又存在着一个五四命题,即人的命题。马兰学会开推土机以后,说"我都已经能推土了,还抵不上半个人吗",丈夫说"谁叫你是女人呢"。即便是学会了开推土机的马兰也连半个人都抵不上。《马兰花开》中一开始马兰遇到的是母亲的阻力。

马母:"现在有吃有穿的,福兴又不是养活不起你。"

马兰:"我为什么一定要让他养活呢?"

马母:"你要不让他养活,你嫁男人干什么。"

马兰:"你这个旧脑筋,还不换一换,又是什么女人男人的。"

马母:"福兴也不会答应你。"

马兰:"他才不是那样的人呢。"

可是当马兰来到工地后,丈夫却不让马兰学习开推土机,马兰

---

① 所引影片的台词都是看影片直接所录,以下皆同。故没注释。

问"你为什么不让我学呢",王福兴"有我吃的就饿不着你",马兰:"我要是为了吃饭,我就不找你这个对象。"这里男人思考问题的逻辑和女人是不一样的。男人认为可以养活得起老婆,这是传统认知中男人的责任,而妻子则认为结婚并不是为了生存,而是应有更高的追求,而这种追求来自国家的询唤,有一种神圣的意义,国家所给予的妇女解放的光环散发的是一种精神性的解放。这个时候,女人正是要抛却男人对自己说的"你是一个女人"的命名,成为一个和男人一样的人。《李双双》中李双双在村子里的黑板墙上针对工分分配写了大字报,落款是自己的名字,才让大家都知道了她的姓名。她的丈夫孙喜旺则总是喊她"我们家那做饭的""屋里的""小莲她妈"。《马兰花开》在刚进到窑洞里后,其他工人的女人们来这里嘘寒问暖,这时候她们并不知道马兰不属于她们这个以家为核心的共同体,说的尽是些柴米油盐的日常生活。当这些女人喊马兰"王师母"的时候,马兰说"我叫马兰"。无论是李双双还是马兰,这是一个从被他者命名到自我命名的过程,一个是书写的姓名,一个是言说的姓名;一个是无意识地为自己正"名",一个是有意识地为自己正"名"。她们参加工作,不是为了经济上的独立,而是为了获得一种精神上的崇高感,正是在这种崇高感中获得一种自我认同,正是需要脱离以男性为主宰的家庭结构,通过在国家中占据一个结构性的和男性平等的位置而重新调整以男性为主宰的家庭结构。男人强调女人参加工作之难,是指身体物质,而女人执拗地参加工作,则是出自神圣的使命感。托马斯·威斯科尔(Thomas Weiskel)认为:"崇高的最根本诉求,就是人能够在言语和情感上超越人性。"①

而男人对女人参加工作之所以阻拦,如果从女权主义的角度分析,可以清楚地看到,男人对于机器的驯服同时也是自己能力的一种证明,如果女人不能干,恰恰可以满足自己在家庭中的权威。

---

① Thomas Weiskel: *The Romantic Sublime: Studies in the Structure and Psychology of Transcendence*,转引自王斑:《历史的崇高形象——二十世纪中国的美学与政治》,孟祥春译,上海:三联书店 2008 年版。

如果在公的领域中,女人和男人一样,那么在私的领域中,男人的权威就会有削减的焦虑,只有这样,男人才能在家庭空间中心安理得地作一个"饮食男"。但是,参加工作与否,显然已经不再是家庭领域中的问题,这些影片中的女主人公背后都有一个代表国家意识形态的人:《李双双》中是支书,《马兰花开》中是教导员。教导员很有远识,为了让马兰能成为第一批学开推土机的正式女学员,他亲自去为这件事情奔跑,王福兴阻拦道"别为了我老婆的事……",教导员"这是你老婆问题吗,这是干部如何对待妇女的问题",之前教导员还说:"培养马兰的意义绝不是可以用一方土加一方土来量的,如果她要学成了,这对于今后妇女出来参加建设工作,会有多大的一种推动力啊。"妇女学习开推土机,不再是家庭内部私空间/私领域的私问题,而是一个公空间里的公问题。叙事框架和议题设置的不同,使事物呈现出不同的意义。所以,影片的叙事眼光和叙事伦理完全是在女主角一方,她们是对的,受众为她们在影片中受的委屈和误解感到气愤,同时又为影片中女主人公的行为最终得到认可获得极大的心理安慰和鼓舞,从而使影片顺利地起到对观众的教化作用,完成预设的意识形态诉求。

海德格尔在谈到教化时,认为教化(bilden)这个词首先意味着:"提出一个榜样和制定一条规章","使预先确定的资质成形。教化把一个榜样带到人的面前,人根据这个榜样来构成他的所作所为。教化需要一个事先确定的范型和一个全面稳固的立足点,……建立在一种对一个不变理性及其原则所具有的不可抗拒的强力的信念之中"①。而教化作用建立的基础是文化逼真性,"'文化逼真'在十八世纪和十九世纪早期被作为检验叙事的真实性的标准:如果人物符合当时普遍接受的类型和准则,读者就感到它是可信的。""它反映着共同的文化态度,从而就提供了证据,证

---

① 〔德〕马丁·海德格尔:《演讲与论文集》,孙周兴译,北京:三联书店 2005 年版,第 65 页。

明作者如实地再现了这个世界。"①因此,教化作用一方面要建立在共同的文化态度的基础上,同时另一方面又在继续建构并加强这种文化态度的认同。"十七年电影"中的生产妇女形象所确立的范型意义不仅重新定义了家庭的意义,而且将国家的宏大叙事——生产叙事播散到各个领域,使其成为超性别化、超年龄化的真理叙事。

## 第四节 有序化的欲望:"生产+恋爱"模式

"十七年"革命历史影片中,恋爱模式通常是一种"革命+恋爱"模式,如《白毛女》《红旗谱》(从传统恋爱模式转化为现代恋爱模式)、《青春之歌》(林道静的爱情选择)、《聂耳》(聂耳和郑雷电)、《红色娘子军》《大浪淘沙》《柳堡的故事》(为了革命放弃恋爱)等,而在生产建设影片中为了能够顺利地生产出"生产的身体",并建构起"生产的身体"的合法性,则通常是"生产+恋爱"的叙事模式,生产置换了革命在恋爱中的位置。这个"生产+恋爱"的二元叙事多是因生产而恋爱的罗曼蒂克模式,即生产和恋爱是兼容的,离开生产就意味着离开恋爱(离开生产而获得爱情意味着毫无成功可能性的试错),而绝少有因恋爱而生产或因生产而放弃恋爱的模式。"生产+恋爱"话语的空间不仅是生产和恋爱空间同质的新型政治空间,而且"生产+恋爱"话语要高于"城市+恋爱"/"消费+恋爱"话语,后者只能是一种被证伪的不具有可能性的话语,而"生产+恋爱"话语高于其他一切话语的合法性何在及这种叙事模式表征出的欲望动力学对身体的规训都将纳入本小节讨论的视野。

### 一 "生产+恋爱"模式的 N 种在场

生产建设影片中的"生产+恋爱"叙事模式以多种形式在场。

---

① 〔美〕华莱士·马丁:《当代叙事学》,伍晓明译,北京:北京大学出版社1990年版,第73页。

一方面,农村中的"生产+恋爱"叙事模式是为了配合《婚姻法》的宣传工作。1950年《中华人民共和国婚姻法》的颁布使婚姻自由题材成为电影厂的青睐。这类影片多拍摄于50年代初,有《赵小兰》《儿女亲事》《两家春》《凤凰之歌》《一场风波》等影片,冲突多是在恋爱双方和父辈共同体之间展开,最后通过政府的介入获得完美结局。《赵小兰》就是一部宣传《婚姻法》的舞台纪录片,影片主要围绕着赵小兰的婚事展开讲述,赵小兰喜欢是团员并且积极生产的男子,拒绝媒人给她介绍的对象,但是父母认为孩子私下谈恋爱是一件丢人的事情,最后在政府的介入中得以圆满解决。在这种叙事中,年轻人因生产好而恋爱具有合法性,父辈共同体的阻碍被认为是一种封建意识,这里隐约再现的仿佛是"五四"恋爱启蒙话语,而实则是利用五四恋爱话语的外衣置换了国家和政府的宏大话语,女儿离开"父之家"并不是进入类"父之家"的"丈夫之家",而是进入以生产为单元的核心家庭,这个家庭并不将女性拘囿于家庭之内,而是赋予女性公领域中一个生产者的位置。《儿女亲事》有着和《赵小兰》大致相同的叙事目的和修辞策略,因生产而相爱的男女青年一方面受到青年共同体的支持,另一方面受到来自父辈共同体的反对,最后"生产+恋爱"主体最终获得了自由恋爱的普遍承认。《凤凰之歌》中童养媳金凤没有爱情,只有离开不合法的丈夫的家(丈夫在城市中找到恋爱对象希望解除婚约)在生产过程中成为生产的主体才能收获浪漫的爱情。《两家春》中秦怡扮演的女主角也最终从不幸的/不合法的婚姻中解放出来,这个在新社会中积极生产的主体必然会获得爱情的补偿。

另一方面,"生产+恋爱"模式的叙事冲突主要是在男女恋爱双方的误认中展开,通过误认的一步步解除,最后被承认的主体既是恋爱的主体,更是生产的主体。如《她爱上了故乡》《金铃传》《上海姑娘》《闽江橘子红》《满意不满意》等影片。《她爱上了故乡》这部影片具有典型的"生产+恋爱"叙事模式。通过男女主人公之间从误认到解除误认而确立起了生产主体的位置,误认的男女主人公正是在生产的过程中逐渐消除误解并彼此相爱,生产成

为鉴别爱情的最佳方式。这种"傲慢与偏见"式的误认叙事,其实是一种非常好莱坞式的叙事,因为正是误认才能够产生一种不平庸的罗曼蒂克的爱情故事。罗曼蒂克是恋爱的本质,将生产赋予一种浪漫的想象能够解除劳动本身的非浪漫性和枯燥乏味性,从而赋予生产极大的合法性,生产驱力的身体下面涌动的是力比多恋爱身体。玉萃不甘心一辈子呆在穷山沟里,想在城市里找工作又不得,由于父亲批评她"找工作没人要,庄稼活不愿意干,你靠人家养活你一辈子",赌气之下玉萃自己耕种了家里的一块自留地,她说"真没意思,整天这么一镐一镐地刨,什么时候是个出头的日子"。农村劳动本身对她来说呈现出一种无意义性和枯燥乏味性,而这样一个不爱生产劳动的个体被指认为是不自食其力的个体,因此不是一个合格的主体。这部影片基本上都是采用内心独白的方式来展开,即昌林和玉萃对彼此的看法多是用一种内心独白的方式呈现出来。这部影片很少出现大部分影片中经常出现的集体劳动的情景,多是男女主角在紧挨着的两块田地里劳动的情景,因此这种男女独处的生产空间更像是一个必然要发生浪漫故事的爱情空间,生产空间＝爱情空间。两个人在劳动的过程中,玉萃一直误以为昌林给她修镐头是故意对她献殷勤。就在修镐头的第二天,玉萃在田地里没有看到昌林。她一直在担心,却又自白道"我怎么了,他来不来干我什么事",这种自白就将女性懵懂的恋爱心理呈现出来。昌林最终没有来,她说"我得找个人打听打听",这个时候,她已经从对昌林的误认转到了对昌林的相思。昌林耕种的地是主动为了公社的利益而把自家的自留地放在了山坡上,这更使玉萃对昌林产生了爱慕之情。在一天天的劳动过程中,昌林也逐渐开始欣赏玉萃,由对玉萃不爱劳动不是一把劳动好手的误认转为承认。玉萃在田间地头看的书无意中被昌林看到,而玉萃同时发现昌林也爱看书,彼此的爱慕再次确定。在这部影片中确立的恋爱主体是生产的主体、有文化的主体和以农村为价值中心的主体,昌林对玉萃的爱情象征了农村对玉萃的意义,玉萃因最终在农村收获了爱情并得到"他者们"的承认而拒绝了她渴望已久的城

市工作。

《上海姑娘》中陆野起初对上海姑娘白玫也是一种误认，认为她是不爱生产只爱穿衣打扮叽叽喳喳的上海姑娘，最后在生产的过程中消除了对白玫的误认转为承认，这种生产的承认也意味着恋爱的承认。

"生产+恋爱"模式中较多的是纯粹的因生产而恋爱的形式，恋爱的双方没有误认，这些影片有《葡萄熟了的时候》《千万不要忘记》《大李、小李和老李》《锦上添花》等。《葡萄熟了的时候》中来农村支农给种葡萄的农民安装水车的工人龚玉泉（龚同志）和合作社的胡珍珍在生产的过程中由相识到相爱。《大李、小李和老李》中小李和描云之间的恋爱也是因为双方不仅是生产能手而且是体育能手。而《锦上添花》中有两对"生产+恋爱"主体：青年段志高和生产队员铁英因在一起搞生产和发明而恋爱；生产队长胖大嫂和火车站长"老解决"，他们作为上了年纪的恋爱对象，也充满了恋爱的罗曼蒂克最后喜结连理，而这只有在这部喜剧电影中才具有可能性。少数民族电影中由生产而恋爱的模式较多，最为突出的就是《五朵金花》，这五朵金花都是生产能手，分别是：副社长金花、积肥模范金花、炼铁厂金花、拖拉机金花、畜牧场金花，阿鹏在去参加比马大会的路上修好了五朵金花的车，并在赛马比赛中得冠，和副社长金花相约明年再见，第二年阿鹏在寻找金花的过程中和四朵同名的金花纷纷相遇，最后遇到了自己爱的金花。阿鹏对金花的寻找恰恰是要确立起恋爱的真正实质是充满了罗曼蒂克的曲折以及恋爱的对象作为生产的主体。即便是根据少数民族的民间传说摄制的电影如《刘三姐》《阿诗玛》等，恋爱的主体也应该是勤劳的、生产的、敢于反抗旧权威的主体。因此，"生产+恋爱"模式是一种极具意识形态性的叙事模式，将"生产+恋爱"的模式单一化为唯一合法的模式和崇高的模式。这种回溯中的关于恋爱模式的建构是一种现代性的建构，《刘三姐》这部影片一上映，就受到了观众的热评，认为将刘三姐的形象塑造得过于现代了，没有将刘三姐的形象放到当时的历史情境中。其实，对《刘三姐》的改编就像是

对《白毛女》的改编一样，必须是用政治意识形态不断过滤后的现代想象。

另一类"生产+恋爱"模式的在场形式是婚后"生产+恋爱"模式。就像《李双双》中喜旺对因生产而恋爱的年轻人说的："你们是先恋爱后结婚，我和你嫂子是先结婚后恋爱。"婚后的生活也能产生恋爱的罗曼蒂克感觉，而这恋爱感觉建立在生产的基础上。李双双起初走出家庭参加生产引起了丈夫喜旺的不满，在冲突—和解—再冲突—再和解的过程中，喜旺对李双双从只能做家里的"生产能手"的承认转为对她作为集体中的生产能手和领导能手的承认。这种婚后"生产+恋爱"模式其实在本章第三节"劳动·性别·美学"论述的影片中大量存在。婚后的女性因为走出家庭空间进入集体生产空间从事非纯粹家庭性的生产确立起自己生产的主体位置和国家公民的位置而最终得到丈夫的承认，夫妻之间再次滋生了恋爱般的罗曼蒂克的感觉。

恋爱因为能够占用生产的时间，因此单纯的恋爱具有一种危险性，如《水上春秋》中华小龙的父亲因为误会华小龙下班后的时间是去谈恋爱而产生极大的焦虑。恋爱的时间不能剥夺生产的时间，而生产的时间可以剥夺和占用恋爱的时间，《千万不要忘记》中季友良因为生产忘记了和女友的约会，反而会引起恋人的崇拜之感。如何对恋爱的危险性驱魔，就需要发明出正确的恋爱模式，因此，"生产+恋爱"的模式通过塑造正确的恋爱模式，来对新中国成立之前的恋爱模式及好莱坞恋爱模式进行驱魔。

## 二 新空间与新情爱——"生产+恋爱"的同质空间

新中国身体所在的空间是政治生产组织的新型空间："互助组、合作社、民校、农会、识字班、妇救会、生产车间等"[①]，这个新型的生产空间同时也是恋爱的新型空间，"承认一个场所等于接受一

---

[①] 谢燕红、李刚：《"规训"与爱情——五十年代婚恋题材小说研究》，载《南京师范大学文学院学报》2006年第4期，第86页。

个意义框架"①,被生产出的新空间作为意识形态物质机器的一部分,将身体纳入新空间本身就意味着赋予了空间中的身体一个意义框架。如果说在"革命+恋爱"模式中,"革命工作场所和两人世界造成的公(广场、革命)/私(爱巢、爱情)空间划分,连带着形成了一种对'性'的新书写方式"②,那么在"生产+恋爱"模式中空间已经全然不存在这种公私之分,生产空间和恋爱空间作为同质的公开空间不仅不存在冲突性且具有透明性,对生产主体的认同既是对恋爱主体的认同,更是一种超越性的主体认同。

每个主体都需要在空间中在场,他需要在这个空间实践中确认自己。空间不是自然而然的,也并非孤立的,而是处在一个关系结构中,在各种关系结构中,方能生产出空间的意义,这个建构的过程背后隐藏的是政治、经济和权力的运作。苏贾说:"空间在其本身也许是原始赐予的,但空间的组织和意义却是社会变化、社会转型和社会经验的产物"③,"它真正是一种充斥着各种意识形态的产物"④。如果说,空间被历史地、在各种权力运作中被生产出来,那么电影又用影像和叙事的方式将这种空间再次表征出来,并且选择何种空间进行表现,这些空间是怎样的关系,电影和电影呈现的空间表达同时成为了国家意识形态再生产的一部分。列菲伏尔在《空间的生产》中提出了三种空间:空间实践(spatial practice)、空间表征(representations of space)和表征空间(space of representation)。其中"空间实践包括了社会实践的要素和环节的各个方面在空间领域的投射","它代表着一种知识的政治功用""在这种体系下的知识或多或少地与生产力紧密地结合在一起,与社会生产关系紧密地结合在一起",并且"隐含了用一种刻意创造出的意识

---

① 唐晓锋:《文化转向与地理学》,载《读书》2005 年第 6 期。
② 贺桂梅:《性/政治的转换与张力——早期普罗小说中的"革命+恋爱"模式解析》,载《中国现代文学研究丛刊》2006 年第 5 期,第 82 页。
③ 〔美〕苏贾:《后现代地理学》,王文斌译,北京:商务印书馆 2004 年版,第 121 页。
④ 包亚明主编:《现代性与空间的生产》,上海:上海教育出版社 2003 年版,第 62 页。

形态去掩盖其政治功用"①。空间表征指概念化的空间,是占据统治地位的文字和符号意义的空间表征,而表征空间则是指被空间表征所压抑的空间如日常生活空间。"十七年电影"中将新中国生产出的新型空间表征出来,这种新型空间不仅是被生产出的社会关系的新空间,更是再生产社会关系的空间,也即福柯意义上的对身体进行规训和管理的空间。这些新型空间作为生产—恋爱—政治空间将位于这些空间中的身体重新编码,将恋爱身体和意识形态身体之间可能存在的鸿沟抹平。这个空间还将以往的自然景域改造为文化景域,或者说将以往的实在景域改造为理想景域,田地这一在自然/实在景域在"十七年电影"中被表征为文化/理想景域,就是因为田地这一空间是一个生产的空间,而且不断地生产出新的社会关系。如果说田地和生产车间一直都是作为生产的空间而存在,但其作为文化景域的意义却不同。生产车间在卓别林的演绎和左翼电影中是象征了吃人的文化景域,在"十七年电影"中却成为能够带来幸福、未来乌托邦的文化场域/理想场域。这些空间成为劳动美学的直接在场,几乎所有的劳动空间都是愉快的、集体性的,空间中的劳动主体也是愉快的,因此这些空间既是物质空间,同时还是精神空间和社会空间。列菲伏尔认为重要的是"理念空间(与精神范畴有关)与真实空间(是一种社会实践的空间)之间的距离",而且要试着"确定是什么范式赋予它们意义的,是什么结构秩序支配着它们的组织"②。空间是作为空间符码在场的,通过空间的意指过程而占有空间,就可以在空间活动中占有主体的位置。"生产+恋爱"的空间不仅作为真实的实践空间是同质的,而且在理念空间中也是同质的,即生产和恋爱的主体是作为超主体/社会主体(superego)存在的,赋予这些空间意义的范式是国家对"新人"的询唤,正如齐泽克所说重要的是,我们如何知道我们所欲望的,没有任何人类的欲望是自发的和自然的(spontaneous and

---

① 〔法〕列菲伏尔:《空间的生产》(节译),晓默编译,载《建筑》2005年第10期。
② 同上。

natural)①。也就是说恋爱的欲望和生产的欲望本身也并非自发的和自然的，正如空间是被生产出来的一样，恋爱欲望和生产欲望也是被生产出来的。

《她爱上了故乡》中玉萃和昌林的恋爱的展开完全是在田地这一生产空间中展开，田地作为自然空间不再是表征苦难的文化景域，而是存在着浪漫爱情可能性的理想景域。《千万不要忘记》中季友良和丁少纯的妹妹之间的恋爱就产生在工厂车间里，而季友良因为生产而忘了和恋人的约会时间，或者说他们两人恋爱的私人时间和情爱空间在影片中从来都不曾在场，而季友良因为作为完全意义上的生产主体而获得了女性的恋爱欲望认同，"生产＋恋爱"中的主体只可能是为了生产而暂时压抑了恋爱的主体，而不可能是为了恋爱而忽视生产的主体，这一二元叙事的天平的砝码只能是在生产上。《上海姑娘》中陆野对白玫产生恋爱之情并不是发生在宿舍这一私人空间，而是发生在工地这一公共生产空间，陆野在宿舍这一空间中对白玫反而是一种误认，误认白玫是典型的"上海姑娘"——只爱消费不爱生产的姑娘——而产生"厌女症"，而白玫对陆野的最终承认也是因为在故事的结尾处陆野因连夜在工地工作而病倒，恋爱空间发生和展开的场所和生产空间完全是重合的。而白玫在生产空间中对陆野的吸引力来自于"父之法"赋予白玫的"新人"的崇高主体位置，恋爱因此也成为一种政治无意识，情感驱力和政治驱力成为能指链中可以互相滑翔的在场。白玫在生产空间中被赋予的主体性使陆野产生恋爱的欲望和生产的欲望，更能够表明生产空间所具有的文化景域，以及对欲望的生产性。生产空间本身就表明了超级语码的存在，通过这个空间对身体进行重新编码，被解码的过程就是被承认的过程，最终陆野对白玫的认同从符码性认同到实指性认同。同时，生产空间是一个男性空间和国家权力空间，陆野对白玫的爱情认同更是对国家的认同。

---

① 齐泽克：《变态者电影指南》(*The Pervert's Guide to Cinema*)，此为影像资料，不过这种观点也是齐泽克在几部论著中的核心观点。

同时,这个新型的政治生产/恋爱的同质空间的一个最重要特征就是它是集体性的生产空间,恋人之间的空间更具有一种公开性、透明性而不具有私密性,这就决定了年轻人的恋情不只是个人的自由恋爱,更是处于青年共同体的全景窥视中。青年共同体作为主体的协助者既有协助的功能,更有监视和道德伦理鉴定的功能,青年共同体的全景窥视表征的是国家权力的看不见的眼睛。如在《金铃传》《我们村里的年轻人》《山村姐妹》《妈妈要我出嫁》《布谷鸟又叫了》中,男女之间的恋情得到青年共同体的监视/窥视,青年共同体是"生产+恋爱"主体的助手,而父辈共同体则是"生产+恋爱"主体的障碍。作为阻碍者最主要的功能是犯错误然后被改造的功能。"生产+恋爱"的模式使恋爱的表现样态超越了鸳鸯蝴蝶派中的悲情、哀情、苦情和好莱坞电影中的色情、言情和艳情,以圆满结局的方式呈现出一种狂欢性,集体的狂欢,不过这种狂欢是一种"甜蜜的暴力",并非巴赫金笔下挑战体制的狂欢化色彩,而是在体制内的狂欢。生产丰收和喜获爱情后的集体狂欢始终是被生产出来的欢乐政治经济学。性别/爱情、政治/同志、生产/互助者这三种不同话语中的主体在同一空间中得以同时在场。恋爱被想象是为自由的,在确立起自由恋爱的个体的同时建构的是生产的个体和政治正确的主体,因为不是生产的个体的恋爱在叙事中都必然以受挫为结局。

"生产+恋爱"空间中还有一个"第三度空间"——音乐空间,集体劳动的镜头总是伴随着欢快音乐的集体合唱,王云阶说音乐可以加强影片的第三度空间的感觉①,《女社长》影片开始的时候是农村中大家忙着收获的季节,一边是收获,一边是歌唱,这个镜头持续的时间很长,也许这个镜头的有无对于影片的故事不会构成多大的损害,但这种镜头作为一种物质形式主义在"十七年电影"中大量存在,这个镜头可以作为独立的意义存在——彰显出劳动

---

① 王云阶:《音乐在电影综合艺术中的作用》,载《电影艺术》1963年第3期,第47页。

诗学和劳动美学。爱森斯坦在《并非冷漠的大自然》提出"悲伤的悲伤""快乐的快乐"和"行进中的行进"的概念,即周围的事物和色彩等都要跟随着主人公进行情绪性表现,并提出"在影片中作为音乐要素的情绪性风景"①,这就意味着生产和劳动的镜头作为快乐的镜头,周围的风景和音乐都必须是情绪性的风景和音乐,表现"快乐的快乐",用王云阶的话来说是"加强蒙太奇作用","音乐用一条线把这些表面上看来并不相关的分散镜头紧密地联结成为一个完美的艺术整体"②。《锦上添花》中为生产而创作的歌曲不能仅仅是美的音乐,而必须是像"号子"一样的鼓舞激昂、节奏有力的音乐,是"快乐的快乐","是鼓舞的鼓舞",音乐既是情绪也是叙事。音乐、空间和人物构成一个镜头的有机整体,并构成了"生产+恋爱"的激情结构,而导演希望观众对他所表现的事物有着怎样的感情和态度有的时候就取决于这些物质形式主义镜头的有机整体结构。

### 三 "生产+恋爱"话语 >"城市+恋爱"/"消费+恋爱"话语

福柯颇有见地地认为:"人们不用在明显的东西下面寻找另一种话语的悄悄絮语;而是应该指出,为什么这个话语不可能成为另一个话语,它究竟在什么方面排斥其他话语,以及在其他话语之中同其他话语相比,它是怎样占据任何其他一种话语都无法占据的位置。"③"生产+恋爱"话语在"十七年电影"中被建构为一种话语,不仅不可能成为另一个话语,而且占据了任何其他一种话语都无法占据的位置。恋爱这个"单位"就像福柯笔下的书籍"单位"一样是"可变和相对的","当有人向它提问时,它便会失去其自明性,

---

① 〔苏〕爱森斯坦:《并非冷漠的大自然》,富澜译,北京:中国电影出版社1996年版,第285页。
② 王云阶:《音乐在电影综合艺术中的作用》,载《电影艺术》1963年第3期,第45页。
③ 〔法〕米歇尔·福柯:《知识考古学》,谢强、马月译,北京:三联书店2007年版,第28—29页。

本身不能自我表白,它只能建立在话语复杂的范围基础上"①。就像"娜拉"的故事不断地成为"灰阑的叙述"一样,如果说五四时期的"娜拉"故事将"易卜生原作中对以婚姻、核心家庭为象征的现代资产阶级道德、法律、宗教的尖锐批判,转移为中国启蒙话语中对现代资本主义文化逻辑的确认"②。那么,"十七年电影"中的"娜拉"话语的重写则讲述的既不是五四启蒙话语,亦不是易卜生意义上的"娜拉"话语,而是另一种维度上的重写——既建构了核心家庭作为一个生产单位的合法性的社会主义文化逻辑,亦将生产作为情爱欲望的替代物,恋爱这一私领域的叙事只有在生产这一大叙事话语中方能建构自己的价值。

生产的合法性一方面是政治意识形态需求。新中国对苏联体制的效仿决定了在对自然的改造和宏大的设计中生产的必要性。"就苏维埃体制是建立在一种集权化的发展主义的意识形态的基础上来说,它代表了另一种甚至更为纯粹的现代主义版本。鲍曼走得远到将共产主义意识形态看作是现代主义最纯的蒸馏物:'在对纯洁性这一点的虔诚上来讲,共产主义在它的整个历史中是现代性中最投入的、最有朝气和最勇敢的斗士。它也声称它是唯一真正的斗士……宏大的设计、不受限制的社会管理、大规模的技术、对自然的整个改造。'"③因此,执着于生产的主体就是政治意识形态合格的主体,而新中国对于"新愚公""新鲁班"的"新人"想象,就是建基于这种改造自然和毫无自私自利之心的"纯洁"主体想象。

另一方面来自于经济的需求,在任何国家,用于生产消费的基金和非生产消费的基金的比例"都必然会决定一国人民的性格是

---

① 〔法〕米歇尔·福柯:《知识考古学》,谢强、马月译,北京:三联书店2007年版,第23页。
② 戴锦华:《性别与中国》,台北:麦田出版,2006年版,第33页。
③ 〔美〕乔纳森·弗里德曼:《文化认同与全球性过程》,郭建如译,北京:商务印书馆2004年版,第352页。

勤劳还是懒惰"①,在一个短缺经济的时代和用于生产消费的基金大于非生产消费的基金的中国,勤俭和勤劳就具有极高的道德伦理含义。懒惰则和消费品以及消费空间建立起同质的想象,在变消费城市为生产城市的过程中,批评话语所看到的是消费品的符号象征价值,而不是其使用价值,因此"消费+恋爱"话语必然不具有合法性,《金铃传》中一心要逃离农村嫁到城市中的大金子的"消费+恋爱"想象必然以受挫收场。"在中国,消费主义甚至不主要是和个人自由、自我表达和愉悦情感相关"②,即便是和愉悦情感有关也是一种虚假的情感,消费品被想象为是裹着糖衣的毒药,而生产话语则被确立起和个人自由以及愉悦情感的密切关系。非"生产+恋爱"模式中的"恋爱"主体必然呈现出一种虚幻的想象或满足然后幻灭并导致精神分裂式的性格,而"生产+恋爱"的主体则不具有任何精神分裂的污点,而且具有精神崇高性。《金铃传》中影片的开始是"生产+恋爱"双重主体的张满仓和李兰英之间的关系发生了断裂,张满仓在早晨唤李兰英一起挖泥塘进行生产的时候,李兰英因为拒绝生产同时也就意味着拒绝了恋爱。受过高中教育的李兰英想离开农村去城市中工作,但是对城市的向往在"十七年电影"的叙事逻辑中意味着是对生产和劳动的逃避,因此,不但想在城市找工作或嫁给城里人的欲望("城市+恋爱"话语)不能实现,而且要通过对农村和生产的回归治愈其"城市妄想症"和"厌劳症"。《金铃传》中不仅李兰英最终改变了对城市的向往,又回归到和张满仓作为"恋爱+生产"的双重主体的理想状态,而且大金子也在城市欲望受挫后回到了农村,从一个消费主体转变为一个生产主体。可以说这部影片是通过对"生产+恋爱"话语的试错来验证"生产+恋爱"话语的唯一正确性,必然高于其他话语。"城市+恋爱"话语、"消费+恋爱"话语不仅不具有合法性,更重要的

---

① 〔英〕亚当·斯密:《国富论》,郭大力、王亚楠译,北京:商务印书馆1972年版,第305页。
② 〔美〕葛凯:《制造中国:消费文化与民族国家的创建》,黄振萍译,北京:北京大学出版社2007年版,第13页。

是被表征为一种彻底的不可能性或被证伪了的可能性。

在表现农村和城市的差异和矛盾中,"生产+恋爱"模式影片(如《金铃传》《她爱上了故乡》《我们村里的年轻人》《妈妈要我出嫁》等)主要表征的是对农民主体身份的焦虑。生产和劳动在"生产+恋爱"模式中呈现出崇高性,农民因作为生产的主体被建立起崇高性和主体性。毛泽东的民粹主义作为消灭城乡差别的理念,"对'生活与劳动结合'的农村理想和'生活朴素'及'劳动努力'的农村传统深情眷恋"①。生产和劳动因为不具有个人利益特征,是非个人和非家庭的生产,因此是一种崇高的生产,而生产的主体则是崇高的"新人",这符合毛主义所强调的"新人"特质——"一个高尚的人,一个纯粹的人、一个有道德的人、一个脱离了低级趣味的人"②。这个"新人"的核心价值观是勤奋、忠诚、简朴、不自私,享乐和快感不再是与资本主义体系中的消费有关,而是与生产有关,恋爱的快感也要和生产有关才是真实的快感。城乡差别中对农村的重视其实是在世界体系中"进步—落后"的结构中"愈落后愈进步"观念在内部的表现,即落后的农村和城市相比更具有一种进步性,落后的农村被赋予了道德纯洁性、伦理崇高性的想象,关于农村和农民以及关于经济上的落后地区("十七年"中有很多关于边远地区的电影,如《昆仑山上一颗草》《青山恋》等,关于这些地区的想象和对农村的想象逻辑一样)和以往的话语发生了颠倒。因此,"十七年电影"中"生产+恋爱"电影绝大部分都是发生在农村空间中,农村中的生产不仅直接呈现出非机器性和体力劳动性,更重要的是恋爱在农村空间中的知识谱系呈现出一种缺乏性,而城市中的恋爱话语则有着斑驳性和繁杂性。

虽然没有任何欲望是自然的,但是欲望仍然有着可怕的力量而成为焦虑的客体,伊格尔顿认为:"欲望的确是一种难以驾驭、无

---

① 〔美〕莫里斯·迈斯纳:《毛泽东与马克思主义、乌托邦主义》,北京:中央文献出版社1991年版,第101页。
② 《纪念白求恩》,《毛泽东选集》第2卷,北京:人民文学出版社1991年版,第621页。

法无天的力量,它对义务造成严重损害,破坏友谊、血亲、法律、公民忠诚之间的纽带。"①在既往的知识谱系中,恋爱作为有着颠覆性危险的欲望载体,如何通过彰显而非遮蔽的方式将恋爱导向不危险的目的地,这就是"生产+恋爱"模式,这个模式就像是修筑了一条保证水流的正确方向的水渠。任何主体都是一个空核,被填充进的恋爱主体和生产主体将无序的欲望有序化和制度化,从而将恋爱主体/欲望主体/生产主体规训为国家所询唤的"新人"主体。

## 小 结

本章主要是论述身体在生产和消费的二元对立结构中的位置,从而探究生产的身体的表征。生产/消费、政治/同志、性别/爱情这些话语不仅在不同的空间中在场,而且以不同的叙事结构和叙事模式在场,如生产的身体在三角恋爱电影和"生产+恋爱"叙事模式中的表征,以及生产的身体话语的合法性的建构都在本章有所讨论。生产的身体在政治、经济、道德、阶级和审美等多种维度上都具有合法性,任何对生产的身体的逃离都意味着只能是一种试错,生产的身体是革命的身体在新中国的延伸。因此,消费的身体既是对革命的身体的叛离也是对生产的身体的越轨,并且消费的身体被置于资本主义的文化逻辑中而与生产的身体/社会主义文化逻辑相比具有一种异质性和不合法性。生产的主体因此被塑造成现实生活中的英雄,对生产的忠诚即是对恋爱的忠诚,这种忠诚性成为宏大叙事正常运转的有效部件,在精巧的叙事中,恋爱中的情爱力比多认同被安全地置换为对集体的认同和国家的认同,这才是真正的第三世界的个人力比多总是作为国家寓言的最

---

① 〔英〕特里·伊格尔顿:《甜蜜的暴力——悲剧的观念》,方杰等译,南京:南京大学出版社2007年版,第155页。

好阐释。生产的身体话语在新中国是作为"元话语"存在的,其他一切话语如疾病话语、体育话语、时间话语和服装话语都是围绕着生产话语这个中心轴而展开,从而将无序的欲望有序化和制度化,生产出新中国的"新愚公"和"新鲁班"式的"新人"。

第三章 生产的身体与消费的身体

## 第四章

# 被解魅的花园：
# 时间与身体

　　卫生疾病和体育运动锻造出的健康的能生产的身体必须在时空中在场和完成，而从来没有哪个时期的电影像"十七年电影"这样将时间的重要性强调到一种无以复加的地步。"十七年电影"就是建构我们的时间"常识"和时间意识的一个意识形态权力机器，这个时间对于我们来说很重要，而这是通过许多微观的知识的习得而被建构起来的。"十七年电影"中的叙事时间往往是一个个按照政治事件加以划分的时期，这些时期标识着一个重大转折的时代的到来。影片中呈现出的时间往往是一个历史断裂的时刻，这一时刻在我们今天看来是常识的，而对于新中国的成立却起着关键性作用。

从近代开始,中国对于"世界时间"的采用也使新中国的历史叙述必然采用一种线性叙述的方式,从而使自然时间成为一种国家时间,在这个历史时间中建构出新/旧社会这一二元对立的等级序列。国庆节作为一个神圣化的时间,凝聚着人民的大希望和大恐惧,在国庆节这个集体性狂欢的庆典仪式中,将世俗时间和政治事件耦合在一起,使现代型的政治节日作为一个"民族国家—物件"建构起民族国家的政治共同体。在二元结构的线性时间中,"将来"时间的美好性和无限的政治经济动力学是建基于乌托邦基础之上的,"将来"具有像革命一样的动员逻辑,在将来时间到来的那一刻,是人们的世俗理念得以实现的时刻。然而,所有的世俗理念都被放在了"将来"的时间中而丧失了"此刻"的意义,正是通过这种对时间的偷换概念使得世俗的身体必须压抑肉体之躯而为了在将来的时间使之肆意地绽放。同时,对人的身体更绵密的时间管理通过钟点时间发挥作用,无论是在城市中还是在农村中都被普遍采用,在这种标准的工作时间中产生的工作伦理需要被延伸到私人生活的时间中,从而想象性地解除对业余时间如何安排的一种焦虑,时间的安排因此极具意识形态政治性,身体无论是在个人业余时间还是在工作时间中都需要表现出内在的一致性,不断将八小时之外的时间"八小时"化。新闻作为"十七年电影"中的插入式装置,以其时间性和事件性搭起了大历史和小历史联系在一起的浮桥,作为对社会、政治、历史有着重大意义的"意味深长"的事件而存在,从而使处于日常生活中的身体具有大历史的视阈,将自然的时间嵌入进国家的时间,并因此将个人召唤成为国家、阶级和历史的主体。

  时间对身体的管理和规训从宏大的时间绵延到微观的时间,从公共空间弥漫到私人空间,时间的意识形态像毛细血管一样深深地吸附在身体的肌肤上,从而生产出新中国的新主体——能生产的、健康的、爱国的新人。

## 第一节　从自然时间到国家时间

没有时间,只有时间话语,而时间话语是一种建构。

有"日出而作,日落而息"的自然时间,有"分久必合,合久必分"的循环时间,有线性进步的进化时间,有以政治为分期的政治时间,还有从近代中国所开始采用的"世界时间","世界时间""所指的是那些原不属于中国,但它的强势流通程度却使得中国最后不得不加以接受的一些流行时间形式。这些深具影响力的时间认识形式包括有阳历的使用、耶稣纪年的应用以及钟点时间的采纳。它们的引入不但意味着一种旧有时间观的退位,同时也意味着一种新的、具有现代性色彩的时间意识与身体活动的出现"①。因此,时间本身也是力的意识形态的一种较量。

中国在1949年10月1日开始使用基督年历,不再用"民国"几年的纪年方式。而采用何种纪年方式绝对不是一种单纯的时间意识,采用基督年历这一具有世界性的纪年法。"尽管它仅仅表现为一种线性的年代表,但是它自身包含的基督教叙事,从外部为分期赋予意义。……换言之,当我们根据基督日历进行思考时,我们就被限定在某种思想的体系中,把本土的历史看作为世界性的,而这种'世界性',使我们忘记了自身所需的话语空间的类型。"②"十七年电影"中的时间叙述完全是一种线性的世界时间叙述,但更是一种国家—政治时间叙述。很多影片开始的时候都会用字幕或者画外音来标识影片开始的时间,如"1947年"这样一个标识着和国家的起源有关的重大历史年代。这既是一种新的纪年方式,同时也代表着在回溯中所建构的一种历史分期。影片的叙事选择一个时间点作为开始,就是选择了一种时间的意义,这个时间极具政治

---

①　黄金麟:《历史、身体、国家——近代中国的身体形成(1895—1937)》,北京:新星出版社2006年版,第148页。
②　〔日〕柄谷行人:《现代日本的话语空间》,张京媛编:《后殖民理论与文化批评》,北京:北京大学出版社1999年版,第415页。

性和意识形态性,是将自然时间历史化的一种修辞策略。

但这种线性的进化时间观,已经颠倒了五四时期的"前现代—现代"装置,打破了五四时期知识分子"在"而"不属于"的精神分裂症的状态,即在价值上认可西方,而在感情上认可东方的两难困境。如果说五四时期对于西方的想象召唤着将来的中国想象成为一个像西方那样的国家。那么,在新中国,这种想象的合法性遭到了颠覆和解构。酒井直树说:"西方是在话语中自己形成的主体的一个名称,但它又是一个在话语中构成的一个对象。"①同样,中国也是如此,中国将要成为什么样的一个中国,同样需要在一个结构体系的装置中来进行定位。此时,中国已经无需再用西方的一切标准来衡量自己,新中国成立之初对美国"好莱坞电影"的批判就是建立在一种新的批评标准中的电影认知,也是建立在一种新的时间意识和时间政治中的电影认知。中国不再自卑地认为自己是一个"迟到的"民族和国家,而是位于时间链条和历史进程中的先锋位置,这一先锋位置给予了它一种巨大的价值感和道德优越感。这种时间意识,刷新了人们对于西方的认识,即在新的标准和装置中"重估一切价值"。

因此,将自然的时间转变为国家时间,并赋予国家时间一种意识形态优先性,就使"十七年"的诸多影片采取了两种时间叙事策略。

第一,"十七年"时期革命历史类型的电影表征出一种划分历史时期的迷思,这种现代性的执迷不断将影片的叙事时间分成一个个历史时期,在这个线性发展的时间刻度中,讲述如何从一个胜利不断走向另一个胜利的革命历史传奇故事。诚如利奥塔所言划分历史时期的做法也是现代性所特有的执迷,"划分历史时期是一种将事件置入历时性的方式,这种历时性又受到革命原则的控制。正如现代包含了超越自身的承诺,它也应该标记出某个时期的终

---

① 酒井直树:《现代性及其批判:普遍主义与特殊主义》,张京媛编:《后殖民理论与文化批评》,北京:北京大学出版社1999年版,第383页。

结和下一个时期的开端,并确定其日期"①。因此,这个时期的影片中总是会出现具体的时间刻度,如1927、1947年等这样的叙事时间方式赋予历史时期一种开端性或者说以"解放战争时期""抗战时期"这样的政治历史时间为影片事件所展开的时间段。但是,所有的时间选择都呈现出一种政治意识形态性,如在革命历史影片《红旗谱》中,就是严格按照一种自然状态的时间如何在有了党的领导后,就呈现出一种历史进化论的合目的性的时间观。影片一开始,象征了风云变幻波诡的浪涛中出现了时间字幕"1901"。这是自然时间中世纪的开端,同时也是影片叙事时间的开端,更是历史时间的开端。这个通过三代人来叙述的故事既是人的时间,同时也是历史和政治的时间。当第一代人朱老巩因护钟而死给儿子朱老忠留下遗言,并在朱老忠离开家乡后,电影中出现了"二十五年后,1925"的时间标志,开始叙述朱老忠作为第二代的生活,而这些时间标志都是国家时间对自己起源的追溯。

  影片中的复仇同样也具有一种时间性。起先朱老忠心目中的复仇概念是一种循环时间观中的复仇概念,即我的孩子报不了仇,还有我的孩子的孩子,这个仇是世世代代要报下去的。报仇的观念也体现出一种时间观。可是只有在党的领导出现在农村的时候,这种复仇的伦理才具有了一种向前进的时间性。就是在这种时间性中,朱老忠的人物才会出现一种成长。作为农村传统意义上的草莽英雄,朱老忠和敌人之间的对抗天平始终是在地主一方,什么时候,这个天平才可以倾向于朱老忠,这需要时间观的改变,需要历史的改变。正是在这种历史的叙述中,朱老忠才能够更加坚固地完成自己的成长,从一个普通的农民发展成为一个党员。

  《钢铁战士》中影片一开始就是"一九四六年初夏,某解放区"的字幕。告诉了事件发生的时间以及空间,以及在这个时空中解放军处于不利的一种处境,但影片的最后解放军凭着钢筋铁骨的

---

① 利奥塔:《重撰现代性》,《现代性基本读本》(上),开封:河南大学出版社2005年版,第139页。

精神反败为胜。在《红日》中我方一开始处于不利的地位,而到影片结束的时候,我方已经完成胜利。正是这种胜利才将故事的结尾更好地发挥出来。而在《南征北战》中也是如此,刚开始是我军一种撤退的境地,但是影片结束的时候,已经完全取得了战争的胜利。总之,这里的叙事所发生的时间选择所导向的结果最终是胜利的终结,或者是如何从弱转胜的一个历史。《大地重光》影片开始的时间是1945年,抗日战争结束。在经历过一场残酷的和国民党的斗争后,新四军力量壮大,此时指导员说着豪迈的话语,而1946和1947、1948、1949年的字幕分别叠化在指导员的面部,同时叠化的还有新四军奋力杀敌的影像,最后迎来的是革命战争的胜利。这里不断叠化的时间就是国家时间。

而在《聂耳》中,随着聂耳来到上海,他开始介入历史。伴随着聂耳成长的时间是一个个具有政治标志性的时间,如上海被轰炸、日本侵华等等,正是这些政治事件性的时间将聂耳这个音乐家不断地推向了政治成熟。"十七年电影"中的成长电影多为政治成长电影,无论是《青春之歌》中的林道静还是聂耳,他们的成长同样是以政治事件和政治时间为坐标的。

《槐树庄》(1963年,编剧胡可,导演王蘋,八一)讲述的是农村的历史,在农村历史中,每一个时间刻度都是政治时间刻度。这部影片一开始是欢天喜地的人民分地主的财产的场景,这个场景中唯一在场的眼睛是地主憎恨的眼睛。这是故事开始的起点,即对新社会的新农村因何而来的溯源。然后是地主的影像和眼睛渐渐隐退并消失在黑暗中,这象征着地主的幽灵的在场,他的在场表征的是革命继续在场的必要性和必然性。这里虽然没有明显的时间刻度,但是故事的线性叙述大多是按照政治性的时间来讲述,即农村中土改的时间、合作社以及人民公社的时间。农村开始的时间是从土改的时间开始,土改的完成也是社会主义的开端时间,即革命刚刚开始的时间。因此,第一个时间段落是土改,然后在女主角大娘的叙述中时间已经过去了六年,这个时候农村被分的土地已经又合起来,开始实现合作化。农村中的时间因此被呈现为既是

线性的不断前进的时间,更是价值上不断前进的时间,而代表了这个进步时间的就是国家的政治政策。

第二,是旧社会和新社会二元对立的叙事框架。对过去的时代的回忆,是弗洛伊德意义上的"事后性","人在生活中所遭受的创伤最初并不显现自身的意义,它被储存于无意识中;只有在时过境迁之后,痛定思痛之时,创伤才被类似的情境激发出来"①,"'事后性'是对那些已经消逝或即将消逝之物的重新解释"②。这也即是齐泽克所说的在回溯中去建构意义的一种方法。当然,"十七年"时期的电影对于过去时代的回忆并非严格意义上的偶然的"事后性",而是一种极具意识形态目的性的对于国家起源神话的建构。《我这一辈子》改编自老舍的原著,对原著的改编最突出的两点一是增加了革命者这一角色,另外一点就是增加了画外音,强调了"这是一个过去的时代的故事",这样的故事在现代社会是已经不再可能存在的。夏衍改编的鲁迅名作《祝福》,增加了两段旁白,开端加上了"这是很久很久以前的事了,大概在辛亥革命前后……",结尾加上了"值得庆幸的是,这样的时代已经一去不复返了"。他说:"这样做的用意有二,其一是为了使生活在今天这样一个幸福时代的观众不要因为看了这部影片而感到过分地沉重,就是说,不必为古人流泪。对于后一点,直到今天,我还没有改变原来的想法。我总觉得今天的青年人应该了解过去的那个悲痛的时代,但只应该为了这个时代的一去不复返而感到庆幸,而不必再为这些过去了的人物的遭际而感到沉重和悲哀。"③这样的增加显然是一种意识形态的操作,为了证明新中国的合法性和社会主义制度的优越性。

1958 年北影厂拍摄的《矿灯》这部影片一开始是画外音:"这

---

① See Sigmund Freud:"Project for a Scientific Psychology", in the Standard Edition (London: The Hogarth Press), 1853—1973, pp.352—459.
② 〔斯洛文尼亚〕斯拉沃热·齐泽克:《意识形态的崇高客体》,季广茂译,北京:中央编译出版社 2002 年,译者前言第 27 页。
③ 夏衍:《杂谈改编》,《夏衍全集》第 6 卷,杭州:浙江文艺出版社 2005 年版,第 478 页,原载《中国电影》1958 年第 1 期。

样的故事只有发生在过去的年代,这种年代是再也不会回来了。"这样的叙述就造成一种间离性效果,既和过去的时代产生间离,同时又在新旧社会的对比中赋予新社会一种价值优越性。《龙须沟》也是改编自老舍的原著。老舍自己就说是为了表现新旧社会的巨大差别。许多评论者说在这部电影中,新社会的龙须沟就像被魔杖点过一般,刹那间就呈现出和旧社会迥异的崭新面貌。时间的政治性再次呈现出一种魔力和魅性。《三毛流浪记》中在旧社会到处流浪的三毛在影片的最后也迎接到了新社会,看到了街道上欢天喜地扭秧歌的人群,并加入其中,影片就在三毛的舞动和舞动的人群中结束。这几部影片中,叙事时间更多是呈现旧社会的苦难和丑恶,新社会只是个光明的瞬间或被魔杖点过的世界。

在《换了人间》(导演吴天,长影,1959年)中,也是严格按着新旧社会的对比来进行的。旧社会的苦难总是先被发展到一个极端和极限,然后才会出现一个彻底的转折和翻身时刻的到来。这个苦难发展到极端的时刻就召唤和预示了"准救世主义"时刻的来临,"准救世主义的'此刻'的绽出的将来性要与叙事的时间性结合在一起,从而对同一性和行为产生影响"①。旧社会的采矿工人由于安全措施的缺乏而丧失生命者众,矿厂成为了一个吞噬生命的怪兽。旧社会这里上演的只有悲剧:美好的家庭被破坏,珍贵的生命遭损伤。而在新的时代里,瓦斯的不安全性仍然存在,但这种不安全性不再是采矿工人所恐惧的,他们为了提前完成生产任务不顾生命危险也要坚决完成,但是国家却极力地保证工人在安全的条件下从事生产。矿厂不再是一个吞噬生命的怪兽,而是一个不断地保证生产和再生产顺利进行的空间。《岸边激浪》讲述的是在旧社会因揭露了当地恶霸舌头疗的阴谋的渔民阿炳在被舌头疗活埋的瞬间,游击队赶到结束了旧的时代。处在死亡边缘的阿炳翻身成为渔村的领导者,最后击败了逃出去的舌头疗的反攻。这类

---

① 〔英〕彼得·奥斯本:《时间的政治——现代性与先锋》,王志宏译,北京:商务印书馆2004年版,第8页。

在"新—旧"社会对比中完成的叙事所表达的仍然是《白毛女》中所表达的主题"旧社会把人变成鬼,新社会把鬼变成人",旧社会是鬼蜮,新社会是人域。

《不夜城》这部讲述对工商资本家进行改造的影片,也是不断地用时间刻度来呈现出工商资本家的历史。影片开始呈现的时间是1935年,从国外归来的张伯韩不畏日本人,在生产"爱国"牌商品中抵制日货获得成功,然后时间刻度来到1948年,此时的张伯韩因为生意失败而举步维艰,然而时间又跳到了1951年,新中国的成立使张伯韩渡过难关,但是他却非法牟利。在之后的时间跨度中,"五反"运动以及女儿的出走,使张伯韩悔悟,最后走上了公司合营的道路。影片结束于1957年,象征着资本家改造的彻底完成。这是一个严格按照"讲述历史的年代"所建构起的工商资本家为什么必须接受改造的历史影片。该片编剧柯灵也是受命写作这部表现私营工商业改造的电影,但影片还没有完成就被封存而且受到了批判。

无论是《换了人间》中旧社会里矿厂上工人的廉价生命,还是《不夜城》中作为工人的海生在旧社会中被机器咬断的手,这种资本主义的可怕的机器怪物在旧社会的呈现是一种在《摩登时代》中卓别林式的呈现,即对机器和资本主义文明的讽刺,只不过卓别林的呈现是一种喜剧的形式,这里是一种悲剧的形式。而在新中国成立后,这种机器的怪物性格已经完全消失,俨然已经成为一种未来主义视野中对于机器的理解。机器成为一种能够实现未来理想的美好物质,作为机器的主人才是作为自己先进身份的一种佐证。因此,农村中的女性都希望成为拖拉机手或者成为列车手,成为能够驾驭这些现代性机器的一个主体。矿厂上的工人在新社会对自己的工作充满了自豪感,海生也因为自己的工厂工作而具有一种自豪感。在新社会,对于机器的想象已经完全发生了颠倒,这种颠倒的发生是一种随着建国叙事的展开而必须要进行的一种建构,这种建构的合法性必须建之于工人对于机器的认同,这样才能够生产出不断生产的身体和主体。新社会最大的魅惑力就在于同样

物质性的东西被赋予了一种完全不同的理解。

　　旧社会黑暗和苦难的极端时刻召唤的"准救世主义"时刻讲述的是国家起源神话的时间故事。"神话是象征着遥远的起源的叙事,它假定现在是'完全的自我完成'的场所。……在以这个神话的名义挑起的关于'认同的手段'的斗争中,它假定,这神话要在关于其起源意义的真理的呈现中成为现实并且通过反抗它而成为现实。"①讲述国家起源的神话的过程也是建构"人民记忆"的过程,因为"任何意识形态,总是通过语言作用于'人民记忆'而发生作用的","'人民记忆'是话语活动的基础,'人民记忆'也就是历史本身的话语"②。这种关于历史记忆的无意识的书写活动抵达的是政治无意识书写的飞地。

## 第二节　国庆节:圣日庆典仪式中的身体

　　1949 年 10 月 1 日,日历中的这一世俗时间在中国是一个周期性进行庆典的神圣国家时间。康纳顿在《社会如何记忆》中说:"周期性庆典首先是通过按日历举行的周期节庆才成为可能的。日历使世俗时间结构和另一个结构的并置成为可能","在这个结构中,最引人注目的圣时(sacred time)时间被集中在一起,得到协调"③。国庆节就是这样的一个周期性庆典,它既是一个节日,同时也是一个圣日,因为它和民族国家的起源紧密地结合在一起。"中国真正的现代型的节日是一种全新的现代政治发展的产物。这些我们再熟悉不过的节日的现代政治色彩是如此的浓厚,以至于所有传统的节日的传统政治背景被很大程度上冲淡了。"④因此,从国庆节这一极具政治性色彩的国家节日自 1949 年 10 月 1 日中华人民共和

---

　　①　〔英〕彼得·奥斯本:《时间的政治——现代性与先锋》,王志宏译,北京:商务印书馆 2004 年版,第 233 页。
　　②　张颐武:《人民记忆与文化的认同》,载《钟山》1992 年第 1 期,第 167 页。
　　③　〔美〕保罗·康纳顿:《社会如何记忆》,纳日碧力戈译,上海:上海人民出版社 2000 年版,第 74—75 页。
　　④　郑鹏:《节庆与节日的循环》,载《上海文化》2008 年第 1 期,第 109 页。

国成立之日起,就意味着是一个"国家—物件",每个人通过这一"国家—物件"而建立起一种认同的政治共同体。在以后的每个10月1日,这个日子被重新呼唤出来,周期性地进行庆典。每个人都认同这个日子的特殊性和神圣性,并想象着与其他人共同分享这个日子的特殊性和神圣性。在新中国,作为现代政治的产物出现的国家节日,不仅有国庆节,同时还有五一劳动节、三八妇女节,1949年12月23日的政务院(即今国务院)会议通过的《全国年节及纪念日放假办法》,就规定了全民休假的节日是新年(笔者注:元旦)、春节、五一节、国庆节,部分公民放假的是妇女节、青年节、儿童节和建军节。[①] 从中不难看出"节日总是事件性的,它与国家文化的整体叙事密不可分地联系在一起。我们的各种节日也是如此,从以前的国家性节假日的时间分配来看,它们更注重讲述共和国的历史"[②]。历史的幽灵和事件的记忆需要不断地被召唤和重复,而这个召唤的仪式就是现代节日,共和国的历史在超越时空的"国庆节"这一天,将世俗的时间结构赋予一种神圣的政治意义。

对国庆节这一神圣节日的态度是确认社会成员身份的一个标识。"十七年电影"中以国庆节作为故事主要发生的时间范围的影片中,国庆节这一国家节日是神圣不可侵犯的时间,在敌/我的二元装置中,将对这一节日的破坏还是保护作为确认国家的公民身份资格的一个重要的分界点。国庆节成为了一个显影机制,在这个机制中,阴谋被揭穿,敌人被击败,而国家的合法性被建构的同时也意味着完成了对人民的国家政治认同的询唤。作为世俗时间刻度中的身体从而成为一个铭刻了神圣国家时间的身体,成为一个因保卫国家而被升华了的崇高的主体。这是不可见的权力以时间化的形式在场,作为一种可见的权力对身体完成的仪式化的

---

① 2007年12月14日《国务院关于修改〈全国年节及纪念日放假办法〉的决定》第二次修订中,在全民休假的节日中增添了清明节、端午节和中秋节这些强调中国民族性的节日,当和国际接轨的国家政治节日已经成为共识的时候,传统的节日所呈现出的文化性又浮出地表,成为国家的一个表征。

② 郑鹏:《节庆与节日的循环》,载《上海文化》2008年第1期,第111页。

规训。

《国庆十点钟》(导演吴天,长春电影制片厂,1956年)是新中国的一部反特影片,这部影片讲述的是特务准备在国庆节这天在广场上实施爆炸被我方公安人员破获的过程。特务的破坏并非一般意义上的破坏,而是颠覆性的破坏,一旦特务的阴谋被识破,就意味着拯救了国家和人民,而协助公安破案的是群众,这些处于日常生活中的群众即被嵌进民族国家生死存亡的时刻和叙事中。通过在国庆节这一天帮助政府破获特务的阴谋,一方面表征了国庆节这一天神圣不可侵犯的意义,另一方面使人民对国家产生极大的认同与归属感。因此,在这些影片中,也存在一个三角关系,即特务—政府—人民(群众)的三角关系。特务作为"他者"(敌人)是为了建构国家的合法性,而国家的合法性同样需要来自人民群众的承认。

反特片作为冷战特定情境中的一种生成,表达的仍然是后革命时代的革命焦虑,即"革命的第二天"的焦虑。"真正的问题都出现在'革命的第二天',那时,世俗世界将重新侵犯人的意识,人们发现道德理想无法革除倔强的物质欲望与特权的遗传。"①世俗世界和日常生活在后革命的时代仍然是一个要延迟享用的未来,此时如果肯定了它的合法性,那么就意味着资本主义复辟的实现和文化领导权的胜利。因此,反特片要表达的就是日常生活是如何被打断的,时间流中的世俗生活如何获得一种革命的意义。国庆节作为一个庆典节日,是一个休息的时间,是一个享受革命后的世俗生活的时间,这也是革命所给予的日常生活的许诺,而正是在这个节日中,恰恰却是最需要有革命意识的一天,通过这种时间叙事,"革命的第二天"的后革命焦虑得以电影中想象性地解决。世俗时间和日常生活中的身体再次被革命时间和神圣的政治"辖域"化,身体不仅属于日常生活,更重要的是属于国家。

---

① 〔美〕丹尼尔·贝尔:《资本主义文化矛盾》,赵一凡等译,北京:三联书店1989年版,第75页。

国庆节是一个举国欢庆的时刻,这个节日凝聚着人民的大喜悦和大团聚,影片导演吴天说:"在《国庆十点钟》里出现了许多祖国美丽的风景。这些优美的景地成了人物活动的不可少的后景。松林、高山、流水、石桥、城楼、大殿……是我们祖国的标志,看了这些谁都会产生热爱祖国的心。"影片中的一支歌曲是《祖国——我们的母亲》。吴天说:"它歌颂我们伟大的祖国和各个民族生活在一个大家庭的相亲相爱。"歌唱的同时还有舞蹈,藏族舞、哈萨克舞和维吾尔舞,"'载歌载舞',都是为了歌颂祖国。我们生活在一个伟大的幸福的年代","这些都是我们的影片里所要造成的气氛,这才能使看了影片的人加强保卫祖国、肃清匪特的警惕性"①。最欢快的日子里最应该保持一种警惕性,就是将世俗时间革命化的一种叙事策略,同一个时间,需要在两个维度展开。许多事情都被安排在国庆节这天,一方面,这是日常生活展开的时间,是作为一个假期时间对身体作出的一种安排:老顾的女朋友要在国庆节回来,平小海和赵小惠约定国庆节晚上在人民广场见面,恋人的约会是最能表征一种私密时间甜蜜性的叙事;另一方面,正是在国庆节十点钟,特务要在人民广场的观礼台附近实行爆炸阴谋,这又是最能表征政治时间(国家时间、公共时间)革命性的叙事。赵小惠的家在人民广场附近,她家里的闹钟是日常生活时间里对身体的一种管理,然而闹钟被特务盗走作为放置炸弹的一个工具进行公共性和国家性的破坏。影片最后,当闹钟响起的时候,这已经是一个世俗日常时间和国家政治时间的并置。影片结尾处,特务何占彪被审讯,在国庆节十点钟的铃声响起的时候,响起的是礼炮的声音,而何占彪以为这个被他骗走却已被我公安人员调包的闹钟里装的依然是炸弹,当场被吓昏过去。公安人员老顾对他说:"吓唬的是你自己。"他的意思是:无法分享国庆节这一国家共同体的节日的人,就是这个共同体的敌人,他必将被国家节日共同体的人所抛弃,也必将被认同中所产生的快感所抛弃。节日的礼炮置换了特

---

① 吴天:《我的想法——导演琐记》,载《中国电影》1956年第2期,第54页。

务的炸弹,礼炮和炸弹同样可以作为现代武器,但是功能却大为不同,节日共同体的人所感受到的由礼炮声带来的喜悦在特务这里却是由于误认是炸弹的声音而感到的恐惧。

　　反特片中我方的胜利完成的是国家合法化的论证,也表征了"冷战电影的国防叙事特权"[1]和全民防御的革命警惕性,是人民大希望和大焦虑的一次想象性的解决。在这个解决的过程中,人民自己的休息时间即日常世俗时间被缩减、被质疑、被置换。影片一开始老顾在最后一刻赶来送女朋友上火车,女朋友以为他星期天不忙,老顾说:"往往在别人痛痛快快玩的时候,我最忙。"在破案的时候,他想找小余做助手,没有直说,而是排除了其他人做助手的可能性。最后电影让小余自己说出可以做助手的选择,这一切的叙事都是因为小余休假,老顾怕他不乐意牺牲自己的休息时间。此时的时间是9月23日,星期日,而文化局的司机们要开车载着国庆节的代表去游园,再次传达出这是一个不休息的星期日,也是一种时间上的警惕感和如何安排工作时间之外的生活的想象。个体时间在集体的节庆中变得模糊和可有可无,国庆节明亮的烟火之外是个体时间的昏暗和无序,而这种昏暗和无序的时间也正通过这个明亮的日子得到了自己的秩序和意义。离国庆节只有一天了,可是还不知道特务在哪里,老顾很焦急,当他推开窗户,看到了这座城市,看到了观礼台上毛主席的画像和人民广场上欢笑的人们,他又有了力量和信心,在国庆节马上就要到来的最后一天的最后一刻,敌人的阴谋被识破,爆炸行动被制止,国庆节在大欢喜的气氛中顺利进行。格里菲斯在情节剧中的经典的"最后一刻营救法"被揪人心魄地用在了这部影片中。国庆节在影片中的出现将身体放置在这样一个神圣的时间中,这个时间不容被质疑,更不容被破坏。同时,国庆节又是属于人民的世俗时间,闹钟在最后一刻从特务手里回到了赵小惠家中,将神圣的时间和世俗时间再次链

---

[1]　丘静美:《类型研究与冷战电影——"十七年"特务侦察片》,载《当代电影》2006年第3期,第78页。

接在一起。从而完成了对世俗时间中的身体一种革命化的规训。

《跟踪追击》(导演卢珏,珠江电影制片厂,1963年)也是一部反特片。和《国庆十点钟》一样,该片将特务的破坏活动放在了国庆节的前一天晚上,他们企图用炸药破坏电厂的发电。电是城市文明的一部分,同时也是工业化建设必不可少的能源,同时也是光明的一种隐喻,因此,这种破坏对于国庆节的欢度是一个巨大的破坏。影片开始的时候是在深圳的边防检查站上,广播里传来了声音:"亲爱的归国侨胞们,港澳同胞们,我们伟大的国庆节快到了,我们热烈地欢迎你们,欢迎你们回来欢度国庆,欢迎你们回来参加祖国建设。"边防的设立是反特影片的一个重要元素,而国庆节作为影片主要的叙事时间,则表征了空间和时间上的一种"大事件因果性"的关联。特务隐藏在广州,而广州的街道上宣传车慢慢地行驶,在宣传着"市民们,明天就是国庆节了,希望大家遵守交通秩序,保证节日安全",这种宣传无疑是最为有效的询唤方式,国庆节需要人人来保证它的安全,需要时刻保持警惕,因为这天是最易受破坏的一天。因此,我公安人员必须要在国庆节破案,这样才能够保证节日的顺利进行和市民的安全,即国庆节的安全就是市民的安全。因此,影片中进入摄像机景框的广州景观是处于城市中心位置的巨大的军人雕像和建筑物上的五角星以及"国庆节"的标语牌这些国家政治象征物。选择这些极富意识形态符号价值的物件进入镜头无疑表征了城市的归属性以及意识形态性和时间性。当李明刚在表店里等特务的时候,表店里的主题布景是国庆节,这幅画上写着1949—1961,下面画着天安门城楼和华表,城楼上方是飘扬的红旗。再次将表店这一日常消费的空间和时间铭刻上政治时间的印记。可见,影片最大可能地将国庆节这一不可见的时间可见化,展示无处不在的节日庆典的景观,一是表征了国庆节这一时间权力对日常生活各个维度的"监视",一是再次彰显了自己的神圣不可侵犯性。影片结束的时候,特务被捕获,城市的夜景呈现在影片中,霓虹灯打出的字幕是"中国共产党万岁",这再次照应了特务要破坏电厂发电的阴谋的惨败。国庆节作为国家的节日再次凝

聚起大家共同卫护的责任感和使命感,破坏国庆节的特务作为国家的敌人必须被严惩。敌人—政府—人民的三角结构再次有效地完成了意识形态的叙事。

《国庆十点钟》中有一个特别的空间设置,即人民广场。人民广场的面积和宏伟既具有一种景观性,同时更具有一种权威性;它既是一个神圣的政治场所,同时也是人民日常生活的场所,而正是在这个神圣的空间中对神圣节日的仪式操演,中止了凡人日常流动的时间幻觉。康纳顿认为人民广场这种大型露天运动场是"用于制造半官方景观的新型的正规仪式空间","为一个社群的期望制造和提供形式——希望有意识地重复过去,在周期性庆典中找意义"①。赵小惠家紧邻人民广场,而她的弟弟小淘气经常和小朋友们在人民广场上玩耍,国庆节观礼的时候他们在自己家的窗户上就可以欣赏。如果说仪式庆典中直接在广场上表演的人群直接参与了这种庆典仪式,那么在自家的窗户上观看表演的赵小惠一家则是在一种日常生活的空间中参与的,他们的在场表征的是更广大的在影片中不可见的人民的在场,完成的是对更大多数人的国家节日信仰的询唤。人民广场还是赵小惠和平小海约会的地方,这样一种集神圣的政治空间和世俗的日常生活空间为一体的场所,表征的恰恰是:政治就是生活,生活就是政治。特务在人民广场的活动和对人民广场的破坏既是对民间伦理秩序的破坏,同时也是对国家的破坏,冒犯民间伦理秩序和冒犯国家是一个硬币的两面。国庆节也从国家的政治节日渐渐成为一个像春节一样的文化传统节日,具有民间伦理和国家伦理的两重性,谁破坏了这个兼具民间伦理和国家伦理合法性的节日,谁就既是人民的敌人,又是国家的敌人。正像孟悦所说的:"民间伦理逻辑乃是政治主题合法化的基础、批准者和权威。只有这个民间秩序所宣判的恶才是政治上的恶,只有这个秩序的破坏者才可能同时是政治上的敌人,

---

① 丘静美:《类型研究与冷战电影——"十七年"特务侦察片》,载《当代电影》2006年第3期,第73页。

只有维护这个秩序的力量才有政治上以及叙事上的合法性。"①并且,更多的时候,这两个秩序被天衣无缝地黏合在一起。影片通过国庆节和人民广场的叙事建构起私人时间和国家时间(也是日常时间和政治时间、世俗时间和神圣时间)、私人空间和国家空间中身体的位置,时间和空间形成了一个互动仪式链,而认同就在这个互动仪式链中得以完成。

纪录片对国庆节的记录是从1951年开始,相继有《一九五一年国庆节》(1951)、《一九五二年国庆节》(1952)等,"十七年"中几乎每一年都有国庆节的纪录片,而电影放映队在选择放映影片的时候,国庆节的纪录片是选中率最高的影片。除了国庆节的纪录片,其他国家法定节日如五一节和建军节也有一定数量的纪录片。这些纪录片都由中央新闻纪录电影制片厂拍摄,《一九五一年国庆节》中纪录的影像有天安门广场上的阅兵仪式和群众游行、毛主席等党和国家领导人出现在天安门城楼上,群众热烈欢呼以及国庆节夜晚天安门广场的礼花烟火和尽情歌唱的欢乐人群。这样的庆典仪式在之后的国庆节纪录片中成为一种表现定式,大多都会包含这些内容。《国庆十点钟》在表现国庆节当天的盛况的景象和仪式在某种程度上是对纪录片的一种模仿:观礼台上的领导人,人民广场上站着的工农兵代表以及儿童代表还有晚上的烟花表演和欢歌跳舞的人们,虽然因为盛况不是影片主要表达的内容,规模较小,存在着美学表达的不充分,但是国庆节庆祝仪式的各种因素已经基本具备。这个节日作为唤起民族国家想象的一个物件,它也是国家的黏合剂。通过这个黏合剂,不同的民族、不同的性别、不同的空间中的人在同一个时间中想象自己是这个国家的一分子,并且有义务和敌人做斗争,时刻保持警惕,从而保卫国家的安全。

《龙须沟》中表现了住在龙须沟的人在解放前和解放后截然不同的生活和命运,在表现新时代到来的这一时刻,影片中先是出现

---

① 孟悦:《〈白毛女〉演变的启示——兼谈延安文艺的历史多质性》,唐小兵编:《再解读——大众文艺与意识形态》,北京:北京大学出版社2007年版,第58—59页。

了随风飘扬的五星红旗的影像特写,然后是新中国成立时的真实的影像资料,接着就是龙须沟人民在新时代的新生活。国庆节这一时刻是大事件发生的时刻,大事件是一个中心辐射模式,处于中心的大事件决定其他小事件的历史进程。① 同样,《烈火中永生》这部影片中,当江姐在监狱中拿到了装成疯子的华子良送来的藏在饭桶底部的报纸,她激动地读着报纸上的新闻"北平城举行盛大集会,毛泽东主席在欢呼和鸣炮声中宣布中华人民共和国胜利了",江姐兴奋地欢呼着"我们的国家,五星红旗在天安门前升起来了",监狱里的同志们都欢呼着"毛主席万岁",她们开始激动地绣红旗,此时影片的背景音乐响起的是《东方红》,然后蒙太奇画面切入到宣布新中国成立时的影像资料:天安门前飘扬的红旗,广场上巨幅的领导人画像随着广场上人群的移动而移动,以及夜间天安门上空燃放的礼花。这些都是真实的影像纪录资料,然后影片又切回到江姐翘首而望的眼神的特写,仿佛那真实的情景真实地发生在脑海中。新中国成立当天所进行的仪式程序成为一种固定的仪式庆典,参与这种仪式,或者在想象中参与这种仪式,就代表了对国家的一种信仰。通过镜头的切换,江姐想象自己参与了这种国家节日的庆典仪式,从而更加坚定了自己的信仰,使自己身在狱中的身体因参与了"大事件"而具有了一种神圣性。国家节日中仪式的举行"是为了纪念相联系的神话,为了回忆一个据信在某个固定的历史时期或在某个过去的神话中发生的时间;有重复举行时序仪式,如元旦和生日"②。国家需要通过不断操练国庆节的这种纪念仪式,通过这种纪念仪式来保持共同的社会记忆,从而建构具有一个具有共同社会记忆和神圣时间记忆的共同体。因为任何社会秩序下的参与者必须具有一个共同的记忆,才可以不断保障现存社会秩序的合法性。

---

① 李猛:《日常生活中的权力技术:迈向一种关系/事件的社会学分析》,北京大学硕士论文,1996年,第2页。
② 〔美〕保罗·康纳顿:《社会如何记忆》,纳日碧力戈译,上海:上海人民出版社2000年版,第51页。

同时，国庆节还通过被叙述而在场。在影片《丰收》中，去北京参加国庆观礼的劳动模范陈初元在回到农村后，给村民讲述国庆观礼的见闻，从而通过讲述使国庆节的庆典仪式在不能亲自去参加的村民的头脑中产生了想象的空间。陈初元说，天安门前人山人海，他看到了众多的飞机和坦克，然后对村民说"咱们中国强盛起来了，谁也不敢再来欺负我们了"。国庆节所产生的对于国家"硬实力"的坚定信仰通过对国庆节的宏伟讲述从而在每一个村民心中在场。能够去参加国庆观礼的身体通过讲述参加国庆观礼的故事已经成为一个半神圣化的身体，是国家替补性的同时又是临近性的在场。

"十七年电影"中的国庆节这一神圣节日及这一节日的仪式庆典的叙述，呈现出影片叙述的当下意识形态性。通过对国庆节的周期性庆典这种广场化的仪式操练的不断重演，将庆典这一仪式的意义扩大到非仪式性的生活中，在日常生活中继续延续庆典的意义，"仪式之所以被认为有意义，是因为它们对于一系列其他非仪式性行动以及整个社群的生活，都是有意义的。仪式能够把价值和意义赋予那些操演者的全部生活"①。对国庆节的全民操演需要全民的参与，需要神圣的空间——人民广场，需要领袖的在场，需要国旗和国歌，需要鲜花和礼炮，需要人民和群众，这些都成为节日庆典仪式的一部分，共同生成和重复着国庆节的神圣性，"以此维系当代国人的大希望与大恐惧，证明当代现实的合理性"，并且通过全国范围内的放映和观看，"建构国人在这革命所建立的新秩序中的主体意识"②，因为节日和仪式作为一个"指引物"，将使"我"变成"另个我"，③变成神圣时间中的"另个我"和神圣空间中的"另个我"，变成国家认同中的"另个我"。

---

① 〔美〕保罗·康纳顿：《社会如何记忆》，纳日碧力戈译，上海：上海人民出版社2000年版，第50页。
② 黄子平：《"灰阑"中的叙述》，上海：上海文艺出版社2001年版，第2页。
③ 〔法〕Marc Le Bot：《身体的意象》，汤皇珍译，台北：远流出版事业股份有限公司1997年版，第122页。

## 第三节 "将来"时间的政治动力学

"将来"时间的美好性和无限的政治经济动力学是建基于乌托邦基础之上的,"乌托邦关于世界应该如何的概念与现实的世界发生抵触,就产生了马克斯·韦伯所谓'现实存在与理想'之间的紧张感,同时也对未来产生一种希望感,从而为人类企图按照自己的理想改变世界的活动创造了基本前提"[①]。革命中的时间往往是一种"期待的时间"和"将来"时间,"传统时刻的日常生活以沉重的过去作为导向,革命时刻的日常生活则朝向未来。在革命年代,现在脱离了对过去的依靠,不再从往日寻找立身之本,转而以未来作为方向"[②]。因此,"将来"具有像革命一样的动员逻辑,在将来时间到来的那一刻,是人们的世俗理念得以实现的时刻,当然,这一理念相对应的是"一穷二白"物质匮乏的时代,因此,这一世俗理念仍然是现代化社会中人们的吃、穿、住、行等基本的现代化生活的要求。然而,所有的世俗理念都被放在了"将来"的时间中而丧失了"此刻"的意义,正是通过这种对时间的偷换概念使得世俗的身体必须压抑肉体之躯而为了在将来的时间使之肆意地绽放。

诚如酒井植树所言:"前现代—现代—后现代这一系列似乎给人一个纪年性顺序的印象。然而,必须记住这个顺序从来都不是与世界的地缘政治的格局截然分开的","它排除了前现代西方与现代的非西方的同时共存之可能性"[③]。而这种历史—地缘政治的想象在新中国的时间观念中仍然存在,只不过是颠倒了位置,前现代这一地缘政治在"将来"的时间观中具有无限的可发展性和美好的召唤性,同时,这也正是迈斯纳在其著作中所提到的"落后反而

---

① 〔美〕莫里斯·迈斯纳:《马克思主义、毛泽东主义与乌托邦主义》,张宁等译,北京:中国人民大学出版社2005年版,第2页。
② 〔美〕流心:《自我的他性:当代中国的自我系谱》,常姝译,上海:上海人民出版社2004年版,第135页。
③ 酒井直树:《现代性及其批判:普遍主义与特殊主义》,张京媛编:《后殖民理论与文化批评》,北京:北京大学出版社1999年版,第383—384页。

进步"的理论,即新中国虽然是落后的,但正是因为这种落后性而具有一种进步性。"一穷二白"一方面需要人们将自己的个人时间更多地用在国家时间之中,另一方面,这个时间处境因其在将来时间中的位置更具有一种进步性。在这方面表现的最突出的影片就是《老兵新传》《昆仑山上一棵草》《护士日记》《青山恋》等这样的开拓边远地区类型的影片。荒凉贫瘠的地方既象征着祖国"一穷二白"的面貌,然而正是在这些地方,"将来性"将得到最好的证明。因为"虽然经济落后的状况最终要改变,但同经济发达国家或中国先进地区内在道德堕落和政治满足的影响下革命精神趋于窒息的情形相比,经济落后则被看作是道德和革命纯洁性的根源"[①]。

《老兵新传》中有两个时间,一个是"将来"的时间,这是关于"将来"的政治动力学。这个时间既是国家的时间也是集体的时间,而只有通过革命性的理想、集体主义的精神和忘我的劳动才能够实现这个"将来"的时间。老战这个北大荒的站长是最喜欢说"将来"的一个人,老战说:"朱流庆,他不喜欢我提将来,可是我这个人哪,要是不提将来,哎,活着就没劲。我们革命的传统就是从无到有,从小到大,不怕任何困难,白手起家!……我们农场的将来,你们看,我又说将来啦,(众笑)哎,我就要提将来。将来我们要做到一年的收成,可以供给一个一百万人口城市的一年粮食,也就是说,可以叫一百万国防军吃一年,同志们哪,你们说这样的工作,还不觉得光荣,还不觉得有意义么?"在周清和出小差逃跑遇狼被老战救了的时候,老战说:"小伙子啊!你想想咱们的将来吧!这儿将来要长出庄稼,长出蔬菜,还要长出苹果、西瓜,要在这儿盖房子、娶媳妇、生孩子,多有意思。""将来"在老战的认知视野中是一种可见的空间化的景观,是一种日常生活的富足和甜美。老战在动员失业的工人去北大荒工作的时候说:"将来我们那儿是个了不得的地方!吃粮食、吃菜、吃肉都不成问题,把你们老婆孩子也接

---

[①] 〔美〕莫里斯·迈斯纳:《马克思主义、毛泽东主义与乌托邦主义》,张宁等译,北京:中国人民大学出版社2005年版,第183页。

去。"吃、住、性,各个方面都会满足的时间就是"将来"的时间。而跳舞娱乐在老战看来是"早了点",即休闲和娱乐只有在"将来"才可以存在,而现在北大荒的任何不好的环境在"将来"都会变成好的。这种对于"未来"时间的美好性的确认是来自于革命军人所具有的优秀品质和对国家前途的坚信。而对于身体的安排的合法性的标准是要依据于对于"将来"这一时间的到来是有利还是有弊,而有利在社会主义文化的逻辑中或者说在老战的认知中就是身体要成为纯粹的生产和从事劳动的身体,才能够顺利地实现"将来"时间的到来。

李准在谈到创作这部电影剧本的宗旨时说:"在我们社会主义国家里,衡量一个人的标准是他对集体劳动的态度,说得具体一点,也就是他对改变我们这个'一穷二白'的经济面貌的感情和态度。"①"将来"要实现的目标是在和现在"一穷二白"的物质极度匮乏的对立基础上被幻想和建构出来的。"将来"的时间具有无比的正确性,使得做其他事情的时间的合法性就具有了一种游移性,比如跳舞娱乐的时间、谈恋爱的时间和结婚的时间。谈恋爱的时间在北大荒、在老战的眼中是绝对不允许的,可就是老战的儿子偷偷谈起了恋爱。影片结尾的时候,一方面是庆祝丰收,此时北大荒已经没有了昔日的贫瘠面貌,有了更多的大型机器和高高的楼房,并且老战离开的时候乘坐的是小汽车,这些都是"将来"时间已然到来的标识。一方面是老战儿子云生的婚礼,老战说:"到了应该结婚的时候再结婚啊,那才美呢。"什么时候谈恋爱和什么时候结婚的时间被规定了起来,不再是属于自己个人对于自我时间的安排,必须要服从由老战所代表的国家对于个人身体时间的安排和管理。老战认为,参加革命就得有纪律,而这个纪律就是不许跳舞,不许谈恋爱。当老战看到从学校来北大荒的学生们在搞娱乐跳舞的时候,就批评这是"洋里洋气"的娱乐,有悖于革命的纪律。青年学生认为这种革命的纪律是封建思想,而老战则认为革命的纪律

---

① 李准:《我怎样写〈老兵新传〉》,载《人民日报》1961年3月2日。

是不可触犯的,而在这两种思想的较量中,青年学生渐渐被老战这一艰苦朴素并踏实肯干一心干革命的具有卡里斯玛魅力的人所折服。最后,当"将来"的时间到来的时候,也预示着这些青年被改造完成,成为社会主义新人。正如他们自己所说,是老战将他们变成了有用的人。而有用的人就是不怕艰苦,热爱劳动并为了革命的理想努力改造自己的人。无用的人喜欢跳舞娱乐,而有用的人则将这些放在"将来"的时间中去。

尽管老战的儿子云生偷偷地谈恋爱,似乎是解构了老战所代表的国家对个人时间的管理。作为农村的孩子,他和小冬子谈论恋爱问题,这是一个青年所面临的性启蒙问题。而这个问题在北大荒的环境中吊诡性地被遮蔽地在场,这是因为恋爱问题和婚姻问题,被作为是未成熟的人走向成熟和成为完全的社会主义新人过程中的重要步骤。青年人处于一种未成熟的状态,还没有完全地被符号化,在影片的结尾处,当云生和段舜英结婚的时候,他们已经从一种未成熟的状态进入成熟的状态,并且在社会文化结构的符号体系中占据了自己结构性的位置。这里还有城市文化和农村文化的差异问题,恋爱问题被想象为是城市文化天然的一部分,段舜英作为城市里的学生,可以大胆地和云生开玩笑,而代表了农村文化的云生则是害羞的,在他看来,"恋爱"问题是如此神秘而不可捉摸,却又如此撩动人心。而作为成熟状态的老战代表的既是农村文化更是革命文化,革命文化作为一种成熟心智的文化,将青年人的恋爱问题和婚姻问题置放在一个将来的时间,试图将力比多的内驱力释放在生产和劳动上面,从而更快地实现那个无限美好的"将来"时间的到来,而这一"将来"时间一旦到来,就意味着"将来"的消失,就像"革命"的到来就意味着"革命"的消失一样,这是它自身命题的一种悖反性。同时也是乌托邦这一思想本身兼有"福地乐土"(eu to pia)和"乌有之乡"(out opia)的应有之义,"将来"一方面具有乐土的可预见性,同时它又只不过是被无限延宕的一个过渡性的阶段,因此又具有一种"乌有性"。

影片的结尾象征着"将来"时间的到来,"将来"到来的评判标

准就是:大丰收、高楼房、大机器、小汽车,通过辛苦的劳动改变了北大荒"一穷二白"的面貌,这就是"将来"时间的到来。而影片又通过老战坐着小汽车离开了这个已经是"将来"时间中的空间,去开辟另外一个"一穷二白"的没有到达"将来"时间的空间,就象征了"将来"时间的永恒不在场性和永恒追求性,也表征了"革命到底"的必然性。而这样的结尾在许多影片中都存在,如在《护士日记》中已经完成了该地建筑任务的高昌平离开了此地,有"随风飘"之称的他们就是要在一个个"将来"时间到来的时候离开,从而去创造另一个"将来"时间的到来。因为"将来"时间标识的是一个乌托邦的空间,而一旦乌托邦的空间被实现,这个空间就丧失了"将来性",也丧失了乌托邦性,于是,必须要在不断的创造和追求中去寻找另一个乌托邦时间和空间的到来。这也正是"将来"时间和"乌托邦"空间永恒的政治经济动力学的内驱力。

在《老兵新传》中有着多组的人物关系,老战和小冬子—农民—城市来的学生—工人阶级(工人阶级中亦有积极分子和落后分子)—知识分子赵松筠—内部敌人周清和。正是这些多元的人物关系将老战和小冬子的"新人"标准树立起来。如果说老战代表的是国家意志,那么农民和老战之间的关系就是农民和国家之间关系的一种隐喻,而周清和的诸种行为都是一种不合法的行为,他的逃跑是对革命意志的背离,他的享受也是对革命纪律的触犯,而未成熟状态的青年人对老战由误会、嘲讽到彻底信服也是青年被国家所改造的一种隐喻,赵松筠作为知识分子,只是一味地脱离科学而不能够很好地相信实践和群众的力量,则也隐喻了知识分子被改造的必要性,同时,工人阶级这支建设北大荒的主力军同样地也经历了一个从失业状态到积极地从事生产的过程。正是在"将来"的时间矢量中,这组人物关系的不断错动渐渐地形成了围绕着老战这一人物为中心的"同心圆"结构,即老战位于结构的中心,而老战本身就代表了"将来"的意志,而正是在"将来"的召唤中,这些处于"同心圆"结构中的人物完成了对自我的改造,变成了一个和老战一样有着同样的"将来"意志的人物。

而这部影片中还有一个表征了时间在场的存在,就是老战手上的那只表,这只表在整点的时候会用声音来报时,每当这个时候,小冬子都会凑在老战的手表上仔细地倾听,仿佛那里就是时间魔力的源泉。而正是这只表所带来的"物"的迷幻,使财务科长周清和为了买这只表而犯了错误,被集体处以惩罚。正是对"物"的迷恋才导致人的错误的发生。这和周清和一直对"物"的迷恋有关,他希望买的物资是沙发、信纸,喜欢在饭店吃饭,在苦难面前逃跑,脱离革命的队伍。而小冬子虽然也爱表,但是并不迷恋。当时间被还原为一种物质性在场的时候,时间的魅力就成为一种多元化的在场,在老战和小冬子的眼里,表带来的是未知的时间的魔力,而在周清和的眼里,表只是作为一个高档消费品而代表了一种身份和地位。老战在最后要离开北大荒的时候将表送给了小冬子,作为一笔巨额的财产,这是对革命接班人的馈赠,而只有馈赠的昂贵的礼物才具有一种合法性。正是通过馈赠,革命的"香火"才得以更好地传递和承继。

《老兵新传》中的老战不愿意做"县长"而愿意去开辟广阔的天地,因为县长不能直接呈现出一种生产性,也不够呈现出一种"一穷二白"白手起家的情境性,而正是在北大荒这块荒凉的地方,高楼的耸立和粮食的丰收再次见证了新中国的合法性和将来性,越是艰苦的地方越能够反衬出这种改变的巨大性。这也是毛泽东未来观在影片中的体现,"在许多方面,毛泽东主义的未来观中都充斥着 H.G. 威尔斯为治疗乌托邦的历史惰性和人类的局限性毛病而推荐过的处方,这种处方要创造一种'现代乌托邦',它不是静止的,而是运动的,它绝不会形成一种不变的形态,而是形成一个充满希望的阶段,引导人们去从事永无止境的长久攀登"①。正是在这种未来观中,城乡之间的矛盾在"十七年电影"中被想象性地在未来时间中得以解决。《金铃传》中不想再在农村中劳动的文英想

---

① 〔美〕莫里斯·迈斯纳:《马克思主义、毛泽东主义与乌托邦主义》,张宁等译,北京:中国人民大学出版社 2005 年版,第 194 页。

去城里找工作,作为正面形象的哥哥教育她说"你应该把目光放远点,不应该只看到今天,应该看到明天和后天"。明天和后天这种将来时间中的农村是一个"城市化"的农村——房子是楼上楼下,屋里电灯电话,天上飞机飞,地上汽车跑。而这种未来时间中的农村想象需要通过一心一意地扎根于农村进行劳动和生产才能够实现。因此,影片的结尾又回到了故事的开始,鸡叫、铃铛响,满仓和文英又回到了从前。因此,农村的合法性是和劳动联系在一起的,劳动不应该分贵贱和高低,也不应该分城市和农村;农村的合法性还是和将来时间联系在一起的,即社会主义新农村所代表的将来应该是像城市一样的农村,是个现代化的城市一样的农村。对于农村的焦虑就是如何留住那些有知识的农村青年,怎么能够让他们在有了知识以后仍然能够留在农村中,参加农村中的建设,而不是离开农村到城市中去。因此,影片采用一心离开农村的大金子的城市"探险"受挫后最终又回到农村来作为文英的一个镜像来论证留在农村必然幸福的叙事。

《三年早知道》中讲述了有自利思想的赵满囤如何在一次次试错的过程中逐渐被改造成为一个为国家着想,有集体主义思想的人。在影片最后的一次试错故事中,赵满囤把自己存款的三分之一拿来为国家投资,他本以为自己的投资是最多的,可是却发现许多社员都倾其所有,有的条件比他差但是投资却比他还多,这些用来给国家投资的钱大多本是用来做私人日常生活领域中最迫切的事情的钱,或者是女儿的嫁妆,或者是男人的结婚用品,或者是盖房子用,这些对于农民来说都是很切紧的问题。但是修房子、结婚这些农村中的世俗生活在新中国被遮蔽和被取代,这些私人私事被否定的合法性基于"将来"的时间,即现在这些私人的贡献是为了实现农田水利化,只有实现了农村四十条,那才可以实现住高楼、用电灯的"将来"好日子。因此,农民才会心甘情愿地放弃自己"当下"最关心的事情而放眼于未来,就是基于一种对于未来时间的信心,正是这种未来的时间观对于个人的身体形成一种规训,世俗生活和私人领域的事情在未来的时间才具有一个空间和位置。

于是,赵满囤在这种农村集体的教育中渐渐被规训为一个合格的主体,将自己的全部存款用来投资,在未来的时间想象中最终完成了对自己的改造。农村中的合作社叙事,就是将合作社这束手电筒式的光圈不断扩大,从一个合作社扩大到无数的合作社,再从无数的合作社扩大到整个国家,因此,这个以集体主义思想为轴心的同心圆不断扩大的过程就是不断地对自私自利的身体进行规范的过程。而和这个思想地形图相对应的时间地形图也是一个以未来时间为轴心不断扩大的同心圆的过程,未来的时间像个无形的饕餮不断地吞噬着此时此刻私人生活领域中的时间和事件。

《槐树庄》这部讲述农村历史的影片的基本叙事逻辑就是从土改到互助组再到合作社和人民公社只是革命的一小部分,正如领导槐树庄搞土改的军人所说:"要干革命就要干一辈子,革命的目标远得很,还有许多目标在等着我们去做呢。"这个不断实现革命目标的过程就是不断地将在这个革命过程中不合格的主体排除出去的过程,就像地主的儿子在抗战时候成为了革命干部而在土改的时候因为革命革到了自己的头上就不能继续革命,必然被革命共同体排除出去一样。而作为党员的刘老成在合作化时期因为单干不入社,在革命革到自己头上的时候也成了革命的他者。因此,革命在此等于不断的未来时间的临近,在临近中又远去。

梁启超在《新中国未来记》中开始了晚清以降的"他人之'历史'乃吾人之'未来'"[1]的想象,但是在新中国"未来观"的观念中,这种美好未来"并不单单是一个激动人心的纲领或宣言,而且拥有极大历史合理性地发展为一个'波澜壮阔'的大规模社会实践,并由此在地面上建造了似乎是辉煌乐园的雏形"[2]。未来时间叙事在"十七年电影"中或显或隐地存在,个体此时此刻的劳动和生产的付出以及生活和娱乐的被置换都是对未来时间的"投资",这种投资是为了在不久的将来中更好地实现现在所排斥的现代生活叙

---

[1] 黄子平:《"灰阑"中的叙述》,上海:上海文艺出版社 2001 年版,第 21 页。
[2] 同上书,第 23—24 页。

事。有趣的是,未来时间叙事需要不断地重复从现在到未来然后又回到现在的叙事模式,来不断地将个体既规训为未来时间的主体又规训为现在时间的主体。意义并不存在于一个时间维度中,而必须在两个时间维度织就的关系中衍生出来。时间与时间之间的关系"像一只袜子,又是一只空的袋子;但同时又是袋中的礼物,装满了袋子,但又是一只袜子"①。

## 第四节 在建构和解构之间:八小时工作制

### 一 八小时工作制和时间的政治性

除了宏大、公共的国家政治时间和"将来"时间对人的身体发生作用外,最现实、最毛细血管式的对身体的绵密管理是钟点时间和八小时工作制。黄金麟在其著作《历史、身体、国家——近代中国的身体形成(1895—1937)》中翔实地论证了近代中国采用钟点时间对身体所形成的规训。他指出:"钟表的普遍使用和精确计时能力,使钟点时间终究成为一个最具支配力的时间形式,特别当这种计时能力和劳动生产以及身体规训做一个结合时,钟点时间所具有的准确控制作用就更加显露无遗。"②"钟点时间的采纳和普及,则使得国家能通过时间的片段化,绵密地将身体置放在密集、有序的过程中来凝视和模塑。"③钟点时间和八小时工作制是规训并生产出"生产的身体"的最秘密的武器,无论是在城市时间还是在农村时间都发挥着有效的魔力。

因此,钟点时间是一种将世俗生活中位于时间流中的身体按着理性化的时间表对身体进行的一种安排,这种时间既生产出了劳动纪律同时也生产出布尔迪厄意义上的"习性",这和韦伯在分

---

① 〔美〕J. 希利斯·米勒:《小说与重复》,王宏图译,天津:天津人民出版社 2008 年版,第 11 页。
② 黄金麟:《历史、身体、国家——近代中国的身体形成(1895—1937)》,北京:新星出版社 2006 年版,第 186 页。
③ 同上书,第 185 页。

析加尔文教义和资本主义精神时所分析的生产时间表的意义相同:"对韦伯而言,加尔文教义的使命便是理性地组织世俗生活,创造劳动纪律,使'自然人'(natural man)受生产要求的时间表的约束。工业社会的理性化意味着工具理性将延展到生活的各个领域,其结果是带来一个被解魅的花园,园中没有先知,没有激情,也没有魔力。"①

"十七年电影"中所呈现出的时间在钟点时间既有的框架中,更强调的是生产的时间(上班时间)和业余时间这一二元对立的结构,尤其是对生产时间之外的时间的安排成为一种主要的焦虑。无论是影片《千万不要忘记》还是《年青的一代》都是对生产时间之外的身体如何安排的一种焦虑及对这种焦虑的想象性解决。生产时间之外的身体仍然不是自己的身体,个人无法做出有效的安排,而应该是对生产时间中身体的一个补充,即钟点时间/八小时工作制必须在不在场之中继续在场。如果当业余时间中对身体的安排不能够促进生产反而妨碍了生产时,那么这种对身体的时间安排就是不合法的。而这种不合法性被置于一种意识形态对立的框架中,时间不再是中性的,也不再是自然的,而是充满了意识形态内涵。同时钟点时间的这种不在场中的"持续"在场也是生产伦理在日常生活这一私人时间中的无限延伸,只有在业余时间仍保持一种生产的伦理,业余时间才具有一种合法性。

而对于业余时间的焦虑和对生产时间和生产纪律的强调则是有赖于新中国八小时工作制的执行。在新中国成立初期,八小时工作制一直是一种要实现的理想,可是在现实生活中没有能够真正地实现。直到1956年被写进宪法,八小时工作制才作为一种制度和法律被规定下来。而之所以对实行八小时工作制有如此巨大的渴望,这是因为国际上的五一劳动节以及所规定的八小时工作制的工作时间具有一种极大的解放性,同时这是在和旧中国工人

---

① 布莱恩·特纳:《饮食话语》,凯瑟琳·艾莉斯:《福利与身体秩序:建立身体话语转换的理论》,汪民安、陈永国编:《后身体:文化、权力和生命政治学》,长春:吉林人民出版社2003年版,第455页。

阶级的劳动时间很长的对比中，而要表现新中国的优越性，要表现新中国工人阶级的主体地位，就必须要通过实行八小时工作制来实行。然而，新中国的物质匮乏，"一穷二白"，必须要用更多的时间来进行生产建设，那么在八小时工作制和八小时工作时间之外的时间安排之间的关系如何处理就成为一个关键所在。一方面，实现八小时工作制具有重大的时间政治性，而同时，又必须将八小时工作制之外的主体再次吸纳进新中国的生产建设中。所以，如何既能够体现八小时工作制，同时又能够更好地作工作时间之外的主体更好地从事生产，这就需要一个很巧妙的叙事策略。

而在这个叙事策略中，总是对工作时间之外的时间安排呈现出一种二元对立性。八小时之外的时间总是会表现出主体心甘情愿地放弃自己的休息时间投入到生产建设中去。在社会主义所塑造和所需要的社会主义新人中，新人没有自己的私人时间，没有谈恋爱的时间、没有消费和娱乐的时间，有的只是工作的时间。这个时间确定了一种道德的合法性和崇高性。而就在这种叙事中，必须有一个二元对立的结构，这个二元对立的结构中处于结构价值等级低的一方的就是那个将业余时间全部用来休息和娱乐的主体，这个主体和"新人"完全在想象中处于对立的两极。

## 二 美景和残垣——城市的可见时间

卡尔维诺在《看不见的城市》中讲到了摩里安娜城在阳光之下的美景和另一面的残垣，因此他说："从一面到另一面，城的各种形象似乎在不断繁殖：而它其实没有厚度，只有一个正面和一个反面，像两面都有图画的一张纸，两幅画既不能分开，也不能对望。"①城市不断繁殖的形象各自在两幅画中存在，城市的时间也同样如此。生产的时间和生活的时间作为城市时间中必要的部分，在分分秒秒之中将身体自我管理的伦理不断地繁殖和细化。时间不再

---

① 〔意〕卡尔维诺：《看不见的城市》之《城市和眼睛之五》，张宓译，南京：译林出版社 2006 年。

是不可见的时间之流,而是成为像空间一样可见的时间。

如果说在城市中,强调的是工厂和单位这些现代性组织对身体时间的管理,有效地将身体的时间分为在工厂的工作时间和下班后的业余时间。那么,通过这种时间的两分将会更好地强调生产时间的重要性,业余时间必须要为工作时间而牺牲掉自己。"十七年电影"中多采用"工作时间(生产时间)—业余时间(娱乐时间)"的二元对立的时间结构来安排叙事。而任何一个二元对立结构必然是一个价值等级结构,在这个等级结构中,工作时间的价值显然优于业余时间的价值。而这个二元时间结构被建构本身其实就表征了一种时间政治意识形态,即新中国所询唤的时间是生产的时间。

新中国电影中很少有明确的关于八小时工作时间的叙述,因为其更注重的是关于上班时间和业余时间之间的差异叙事。这种差异更多发生在新兴的工业城市中,这种城市不同于上海这类传统意义上的城市,而是生产型的城市,城市的消费性被压缩到了最低的位置。一方面,更多的对业余时间的焦虑发生在新兴城市中,另一方面,对业余时间的焦虑在新中国的初期并不明显,而是在1956年宪法规定了八小时工作制以后,这种对于业余时间的焦虑才日益成为一个问题。对业余时间的安排成为了一个阶级斗争的议题。在社会主义的文化想象中,生产时间已经完全具有一种政治的合法性,只要是在生产时间中,就会很好很正确。而业余时间被想象为是国家权力很难完全抵达的一种时间,而正是在这个游离于国家生产时间之外的时间中,国家会具有一种焦虑。在国家的想象中,这个时间极易被敌人所占领,所诱惑。因为这个时间是日常生活的时间,因此,这是一个比较脆弱更容易被"糖化"的时间"软肋"。所以,国家必须将自己权力的触角延伸到日常生活中来,才能够使业余时间能够像工厂时间一样完成对业余时间中身体的规训。而另一方面的焦虑,在业余时间养成的生活习性能够影响到生产时间中的身体,因此,如何对八小时以外的时间进行管理就是一个重要的议题。越是软弱的地方越是易于被渗透的地方才

更需要一种国家的关注。

《上海姑娘》这部影片所发生的空间是一个现代新兴工业城市,城市中的工人需要按工作时间和休息时间来安排自己的身体,这种集体上班并且住在集体宿舍中的个体对自身时间的安排及其转变是很微妙的。影片一开始就是一个星期天,业余时间中一间宿舍的男青年都在宿舍这一私人空间各自干着感兴趣的事情,在星期天他们还会相约去看电影或者跳舞。而到影片将近结束的时候,他们的业余活动已经消失了,尤其是作为主人公的陆野不仅没有时间再去看电影、跳舞,而且连着几天都没有回宿舍休息,而是在工地上拼命地工作。而正是这种牺牲自己的业余时间将全部的时间都放在工地上,才使他最后完成了自己的改造,并且获得了女主人公白玫的承认。牺牲掉自己的业余时间将全部时间用在工作上仿佛成了一个成人仪式,通过这个仪式,主人公得以成长。可以说,个人的这种对时间的安排才是国家意识形态所需要的主体,白玫作为国家意识形态的代言人对陆野的承认也是国家对于个体承认的一种表征,只不过是将这种政治性的国家承认同等置换为最私人情感领域中的承认。

正如本书在"生产和消费的身体"一章中所分析的,女人从私人时间里出来,进入集体的工作时间,起初遭遇了丈夫的反对,无论是在《笑逐颜开》还是在《万紫千红总是春》中都有一个持反对态度的丈夫的形象。而妻子进入了工作时间之后,的确是妨碍了自己的私人时间。工作时间对于私人时间来说呈现出一种剥夺性。因为影片中更多的矛盾冲突是因为时间而引起的,如不能及时地给丈夫做饭,不能很好地操持家务,在《笑逐颜开》中的妻子因为工作不能及时地给丈夫做饭,就引起了丈夫的强烈不满。丈夫认为工作时间是属于男性的,即赋予了工厂时间或者说"八小时"工作时间一种性别权力化的意味。而在《万紫千红总是春》中,丈夫每天要按着钟点时间拿着工作包出去工作,而妻子则要偷偷地通过进入街道的生产厂而工作。街道的生产厂表明了新中国集体的工作时间是无处不在的,这是一种类工厂的时间——这个时间需要

有一定的封闭空间,同时要有一定的集体性,需要集体的工作纪律——在这个集体性的时间中,完成对于个人时间的一种安排。即妻子所参加的街道的工作时间和丈夫在单位体制中所进行的工作时间是一致的。正是这种时间的一致性和均一化才导致了个人时间和工作时间之间的冲突。而新中国将这种工作时间不仅在单位里实行,而且将其延伸到日常生活的各个方面,包括私人生活空间中生产空间的存在。从而在影片最后,女主人公从对丈夫的认同转到对毛主席和国家的认同,这是私人时间之外的集体工作时间或者说国家时间给予了她们主体性的位置。

值得注意的一个细节就是在《笑逐颜开》中丈夫丁国才反对妻子何慧英去工厂里上班,在妻子工作了很累的一天后,他将起床的闹钟调到了将近中午,妻子因此而迟到,并因迟到而受到了其他工友的批评。可见,现代钟点时间对身体的规训是一种理性化的管理,并且被建构为是一种超越了性别的时间。而在这部影片的结尾处,是丈夫们和妻子们集体性地在夜间工作,这同样是对工作时间无限延长的一个表现,这个工作时间的延长不再是旧社会中资本家将人当作机器一样使用甚至重视机器甚于人的剥削表现,而是人们集体精神的崇高意念、是国家和社会优越性的一种表现。这类电影的高潮之处往往是在结尾的部分,因为结尾的部分往往讲述的是在工作时间的延长中愉悦的、干劲十足的集体劳动。

从此,不难看出,八小时工作制的自我悖反之处。一方面,八小时工作制是为了体现社会的理性化的原则,即是为了体现社会的优越性,而为了要加快生产和国家工业化的建设步伐,又必须要有更多的时间被投入到生产中去,而这就需要牺牲八小时工作制。而这种牺牲私人时间延长工作时间不能在理性化的框架中寻找到合理性,而必须在另外一种维度上被赋予一种或者说被建构一种合理性,在这里,所采用的叙事策略就是如果延长工作时间,就会让个体更具有一种成就感,带来自己的成功。而正是这种成功,能够给自己在公领域获得一个位置。因此在影片中如何巧妙地将八小时工作之外的时间完全转化为"八小时",并且仍然具有政治和

道德上的合法性，就成为一个很重要的叙事诉求。因此，八小时和八小时之外就成为一个很重要的叙事框架。正是在这个叙事框架中，新中国完成了对个人身体时间的管理。八小时成为一个无限的八小时，八小时成为一个巨大的能指，具有一种普泛性。即只有八小时和类八小时时间之内的身体才具有一种合法性。八小时的时间就意味着生产的时间，完全遵守工作纪律的时间以及不属于自己的时间。这是一个国家的时间，同时是一个现代组织的时间，个人只是这个时间中的一个主体。

而对自己的时间如何安排成为衡量一个主体是否合格的标准。即对八小时工作时间之外的时间是否是一种"类八小时"的时间就具有一种重要的意义。比如在业余时间内的"类八小时"就意味着业余时间内必须时刻想着八小时时间里业务工作的创新，必须能够牺牲掉自己谈恋爱、跳舞和购物的时间去想着科技创新这些生产上的事情。而只有对时间做出了这种安排，才会具有一种自我被他者认同的在场。《雷锋》中雷锋的伟大就在于能够牺牲自己的休息时间为他人服务。在反特电影中，公安人员往往也没有自己的休息时间，如在《国庆十点钟》里，公安人员就没有八小时工作制，剧中的主人公经常要牺牲掉个人的休息时间，不仅在假期里身体得不到休息，而且基本上没有个人日常生活的时间。

《今天我休息》这部电影更具有典型性。《今天我休息》其实说的是今天不休息，是公时间对于私时间的占用。本来应该是星期天，是休息的一天，而且是对于私人来说很重要的一天，因为作为警察的马天民要在"今天"去"相亲"，然而却一再地因为帮助他人而延迟了自己的相亲。那么，如何使这种公时间对于私时间的占用同时具有一种政治、道德和审美的合法性，从而完成对于身体的规训，使个体顺从并愉悦地看待这种个人时间被占用的事件，就需要一个很巧妙的叙事和修辞策略。这个叙事策略就是主人翁还是要通过个人领域的事情的圆满解决来佐证这种公时间对于私时间的占用，即最终还是要落脚于私人领域中最力比多的欲望的实现，才能够完成对于个人时间占用的合法化的论证。这是一个很典型

### 主体的生成机制

的不断将八小时日常生活化或者说内卷化的一个过程。

在有些影片中,还会出现日历这一时间装置,《上海姑娘》中就有日历,这个日历的设置和今天的日历大致相同,会有年份、月份(阴历、阳历都有)、星期几的标识。这是我们构想时间的一种方式,也是我们用构想出来的时间对自我进行管理的方式。涂尔干说:

> 除非我们把不同的时刻区分开来,否则我们就无法去构想时间。那么,这种区分的起源又是什么呢?……这足以暗示我们:这种时间安排应该是集体的。事实上,观察已经证明,这些必不可少的标统,这些所有事物据此被作出时间定位的标线,都来源于社会生活。日期、星期、月份和年份等等的区别、与仪式、节日以及公共仪典的周期性重现都是相互对应的。日历表达了集体活动的节奏,同时又具有保证这些活动的规则性的功能。①

时间必须以年、月、日及其他形式划分出来,身体的存在才能显现出来,身体在不同的时间刻度中存在。一方面,这是国家对集体活动的时间安排,另一方面,也是国家在传统文化和现代理性时间中对个人生活/休闲时间的安排,但新中国的时间伦理是尽可能地将生产时间的圆周运动不断扩大延伸到日历时间的方方面面,才能够生产出合格的新主体。被规训出的新主体也因完全驯服于这种时间伦理而获得精神性的崇高,以此来证明新中国时间伦理的合法性。这种时间伦理一方面建构了生产时间的"美景",但另一方面将业余时间遮蔽在"残垣"中。但身体自身所具有的颠覆性也并非全然消失,身体伦理于微妙处潜存。生产时间之外的身体所享有的轻逸感和快感在国家预设中既是资本主义身体伦理的"毒瘤",同时也是躯体自身所具有的一种自然性。而之所以会对生产时间之外的身体伦理产生焦虑,恰恰是吊诡地反证了身体——

---

① 转引自流心:《自我的他性:当代中国的自我系谱》,常姝译,上海:上海人民出版社2004年版,第122页。

躯体本身所具有的一种驱之不去的幽灵性。新中国必须再创造出一套新的身体文化、身体美学和身体伦理学,唯如此,才能和既往的身体美学以及身体伦理学彻底地划分为"两个世界",从而颠倒资本主义的身体文化逻辑,尤其是电影中的身体文化逻辑,建构出一种有别于资本主义体系的身体文化和身体诗学,并最终高于和战胜那个既往的世界。

### 三　当敲钟成为现代事件——农村的时间

"十七年"农村题材的电影中,农村时间也在发生着巨大的变化。农村本来完全是按着自然时间来对身体进行安排、进行劳作,而现在则是在国家时间中对身体进行安排,进行集体的劳动。这个国家的劳动时间是均一化的,是集体性的,并且有着强制性和纪律性。农村中的时间一方面是自然的时间或者说传统的时间,另一方面就是现代的时间和类工厂的时间。公社作为一个现代性的组织空间,需要对农村中的身体时间进行有效的划分和绵密的管理。公社这一组织中的时间是一种集体性劳动的时间,正是这种集体性,形成了有效的工作纪律和有效的时间政治性。因为,人们必须在集体性的劳动时间中才能够确立起自我的主体性。

公社化的农村的时间不再是一个传统意义上的时间,如果说在西方,存在着一个从中世纪的时间向现代时间的过度,那么在中国,则是存在一个从传统的农村时间向现代时间的过渡。而农村中的现代时间在新中国成立之前并没有被实现,大部分农村地区还是一种传统的时间,有更大的自主性,按着自然和土地的时间来安排身体的时间。新中国公社制度的执行,不仅改变了人的身体的存在方式,也改变了身体的生存空间。身体应该在集体性的劳动中处于一个位置。就像在工厂上班一样,要按时遵照钟点时间去上班,同时还要在上班时间内遵守劳动纪律,这样一个时间内是不允许有任何私人性的。同时下班的时间也被制度性地规定起来,任何不按照下班时间擅自离开的人就是违背了工作纪律。正是在这个集体性的时间中,个人的时间才具有一种价值性和政治

性。农村中的身体时间再也不是一种可以任意地由自己支配的时间,可以随着自己的意愿自由地选择是去劳动还是在家休息。任何人都没有一种正当的理由拒绝参与到这种公社的集体时间中去。任何一个有劳动能力的人对于这种集体时间的不参与或者说逃离都具有一种不合法性。

在《金铃传》中参加挖泥塘建设的青年人必须在鸡叫这一传统的时间和村里的大钟响起的时间中起床,然后集体去挖泥塘,表明了农村中劳动时间的集体性和劳动时间的绵长性。如果说不按照这种类上班的时间制度起床去参加劳动,就意味着思想起了变化。这种集体劳动时间的纪律在某种程度上是一种准军事纪律。韦伯在《支配社会学》中提到:"军事纪律是所有纪律的母体。对于纪律的第二个伟大的教育者,是经济上的大规模经济。""'军事纪律'乃是近代资本主义的工厂经营之理想模范。""经营的纪律完全是奠定于理性的基础上。"[①]军事纪律不仅是工厂经营的理想模范,同时也是农村公社的理想模范,无论是城市中工厂进行的生产还是农村中公社里的集体劳动生产,都是"革命"。《老兵新传》中老战就说:"既然是参加革命就得有个纪律!就不能胡闹!就得像个革命战士那个样子。我们这儿现在就是不准跳舞,现在我命令你们,都去睡觉。"北大荒在这里作为一个卡里斯玛人物和纪律性相结合的支配权力空间,类军事纪律性更为突出。而《金铃传》中的张满仓、《老兵新传》中的老战、《我们村里的年轻人》中的高占武等这些男主人公都是退伍军人,退伍军人在"十七年"农村电影人物形象系列的大量存在一方面是当时农村现实的真实写照,同时也是作为农村中类军事纪律在场的一个隐喻和践行的保证。

在城市中的工作不仅要严格地按照工作时间进行安排,形成工作纪律,并且工作纪律需要被延伸到日常生活的时间和空间中。同时,在农村中因为人民公社的存在,也要按着工作时间对身体进

---

[①] 〔德〕韦伯:《支配社会学》,康乐、简美惠译,桂林:广西师范大学出版社2004年版,第345页。

行安排,大家集体性地按着钟点时间出工,集体劳作,集体下班,晚上还要开会,这种从晨到晚的对于身体在时间上的绵密管理,是国家对于身体的一种管理。这种对于身体时间的管理所要生产出来的身体是一个生产的身体,而且是为国家生产的身体。如在《布谷鸟又叫了》中白天人们集体劳作,晚上要集体开会。《儿女亲事》中在白天集体劳动的时间结束后,晚饭后也要集体开会。这样的时间安排在"十七年电影"中大量存在。这是一种现代工作时间对身体的安排,不同于自然时间中对身体的安排,人的身体通过这种时间安排被有效地管理起来。

农村中的集体劳动的时间需要有制度性的保证,这可以保证劳动纪律的顺利进行。如在《李双双》中,有一个记工分的小本,这就是一个纪律的制度性在场,这个严格地记录公分和出勤率的小本,是现代性的工业纪律在农村中的在场。人民通过这个工作纪律的制度性保证,从而被规训为国家的主体,这也是国家权力可见化的一个物质性装置。起初,大家都不积极地参加生产,就是因为这个制度性的工分本没有发挥应有的作用,形同虚设,在李双双的监管下,工分本彻底地发挥了制度性的效用。身体时间就被工分本这个制度性的装置有效地安排起来。

农村时间叙事和城市时间叙事呈现出较为相似的结构,在农村电影中,也大量存在个我生活私时间不断地被生产公时间所延迟但最后仍然圆满地实现的时间叙事。《结婚》叙述一对要结婚领证的农村情侣总是因不断出现的各种公领域的事情而耽搁了自己这一属于私领域的但又十分重要的事情。影片最后,两人不仅成为公领域中的模范,而且也成为私领域中令人羡慕的夫妻,而公领域中的行为是私领域价值的基础。《我们村里的年轻人》中,大家集体修水渠也是一种集体的工作时间的安排,正是在这个工作时间里,转业军人高占武在自己的休息时间里去工作,甚至在晚上大家都已经休息的时候还去工作,从而牺牲自己的休息时间而为集体服务,成为赋予个体一种意识形态崇高性的方式。参与农村中的集体事业也是很好地将农民这一自然时间中的人赋予一种现代

的工作时间的装置。在"十七年"农村电影中,有很多水利题材和电力题材的电影。正是这种类工厂时间的性质,使得对身体的规训国家化。因为集体化的兴修水利的事业是国家的事业,同时转业军人作为这一集体事业的领导颇具象征意味,转业军人就是国家的一个隐喻,是国家话语的代言人。农村中的公社以及互助组,其实讲的就是邻里之间的互助关系。在前共产主义时代,关于水利灌溉等都是村民之间自愿的一种协助。然而在"十七年电影"中,兴修水利作为农村建设的一部分,一部分程度上看似是自愿的,而实际则是必须要完成的工作。

　　至此,无论是在城市中还是在农村中,因为标准的工作时间的采用,对身体的规训就有了一致性。对身体的安排无论是在城市中还是在农村中,都表现出对业余时间如何进行安排的一种焦虑。人的身体不能处于一种闲散的、不生产的状态。是否参加生产成为对社会成员进行资格认证的一个戳记,参加生产并且积极地认真地按着工作时间表完成自己的生产任务就在自己的身体上铭刻了合格的印记,否则就是不合格的主体。《李双双》中不从事生产的妻子最终被改造成为一个生产的妻子,而自始至终积极参加生产的李双双具有政治、经济、道德和审美的合法性,成为国家想象中完全合格的新主体。农村中的时间因此而具有一种政治性,"时间的政治是这样的政治,它把社会实践的各种时间结构当作它的变革性(或者维持性)意图的特定对象"[①]。农村的时间和城市的时间都呈现出一种集体性,而非个人性;一种生产性,而非生活性;一种理性,而非前理性。时间结构被变革和建构为截然二分的两副政治面孔,置于这两副"时间—政治"面孔中的身体因此也具有了两副政治面孔。

---

　　① 〔英〕彼得·奥斯本:《时间的政治——现代性与先锋》,王志宏译,北京:商务印书馆 2004 年,序言第 8 页。

## 第五节 新闻搭起的浮桥:大历史和小历史的耦合

安德森在想象的共同体中强调印刷文化对于民族国家的认同所起到的重要作用,外在传播手段的发明时时带来社会变化的震荡。报纸作为一种印刷文化,以它的及时性时时映照出时代风云,并将个人的日常生活烙上大历史的火红印章。麦克卢汉说:"报纸就是每天把世界诸多文化的片段带到我们眼前的日常书本。在这个意义上,它改变了印刷出版强调纯粹民族文化运动的倾向。图片新闻和纪实报道强有力地指向同样的国际化方向。"①新闻报纸作为"十七年电影"中一种唯物主义式的存在,以其时间性和事件性的凸显昭示了历史发生断裂的一个开始,是作为大历史和"元叙事"的一个转折点,是作为对社会、政治、历史有着重大意义的"意味深长"的"大事件"(big-event)而存在。在埃里克松看来,"大事件"是指一种非系统性的进化论模式的产物。所谓事件的大小,是根据它与历史目的论的关联来决定的。②"十七年电影"中日常时间中的身体因为具有了"大事件"性质的报纸新闻的出场,而被嵌入到一种大历史的时间中,从而使身体具有了一种合历史目的论的意识形态性。"十七年电影"中新闻的功用和民国时期电影中的新闻的功用截然不同,这恰恰是"重要的是讲述历史的年代"的观念的一个最好例证。

### 一 新闻报纸、装置和日常生活

30年代的经典影片《马路天使》中报纸是被用来作为房间的一种装置的,衬托出生存环境的恶劣。报纸铺满了吹鼓手小陈和报贩老王居住的房间的所有墙面。吹鼓手、报贩、理发师、失业者

---

① 麦克卢汉:《视像、声音与狂热》,福柯、哈贝马斯等著:《激进的美学锋芒》,周宪译,北京:中国人民大学出版社2001年版,第340页。
② 转引自李猛:《日常生活中的权力技术:迈向一种关系/事件的社会学分析》,北京大学硕士论文,第1页。

和小贩生活在生活的最底层,这几个"有难同当、有福同享"的朋友在遇到困难的时候总是会从墙上的报纸中去寻找答案。当他们几个要在他们的合影照上写"有难同当、有福同享"的时候,却发现"难"字不会写,这边是老王正在已经贴满了报纸的墙上继续贴着报纸,他说"昨天报上有的",很快在一条新闻中找到了这个"难"字,他把"难"字从"国家有难 匹夫有责"这条新闻中抠了下来。当小陈和老王为将要被琴师卖给流氓头子古成龙的小红寻找出路的时候,老王在墙壁上的旧报纸中看到了一则"养女告鸨母"的消息,便决定也打官司,可是又不知道官司该怎么打,这个时候他们又在报纸上看到了一则"伯平律师启事"的广告,当他们来到律师所,律师告诉他们打官司需要 500 两银子时,他们才意识到"打官司还要钱",法律只是有钱人的法律。于是老王又从报纸上的"通缉逃员"中撕下一个"逃"字递给小陈。这部影片中的新闻是社会碎片式的一种呈现。无论是和国家命运前途有关的重要新闻、还是"养女告鸨母"这样的小报杂闻还是律师做的广告,首先是被拼贴式地放置在墙壁这样一个平面的空间中,显示其地位的一致性;同时,它们都是作为解决现实问题所需的办法的来源,在这点上,新闻的功用又处在同一个位置上。"具有政治、经济、社会、文化意义的新闻与包括'事故、不法行为或不能被化为任何新闻类别的社会生活琐事'的杂闻是两种不同的新闻类别,两者间的区别体现为'意味深长'事件与'平淡无奇'的事件之间的一种对立。"①而在这部影片中,这些不同的新闻类别的对立性消失了,它们介入日常生活的方式是为了将电影之外的广大的社会现实以拼贴的并置的碎片化的方式呈现出来,和电影中的社会形成一种"互文性"。然而新闻报纸在这里恰恰是以其对这些人的有用性和重要性中吊诡地反证了其不重要性,因为影片呈现出的反而是这些新闻的无用性和不重要性。整个新闻报纸成了一种反讽的存在,它们只是和这

---

① 〔法〕弗兰克·埃夫拉尔:《杂闻与文学》,谈佳译,天津:天津人民出版社 2002 年版,第 2 页。

些小人物相应的日常生活和小历史的存在,维系的是日常生活中的身体。

报纸同样出现在美国好莱坞"悬疑大师"阿尔弗雷德·希区柯克(Alfred Hitchcock)的影片中。在其著名影片《惊魂记》(Psycho, 1960)中,携巨款逃跑的玛丽安为了躲避警察的追赶,在马路边的车行换车时,买了一份报纸。她在焦急地搜寻着报纸上的什么消息。在驱车来到了"变态杀人狂"诺曼开的旅馆后,在房间里,她不知道把钱放在哪里会更安全,于是把钱裹在了报纸里(她认为这样最安全),并放在了最显眼的位置——床头柜上。① 新闻报纸在这部经典的好莱坞影片中的功能是和极为个人的生活发生关系的,也许关于她携巨款逃跑的事情会被老板登上报纸,这样就会很危险,她急迫地要寻找是否有和自己相关的新闻。作为一个偶然地从正常的日常生活中逃逸出来的个体,新闻报纸作为日常生活实在界的媒介,维系的是个人和日常生活的关系。个人无往而不在信息和消息的监控之中。而当报纸的新闻和消息消失后,又成了最无用的东西,因此玛丽安用它来包裹最重要的东西——钱,既是欲望的中心,也是视觉的中心。新闻报纸在1960年代的美国日常生活中的作用在影片中被表征为和极个人的日常生活发生关系才是最重要的,无关宏大叙事,而一旦和个人没有关系,则成为最无用的东西。

无论是中国30年代的影片还是美国1960年代的影片,其影片中的报纸和新闻的功用与新闻报纸在中国"十七年电影"中的呈现是极为不同的。

## 二 新闻:插入式装置的政治功能

新闻报纸在"十七年电影"中大量出现,是"十七年电影"中一种唯物主义式的存在。但是新闻报纸在电影中的装置功能与以前

---

① 就像爱伦坡的《被窃的信》一样,王后把情书平铺放在桌子上,这是一个最显眼的位置,在王后看来是最安全的放置,不想却被大臣识破拿走;而大臣也将信放在了最显眼的位置,王后派来的杜邦来到大臣家,也识破其做法,故用调包记把信取走。

相比发生了极大的变化。新闻报纸不再作为房间的一种装置,也不再是和个人的私生活发生关系的物质媒介,而是作为历史发生断裂的一个开始,是作为大历史和"元叙事"的一个转捩点,是作为对社会、政治、历史有着重大意义的"意味深长"的大事件到来的标志,这里的新闻极具宏大的时间性和政治性。

"十七年电影"中经常会出现新闻标题的特写镜头,一个个具有相同性质的新闻标题瞬时间大量地出现在影片的镜头特写中,形成一种极强的视觉冲击力,这样就会将这些新闻突出出来,使之"上升为社会事件的行列,成为国家的核心问题"①,并成为真理性意识形态的表述和宏大叙事时间化的时刻。

反特片《无形的战线》中大量出现的新闻标题有两组镜头,第一组新闻镜头是预示着我军已经在全国各个地方取得胜利的新闻,如《中共中央电贺长春解放》《中共中央委员会电贺辽西大捷》等新闻标题,既形成了使不同的空间发生的事情具有了共时性,同时这些新闻也表征了大历史发生转变的时刻,也是胜利的时间即将到来的时刻。第二组新闻镜头是特务使某工厂发生了火灾,这样就把这个工厂的火灾上升为国家的核心问题,此时的新闻标题是《领导思想麻痹疏忽、内奸防火烧毁厂房》《疏忽防奸全厂被焚》《林场工矿连续失火、国家损失惊人严重》《肃清特务土匪,巩固革命秩序》,并且出现了社论让特务分子《赶快登记自新》等,而影片就是对这些新闻形象化的呈现。这里透露出的消息是这些特务的破坏发生在各个地方,领导上麻痹疏忽,造成的损失非常严重,因此必须肃清这些特务土匪。因此,新闻的功用是使事件普遍化,而影片是为了将普遍化的事件具象化。影片需要选择一个具体的特务破坏活动来展开,这里展开的故事是对具体的特务要破坏东北橡胶厂的阴谋形象化,这样就可以让受众知道报纸上所说的特务搞破坏的阴谋真实地发生在那里,以及特务究竟是如何搞破坏的,

---

① 〔法〕弗兰克·埃夫拉尔:《杂闻与文学》,谈佳译,天津:天津人民出版社2002年版,第2页。

领导上又是如何疏忽的(对进入工厂里做打字员的女特务并没有进行思想考察),同时又表现了我公安人员是如何侦破这些特务的破坏阴谋。女特务的转变既表现了中央的社论对悔过自新的特务进行宽大处理,另一方面也是对执迷不悟的特务的逮捕和肃清,最后巩固了革命秩序。毛泽东在《中国人民解放军宣言》中对于蒋方人员的政策是"首恶者必办,胁从者不问,立功者受奖"①。这样毛泽东的文本、新闻文本和电影文本就形成了一种"文本间性",热奈特认为文本间性"即两个或若干个文本之间的互现关系,从本相上最经常地表现为一文本在另一文本中的实际出现"②。这样就将毛泽东的文本所代表的国家意识形态通过电影传达出来。影片中的新闻都是重大新闻,重大新闻具有一种社会整合的意义。

《留下他打老蒋吧》拍摄于1948年,是新中国第一部短故事片,影片开始的时候,一条报纸新闻占据了整个景框,新闻标题就是《留下他打老蒋吧!》,画面下面的字幕是"本片根据战报新闻报道改作"。影片有意将故事的来源呈现出来,是为了强调电影的真实性,这是最有效的产生真实感和最大程度地获得认同的一种方式。影片讲述的是解放军的小战士玩弄枪支走火打死了老百姓刘老汉的儿子,军队为了军民团结,维护军纪,要枪毙小战士,刘老汉最终放下了杀子的个人恩仇,为了革命、阶级和国家的恩仇与利益,要求不枪毙这个小战士。他说"咱们都是穷人,要不是八路军来,咱们穷人也翻不了身""要是打死他,队伍里又少了一个人了""就当他是我的儿,我送他去参加解放军,留下他打老蒋吧",这样刘老汉就将个人的恩仇消泯在阶级的恩仇中。这是对复仇母题的一种改写,也是一种超越家庭共同体而建构一种阶级共同体的想象。因为小战士的父亲也是让国民党反动派打死的,他父亲临死前让他参加八路军为他报仇。影片的主题就是强调军民本是一家

---

① 《中国人民解放军宣言》,《毛泽东选集》第4卷,北京:人民出版社1991年版,第1238页。

② 〔法〕热拉尔·热奈特:《隐迹稿本》,《热奈特论文集》,史忠义译,天津:百花文艺出版社2001年版,第69页。

人,天下的穷人都是一家人,解放军是老百姓的亲骨肉、军爱民来民拥军这样的主题。而无论是故事的新闻来源的强调,还是电影的拍摄,都是想告诉观众故事真实地发生在那里,告别日常生活的伦理逻辑而自动服从革命和阶级的逻辑才能够保卫住翻身后的胜利果实。因此留下小战士打老蒋的选择是一种必然的选择,选择改编这则新闻故事本身也是这样一种意识形态的选择。个人的身体不再是个人伦理中的身体,而是阶级伦理、人民伦理和国家伦理中的身体。

可见,"十七年电影"中的这些新闻标题不同于杂闻,杂闻相当于小报的功能,供人娱乐和消遣,其目的是要将重大的社会新闻隐藏起来。而"十七年电影"中的新闻却不同,这些新闻对于新中国的建立有着重大的意义。建国后虽然小报依然存在,但是政府已经让各出版单位登记,并且数量和功能都发生了改变,这是政府对舆论宣传工具的一种控制,同时也昭示了"讲述历史的时代"是如何看待新闻的作用的。"十七年电影"中的新闻往往具有极大的社会真实性,在电影这种以虚构为叙事策略的艺术中,给人一种非虚构电影的想象。电影要千方百计地制造一种真实效果,"对现实存在的暗示,也就是说文本字面以外的可被证实的参照,加强了叙述的现实性"①,在这种意义上,新闻可以被看作是电影中产生真实感效果的一个插入文本和注脚。它们介入人们日常生活的方式已不再同于《马路天使》,它们不再是作为应付日常生活的一种办法,作为寻找出路的一种来源,表达一种历史和日常生活的延续性,而是要表达历史的一种断裂和一种伟大的重新开始。它们使人民获得一种历史时间向前进的认知,这种前进的历史时间将彻底改变个人的命运,个人的身体和命运只能在这个大历史中获得意义。因为"十七年电影"中的新闻往往不涉及日常生活,都是政治新闻和重大的社会新闻,以及一些有评论性质和警戒性质的新闻,这些新

---

① 〔法〕弗兰克·埃夫拉尔:《杂闻与文学》,谈佳译,天津:天津人民出版社2002年版,第98页。

闻"代表着一种征兆、一种迹象,它启发一种试图从深度和复杂性再现真实世界的隐喻性、象征性或神话性的阐述"①。

《光荣人家》影片开始的时候是二嫂和许多人在小学校里扭秧歌,这个时候有人进来举着一份报纸说"锦州解放了",然后大家就更欢快地扭着秧歌,跳着舞。新闻代表的是一个事件,选择呈现什么样的新闻,就表征了选择呈现什么样的事件,而这些事件无疑都是讲述电影故事的时代的一种选择。"锦州解放"的消息对处于后方的锦州人民来说是支援前方的一种动力,鼓舞了他们支持前方战士解放全中国的信心。这个新闻更是一种大事件的标识和由这一大事件中心辐射而出的诸多小事件,即大事件对个人的影响。

《霓虹灯下的哨兵》中解放军解放上海的当天夜晚,在上海人民扭着秧歌迎接解放军的大街上,美国大使戴维斯开着汽车嚣张地在马路上横冲直撞,被解放军禁止,同时还有为美国人说情的作为意识形态意指符的资本家,第二天,戴维斯事件就成了晚报的头条。卖报纸的阿荣卖着报,并吆喝着"要看美国鬼子低头认罪",许多上海市民纷纷来买晚报,包括那个给美国人说情的资本家,阿荣免费给他一份报纸,资本家看到了占据了头条位置的新闻,主标题是"美帝国主义分子戴维斯低头认罪",副标题是"昨公开向上海人民道歉 保证从今以后决不再犯",然后镜头摇向了报纸的左下方的新闻评论《警告美帝国主义者!》。而国民党特务非非卖的却是供日常消费娱乐的画报,几乎没人买(尽管非非并非真的卖画报,而是为了给自己的特务行动做掩护,但即便如此,也要通过卖什么东西来给人物贴上意识形态的标签)。特务害怕报纸的宣传力量,企图要把晚报全部买走,阿荣当然不卖。报纸上的新闻往往是作为官方历史和大历史的一个点,而普通市民纷纷阅读这些报纸,通过阅读新闻将有重大意义的历史和自身的历史紧密联系在一起,这样新闻就成为小历史和大历史发生关系的一个耦合点。安德森

---

① 〔法〕弗兰克·埃夫拉尔:《杂闻与文学》,谈佳译,天津:天津人民出版社2002年版,第151页。

在《想象的共同体》一书中已经详细分析过报纸作为印刷品在政治的共同体想象中是如何将不同的性别、年龄以及空间中的人在想象中认为这则新闻和自己有关系的机制,报纸新闻能够最大限度地跨越空间达到一种共时想象。

《赵一曼》中赵一曼因为特务的出卖被日本人抓住,经过严刑拷打住在医院里的时候,她能够从敌方的报纸中读出我方军队的消息,这让看守她的小护士非常佩服。赵一曼看的是《大同报》,标题是"南满赤匪猖獗 煽惑民众反抗皇军 我治安当局急谋对策""赵尚志匪屡遭巨创 仍骚扰哈东山一带 我决派大军分路进击"等。看到这些新闻,赵一曼非常高兴,她说:"从敌人的报纸上可以看出我们抗联的队伍到处在活动,作为一个中国人是应该高兴的。"护士急忙拿过来报纸问道:"哪儿,在哪儿,我怎么看不出来的?"赵一曼说:"你是看不出来的。"即便是选择日方的报纸来呈现,也是为了揭示我军的一种存在和活动,而且能从不可见之物中看出可见之物,是因为赵一曼有一双革命的眼睛。赵一曼说:"每一个不愿做亡国奴的中国人,都应该知道我们的事业是最光荣、最高尚的。"这样,报纸就成了一种神圣之物,连看守他的兵也想要拿过来报纸看看,仿佛那真的就是一种胜利的现实。《五更寒》中在后方坚持作战的刘书记读国民党的报纸看到《鲁西南国军奋勇作战,共军刘伯承部三千余人全部被歼》这条新闻,老刘高兴地一拍大腿说:"我们出击了。"前方的战斗(主力部队)和后方息息相关。主力部队的获胜,往往代表了一种历史前进方向的不可阻挡,许多地方都已经获得了胜利,那么这个地方也必将获得胜利和解放。既然革命的目的是要推翻整个统治阶级,那么新闻就是要告诉我们这个革命正在进行,并在成功地进行着。《白衣战士》中在后方的医疗部队里,小战士拿着报纸高兴地说着号外:前方的战士打了胜仗。胜利的消息急坏了已经没有了一只胳膊仍在疗伤的老杨,他因为不能参与这种重大的战斗而痛苦。报纸上的新闻总是在和个人发生着关系,这种关系不是和个人的私密日常生活产生联系,而是对个人要融入整个大历史的一种召唤。

《聂耳》中由赵丹主演的聂耳在影片开始不久就从邻居大嫂那里看到一条报纸上的新闻,看的是《本埠新闻》一栏的新闻,新闻标题是"今日'八一'临时戒备,租界华界严防共党暴动",这样的新闻属于政治记忆术的一部分,和共产党有关的新闻总是成为呈现的对象。然后紧接着画面切入了"八一"那天共产党员策划的游行示威,在"严防"的情况下他们仍然成功地游行。游行的人们高呼着"共产党万岁",而此时处于影片视觉中心的聂耳完全被这一景观所吸引,游行示威成了对他所看到的新闻的一种反讽,同时也佐证了共产党不可被"严防"的力量。这个时候聂耳虽然处于视觉的中心位置,他站在高高的货车上全景式地看着这场游行,但是此时他只是处于观视的中心,还没有成为历史的主体,但是他对于游行的群体已经产生了一种模糊的想象性认同,想象性认同的结果就是成为其中的一分子,在符号性认同中占据一个位置。影片的叙事过程就是叙述聂耳如何从对党的想象性认同到达符号性认同的过程。齐泽克说:"想象性认同与符号性认同之间的关系,即理想自我与自我理想之间的关系,用雅克—阿兰·米勒的话说,就是'被构成的认同'与'构成性'的认同之间的关系。"想象性认同是对"'我们想成为什么'这样一种意象的认同。符号性认同则是对某一位置的认同,从那里我们被人观察,从那里我们注视自己"[①]。游行的领导者塞给聂耳一个革命传单,聂耳看的书是《新俄纪程》,他对革命的俄国充满了幻想,这些都是他最后要发生"核裂变"的一种能量积蓄。聂耳生活的贫困环境使他想成为一个拯救者,而共产党占据了拯救者的空位。聂耳在女朋友郑雷电的介绍下开始参加革命工作,一天晚上,写完标语口号的他和郑雷电走在晨曦中,紧接着画面切到一个占满了整个景框的报纸,标题是"日本兵焚掠占据我沈阳城",报纸的上面叠印着五个血红的大字"九一八事变"。《聂耳》是一部人物传记影片,作为对聂耳的转变来说起到重

---

① 〔斯洛文尼亚〕斯拉沃热·齐泽克:《意识形态的崇高客体》,季广茂译,北京:中央编译出版社 2002 年版,第 145 页。

大作用的历史时刻用作为特写镜头的报纸新闻来传达,就再次将聂耳的故事置于一种真实的历史中,这是电影的一种企图抵达真实的叙事修辞策略,也再一次将聂耳个人的真实生命和大历史耦合在一起。当聂耳随着他所在的歌舞团来到武汉的时候,歌舞团的人们看到了《武汉日报》上署名红孩儿的人写的《论中国歌舞剧》,此文对歌舞剧进行了批判。这个红孩儿就是聂耳,于是聂耳离开歌舞剧团,到了北平,将他成为大历史的主体的进程又推进了一步。影片将近结尾的时候,聂耳成为影片开始时他观看的游行景观的一部分,他也融入了洪流中成为游行的一员,此时,他处于被观看的位置,但是却成了大历史的主体。就是在占据了历史的主体位置后,激发了聂耳的创作激情,在亢奋和愤怒中,他当晚就给苏平送来的由田汉作词的《义勇军进行曲》谱了曲子,脑子里叠印着每一个革命者的英勇画面,邻居大嫂的牺牲、郑雷电在前方的奋勇前进等。影片并没有讲述或者结束于聂耳的死亡,而是结束于聂耳在党的安排下坐上了去日本然后再从日本转到苏联的轮船,他用目光凝视着这个他曾经是其中的一部分的土地。《青春之歌》和《聂耳》都完成于1959年,他们不约而同地采用了同样的叙述模式,在党的引导下,在目之所及人民的受压迫和人民的正义力量下,成长为历史的主体。林道静的成长既需要卢嘉川这样的男性党员的引导,也需要女性党员林红的引导,林红的坚强不屈更容易使林道静达到一种想象性认同,想象着成为林红,并最终成为林红式的党员,完成符号性认同。聂耳的女朋友郑雷电充满了革命的激情,聂耳在上海能够真正地参加革命工作是因为郑雷电的鼓舞和介绍,聂耳的革命动力从个人利比多内驱力随着和郑雷电的短暂相遇、分离、再相遇、再分离,就将这种革命的欲望升华,上升为一种超验的理念和真正的革命激情。当聂耳最终知道了"要服从革命需要"而取消去东北前线的念头时,他被铭刻上党员的标记,并且最后实现了他读《新俄纪程》时想要去苏联的愿望,虽然此时他不愿离开,但还是服从了党的需要,再次印证了党的命令对个人的铭写。这种叙事的确如戴锦华所言"是出自一种巨大的情感

热度与特定历史经验所给予的超验的理念"①,"革命历史的轮廓体现在个人的经历中,但是,这种经历也是作为私人成长和成熟的心路历程,作为政治文化的起点、革命身份的获得确乎是个体升华的过程而呈现出来的。在这里,历史故事与个人成长的故事融合在一起"②。

《烈火中永生》这部电影由慢工出细活的水华导演,影片从1961年开始准备到1964年拍摄完成,历时三年多的时间。影片刚开始不久,在重庆的大街上,报贩在卖着《新华日报》,许多人买了报纸,并说着"共军已经威胁到了西安",这句话被共产党员许云峰听到,他的脸上浅浅地露出笑容,突然大量的国民党兵到来并开始搜查,许云峰通过买了国民党的报纸《中央日报》顺利通过审查。因为特务甫志高的出卖,被特务抓进中美合作所的江姐和许云峰以及监狱里的同志们坚持斗争。在江姐再一次经历残酷的刑罚被抬回来后,一个狱友把大家节省下来的水给江姐送去,特务不许,在争执中将这个狱友开枪打死,狱中同志绝食抗议,要求在监狱里给这个狱友开追悼会。最终他们取得了胜利,监狱放风的空地上是追悼的人群,他们制作的悼念条幅写着"永垂不朽""化悲痛为力量",然后画面切入到乌云密布的天空中出现了几道光亮,紧接着是我军前方作战的画面,画面上叠印着一个个大新闻标题《解放济南全歼守敌》《攻克沈阳全歼守敌 东北全境欢庆解放》《蒋匪丧失十八个师 黄伯韬兵团被全歼》,形成一种极强的视觉震撼力。电影中这种有意识的镜头剪切建构起一种叙事的意义,即监狱里的斗争和前方的斗争紧密地联系在一起,这是一个一体的进程,不能分割。江姐的牢房里有一天突然被扔进了一张被揉成纸团状的报纸,上面有条新闻《蒋总统昨宣布引退 李副总统代行职权》,这个时候一个说四川方言的狱友说"蒋介石下台了"(因为方言的问题,

---

① 戴锦华:《由社会象征到政治神话——崔嵬艺术世界一隅》,载《电影艺术》1989年第8期,第17页。
② 〔美〕王斑:《历史的崇高形象》,孟祥春译,上海:上海三联书店2008年版,第121页。

所以"蒋介石"三个字听着像"蒋该死"),虽然是敌方的报纸,但是这条新闻让江姐意识到解放军在前方取得了巨大的胜利。而影片中最重要的报纸就是党所办的《挺进报》,在江姐去华云山的船上,她回忆着和丈夫彭松涛在一起的时候,他们一起办的《挺进报》,《挺进报》的发刊词是"《新华日报》被国民党查封了,但是他们查封不了人民革命的声音",江姐的丈夫说:"让这声音传遍城市和乡村。"报纸作为一种书写媒体,在这里被转喻成一种声音,并且是能够四处引起"迴响"的声音。报纸的内容没有日常生活,没有杂闻的装置,其内容是革命、是政治,其作用是鼓动、是行动。它报道着远方的革命事件的发生,被消息隔绝的人看到革命报纸,知道自己的革命行动和牺牲的正当性,再次将个人的历史放置进国家和历史,在想象中成为国家和历史的主体。当江姐在监狱中拿到了装成疯子的华子良送来的藏在饭桶底部的报纸,她激动地读着新闻"北平城举行盛大集会,毛泽东主席在欢呼和鸣炮声中宣布中华人民共和国胜利了",新闻所昭示的一个神圣时刻再次将个人卷入其中。革命的报纸成为一种"刚性指示符",在许多影片叙述的不同空间中的出现,都保持着一致的内核,即预示着革命的精神和革命胜利的必将到来,而个人和这革命的历史前途息息相关。

《兵临城下》中讲述的是陷于孤城境地的国民党军官赵崇武在党的地下工作者的帮助下如何起义的故事。国民党军官郑汉臣被解放军抓住后坚持说自己是做生意的,我军姜部长问他脸上的伤疤是怎么回事,他说是小时候淘气跌伤的,而这个时候姜部长拿出一份《阵中日报》说,"你的伤疤《阵中日报》给你记载得很清楚",这则新闻暴露了郑汉臣的身份,郑汉臣最后成为国民党起义中的一员猛将。

新闻报纸除了用来作为大历史的一个表征外,广播也成为表现大历史的一个工具,它的存在是对领导权的一种争夺。国民党师长赵崇武在自己的办公室里听广播,第一个节目是京剧,他调了台,调的台是蒋介石方面的节目,是细声细语的女播音员说着"蒋总统最近",然后他又调了台,这回是义正辞严的男播音员在说"人

民解放战争的第一年,我军歼灭了蒋匪 120 万人,这一伟大胜利在整个敌人营垒引起了极其深刻的失败情绪,蒋介石发动大规模反人民的内战,是注定要失败的",然后是我军女播音员的声音说"《中国人民解放军宣言》里指出我军对待蒋军人员并非一概排斥,而是'首恶者必办,胁从者不问,立功者受奖'……"正在听广播的赵崇武的神情随着电台的言语而发生变化,电台里又响起欢快的歌声"解放区的天是明朗的天,解放区的人民好喜欢……"。紧接着又是我军东北战局的新闻。这些新闻被选择出来呈现在电影中,既有我军胜利所形成的巨大威力,同时也有通过对蒋军的政策对蒋军所发出的召唤,以及被我军所解放的地区的欢歌笑语,在诸多维度形成了对蒋军的一种询唤。这表征了霸权的获得不仅要靠武力,同时也要依靠宣传所形成的一种认同。无论是报纸中的新闻还是广播中的新闻,都是重大的政治新闻,他们缝合着中国的历史,成为对看/听新闻主体的一种询唤,将个人询唤到大历史中,不可见的大历史以插入式的新闻方式得以巨大地在场。

### 三 建设题材影片中新闻所表征的国家意识形态

"十七年电影"中表现新中国建设题材中的新闻则表现出另一种特色,为了形构新的主体,许多劳动模范开始成为新闻的主角。《船厂追踪》讲述的是劳动模范张根生寻找给他写信的"小孩"的故事。故事的开始很有意思,一个人看着一份报纸,新闻的标题是《让技术革命花朵开遍全国 著名劳动模范张根生来本市推广车工先进经验》,下方是劳动模范的照片。影片告诉我们,这个看报纸的人给这个劳动模范写了一封信,收到这封信的张根生开始找写信的人,在找的过程中,看到了在船厂各个工作岗位上认真工作的人。报纸的发行量大,周期短,能够很快地将新闻普及。张根生作为劳动模范,很多人通过报纸的宣传都知道他,而能够成为新闻的主角,这既是国家意识形态对新的主体召唤的一种需要,同时也是影片拍摄的一种经济学,通过电影和新闻的双重方式能够最有效地动员人们参加到技术革新中。影片中的所有工人都是英雄,影

片没有表现这些人的日常生活空间,张根生寻找的那个"小孩"就是船厂的领导,他总是忘我工作,而没有休息的时间。

《槐树庄》作为八一厂的重点片,在第二届百花奖中获得最佳导演奖(导演王苹),影片获得荣誉奖。影片拍摄完成于1962年,这一年中共中央八届十中全会的召开,使阶级斗争再次被强调,毛泽东提出"阶级斗争要年年讲、月月讲、天天讲"。影片在线性的叙事结构中讲述了槐树庄在郭大娘的带领下搞土改、合作化、初级社、高级社一直到人民公社的过程,当许多人纷纷要退社的时候,郭大娘不解道:"这是为什么?"(为什么这么多人要退社)这时画面切到了桌子上的《人民日报》,这是田书记的办公室(他曾经来到槐树庄搞土改而认识了郭大娘),田书记拿着电话说:"我给你念一段6月8号《人民日报》的社论《这是为什么》,'那些威胁和辱骂,只是提醒我们,在我们的国家里,阶级斗争还在进行着,我们还必须用阶级斗争的观点来观察当前的种种现象,并且得出正确的结论。'郭大娘,你要沉住气啊。"田书记念的这段社论就是对郭大娘对人们退社所产生的疑惑的回答。《人民日报》作为国家报纸,其社论代表的是国家的意识形态声音的传达,社论写作往往不署名,而不署名恰恰是国家意识形态的巨大在场。通过《人民日报》的社论,一个普通的农村和国家联系在一起,农村中的任何事情都不再是日常生活中的小事情,而是有关国家意识形态的大事,至此,农村中的个体也被置于国家的结构中,农村中的身体在社论真理般的话语光束下获得一种清晰的分类。

虽然建设题材影片中的新闻和革命战争题材中的新闻内容已经有很大不同,建设题材中的新闻更多是作为一种强调生产的国家意识形态,但其机制相同,都是通过新闻在电影中的装置,强调影片的真实性和一种大历史的时间性。新闻不再是像《马路天使》中那样以拼贴式的方式存在,无论是"意味深长"的事件还是"平淡无奇"的事件都被杂乱地拼贴在一起,消解了新闻的及时性、有效性和深度意义,从而对整个社会进行质疑。"十七年电影"中的新闻装置总是会在最重要的历史关头出现,每个被突出强调的新闻

都具有深度意义,这些新闻总是会对个体产生重大的影响,从而在政治的记忆术和叙事术中将个体安置在历史的脉络中、革命的谱系中以及国家的结构中。

## 小　结

"十七年电影"中的时间情结极富政治性。电影作为一种艺术形式,其呈现本身既是空间的艺术更是时间的艺术。时间一旦出现就意味着成为逝去的时间,因此所有的艺术对时间的呈现都是一种再回忆,而再回忆就是一种创造,德勒兹认为"不应该说:创造,就是再回忆——而该说,再回忆,就是创造","艺术作品构成了并不断重构着世界的开始"①。"十七年电影"就不断地通过时间的断裂来不断地重构着世界的开始,将自然时间重构为国家起源的时间,以此建构起国人新的政治时间和国家时间的现代意识。时间不仅在新/旧的二元对立结构中在场,更是在现在/将来的时间的二元对立以及工作时间/业余时间的二元对立中在场,时间不再是传统意义上的时间,而是极富政治性的时间,这尤其表现在国庆节这一国家政治节日的叙事策略中,通过国庆节这一集体性狂欢的庆典仪式时间,建构起民族—国家作为"想象的共同体"的同质的时间,这一天不同空间中的国民都最显而易见地分享着同质的国家时间。"将来"乌托邦时间的美好生活召唤所具有的魅惑力是现在时刻禁欲伦理的超级合法性,而禁欲伦理/生产伦理表现在工作时间这一八小时时间不断地对业余时间进行占有和侵蚀,唯有如此,才能够确保"将来"时间的早日实现。吊诡的是,将来时间所允诺的恰恰是现在所禁忌的。同时将世俗时间和政治时间,将个人小历史和国家大历史耦合在一起的时间机器还有电影中的新闻这一视觉元素,新闻这一电影中的插入式装置,将个体镶嵌在时

---

① 〔法〕吉尔·德勒兹:《普鲁斯特与符号》,姜宇辉译,上海:上海译文出版社2008年版,第109、108页。

间里和国家中。通过这些时间元素,成功地将个人召唤成为国家、阶级和历史的主体。

时间这个无形的神秘在"十七年电影"中成为被解魅的花园,通过筑就时间,来筑就时间中的主体和我们的国家。

## 第五章

# 共同纽带和公共记忆的建构:革命历史电影中的身体

革命历史影片是指讲述 1949 年新中国成立前历史的影片。① 可略分为两大类:一类是讲述党所领导的革命历史斗争题材的影片,一类是讲述党的诞生之前历史斗争题材的影片。在这些革命历史影片

---

① 对于革命历史题材影片的界定学术界存在争议。石方禹认为 1921 年建党前后到 1949 年,以党领导的革命斗争事迹为题材的影片创作,不同于从鸦片战争到五四的历史题材,也不同于新中国成立后的建设题材。见石方禹:《革命历史题材电影的创作硕果》,孟犁野等编:《再现革命历史的艺术——革命历史题材电影研究论文集》,北京:中国电影出版社 1993 年版,第 126 页;有的则将从鸦片战争到五四运动这段旧民主主义革命斗争的题材也列入革命历史题材影片。见洪宏:《苏联影响与中国"十七年"电影》,北京:中国电影出版社 2008 年版,第 122 页。我在本书中也是将革命历史题材电影的上限设为鸦片战争,下限设为 1949 年新中国成立。

中，不仅农民以一种新的不同于五四话语的方式浮出历史地表，而且也在国族的意义上重新发现了民族英雄。《甲午风云》《林则徐》这些第二类革命历史题材影片中的英雄已经不是在晚清的种族叙事范畴中存在，而是在一种民族主义、爱国主义的范畴中来进行叙事，并且在影片中凸显了人民的力量。这显然是共产党革命叙事伦理的一种回溯式的建构，将对历史本质的理解追溯至晚清时期，从而将其放大为一种超越了历史的本质真理。但我在这里分析的影片更侧重于以有共产党的存在为标志的影片，这些影片有着大致相同的叙事结构装置和叙事伦理，并有特定的意识形态诉求。用黄子平先生对"革命历史小说"的定义来定义我所分析的这些革命历史题材电影同样适用：

> 这些作品在既定意识形态的规限内讲述既定的历史题材，以达成既定的意识形态目的：它们承担了将刚刚过去的"革命历史"经典化的功能，讲述革命的起源神话、英雄传奇和终极承诺，以此维系当代国人的大希望与大恐惧，证明当代现实的合理性，通过全国范围内的讲述与阅读实践，建构国人在这革命所建立的新秩序中的主体意识。①

通过对革命历史题材电影的全国范围内的放映②，更能够建构国人在新秩序和新国家中的主体意识。电影作为一个规训肉体产生"灵魂"及主体意识的制度性机器，是国家权力和意识形态的物质性在场。

革命历史电影多为战争影片，在敌人—英雄—人民的符号三角中不停地置换着这个三角结构中的具体所指。英雄所归属的共同体需要完成将农民从传统的共同体中"脱域"从而纳入新的政治共同体的过程，这个改造过程最有效的是对前现代的复仇母题进行现代性改写，从而使前现代的生物性复仇身体在现代制度性复

---

① 黄子平：《"灰阑"中的叙述》，上海：上海文艺出版社 2001 年版，前言第 2 页。
② 《大众电影》1959 年第 18 期的统计中，1949 至 1958 年，"革命历史题材影片"的观众人数最多。

仇中成为被升华的复仇身体。并通过诉苦和审判这些直接作用于身体的言说方式使农民意识到自己的历史、阶级和政治的主体位置。这些革命历史影片通过革命的期许动员农民,但又将革命期许不断延迟,身体不断地在圣殿内外被位移。再造农民的过程也是先锋党建构自己合法性的过程,先锋党不仅要在和作为敌人的他者中确立自己的合法性,也要在"人民"这一天然的合法性中确立起自己的合历史目的性,先锋党的身体不仅是有两种生命的崇高身体,而且更是纪律性规范下的现代战士/同志共同体中的身体。通过共同体纽带和共同体情感的建构,就建构了一种关于历史和革命的公共记忆,这个公共记忆就是人民在对敌人的憎恨中对先锋党积极赞同,并和先锋党结成一个更大的同志共同体,共同"血筑"国家起源的历史。

## 第一节 从生物性复仇到制度性复仇:被升华的复仇身体

### 一 前现代复仇母题的现代性改写

革命历史影片中要处理的一个重要议题是:如何成功地动员原生态的农民参加革命。这既是革命成功的保证,同时也是将农民从传统的共同体中"脱域"纳入新的政治共同体的过程。农民受地主的压迫是参加革命的一个必要条件,受压迫的结果总是体现为农民和地主之间有着血海深仇,但这并不构成革命的充分条件,只有在他们认识到了这种压迫是不合理的,获得一种阶级意识和阶级觉悟,并且压抑起自己的血海深仇,依靠制度性复仇,才能够达到一种真正的革命。

"十七年"讲述革命历史的电影,在叙事修辞上仍然沿用了传统的复仇主题,但是已经赋予了复仇主题一种现代性的意义,这种复仇的逻辑是,即便杀死了自己的仇人——地主,还会有大量压迫人的人存在。个人复仇无法结束仇恨,只有制度性复仇才能够彻底改变命运。《红色娘子军》中说,杀死了南霸天,还会有黄霸天等

等,只要这个压迫人的制度不彻底消灭,那么就不能彻底报仇。
"制度化的复仇是一种文明、理性的产物"①,"有效的报复不仅意味着要赶走对手,而且常常意味着,甚至必须消灭对方反报复的能力"②。在"十七年电影"中,动员农民起来革命的主要任务就是破除人们的"变天"思想,因为对手一旦还有报复的能力,在党的军队撤退后,地主再次回到农村,这是农民最深的担忧和畏惧所在。同时,制度性的复仇有时间上的滞后性,报仇本身"更多是受生物性驱动的,而并非什么为'道德'或'正义'驱动的"③,而制度性复仇则要压抑这种生物性驱动,它需要使复仇本能受到文化和制度的约束而得以升华。

《暴风骤雨》中白玉山的孩子因地主而死,诉诸法律自己反而坐了大牢,因此便不再反抗。他说:"我跟韩老六打了三年的官司,末了丢了三晌好地,还蹲了一年大狱,我算是吃够这个苦头了。"老田头的女儿被地主糟蹋自杀,自己的田地也被地主霸占,但是也不敢反抗。他们一直在等待着报仇的时刻,但不敢相信和确定报仇的时刻已经来到。老田头在最后审判地主南霸天的公审会上说:"自己女儿的头发一直留着,等青天大老爷给孩子报仇,10年了,什么都没等着,今天共产党来了。"在老田头的意识中,青天大老爷和共产党两个语词之间的转换象征着制度的转换,但同时又是通过这种近似的想象,赋予了共产党一种拯救的权力的合法性。每个人的私仇都被延迟到共产党到来的时刻得以集体终结。在这一时刻,私仇在一个新的维度中被认知,《暴风骤雨》中工作组的人说:"几千年的封建压迫使咱们世世代代翻不过身来,这不是几个人报私仇的问题,这是一场严重的阶级斗争啊。"私仇在"回溯性"中获得了崇高的意义,这是一个历史断裂的时刻,而"每一次历史断裂,每一个新的主人能指的到来,都回溯性地改变了一切传统所具有

---

① 苏力:《复仇与法律》,《法律与文学:以中国传统戏剧为材料》,北京:三联书店 2006 年版,第 54 页。
② 同上书,第 58 页。
③ 同上书,第 60 页。

的意义,重构了对过去的叙述,使其以另外一种新方式具有可读性"①。元茂屯的农民开始无法理解工作组诉苦翻身闹革命的逻辑,郭海子说:"工作队要叫穷人翻身,那就把韩老六抓起来枪嘣了他。"白嫂说:"要是工作队是清官,就抓起韩老六枪嘣了他。"这种想法是一种传统民间复仇逻辑的想法,并不能够带来农民自身的觉悟,更不能取得革命的胜利。因此,要紧的还是阶级觉悟,让农民成为阶级的主体,肖队长说:"我们要启发他们的阶级觉悟。只有群众自己打下的江山,才能够保得住坐得牢。"不是靠个人而要靠群众推翻旧的制度,最后彻底复仇,而只有这样才是真正的革命,相反单纯地私人生物性复仇不构成革命,只是革命的一个原动力。

《白毛女》中喜儿的父亲无法忍受地主黄世仁的欺压在无奈卖女的情况下自杀,喜儿被强奸,恋人大春被逼参加革命,因此,喜儿说"我是舀不干的水,我是扑不灭的火,我不死,我要活,我要报仇",以及"千年仇要报,万年冤要申"。生物本能的报仇是喜儿活下去的理由,但如何报仇只有等待,等待大春从黄河西把红军领来。《白毛女》影片开始的时候是一组平静和丰收的情景,两家老人在田地里说起大春和喜儿的婚事,虽然农民受地主压迫,可是这里展开的仍然是日常生活的连续性,这和美丽的风景形成了一种互映。而革命叙事必须使日常生活的这种延续性彻底断裂方才具有可能性,当一系列的灾难发生后,影片中的风景再难见影片开始时的那种平静,而是电闪雷鸣、风雨交加、冰天雪地。风景完全成为和故事情感相应的理性蒙太奇。民间伦理的被践踏使大春和喜儿以及其他受苦人的复仇之火保留了火种,而这需要被制度性的复仇火源再度点亮。

1958 年北影厂拍摄的《矿灯》这部影片一开始是画外音,"这样的故事只有发生在过去的年代,这种年代是再也不会回来了"。

---

① 〔斯洛文尼亚〕斯拉沃热·齐泽克:《意识形态的崇高客体》,季广茂译,北京:中央编译出版社 2002 年版,第 78 页。

当傅东山来到矿区的时候,他通过诉说自己的父亲也是被地主老财逼死的,而和同样被矿工逼死父母的路子产生了阶级认同,通过讲述,知道自己都是穷苦人,都有血海深仇。而石头企图通过个人反抗来复仇,却悲惨死去,这恰恰证明了个人的生物性复仇是不能成功的,而傅东山则是通过制度性复仇来实现个人的复仇,他说"我们要把那吃人的统治阶级连根拔掉""我们要把所有的穷哥们都联系起来""路子,你爹、你妈、王大叔、石头的命不是一个监工能抵偿的"。要复仇就要彻底复仇,只有制度性的复仇才能够既为死去的人报仇,又能够彻底翻身。而要想做到制度性复仇就必须要团结到一起,结成新的现代意义上的阶级共同体。赵子岳扮演的大叔说有一招棋可以将鬼子的军,这就是抱成团,他让一个工人撅断一把筷子,却无法做到,意思是工人要抱成一团才可以形成力量。最后工厂里的矿工们抱成一团,要求释放傅东山,而矿厂外面则是大部队的节节胜利,这些都是为了证明必须在总体上消灭反动派的根子才能够取得革命的胜利,并彻底地实现制度性复仇和生物性复仇的胜利。

《胜利重逢》中,在部队的耿海林家庭观念很重,他想如果家里家破人亡,那就和柴大肚子冤报冤仇报仇地拼了,指导员教育他说:"你一个人回去能报得了什么仇啊,就算你拼掉了一个柴大肚子,整个封建势力和地主阶级还没有完全被消灭啊。""柴大肚子是地主,他和蒋介石是一条心,蒋介石又听从美帝国主义使唤,美帝国主义要消灭咱们人民队伍,蒋介石呢就打内战,柴大肚子就把你抓给他当炮灰。""我们不打垮美帝国主义,不消灭大小蒋介石反动派,咱们穷人就不能彻底地翻身啊。就你耿海林一个人的仇也报不了啊。"这种复仇逻辑是"十七年"革命历史影片对农民进行动员的革命逻辑,耿海林只有暂时不想着报个人之仇,在战士共同体中进行革命化的制度性复仇,才能够最终保证报个人之仇的实现。

无论是生物性复仇还是制度性复仇都是出于对敌人的憎恨,通过仇恨复仇主体"会变成一颗匿名的粒子,渴望跟同类汇聚融

合,形成一个发光发热的集体"①。如果说"'人'是憎恨(ressentiment)的化身,是'奴隶们'为颠覆生活价值观念亦即'主人'的价值观念而成功地设计出来的骗局"②。那么,革命也是憎恨的化身,"'翻身'实际上就是农民和地主政治权利和社会经济地位的互换。'翻身'所以成为农民的快乐,就在于分了地主从前拥有的财产"③。当影片《陕北牧歌》中已经翻身分得了地主财产的宝娃在影片的结尾,要去参加游击队的时候,他和干爹来到了父亲的坟上,干爹说:"宝娃为了给你报仇,为了穷人翻身,就要参加游击队去了。世事变了,咱们的穷日子就要过去了。""咱们穷人要翻身,就要闹革命。咱们闹革命,一定能成功。"宝娃的复仇具有双重意义,一个是为血缘伦理的复仇,一个是为革命伦理的复仇,只有同时具备了这两个维度,革命方能成功。因此,现代性的制度性复仇并不是要否定前现代的个人复仇,而是一种否定之否定,在否定私仇的前提下更好地承认了它的合法性。

生物性复仇和制度性复仇的存在,使影片中也存在三种牺牲:一种牺牲是被旧的势力迫害致死,这是复仇的原动力,一种牺牲是个人出于血缘伦理的生命本能的复仇,这是前现代的复仇伦理,如《矿灯》中石头的死亡;另一种牺牲则是为革命而牺牲,如《苦菜花》中苦菜花的儿子的牺牲,《暴风骤雨》中赵玉林的牺牲。赵玉林临死的时候说"要保护咱们穷人的天下",为保护革命的果实而牺牲,这些为革命而牺牲的人已经不是普通的农民,而是共产党员,是新的现代战士共同体中合格的成员。为革命而牺牲的身体是英雄的身体,是崇高的身体。牺牲所表现出的崇高是通过不愉快来实现的,崇高就是不愉快,是一种悲剧式的净化力量。"首先,美与崇高的对立是根据愉快——不愉快的轴心划分的:美的景象为我们提

---

① 〔美〕埃里克·霍弗:《狂热分子——码头工人哲学家的沉思录》,梁永安译,桂林:广西师范大学出版社2008年版,第120页。
② 〔美〕马泰·卡林内斯库:《现代性的五副面孔》,顾爱彬、李瑞华译,北京:商务印书馆2002年版,第136页。
③ 刘再复、林岗:《中国现代小说的政治式写作》,唐小兵编:《再解读——大众文艺与意识形态》,北京:北京大学出版社2007年版,第46页。

供愉快,而'客体被设想为予人愉快的崇高客体,其唯一可行的方式,就是通过不愉快的中介'。"一言以蔽之,崇高"超越了快乐原则,它是悖论性的愉快,因为它是通过不愉快获取的"[①]。而这些表现现代性复仇和为革命而牺牲的革命影片在"试图引发观众形象认同的同时,革命影片还设法代替或重新定位观众,重新安排观众心理能量,以疏导向主导意识形态认可的框架结构。想象的王国就是孩童与母亲身体联系的王国。革命的想象最初是与美的理念相似的"[②]。观众在看到伟大人物形象的时候,就会对领袖人物或英雄人物进行放大的策略,而他们为革命和"穷人的天下"这些崇高理念而牺牲的身体也被观众放大,成为崇高的躯体。只有不为报个人之仇而是在制度性复仇中牺牲的身体才能被升华为崇高的身体,因为只有超越了任何个人利害关系的身体才是纯粹的身体,因为纯粹才能够抵达一种崇高性。

## 二 现代性复仇与法律制度化下的身体

现代性的制度复仇需要通过法律制度来保证。法律作为暴力国家机器,是"国家政权建设"(state-making)的一部分。杜赞奇用"国家政权建设"和"权力的文化网络"(culture nexus of power)这两个概念分析国家政权在农村的建立过程。国家政权的建设和民族国家的形成过程同步发生,而农村的文化网络也被重新编织。前现代的复仇本身是极不合法的,虽然其复仇的目的合法,但复仇的形式不合法,对地主的血海深仇只有在国家政权建设的法律判决中才具有一种合理性,而法律是复仇的制度性物质保证。

《暴风骤雨》中地主韩老六被判死刑,根据的是法律条文,通过法律程序处决地主和农民自发式的复仇杀死地主性质截然不同。农民自发式地对地主复仇而导致的地主的死亡是一种自然死亡,

---

① 〔斯洛文尼亚〕斯拉沃热·齐泽克:《意识形态的崇高客体》,季广茂译,北京:中央编译出版社 2002 年版,第 277 页。

② 〔美〕王斑:《历史的崇高形象》,孟祥春译,上海:上海三联书店 2008 年版,第 151 页。

是民间伦理中的前现代死亡(当然"十七年"革命历史影片中农民自发式地向地主复仇而成功的几乎没有);而依据法律对地主的处决则意味着整个压迫人的制度的死亡,是一种绝对死亡,是符号性的死亡。在小说中农民被激发起复仇的火焰后对地主的暴力在影片中并不存在,因为电影作为一种影像艺术,不能直接呈现出这种公共景观的暴力性,一方面"定罪本身就给犯罪者打上了明确的否定记号。公众注意力转向审讯和判决。执行判决就像是司法羞于加予被判刑者的一个补充的羞辱"①。另一方面,公共暴力的视觉呈现往往会使施行暴力的一方不具有合法性。

《白毛女》中杨白劳因为欠黄世仁的账,结果被迫在卖喜儿的文书上画押。黄世仁让杨白劳本利交清,并让把喜儿带来顶账,杨白劳说找个说理的地方去,穆仁智说"上哪儿说理去,少东家就是这儿的县长,黄家就是衙门口"。杨白劳最终选择喝卤水自杀。文书是民间的法律,文书的时代衙门和法律都是反人民的。因此,在中国共产党的政策中,这些文书和地契都变得不再合法,熊熊大火点燃了这些文书和地契。而在新的法律政策中,将土地、财产实行了再分配。当大春离开村子参加红军又回到村里后被留在村里工作,开展团结抗日、减租减息的工作,农民不同意这样做,无法理解为什么八路军来了不直接给他们报仇,"他(指地主)害死了多少人命,欺负咱们多少年了,现在给他来个减租减息,我憋不住这口气","咱们分了它,给他来个斩草除根"。作为农村里有革命情结的张大叔说:"春,你说说上面的章程叫怎么办?"(意思是我们要按着章程办事)大春说:"像黄世仁这样的恶霸,可以到民主政府告他。"因此,复仇只有被纳入大的叙事伦理中,方可具有合法性,而地主是否有罪,依靠的政治伦理也是政策法律制度,而不再是民间复仇伦理的逻辑。

《卫国保家》中也有把陈桂英抵押给刘二坏的文书,但这个文

---

① 〔法〕米歇尔·福柯:《规训与惩罚》,刘北成、杨远婴译,北京:三联书店1999年版,第10页。

书是不合法的,是被迫画押的。工作组的李同志劝陈桂英到政府去告刘二坏,用法律的程序来解决。她说:"只要你敢出头告状,这门亲事一定可以取消的,明天你就动员,到县政府告刘二坏去。""这是穷人申冤斗争恶霸,没一点丢人的地方,我给你写状子。"县长审判这个案子的过程就是陈桂英单方叙述的过程,陈桂英将刘二坏怎么强占了她家的地以及代替她爹在文书上画押告诉县长。县长很快断案,说道:"依据抗日救国十大纲领的精神,禁止买卖婚姻……霸占陈桂英的非法婚姻宣告无效,你借着日本人的势力欺负穷人的时代再也不会有了。"并告诉他们父女回去要好好减租减息,参加生产,穷人只有靠自己的力量,才能过上好日子。陈桂英的父亲一下子富有了革命精神,从一个老实的、从来不敢诉苦的农民成长为一个敢于在减租减息和对刘二坏讲理的会上第一个发言诉苦的人。这里,对刘二坏的复仇是有法可依的复仇,而以前的民间法律——文书则不再具有合法性。

《小二黑结婚》这部根据赵树理同名小说而改编的电影主要讲述的是解放区的婚姻法。勾结封建反动势力做了很多破坏抗战的工作的金旺和兴旺,还一直破坏小二黑和小芹的婚事,最后,他们被交给政府法办,而且小二黑和小芹的恋爱婚姻也受到政府政策的保证。革命历史影片中的法律一步步地确立了农民对新的国家政权的信仰,在法律这一国家暴力政权机器的制度下,不仅使农民的复仇成为制度性的复仇,而且象征了地主的死亡是一种制度性的政治生命的死亡。因制度性复仇而牺牲的身体被升华为崇高的身体,而且人们的日常生活也受到了法律制度的保证。法律所带来的惩罚技术的改变,必须置于身体政治学的历史中,其权力运作的秘密才可明晰,福柯说:"这就需要我们把惩罚技术——他们或者是用公开酷刑和公开处决的仪式来捕捉肉体,或者是以人们的灵魂为对象——置于政治肉体的历史中。这还需要我们在考虑刑罚实践时,与其把它们看作是法律理论的后果,不如把它们看作是

政治解剖学的一章。"①

## 第二节 诉苦机制·公审仪式:言说与言说的语法

### 一 从受苦到诉苦:真理显影的机制

和农民从前现代性复仇到制度性复仇的改变相伴随的是需要一个真理显影的机制:诉苦制度。农民所受地主的压迫和剥削一直存在,但什么时候"浮出历史地表"成为一个转折点和爆发点,则需要一个"真理时刻"的到来,正如詹姆逊所言:"公开的革命已不是定时事件,而是使革命前作用于整个社会生活过程中的无数日常斗争和阶级分化的形式浮于表面,这些斗争和形式潜伏和隐含地存在于'前革命'的社会经验之中,只能作为后者的深层结构在这些'真理时刻'显现出来。"②真理时刻的到来是党的工作组到农村领导土地改革的时刻,真理时刻的到来同样需要一个仪式,这个仪式就是诉苦大会,必须使农民将自己所受的压迫和苦处用言语呈现出来,诉苦的过程恰恰就是解除苦的过程,由个人的诉苦到集体的诉苦,和在阶级压迫和受苦的维度中有意识地对过往的创伤记忆重新编织和言说,就点燃了革命的火焰,就赋予了自己革命的理性和合法性,同时这也是党的工作组的合法性和权力获得的过程。

嘴巴作为人的身体一个重要的器官,有言说的功能。而只有通过言说意义逻各斯才会在场,农村中阶级压迫的意义虽然在工作组的认知中总是已经在场,但是只有通过农民的诉苦式的言说,这种意义才会真正地在场,言说赋予世界一种明晰性,也赋予个体一种主体性。这是通过回溯式的言说的过程给自己建构起一个明

---

① 〔法〕米歇尔·福柯:《规训与惩罚》,刘北成、杨远婴译,北京:三联书店1999年版,第30页。
② 〔美〕弗雷德里克·詹姆逊:《政治无意识》,王逢振、陈永国译,北京:中国社会科学出版社1999年版,第85页。

晰的历史位置。"'诉苦'包含了两种生产——对待特定'事'的生产和对绵延'苦感'的生产。这两种生产在实现'诉苦'意识形态教育的目的上是互为条件的。"①因此,诉苦制度是国家权力向地方渗透的一种方式,也是通过诉苦确立起的自我身份的建构。诉苦不同于精神分析中的自白,诉苦更倾向于有一个或众多诉苦的对象和他者,而自白只需喃喃自语即可完成。但正如"精神分析的自白技术使深层心理得以存在一样,自白制度是先于自白行为而存在的"。"自白这个制度生产出了应该自白的内面或'真正的自我'。不是有了应隐藏的事情而自白,而是自白之义务造出了应隐蔽的事物或'内面'。"②从这个维度讲,诉苦的逻辑和自白的逻辑惊人地相似。不是有了应诉之苦而诉苦,而是诉苦之制度和义务生产出了应诉之苦,即诉苦制度是先于诉苦行为而存在的,是诉苦制度生产出了"我"所应有的"苦感"和所应归属的阶级共同体以及在历史、政治和阶级中的主体结构性位置认知。因此诉苦制度成为受苦意识不断产生的源泉而非受苦本身,只有如此,谁掌管了诉苦制度,谁就掌管了诉苦的身体和主体。农民一旦张口言说并诉苦,就陷入了诉苦制度背后的意识形态操控。从而在从受苦到不受苦(解放)的乌托邦/革命实践中,确立起恩人和仇人的二元对立结构。

影片《暴风骤雨》开始的时候,元茂屯的农民是无声的,有苦只能往自己肚子里咽,而且不敢有丝毫表露,表现得软弱,呈现出五四式的"国民性"的落后农民色彩,因为他们害怕掌权的人会对反抗的人进行报复,这是立足于经验性的对"革命的反常性"的描写,是一种循环的时间意识。这也是元茂屯最受压迫的老田头一直不敢诉苦、反抗韩老六的原因。前现代的个人复仇的火种被压抑下来。在党的工作组坐着车把式孙老头的马车来元茂屯的路上,韩

---

① 方慧容:《"无事件境"与"生活世界中的真实"》,杨念群:《空间·记忆·社会转型:"新社会史"研究论文精选集》,上海:上海人民出版社2001年版,第491页。
② 〔日〕柄谷行人:《日本现代文学的起源》,赵京华译,北京:三联书店2003年版,第71、70页。

老六的马车飞驰而去,把泥点溅到了老孙头的身上,老孙头说:"狗仗人势。"但是当肖队长让他说说韩大棒子(即韩老六)时,他却不敢再说下去。说与不说之间说明反抗的种子深埋在土壤里需要被挖掘出来,这个挖掘的铲子就是诉苦。

工作组一到元茂屯,就立刻展开了唠嗑会,也叫诉苦会,可是在唠嗑会上,还是无人敢于诉苦。政委在台上说的话是官方政策话语"工作队来到咱们屯,就是要和大家一道闹翻身、斗地主,实行土地改革运动",农民无法理解这套话语。肖队长当机立断决定选举新的农会委员,农民因此对工作组产生了信任感。元茂屯最穷的人是赵光腚(即赵玉林),他最先来找肖队长诉苦,肖队长说:"你一个人还不行啊,我们需要联络更多的穷哥们和大粮户作斗争。"农村的现实再也不是一种工作组到来之前的常规状态,而是要分成"穷哥们"和"大粮户"这样一个二元对立的结构。因此,诉苦作为一种技术,这种技术可以使人在这一仪式和行动中获得阶级意识,"是重构社会认同、划分阶级,进而实现对农村社会重新分化与整合的努力"①。"土改前乡村社会中的分化与分类和农民的疾苦是客观存在的,关键是如何把他们转化为阶级概念。分类与归因不仅仅是阶级建构的过程,进而使社会动员的过程,也是农民的国家意识生产的过程,是造就社会主义国家的人民的过程。"②农民并不天然地就是国家的人民,如何使农民积极赞同国家并认同自己是国家的人民,通过诉苦技术使他们自己言说来达到这一目的,不过其言说的语法是已然被国家所规定的。

诉苦的机制就是使农民通过诉苦确立一个共同的敌人,产生阶级意识而发生作用的,农民不再是装在袋子里一个个的马铃薯,而是有着共同的利益和共同的敌人的一个有巨大能量的阶级共同体。诉苦就是要使党的阶级分类的逻辑成为农民的逻辑,因为要

---

① 程秀英:《诉苦、认同与社会重构——对"忆苦思甜"的一项心态史研究》,北京大学硕士论文,1999年。
② 孙立平:《现代化与社会转型》,北京:社会科学文献出版社2005年版,第303页。

想将"分散而'落后'的农民大众""组织成摧毁旧世界、建设新社会的力量,塑造成新国家的人民,分类就成为一个必不可少的过程。从某种意义上说,阶级的分类是社会动员不可缺少的基础,也是治理社会的主要方式"①。在工作组开第二次唠嗑会的时候,白玉林说"如今的衙门是咱们穷人的了,敢讲了",这是对官方话语的一种民间式表达,许多农民开始你一言我一语地诉苦,诉苦点燃了复仇的火焰,农民们冲进韩老六的家把他抓进了工作组。随着故事的进展,谣言被一个个击破,农民一个个觉悟,工作组还打败了韩老六的军事支援,彻底地改变了农村的分类,连受苦最深,最不敢诉苦的老田头也产生了阶级觉悟,在对韩老六的公审大会上,他上台诉苦揭发韩老六的罪行。影片的结尾,元茂屯的农民纷纷参军,成为国家的主体和历史的主体,已经完成了对党和国家的认同。

通过诉苦,农民自己点燃了被压抑的复仇的火种,而且这火种因有了制度性的法律和政党的保证而得以实现。"十七年"革命历史影片中,多会出现工作组作为外来者进入一个地方,继而通过诉苦制度和诉苦仪式组织群众诉苦,不仅使群众对工作组积极赞同,从而获得了政治领导权和文化领导权,而且工作组和群众形成了一个现代同志共同体,为打败共同的敌人而携手合作。在少数民族题材影片中,诉苦制度也普遍存在,其叙事逻辑和其他革命历史题材影片一样,从而跨越了种族界限,在新的维度中建立起更大的共同体的想象,而身体也超越了种族和地域,归属于更大的共同体。在诉苦制度中,建构起共同的受苦记忆、感恩意识和权力文化网络,从而在同质的意义上成为未来新中国的公民。

## 二 公审仪式:公共审判中的集体认同

革命历史影片中除了诉苦作为农民形成国家观念的中介机制

---

① 孙立平:《现代化与社会转型》,北京:社会科学文献出版社2005年版,第302—303页。

外,诉苦后对地主的公开斗争会和公审会(其实公审的过程是再一次大规模地集体性诉苦的过程)更能使农民形成国家观念。这种公众审判仪式使人们的憎恨、复仇和报恩意识达到沸点,并使诉苦制度中因诉苦而产生又被压抑的复仇意识得以宣泄。公审会往往发生在影片的尾声,这个时候农民已经获得阶级意识,并切实获得了土改后的翻身果实,分到了吃的、穿的、住的和用的。这既是一场现实界的制度革命,同时更促成了精神界的思想革命,福柯说这种思想革命就是"一种时间的不连续的意识,一种与传统的决裂,一种全新的感觉,一种面对正在飞逝的时刻的晕眩的感觉"①。某种程度上,土改中的诉苦大会和公审仪式会让农民产生这种时间的不连续的意识和晕眩的感觉。

现实世界的公审大会中农民对地主的审判、痛诉和痛骂肯定是有声音的表达,但是在电影中却呈现出一种"无声的言说"的特殊镜头处理。影片《小二黑结婚》中,在斗争金旺和兴旺的大会上,只有一张张面孔和一张张诉苦的嘴的影像特写,但是却没有声音,这些"无声"并非"空洞的能指",而是"无声胜有声",在这种无声中,呈现出一种力量,这是一种集体认同和集体成长,公审时刻再次成为确认自己的敌人的时刻和自己最终归属于集体与新的共同体的时刻。在无声的群像中,隐喻了对主体的诉求,这种诉求并非要求个人有自己的自主性,而是要求一种个人消融在阶级共同体中,作为一个集体成为解放的力量。

《暴风骤雨》中在对韩老六的公审大会上,在大家一起喊口号的时候,同样出现的是一张张只有张口诉说而没有声音的面孔。唐小兵认为这意味着主体性的消失,他说:"语言的匮乏在这个历史时刻只能征兆出新的主体的不存在;所谓'解放'并没有释放出新的、摆脱既定循环的意义。只有通过一个物化的仇恨对象,通过施用暴力语言,叙述者才得以营造出行为主体这样一个幻觉,才得

---

① 〔法〕福柯:《什么是启蒙》,汪晖译,收入汪晖、陈燕谷主编:《文化与公共性》,北京:三联书店1998年版,第430页。

以推动故事情节的发展。"① 虽然唐小兵评论的是小说,但这也代表了对电影的一种认识。我认为这不失为一种真知灼见,但"新的主体"又是什么呢?主体从来都是一个空位,新的个体被召唤为一个主体,只是占据了主体这个空位,因此并不存在本质意义上的主体。这个主体的内涵和外延会随着历史、政治、经济和国家的需要产生历时性的变化。因此,我并不认为这代表着"新的主体"的不在,反而表征了一种新的主体的诉求,这个新主体就是集体主体。电影在处理公审大会时选择什么进入镜头本身就是一种意识形态的表达。正是需要呈现声音的时刻,声音却消失了,影片在开始的时候需要让人张口诉苦言说,张口诉苦是为了获得一种自己并不受阶级压迫的意识,这种压迫苦大仇深,是不合法的,自己必须革命,推翻这种压迫。但阶级认同并非是让群众获得一种个人主义式的启蒙,启蒙和解放虽然是现代性的两大"元叙事",但是这并非天然的就是农民革命的动力和诉求,也并非土改的最主要的目的,土改还是国家为了政党的需要和进行农村政权建设的需要而进行的。如何最大限度地将农民从常规状态中脱域,使之能够被动员参加战争,这战争是为了革命,为了解放,为了过上好日子。因此,这种动员诉求的是一种集体的力量,这个"新的主体"是在阶级、集体、国家叙事中的共同体中的主体,而非传统共同体中的个人式的主体或五四启蒙话语中的主体。因此,并非"新的主体"不存在,而是以一种不同的形式存在,因为并不存在本质化的主体,这个新的主体话语和以往的主体话语发生了断裂,但并不意味着主体的不在或消失。诉苦的语言虽然未曾听到,但是已然说出,这是一种集体的愤怒,同时也是一种在对以往的对地主的恐惧的解除中所获得的巨大快感。

当然,并非所有的影片都将这一审判场景呈现为无声的控诉,在《白毛女》中的公审会中,全体村民合唱"黄世仁,你杀人的魔王、

---

① 唐小兵:《暴力的辩证法》,唐小兵编:《再解读——大众文艺与意识形态》,北京:北京大学出版社 2007 年版,第 123 页。

吃人的野兽，你的罪孽到了头，我们要给受难的喜儿报怨仇"（其实这种声音呈现一方面也是因为电影《白毛女》是根据歌剧形式的《白毛女》改编而成）。众村民围住了跪在地上的黄世仁和穆仁智，集体的诉苦申冤决定了黄世仁的罪行，黄世仁和穆仁智被法律判处死刑。这是国家法律和人民意志的巧妙缝合。在对地主的公审会上，作为一种公共景观的酷刑并不存在，当对地主的憎恨已经膨胀到极点的人民企图使用暴力时，这种暴力行为会被制止，因为审判的意义大于惩罚的意义，审判仪式大于惩罚仪式。并且，受惩罚已经进入刑法的领域，"定罪本身就给犯罪者打上了明确的否定记号"，"受惩罚的确定性，而不是公开惩罚的可怕场面，应该能够阻止犯罪"①。但作为公共景观的公审仪式的存在，使得公开审判和公开认罪仍然充满了戏剧因素。公审在此并不涉及对犯人肉体的惩罚，但是公审所形成的广场空间使公审者在凝缩的时空中完成一个象征性的行为——人民意志得以表达、犯人所代表的旧制度得以消亡。惩罚运作的对象并非是犯人的肉体和自然生命，而是犯人的制度生命和历史生命。

土改中的诉苦、公审大会作为一个仪式化的行为景观，"或者说其本身就是政治仪式或革命仪式。而仪式在社会动员特别是在改变人们内心世界的过程中是最重要的机制之一"②。农民通过诉苦大会和对地主的斗争大会，从不敢言说到参加革命，知道了"天下穷人都姓穷"，从而成长为阶级的主体，这一阶级共同体就是要让认同中的杂质和障碍物被忽略不计，成为阶级共同体的过程，就是成为国家的主体和历史的主体的过程。

这个诉苦和公审的仪式虽然没有明确地作为一个制度存在，但却成为使原本存在的压迫浮出地表的一个浮力球。诉苦和公审作为一种公共景观，充满了戏剧性和仪式性，作为戏剧化和仪式化

---

① 〔法〕米歇尔·福柯：《规训与惩罚》，刘北成、杨远婴译，北京：三联书店1999年版，第10、9页。
② 孙立平：《现代化与社会转型》，北京：社会科学文献出版社2005年版，第303页。

的身体既和日常生活领域有关,但又从日常感受领域中脱离出来。因此,在一些并非描写革命历史的电影中,诉苦和公审的仪式也会被用来启发一种复仇的意识。在电影《姊姊妹妹站起来》中劳动生产教养院的同志就是用诉苦这个办法使原本不服从的妓女认识到自己所受的苦,对拯救自己脱离苦难的新中国产生认同,从而敢于在对领家的公审大会上进行控诉。①

## 第三节 再造"农民"和"地主"

### 一 再造"农民"

使农民诉苦并对地主进行公众审判从而使农民从前现代复仇升华为制度性复仇的过程就是再造"农民"的过程。五四以来,农民在不同的话语建构和叙事中,呈现出不同的形象,许多学者已经论述了农民从五四时期作为"国民性"的性格到新中国作为新的"人民性"的性格的转换②,但是这种性格的转换是如何发生的,发生的机制又是什么,通过"十七年电影"中呈现出的叙事策略和影像风格,我们可以看到农民从具有"国民性"的老农民/旧农民的身份转变成为有革命性的新农民的身份,这种转变发生的机制就是诉苦和公审的政治革命仪式。

"饥饿就是饥饿,但什么算食物则由文化传统所决定和获取。每个社会都有某种经济活动的组织形式。性就是性,但什么算性则同样由文化所决定和获取。"③同样,农民就是农民,但什么算是具有革命精神的新农民却是由历史情境中的政治、文化所决定的。农民是一个混杂性的存在,外来者(党)就是要用自己的文化逻辑/

---

① 关于《姊姊妹妹站起来》这方面的详细论述,可参见本书第一章"性病·妓院·教养院"一节。
② 李祖德:《"农民"话语研究导论——1950、1960 年代中国当代文学的"农民"叙事及其文化、政治与美学》,北京大学中文系 2006 届博士论文。
③ 〔美〕佩吉·麦克拉肯主编:《女权主义理论读本》,桂林:广西师范大学出版社 2007 年版,第 41 页。

革命逻辑这一探照灯把这个混杂的世界分为截然对立的两个世界,从而颠覆这两个世界的权力关系和社会关系,从而使农村成为一个清晰的世界。在这个世界中只有贫苦的农民和富裕的地主,虽然农民在数量上要多于地主,但是在权力上,农民却不如地主。工作组这一外来权力力量的到来,不仅给予了农民法律上的支持,而且给予了农民军事上的支持,同时也赋予了农民革命伦理和翻身伦理的合法性,工作组作为国家政权建设在农村中的践行的一个重要组织,就是要不断地将农民改造为一个对工作组有崇高信仰的新主体,从而产生对共产党的信仰。

再造"农民",一是将农民再造为共产党员。如《暴风骤雨》赵玉林从受苦最深的农民被改造成为一个为革命而牺牲的共产党员。《红旗谱》中只想着报父之仇的传统意义上的朱老忠被共产党员贾湘农改造成为一个共产党员,成为党员的那一刻,就是意识到制度性复仇的那一刻。正如贾湘农对朱老忠所说的:"早先你只知道报私仇,现在你是把私仇和被压迫阶级的命运联系在一起","这说明你看到了被压迫阶级的前程,相信了自己的力量,这就是真理"。然后贾湘农告诉他已经被允许加入共产党。二是将农民改造为有"阶级觉悟"的农民,使并不团结,马铃薯式的零散的个体成为一个抱团的集体,使传统的邻里共同体中的农民被改造成为现代的阶级共同体/同志共同体中的成员。

再造的机制就是诉苦和公审大会,而再造的动力则是复仇的实现和日常生活中衣食住的保证。因为"最能煽动起人们行动激情的,就是宣传一个近在咫尺的希望"①。烧毁地主手中的地契,分得地主的粮食、牛马和住房,是最激动人心的也是尽在咫尺的希望。这是在30年代的左翼电影中不曾存在的一个面向,《渔光曲》《姊妹花》《一江春水向东流》《春蚕》这些左翼电影的镜像呈现中农民只是一味地受苦而无法找到翻身和解放的道路,农民也多为

---

① 〔美〕埃里克·霍弗:《狂热分子——码头工人哲学家的沉思录》,梁永安译,桂林:广西师范大学出版社2008年版,第48页。

旧式农民,这些影片虽有受苦,但无诉苦制度和公审仪式,同样也无法完成复仇的使命和叙事。而在这些革命历史影片中,镜像呈现的无一例外是农民的翻身和解放,是旧式农民被改造为新式农民的过程。而再造农民的过程就是在农村中实现领导权的过程即实现意识形态认同的过程,因为"无产阶级必须使得农民和其他中间社会阶层意识到他们所共享的利益,由此获得领导权。这样,领导权就是从共产主义政党和工人阶级向外辐射民族—人民的集体意志的过程"①。

## 二 地主/汉奸——阶级和国家的征兆合成体式的敌人

从生物性的个人复仇到制度性的集体复仇中,地主也从一个个体的仇人成为一个集体的敌人和阶级的敌人。在诉苦大会和公审大会这些政治仪式和革命仪式中,地主再次成为一个农民阶级共同体的阶级敌人,地主和农民的二元结构的装置,使得地主是压迫之人,农民是受压迫之人,地主是旧制度的维护者和新制度的阻碍者,那么,农民就是新制度的维护者和旧制度的推翻者。不仅如此,地主还要在国家的坐标系中被标识出一个位置——地主是国家的敌人。地主在革命历史影片叙事中的身份往往是多重的,既是地主又是汉奸。汉奸按照《现代汉语词典》的解释:"原指汉族的败类,后泛指投靠侵略者、出卖国家民族利益的中华民族的败类。"因此,地主是作为阶级和国家的共同敌人存在的,是一个征兆合成体式的想象,通过对地主这些身份的想象,和地主处在二元对立结构中的农民自然成为阶级和国家的主体。这是一个被历史地建构又成为自然的认知的一个过程。

研究者赵华根据太原市档案馆藏资料整理的一种对抗日根据地汉奸的划分方式,将汉奸分为三类:第一类是"顽固封建的豪绅地主,旧公务人员,失意政客与地方恶霸",第二类为"流氓、地痞、

---

① 大卫·弗格斯:《"民族—人民的":一个概念的谱系学》,陶东风主编:《文化研究精粹读本》,北京:中国人民大学出版社2006年版,第240页。

破鞋及一切无正当职业的人"，第三类是封建迷信会门组织。① 前两类汉奸在"十七年电影"中大量存在。《吕梁英雄》中地主和日本人勾结，地主拿着日军每月给的 80 元大洋，给日本人通风报信；《暴风骤雨》中的地主韩老六在伪满的时候任过官职，这按照当时抗日根据地对汉奸的法律规定在法律意义上无疑也是一个大汉奸。韩老六的五哥是大特务，七弟是国民党的土匪，他的儿子是蒋匪军官。当韩老六被复仇的农民抓到工作组后，杜善人来保他，说他是良民。肖队长问杜善人，"请问他（指韩老六）是哪一国的良民，你们又是哪一国的良民"。作为汉奸的地主在国别认同上已经被划分出去，既是阶级共同体的敌人，更是国家共同体的敌人。《卫国保家》中的地主恶霸刘二坏在日本人占据村子的时候当过汉奸伪保长，霸占了很多农民的田地；《新儿女英雄传》中，杨小梅的丈夫张金龙是个二流子，没有正当职业，同时也是汉奸。他们对农民的烧杀抢掠犯下了阶级之罪，而和日本人的勾结则犯下了民族国家之罪。

  不论是农民的诉苦仪式还是对地主的公审仪式，抑或是地主/汉奸作为征兆合成体的阶级/国家之敌人的二元身份，都是为了发现"历史罪人"，"这个历史罪人就是代表反动方向的旧制度的阶级、阶层及其代表人物。它应当承担全部历史罪责。任何新生的革命阶级为了历史进步，对这一历史罪人进行清算，乃至用最残酷手段对其斗争，从精神上和肉体上把它消灭，都是合理的，都是实现历史使命所必须的"②。阶级敌人和国家敌人两个维度上的历史罪人的建构是为了缝合我们的意识形态系统中不一致的成分。在前意识形态中，地主虽然已经是"有罪之人"，但是这个罪是基于个人私仇（地主和每一个农民之间的私仇）的一种前现代的民间伦理之罪。在政党和国家意识形态的建构中，地主就成了集各种"原

---

① 赵华：《抗日根据地汉奸的类型及成因简析——兼论抗战时期日寇的内奸政策》，载《兰州学刊》2007 年第 1 期，第 194 页。
② 刘再复、林岗：《中国现代小说的政治式写作》，唐小兵编：《再解读——大众文艺与意识形态》，北京：北京大学出版社 2007 年版，第 39 页。

罪"于一身的多重能指,是阶级的敌人和国家的罪人。诉苦和公审就是要将这种意识形态认知贯彻到日常生活中去的仪式,让这种意识形态成为观照日常生活之眼,"在一种意识形态成功地决定了我们在日常生活中以何种方式体验现实时,这种意识形态才会真正地'掌握我们'"①。在实在界的农村关系网络中,人们需要用想象界的意识形态去观看,去建构敌人和我们。意识形态为我们提供了现实本身,"它是用来支撑我们的'现实'的幻想建构:它是一个'幻觉',能够为我们构造有效、真实的社会关系"②。因此,主体作为一个空位,在主体间的符号性关系网络中获得一个结构性的位置,这个位置的背后是意识形态的隐形操作。农民和地主在这个关系网络中在意识形态的操作下顺利地找到了自己结构性的位置。因此,"在土改中,'地主'、'阶级敌人'这样的概念,主要是一个象征性和道德性的概念而不一定是个物质性范畴"③。而相应的,"穷人""受苦人"这样的概念也是一个象征性和道德性的概念而不一定是一个物质性范畴,而且是在"地主"这个概念的二元对立中建构起的概念。因此,再造"农民"和"地主"的过程是在国家意识形态语法结构中赋予这些语词的新的意识形态内涵。通过对他们的再造,不仅发现了历史罪人和历史敌人,而且发现了历史的"推手"。

## 第四节　圣殿内外的身体:革命与身体

革命历史影片的关键词就是革命。革命在"十七年电影"中的朴素呈现是:革命的期许是不革命,是翻身,过上好日子,好日子就是在非革命状态下过上世俗生活。"憧憬革命可以急遽而大幅地

---

① 〔斯洛文尼亚〕斯拉沃热·齐泽克:《意识形态的崇高客体》,季广茂译,北京:中央编译出版社 2002 年版,第 69 页。
② 同上书,第 64 页。
③ 黄宗智:《中国革命中的农村阶级斗争》,黄宗智编:《中国乡村研究》第 2 辑,北京:商务印书馆 2003 年版,第 77 页。

改变他们的生活处境。这是个不言自明的道理,因为革命运动明明白白就是一种追求改变的工具","要实现迅速和巨大的改变,某种广为弥漫的热情或激情显然是不可少的",而"革命运动和民族主义运动正是这一类普遍感情的发电厂"①。因此,在"十七年"时期表现解放叙事和翻身叙事的电影中,人民翻身所获得的世俗生活的物质满足,是参加革命的一个动力,也是对革命合法性的论证。就像《陕北牧歌》中所唱的那样"有朝一日翻了身,我和我的干妹子结个婚",翻身闹革命后才能够实现爱情和婚姻。斗争地主的过程,也是对农村中的资源进行再分配的一个过程。许多农民直接从地主那里分到了粮食和土地以及其他日常生活用品。他们进行资源再分配的合法性逻辑是——这些东西本身是他们劳动所得,就应该是他们的,可是却被地主夺了去。这也是"为什么种地的没有饭吃""为什么织布的没有衣穿"的逻辑。劳动本身就是合法的,可是劳动的果实却不属于自己。《陕北牧歌》中地主被打死后,紧接着就出现了分牛、羊、粮食、被子等财产的情景。正是这种革命的期许的暂时实现激发起了农民革命的激情和动力,只有这样,才能在影片结尾处穿上军装离开家乡继续革命。因此,革命就是让本应属于自己(劳动者/受苦人)的东西回到自己(劳动者/受苦人)的手中。但这些讲述革命起源的故事的结尾处往往是革命的再次启程。同时,这也表征了革命对日常世俗生活的恐惧。世俗生活的真正到来只能被不断地延迟。

因为革命意味着要不断地将人拉入圣殿之内,而世俗意味着在圣殿之外,"世俗来自拉丁文 PROFANUM:圣殿前的地带,在圣殿之外。世俗化即指将神圣移之于圣殿之外,在宗教之外的领域"②。革命害怕接近革命自身的目的,革命的目的必须不断地延迟成为一个永远无法抵达的原质和欲望,才能保持革命的革命性和本真

---

① 〔美〕埃里克·霍弗:《狂热分子——码头工人哲学家的沉思录》,梁永安译,桂林:广西师范大学出版社 2008 年版,第 18、30 页。
② 〔法〕米兰·昆德拉:《被背叛的遗嘱》,孟湄译,上海:牛津大学出版社、上海人民出版社 1995 年版,第 7 页。

性,所以革命所幻想的永远都是自己的欲望之物,而一旦这种欲望真的实现,反而吊诡地成就了对革命的一种解构。现代性的一个重要标志就是世俗生活被合法化,革命也以此为目标和飞地,但是又要不断延迟这一目标的实现。无论是在国家解放的叙事中,还是在国家获得解放处在建设的过程中,世俗生活一再被推迟到未来的时间中。因为世俗生活在美学上和崇高是不相容的,崇高"是这样的客体,它占据了位置,取代、填补了作为空隙和作为绝对否定性的纯粹乌有的原质的空位——崇高是这样的客体,其实证性躯体只是乌有的化身"①。在一个以崇高美学为唯一合法美学的时代,世俗生活和崇高美学的背离使得革命话语总是幽灵般地在场。

《卫国保家》是一部具有典型意义的影片,陈桂英在工作组的帮助下将地主刘二坏告到县政府,取消了自己和刘二坏之间不合法的婚约,并积极参加青妇会的生产,当上了青妇会主任。农村一边施行减租减息,一边搞生产,在民兵协助主力部队作战消灭了日本鬼子后,陈桂英把心思放在了自己和杨德志的婚事上,而不再对集体的事情操心,她觉得"日本鬼子打垮了,还能有什么大不了的问题",该好好过自己的日子了。她对德志说"以后咱们要少管村里的事了,好好过咱的光景"。这种对革命已经结束了的判断显然是一种误认。陈桂英想过好日子的欲望战胜了一切,甚至战胜了要继续革命的理念。但翻身后就可以过好日子的欲望仍然不具有合法性。因为革命仍在继续,过世俗生活的时代还没有最终到来。日本鬼子虽然被打跑了,但是汉奸队伍变成了中央军,要收复失地。因此,陈桂英想过个人小日子的正常愿望被批评为是一种"贪恋","贪"就意味着不正常、不合法。

杨德志参军前给陈桂英写信说"祝你坚决革命到底"。工作组的李同志也来教育她说"我们时时这样想,只要日本鬼子一打倒了,我们就可以过上太平日子,你光想着眼前的好日子,幸福生活"

---

① 〔斯洛文尼亚〕斯拉沃热·齐泽克:《意识形态的崇高客体》,季广茂译,北京:中央编译出版社2002年版,第283页。

(此时的镜头摇向了崭新的柜子、茶具等世俗物质),"你忘了这些好日子是从哪儿来的,你忘了过去受的什么苦,桂英你看看,咱们的阶级敌人刘二坏不是已经带着蒋介石的队伍来破坏咱们解放军来了吗"?陈桂英醒悟道:"我错了,……我只顾自己眼前的享乐生活,忘记了革命,忘记了眼前的阶级敌人。"杨德志在前线打仗五年,而后方实行了土地改革,彻底消灭了地主阶级,平分了土地,贫雇农彻底翻身,用尽了全部力量支援前线打老蒋,为老百姓卫国保家。取得胜利后,民兵们回到村里参加生产,杨德志说:"咱们要加紧生产,保卫国家,把我们的国家建设得更好",美帝国主义和蒋匪帮侵略中国的阴谋是不会死心的。影片结束的时候,再次预示着革命还没有结束,革命仍然需要继续。这部影片讲述了革命如何一步步走向胜利,而革命又远没有完全胜利的故事,革命不断地将圣殿之外世俗的身体拉入圣殿之内。

《胜利重逢》中,虽然耿海林的家乡土改革命成功,但是和耿海林有血海深仇的柴大肚子逃跑了,这就为继续革命提供了一个充足的理由,银杏在给耿海林的针线包上绣了"革命到底"四个字,耿海林也对妻子说:"你们在家里不要以为土改了就天下太平了,暗藏的土匪特务还得我们彻底肃清。"影片的结尾处,是解放军在农民的慰问中继续走向远方,走向解放全中国的路。这种"将革命进行到底"的叙事也成为新中国成立后的革命想象。毛泽东在1948年12月30日的《将革命进行到底》中写道:"战争在第二年(一九四七年七月至一九四八年六月)发生了一个根本的变化","如果要使革命进行到底,那就是用革命的方法,坚决彻底干净全部地消灭一切反动势力","这样,就可以使中华民族来一个大翻身,将半殖民地变为真正的独立国,使中国人民来一个大解放"①。《胜利重逢》中有两个标志性的时间,影片开始的时候,显示时间和地点:1941年,河南,这仍然是一个旧的中国;第二次是1947年7月,字

---

① 《将革命进行到底》,《毛泽东选集》第4卷,北京:人民出版社1991年版,第1239页。

幕是"东北战役伟大的转折点,我军由战略防御转为战略进攻"。①革命永远要在这种不断进行到底的时间中进行。①在《董存瑞》中,董存瑞的好伙伴郅振标是一个恋家的人。抗日战争胜利以后,郅振标想到的是家庭、老婆和孩子以及需要打理的田地。因此,这个人物作为一个虚构出来的人物其实是对董存瑞的一个映照。就在他们说革命胜利后的美好打算时,美军飞机在头顶上进行轰炸,国内战争再次开始于革命后美好憧憬开始的地方。在不断的革命斗争中,郅振标被改造成为一个不再恋家的人,把他从对圣殿之外世俗生活的迷恋中拽回圣殿之内。

这是革命自身的悖论,一方面,革命以一种未来时间中的美好世俗生活作为革命的动员,同时,这种世俗生活又会成为革命的障碍,因此,革命需要不断地在场,而世俗生活需要不断地被延迟,或者说以一种未来时间的方式在场。对世俗生活的未来时间的期待必须转换为现在时的革命意志方才具有合法性。但世俗生活幽灵般的在场使对思想革命的焦虑最为急迫,康德敏锐地认识到制度革命和思想革命之间的差异:"通过一场革命或许很可以实现推翻个人专制以及贪婪心和权势欲的压迫,但却不能实现思想方式的真正改革;而新的偏见也正如旧的一样,将成为驾驭缺少思想的广大人群的圈套。"②

而革命的结果往往有时会直接呈现出躯体标记的改变。就像《白毛女》中喜儿的头发从黑到白再到黑,她的政治身份的翻身解放是通过她的躯体状态被"标记"出来的,通过政治治疗,喜儿的身体获得了新生,从病态恢复到常态。这是无产阶级政治叙事用头发的故事来演绎阶级斗争的合法性,是一种身体政治技术。③同样,《农奴》中的哑巴也是从会说话到哑巴再到会说话这种言语能

---

① 关于"十七年电影"中的时间,本书在"从自然时间到国家时间"一节有详细论述。
② 〔德〕康德:《历史理性批判文集》,何兆武译,北京:商务印书馆1990年版,第24页。
③ 葛红兵、宋耕:《身体政治》,上海:上海三联书店2005年版,第58页。

力的被压抑到被解放的过程。通过言说的身体的压抑和解放这种躯体政治学来演绎无产阶级革命叙事。革命的解放首先是对身体的解放,躯体标记成为鉴别时代合法性的标尺。而革命历史影片中农民从受苦而不敢诉苦到敢于诉苦的转变其实也是对身体的言语能力的丧失到言语能力的恢复并最后喷张的一种隐喻。因此,"'身'在肉体论、躯体论、身份论三位一体意义上,从来就不是单纯的自然现象,而是一个人类政治现象。或者说,'革命'作为非常态的政治手段,它既以身体(改造、消灭、新生)为目标,也以身体为工具,革命是身体政治最暴烈的手段,革命的文学家同时必然是治病救人的'医生'"①。而革命中的身体已经不再归属于自己的身体,或者说归属于自己的身体不具有崇高的意义,只有在身体不归属于自己,归属于最终的革命后,才能够真正地归属于自己。因此,革命历史影片中的身体就成了不断地在圣殿内外进行位移的身体。

### 第五节 先锋党:落地的麦子不死

"十七年电影"在完成对新中国的起源叙事和合法化叙事的同时,也建构了对于中国共产党以及党所领导的军队的神圣化叙事。"任何统治都企图唤起并维持对它的'合法性'的信仰"②,中国共产党被建构为有着严格的纪律,为最广大人民群众和全民族利益服务的党,是领导人民战胜帝国主义的政治领导者。古尔德纳在《新阶级与知识分子的未来》一书中说"要引发推翻旧政权的革命",其中的一个必要条件是"新组织'先锋党'的出现,他们成功地将自己的主张与反抗外国侵略者的民族解放运动结合了起来",同

---

① 葛红兵、宋耕:《身体政治》,上海:上海三联书店2005年版,第50页。
② 〔德〕马克斯·韦伯:《经济与社会》(上卷),林荣远译,北京:商务印书馆1997年版,第239页。

时"旧统治阶级的合法性受到质疑"①。"先锋"一词最开始出现时是一个战争术语,法语中是 avant-garde,意思是站在队伍前列的人,后来就用来表示一种进步立场,有着浪漫乌托邦主义和救世主式的狂热。"从词源学上说,任何名副其实的先锋派(社会的、政治的或文化的)的存在及其有意义的活动,都必须满足两个基本条件:(1)其代表人物被认为或自认为超前于自身时代的可能性;(2)需要进行一场艰苦斗争的观念,这场斗争所针对的敌人象征着停滞的力量、过去的专制和旧的思维形式与方式。"②中国共产党作为先锋党和政治上的先锋派,作为领导中国人民建立新中国的领导者既是实际斗争的证明,同时也是人民的选择,这是一个双向建构的过程,也是一个双向论证彼此的合法性的过程。先锋党的身体是一个崇高的身体,是具有两种生命的身体。他们的身体和敌人的身体以及人民的身体组成的符号三角能够建立起先锋党的宏大身体叙事。

### 一 作为敌人的他者

在"十七年电影"建构的政治回忆和革命叙事中,中国共产党首先要在和国民党的二元对立结构中获得自己的正义性和合法性。新中国成立初期由国营厂拍摄的几部电影都是表现刚刚过去的解放战争,如《回到自己队伍来》《胜利重逢》这两部影片,在农村和部队这两个空间中分别表现了国民党和共产党对待农民和军人的不同的态度,一方面是国民党对人民的烧杀抢掠以及对共产党的造谣,一方面是共产党和人民的心连心以及对谣言的解除。最后,影片中国民党的兵成为了共产党的兵,成为共产党的兵才是真正地"回到自己队伍来"。《回到自己队伍来》这部影片的名字本身就是一个召唤,因为无论是国民党的兵还是共产党的兵大多来自

---

① 〔美〕古尔德纳:《新阶级与知识分子的未来》,杜维真等译,北京:人民文学出版社 2001 年版,第 3 页。
② 〔美〕马泰·卡林内斯库:《现代性的五副面孔》,顾爱彬、李瑞华译,北京:商务印书馆 2002 年版,第 131 页。

农村,因此一个政党和农民的关系就决定了谁才是真正领导农民翻身的力量。毛泽东在中国人民解放军大举反攻之后写的《中国人民解放军宣言》中指出"本军作战的目的,迭经宣告中外,是为了中国人民和中华民族的解放"。"总而言之,蒋介石二十年的统治,就是卖国独裁反人民的统治。到了今天,全国绝大多数人民,地无分南北,年无分老幼,都认识了蒋介石的滔天罪恶,盼望本军从速反攻,打倒蒋介石,解放全中国。"①共产党需要在多个矢量中来建构自己,其中国民党就是促成建构共产党的一个最重要的他者矢量。

《胜利重逢》就是对这种表述的呈现,这部影片主要叙述一个普通的农民耿海林,如何被迫成为国民党兵被解放军俘虏后转变为共产党军人的过程,最后他走上了打击蒋介石、解放全中国的路。中国共产党的军队在影片中成功地解除了国民党对他们的妖魔化叙述从而走向神圣化叙述。当耿海林等国民党军被俘后,其国民党的《中华民国军人手册》中对解放军的宣传是"共产共妻",并且对战俘非常残忍,但是他们通过住在老百姓家里以及共产党对待老百姓的态度,自然而然地相信了共产党军队的正义性和合法性。统治的合法性总是要建立在承认的基础上。同时,中国共产党领导的军队作为先锋党领导下的先锋军,可以让有狭隘思想的农民成为一个有阶级觉悟的战士,耿海林是一个家庭观念很重的战士,家庭观念重就意味着阶级觉悟不高,因为只有革命成功,才能彻底保护家庭。这些是"十七年电影"中进行革命动员的非常有效的话语表述,作为一种"母题"存在。因为"在一般情况下,阶级本身是不会直接卷入政治斗争中的,政治斗争的积极参与者通常是一些组织、政党、会社及先锋分子等"②。耿海林从指导员的话中获得了阶级觉悟,并奋勇杀敌立下战功,当部队路过家乡时,耿

---

① 《中国人民解放军宣言》,《毛泽东选集》第4卷,北京:人民出版社1991年版,第1235、1237页。
② 〔美〕古尔德纳:《新阶级与知识分子的未来》,杜维真等译,北京:人民文学出版社2001年版,第29页。

海林奉命回家看看，当他看到家中的光景如此之好时，更加坚定了对中国共产党的信仰。农村中的土地改革和好光景是如何来到的，影片中并没有直接表现，而是通过家里分得田地等这些日常生活的物质和耿海林的媳妇银杏的讲述来表现。这样，中国共产党一方面在前线领导着战士在打胜仗，而在后方又保卫了这些战士的家乡，为这些战士报了个人恩仇。

敌人的身体是充满了"污点"的身体，是面部狰狞的身体、残忍的身体、赌博的身体，是烧杀抢掠的身体、吃喝作乐的身体。曾经有人抱怨过说，看新中国的电影，凡是拍到我方的就是在开会，凡是拍到敌方的，就是在喝酒吃饭。国民党军人的枪杆上总挑着一两只鸡鸭，《古刹钟声》中对敌人的描写，就是住在寺庙地洞里的敌人不停地在吃喝。《林海雪原》中不仅最后直捣敌人的老窝是在一个生日宴请上，同时，被抓住的敌人也在暴露他们狼狈的吃相，敌人都是酒肉之徒。而在《独立大队》中通过叶永茂的不会喝酒来表现一个革命者的本质精神。《徐秋影案件》因为将退伍军人塑造成为一个衣衫不整，为爱情苦恼喝酒解闷的人而得到了批评，认为玷污了军人的本质。身体特征决然不是自然的，而是富有意识形态特征的在场。

## 二 人民——安泰之母的隐喻

在影片《大地重光》中女护士讲的无敌英雄的故事是战争电影的一个母题。她讲的这个故事就是安泰的故事。女护士说无敌英雄的母亲是地神，当他遇到困难的时候，靠在地上，就会很有力量，敌人把安泰举了起来，打败了他。她问一个小战士："我们有没有母亲呢？"小战士说：我母亲早死了。女护士说：我不是问你个人的母亲，斯大林同志说"我们的母亲就是群众，我们要是离开群众，就像英雄离开地面一样，会被狡猾的敌人掐死的"。在这里小护士将老百姓和人民比喻成大地母亲，就赋予了老百姓和人民一种天然的合法性，因为自然的是最天然和合法的。而把新四军比喻成这些具有天然合法性的老百姓的孩子，这样自己也富有了一种合

法性。利奥塔说:"在自由的叙事中,国家的合法性不是来自国家本身,而是来自人民。"①利奥塔虽然指出了国家的合法性需要来自人民,但是他没有讲述为什么"人民"对于国家的合法性来说如此重要。

人民在新中国成了一个自然的合法化的标准,符合人民利益的,就代表了历史的进步,反之,危害了人民利益的,如国民党,就必将受到历史的惩罚。这里的"人民"是建立在阶级基础上的"人民"概念,换句话说人民就是穷人,就是受苦人,穷人和受苦人具有先在的和超验的合法性,而中国共产党是穷人/受苦人的党,因此是正义的党、合法的党。《桥》中老工人侯占喜用自己的语言解释中国共产党的时候说:"如今咱有了娘了,是谁呢,是那共产党吗!是咱们自己的党,那无产的、工人的党,前方打仗流血流汗是为了谁,是为了咱们。"《回到自己队伍来》小王对伪军家属讲述自己从前也在中央军当过兵,并且对他们说"我看你们家也是穷人","八路军是穷苦老百姓的军队,给老百姓打天下的,你们还怕什么"。影片接近尾声的时候所唱的歌曲是"解放军,老百姓,军队百姓十指连心不能分,解放军打仗为人民,几辈子受的苦,今天咱们挺起胸来一扫清,快快回到自己队伍,投入人民的怀抱,打垮蒋匪,解放全国,坚决跟着毛主席,我们永远的向前进"。这里,既完成了人民伦理的大叙事,同时完成的是对于中国共产党的神圣化叙事。哪些人属于"人民",哪些人不属于"人民"从来都不是一种自然而然的常识,这同样也是一种知识的建构。人民在这里既是一个"阶层"概念,指的是受穷受苦的人。同时,人民在这里还是与现代国家的形成紧密相连的一个概念,人民是建立新中国的主要力量,广大的人民掌握着国家的未来,是合法性的来源。毛泽东说:"人民这个概念在不同的国家和各个国家的不同的历史时期,有着不同

---

① 〔法〕利奥塔:《后现代状态:关于知识的报告》,车槿山译,北京:三联书店1997年版,第68页。

的内容。"①

贡斯当说:"世界上只有两种权力:一种是非法的,那就是暴力;另一种是合法的,那就是普遍意志。……那种普遍意志的权力,即人民主权。"②劳动人民被赋予了一种道德的崇高性,以及美学的崇高性,关键问题是谁在凝视,"对劳动阶级这一理想化的意象,演示了处于统治地位的党的官僚政治的凝视——它用来使其统治合法化"③。革命历史电影中共产党、人民和敌人之间的铁三角关系是在敌人这一他者中共产党和人民之间互相认同的叙事结构。《独立大队》中的牛牦就是人民的一个符号。他从一个受苦的农民参加马龙的队伍但是看到刁飞虎放走地主还打了他后对这支队伍产生不信任,逃跑后还被刁飞虎抓了回来反咬一口说他拿走了武器。因此,谁和牛牦为敌,触犯了牛牦的利益,并帮助了牛牦的敌人,谁就是触犯了人民伦理和人民为敌的敌人。一方面,牛牦的逃跑被叶永茂批评为还没有"阶级觉悟",共产党的部队和人民"都是穷人,是一根藤上结的蔓",是一个有着共同纽带的牢固的共同体。同时,革命又是一个沙里淘金的过程,有些人迟早是要被人民伦理和战士共同体的纪律淘出去。人民这个能指符号既被建构起一种体现普遍意志的权力的天然的合法性,这同时也建构了和人民归属于一个大的共同体的先锋党的合法性,同时通过这种共同体的认同,使人民对先锋党的合法性及其革命理念积极赞同。

人民不仅是"安泰之母",先锋党军队同样是带领人民寻找革命、解放和光明的使徒。《大地重光》中有这样一组镜头:经过国民党严重破坏的农村里,农民已经基本上处于活死人的状态。被毁坏的家园、被吊死的人的尸体、有奄奄一息的人、有抱着孩子的已经绝望面露痴呆的妇女,可是当逃到山里的农民看到了几个受伤

---

① 毛泽东:《正确处理人民内部矛盾》,《毛泽东文集》第7卷,北京:人民出版社1999年版,第205页。
② 〔法〕邦雅曼·贡斯当:《古代人的自由与现代人的自由》,阎克文等译,北京:商务印书馆1999年版,第55页。
③ 〔斯洛文尼亚〕斯拉沃热·齐泽克:《意识形态的崇高客体》,季广茂译,北京:中央编译出版社2003年版,第148页。

的新四军后,立刻就有了求生的意志和生活的希望,他们回到破败的家园唤醒这些活死人,说新四军回来了。这些失去了求生意志的人开始回到现实中,燃起求生意志。影片中这几个受伤的也在寻找党和组织的新四军成了使徒,即便是力量再弱小,却也能够发挥巨大的威力。一下子农村活了起来,人也突然一下子活了过来,拿出藏起来的武器,"磨刀霍霍向敌人"。

### 三　两种死亡:受刑与崇高的身体

革命历史影片中崇高的身体主要表征在两个维度:一个是身体的死亡,一个是身体的受刑。这两种维度上的身体因颠倒了其目的,从而产生了崇高的意义——身体的死亡恰恰证明的是身体的不死,身体的受刑结果反而是身体的不可摧毁。"受难者在某种意义上是不可毁灭的:她可以被拷打无数次,并最终死里逃生;她可以忍受任何拷打,而且依然保持她的美丽端庄。好像在她的自然躯体(创生与腐烂的循环的一部分)之上或之外,在她的自然死亡之上或之外,她还拥有另外一个躯体,一个由其他实体构成的躯体,它被排除在了生命循环之外——一个崇高的躯体。"①先锋党的躯体就是这样一具崇高的躯体。想要培养出人们随时准备好战斗和赴死的心态,诀窍就在于把个人从他的血肉之我中分离出来。有几个方法可以做到这一点:把他彻底同化到一个紧密的团体;赋予他一个假想的自我;灌输他一种贬抑"现在"的态度;在他与真实世界之间架设一道帷幕;通过诱发激情,阻止个人与其自我建立稳定的平衡。②死亡赋予政治共同体特殊的激情,如果说政治共同体是"武力保卫对一片领土和在它上面的人的井然有序的统治"③,那么"共同体的生死存亡的政治斗争,联结着共同的回忆,这种回忆

---

① 〔斯洛文尼亚〕斯拉沃热·齐泽克:《意识形态的崇高客体》,季广茂译,北京:中央编译出版社2002年版,第185页。
② 〔美〕埃里克·霍弗:《狂热分子——码头工人哲学家的沉思录》,梁永安译,桂林:广西师范大学出版社2008年版,第90页。
③ 〔德〕马克斯·韦伯:《经济与社会》下卷,林荣远译,北京:商务印书馆1997年版,第217页。

往往比共同的文化、语言和身世的纽带更加强有力。正如我们还将看到的那样,这种回忆才给'民族意识'以最后的决定性的特色"①。

"十七年电影"中的先锋党员往往具有两种生命——身体的生命和精神的生命,许多党员还经历了生命危险,结果却意外地生还。典型的影片有《赵一曼》《金玉姬》和《党的女儿》。影片中的三位女党员都是被敌人抓住后备受严刑拷打,从死亡中意外生还的女性。《党的女儿》中因为叛徒的出卖,党的女儿李玉梅所在的村子中的许多党员被俘,并在具有凄凉意象的大槐树下被枪杀,玉梅却意外地没有死,她从死人堆里爬出来,成为一个"活死人"。虽然影片的结局是玉梅为革命而死,但是她的女儿小妞被却送到了革命区,作为革命仍在继续的一个隐喻。玉梅这种死而复生的生命是一种精神生命,短暂却辉煌,死而复生的身体是一具崇高的躯体,具有不可摧毁性。玉梅死而复生后所要做的最重要的事情就是找党,找党是"十七年"革命历史电影中的一个重大母题,西方的叙事中有"天路历程"叙事,即寻找大写的父(Father)——上帝的故事。在这里,找党也是寻父的"天路历程"式的故事,《党的女儿》通过三位女党员寻找党的故事,使党兼具了父亲和母亲的双重身份。不断地将党这种政治伦理血缘伦理化,从而在党和人民之间通过这种置换建立起共同纽带的联系。"十七年电影"中革命者的身体日益成为一个不死以及不可以死的身体,《扑不灭的火焰》中革命者的身体起先是一个为革命而英勇牺牲的身体,受到批判,最后影片将英雄改为并没有为革命而牺牲。

"为革命而死之所以被视为崇高的行为,也是因为人们感觉那是某种本质上非常纯粹的事物。"②"民族这个东西的整个重点正是在于它是不带有利害关系的。正因为这个理由,民族可以要求(成

---

① 〔德〕马克斯·韦伯:《经济与社会》下卷,林荣远译,北京:商务印书馆1997年版,第219页。
② 〔美〕本尼迪克特·安德森:《想象的共同体:民族主义的起源与散布》,吴叡人译,上海:上海人民出版社2003年版,第170—171页。

员的)牺牲。"①因此,为找党(寻父)而死或为人民而死是一种不带有任何个人利害关系的纯粹之死而具有崇高性。而不愿意为革命牺牲的人大多只是着眼于不纯粹的事物——家庭和性命,而具有一种猥琐性。因此,《钢铁战士》中叛变投敌的人想的只是个人的家庭生活、土地这些有关个人利害关系的物质性的事情,而其中坚定的小战士年纪虽小,却有着崇高的、纯粹的革命理念,最终为革命而英勇牺牲,建构了自己崇高的躯体。

躯体的崇高性还表现在身体的受刑上。"十七年电影"中但凡出现施虐的镜头就是共产党员经历严刑拷打后却毫不屈服。无论是《钢铁战士》《赵一曼》《青春之歌》《金玉姬》等这些革命英雄影片,还是《上饶集中营》和《烈火中永生》这些表现监狱生活的影片,都呈现出对肉体的惩罚。这种惩罚在"十七年电影"中弥散性的在场,是为了建构起一种"基督受难"式的救赎崇高叙事。这种对肉体的直接惩罚直接暴露在观众的视野中,从而对观众产生作用,进而引起观众的认同。先锋党人为革命而遭受的肉体惩罚方式,"其野蛮程度不亚于,甚至超过犯罪本身,它使观众习惯于本来想让他们厌恶的暴行。它经常地向他们展示犯罪,使刽子手变得像罪犯,使法官变得像谋杀犯,从而在最后一刻调换了各种角色,使受刑的罪犯变成怜悯或赞颂的对象"②。这种惩罚的戏剧化痛苦最后致命的颠倒也使为革命而遭受刑罚的身体和为革命而牺牲的身体成为受怜悯和赞颂的崇高的身体。

但更多时候是英雄人物受刑的场面是用艺术化的电影手法来表现,比如说用影子来呈现惩罚的现场,而不是直接呈现,这种影像处理可以大大减轻观众的恐惧感,使受刑的身体成为为革命而献身的仪式的一部分。"若是作为仪式、典礼、戏剧表演或游戏的

---

① 〔美〕本尼迪克特·安德森:《想象的共同体:民族主义的起源与散布》,吴叡人译,上海:上海人民出版社 2003 年版,第 170 页。
② 〔法〕米歇尔·福柯:《规训与惩罚》,刘北成、杨远婴译,北京:三联书店 1999 年版,第 9 页。

一部分,捐躯或杀人都显得不难。"①因此,被惩罚的身体或者捐躯的身体,是戏剧化和仪式化的身体。这些受难受刑的身体已经没有了鲁迅笔下那些麻木的看客,而是被这些甘受折磨而不屈服而感动的人,《赵一曼》中赵一曼就是用自己受刑的身体感动了护士和看守她的军人,掩护她逃离。这些革命身躯已经不再是肉体性的身躯,而是极具精神性的骨骼,具有一种非生命性,或者说具有一种永恒的生命性。而之所以具有这种永恒的生命性,是因为作为共同体的一员,"勇气、热爱、军事纪律和治国才能是共和国的美德。服务于公共的共同体可以使个体呈现出来,使个人能在其历史中有意义。这是他或她获得实现和可能幸福的地方(公共的幸福)"②。

弗洛伊德曾思考过为什么悲剧中的英雄必须要受苦？他的"悲剧性罪恶"又是什么？他认为"他必须受苦只是因为他是原父,他的原始悲剧被人以曲解的方式导演出来,他所以必须承担悲剧性罪恶主要是因为他要替众人受罪"。"那些胆大妄为和反抗权威而造成的罪恶实为群众所犯,可是英雄(主角)却必须承担这些罪恶。因此,即使违背了自己的意志,悲剧英雄也只有替群众背负起这种罪过。"③而在"十七年电影"中的英雄受苦是壮剧而不是悲剧,并且这种身体的受苦并没有违背他们自己的意志。因盗取火种而替众受罚的希腊英雄普罗米修斯那具每天都要忍受老鹰啄食的身体无疑是一具崇高的躯体,而革命历史影片中的英雄因为获取真理而备受刑罚的身体也是一具崇高的躯体。这种崇高一是替人民受罪,二是一种必然承担性,三是没有违背自己的意志,而是一种心甘情愿。正如普罗米修斯的躯体尽管每日饱受折磨而不死一样,革命者的身体也虽饱受折磨而"不死",成为一具可以超越死

---

① 〔美〕埃里克·霍弗:《狂热分子——码头工人哲学家的沉思录》,梁永安译,桂林:广西师范大学出版社2008年版,第95页。
② 刚斯特仁:《公民身份的四种概念》,〔英〕巴特·范·斯廷博根:《公民身份的条件》,郭台辉译,长春:吉林出版集团有限责任公司2007年版,第51页。
③ 〔奥〕弗洛伊德:《图腾与禁忌》,文良文化译,北京:中央编译出版社2005年版,第167页。

亡的崇高身体。

### 四 从农民到军人——纪律规范下的战士共同体

福柯在《规训与惩罚》中说17世纪理想的士兵被规训的过程，是一个"'改造了农民'，使之具有'军人气派'"①的过程。在"十七年电影"中，理想的军人被规训的过程，也是一个对农民的肉体和"灵魂"进行规训的过程，是一个改造农民具有军人气派的过程，是一个从"草莽英雄"到"革命英雄"的成长过程，"农民革命的先天不足与'无产阶级先锋队'的理想超前，这一带有根本性质的内在矛盾的想象性解决，逐渐形成了一个百讲不厌的'草莽英雄'的思想成长故事模式"②。革命英雄和革命军人的身体是纪律规范下的身体，而纪律本身既是同志共同体的纪律，也是政治体制的母体。

《董存瑞》中董存瑞从一个普通的农民成长为一个可为革命/祖国而牺牲的战士，当他最后用手托着炸药说"为了新中国前进"的时候，镜头先是对他单手托举炸药的身体进行远景拍摄，然后对他的眼睛和眉毛进行特写，表现他视死如归的坚定决心，然后是脸部的大特写，这种不同侧面的特写塑造了一个崇高的躯体。董存瑞不到参军年龄却极想加入八路军被拒绝，但却是个"刺头"，而这种"刺头"不服输的倔劲恰恰是八路军所需要的。加入军队的过程一方面是保留这种不服输的精神，另一方面也要改造这种倔劲，成为既服从军队纪律，同时又保持"革命劲"的战士共同体的合格成员。军队中实行的是一种类"宗教纪律化手段"③的技术，这种技术往往利用情绪手段，"或更重要的，以教育被领导者'感情投入'于领导者之意志的办法，来开发出战斗效果"④。这样，我们就可以理解军队中那种情绪和感情的激越性来自何处。一方面是抗日战争

---

① 〔法〕米歇尔·福柯：《规训与惩罚》，刘北成、杨远婴译，北京：三联书店1999年版，第153页。
② 黄子平：《"灰阑"中的叙述》，上海：上海文艺出版社2001年版，第4页。
③ 〔德〕韦伯：《支配社会学》，康乐、简惠美译，桂林：广西师范大学出版社2004年版，第334页。
④ 同上。

所激发起的民族仇恨,或者是国民党军队对人民自己的一种伤害,而共产党军队和人民之间的关系却是鱼和水的关系。这种隐喻对于主体的想象是一种很强的召唤性,并且将关系以一种形象化的手法表现出来。而我们会发现,异常诡异的是"一切——特别是以上这些'不可估量的'、非理性的、感性的要素——都是被理性地计算的"①。董存瑞干革命就是觉得自己有着"一股革命劲",最终为革命献身,而其实他这种被激发起的非理性的献身精神是一种可以估量的、可以计算的被理性化的一种"事务性"的所在。因为"'献身'具有如此浓厚的'人的'色彩,然而其目标及其一般内容在性格上却是'即事的',所意味的是对共同的'事务'、对某一被理性地追求的'成果'的献身,而非对某人的献身"②。

《独立大队》(导演王炎,1964年,长影)讲述的就是一个草莽英雄如何被改造规训为革命英雄的过程。这个过程需要有纪律的保证。革命英雄的军队是有严明纪律的军队,因为纪律的起源和军事有关,"训练有素的军队之纪律,在战争进行中扮演的角色,对于政治体制与社会体制却有着最为长远的影响"。"纪律,作为实战的基础,是种种体制的母体。"③毛泽东在《论联合政府》中说:"这个军队之所以有力量,是因为所有参加这个军队的人,都具有自觉的纪律;他们不是为着少数人的或狭隘集团的私利,而是为着广大人民群众的利益,为着全民族的利益,而结合的,而战斗的。"④1947年10月10日,毛泽东起草《中国人民解放军总部关于重新颁布三大纪律八项注意的训令》,对其内容作了统一规定,三大纪律是:一切行动听指挥,不拿群众一针一线,一切缴获要归公;八项注意是:说话和气,买卖公平,借东西要还,损坏东西要赔,不打人骂人,不损坏庄稼,不调戏妇女,不虐待俘虏。"三大纪律八项注意"

---

① 〔德〕韦伯:《支配社会学》,康乐、简惠美译,桂林:广西师范大学出版社2004年版,第334页。
② 同上书,第335页。
③ 同上书,第339页。
④ 毛泽东:《论联合政府》,《毛泽东选集》,北京:人民出版社1991年版,第1039页。

的纪律训令在革命历史影片中大量存在。

《独立大队》中原来在匪军中当兵的马龙等人因为丢了壮丁,他的兄弟刁飞虎杀死了要惩罚马龙的匪连长,因此他们被"逼上梁山"成立了独立大队。但这是一个水浒式的草莽军队,这个军队里没有严明的纪律,调戏妇女、不帮助群众、赌博吃酒。共产党员叶永茂单身只入独立大队,对这支部队进行争取。因此,这部影片讲述的是一个从兄弟的共同体到同志的共同体的过程。叶永茂用共产党军队的纪律来要求并规训独立大队,不仅要求队伍学唱《三大纪律八项注意》的歌曲,而且要求每日列队上操,锻炼队形和体魄,因为"昂首挺胸的姿态和列队行进式的步伐基本上属于高傲的人体语言"①,同时也是最容易识别的身体符号。叶永茂还通过让队伍帮农民收割庄稼获得了农民的承认。马龙作为独立大队的大哥,看到自己的部队日渐被叶永茂规训得像个部队的样子,就想和叶永茂桃园结义,他说"你很像我的亲兄弟,亲兄弟不一定是同父同母,也可以像桃园结义,咱们是生死同生的亲兄弟,你可以在你的共产党",还没说完,叶永茂立刻打断说"咱们还是阶级弟兄、同志好"。影片最后,和马龙之前结义的两兄弟都出卖和背叛了他,而以叶永茂为代表的同志般的战士共同体则帮助他进行突围。马龙说"到底是同志们亲啊",他改变了以前自己是"天地神三不管的自由人"的看法,请求上级能够给他一个番号,以后再也不独立了。这个从独立大队到不独立的过程,讲述的其实是从一个传统的共同体到现代的共同体的关系的转变过程,而现代的同志共同体的纽带关系和凝聚力建立的基础是军事纪律,严明的纪律性是确保先锋党军队这一共同体优于其他共同体的保证。在拍摄非英雄人物和英雄人物时,影片经常会使用苏联镜头(Russia 镜头)。苏联镜头是指"苏联电影常用一种仰视的角度来拍摄目的物,对象往往是革命的领袖和英雄模范人物,以及伟大的建筑物等,这种构图给

---

① 〔法〕米歇尔·福柯:《规训与惩罚》,刘北成、杨远婴译,北京:三联书店1999年版,第153页。

人一种向上的英雄气概,至今还常见于许多新的影片中。这就是说社会主义的电影构图一开始就是从无产阶级的立场观点出发的"①。更重要的是,苏联镜头是一种对比镜头。在塑造先锋党人的崇高英雄形象时,在镜头处理上就会表征出崇高意识形态的物质性。《独立大队》中有一个经典镜头,当叶永茂到山洞里去继续说服马龙的时候,摄影师王启民改变了以往正面人物脸部打光"一比四"的亮光度,而是"黑是黑、白是白"的摄影理念,即人物要是在黑暗中就全黑,要是在光亮中就全亮。而叶永茂则基本上完全处于光亮中,而马龙的手下则是在黑暗中,当马龙以为叶永茂要对他进行收编的时候,疾走几步说"我是天地神三不管的自由人"的时候就完全处于黑暗中。这种镜头处理在革命历史影片中就像理性蒙太奇一样被意识形态化,并像木刻一样黑白分明,当马龙说那句话的时候处于黑暗中,就表征他的这种思想不具有一种正确性。这部影片在拍摄叶永茂和马龙这两个主要人物的时候,多用近景和特写镜头。而近景和特写镜头是"十七年电影"中塑造人物形象的主要影像手段,主要是运用这种美学手法来表征"富有阶级特征的脸"和富有敌人/英雄特征的脸,而不同于好莱坞的近景、特写镜头,好莱坞的这种镜头多是"推行其明星制的有效载体",其目的是"娱乐与造梦"②。脸部作为身体最具意识形态性的"微相学",善/恶伦理、富人/贫人阶级划分、恩人/仇人、敌人/朋友的二元划分完全体现在脸部这一微相学中(除了反特片中那些需要隐藏身份的特务,但是这些特务总是存在两幅面孔——隐藏身份后的面孔和真实的残忍面孔)。

《红色娘子军》中吴琼花因为在侦查时擅自向南霸天开枪而触犯了军队纪律后就要被关禁闭,因为战士共同体的纪律性严明,不能为了个人的目的而触犯军纪。"战士共同体""被编入一个明确界定的政治的领域团体里——作为此一团体的构成要素,战士共

---

① 韩尚义:《电影美工基础》,载《中国电影》1959年第2期,第69页。
② 洪宏:《苏联影响与中国"十七年"电影》,北京:中国电影出版社2008年版,第210页。

同体在成员的补充上要受到政治团体的秩序之限制"①,不仅如此还要保证成员"血缘的纯净性"。在《红色娘子军》中吴琼花和她的女同伴的身份就是讲述了战士共同体成员的血缘纯净性,一个是受恶霸地主欺压的女性,一个是受封建婚姻欺压的童养媳。而影片所塑造的吴琼花这个由于受欺压而产生"自觉的反抗"的女英雄必须经过试错——无意识中破坏了军队纪律,被战士共同体的纪律规训后方能成为一个合格的共同体的一员。革命历史影片所塑造的英雄,一方面是需要个人英雄主义式的反抗精神,同时又必须是严格归属于共同体纪律之内的英雄。

《战火中的青春》虽然是对前现代的花木兰代父从军故事的现代性改写——高山秉在战斗中牺牲的父亲之命,女扮男装继续战斗,最后在负伤后恢复女儿身份。但高山因易装而造成的双重身份,更是一种战士共同体和家庭共同体互相置换的一种隐喻。没有暴露身份的高山和排长雷振林之间是战士共同体的关系,在暴露女子身份后的高山和雷振林之间则预示一种家庭共同体的在场,"革命+恋爱"的模式在此完全是美学和政治的融合。同时高山在影片中是兼具父之法/党之法和母亲的双重能指,她以自己严明的纪律性(不拿老乡的东西、军纪扣、服装规范,无个人英雄主义)慢慢使雷振林对她从误认到承认。高山作为一个女性,其身体上的柔弱和个头矮小,使雷振林对这个来作他助手的高山起初处处瞧不起,然而高山之所以能够渐渐使雷振林改变对她的看法,与其说是因为高山的魅力本身,不如说是先锋党军队纪律性在高山身上的集中体现。"易装"后的高山的身体成了一具崇高意识形态的身体,她不仅在现实的战斗中拯救了雷振林,而且在意识形态中也完成了党对雷振林的规训。

《柳堡的故事》这部革命历史影片,虽然没有直接以战争为对象,而是以农村中的二妹子和新四军战士李进一段朦胧的恋情为

---

① 〔德〕韦伯:《支配社会学》,康乐、简惠美译,桂林:广西师范大学出版社2004年版,第341页。

对象，被称为是"战争青春片"。但是这个爱情故事极具意味，恰恰证明了一个战士共同体是纪律性高于一切的共同体，这个共同体的纪律性也是塑造共同体的成员崇高性的本质所在。李进首先对部队里不可以和老百姓谈恋爱的纪律迷惑不解，可是当他了解到二妹子被当地恶霸逼婚的悲惨命运的时候，他才了解到自己的谈恋爱的想法是一种极为自私的想法，只有服从共同体的纪律不谈恋爱，打破了这个现存的旧制度，最后才能解放二妹子，因此他放下了二妹子的恋情跟随连队离开了这里。这部影片采用的是倒叙的手法，再次来到这个村子里的李进不仅和二妹子再度重逢，而且二妹子也剪掉了辫子成为革命骨干。战士共同体纪律的正确性需要通过这段恋情的完满结局来体现。这也是爱情力比多转化为革命力比多之后所赋予李进和二妹子的崇高意识形态，也是纪律将农民出身的军人一步步改造和规训为共同体的合格成员的叙事。

纪律在革命历史影片中的在场既使先锋党的共同体不同于敌人的共同体，同时也不同于人民的共同体。同样，先锋党的共同体之所以具有先锋性恰恰是因为纪律的在场。军队共同体的这种纪律性在抗美援朝电影中也大量存在。《长空比翼》中张雷作为一个僚机飞行员，飞行技术好但是不服从纪律，个人英雄主义思想大于集体思想，总是想自己击落敌机而不协同作战。不服从纪律就是个人英雄主义，最后张雷意识到纪律的重要性，被纪律改造成为一个"又专又红"的军人。正是纪律规范了精神和"灵魂"。集体主义的思想和为革命献身的"灵魂"不应该被视为是"某种意识形态残余的死灰复燃，而应视之为与某种支配肉体的权力技术学相关的存在"。"它确实存在着，它有某种现实性，由于一种权力的运作，它不断地在肉体的周围和内部生产出来。"①而纪律的在场就在肉体的周围和内部不断生产出崇高的"灵魂"。

战士共同体在"十七年电影"中体现出的同志伦理和国家伦理

---

① 〔法〕米歇尔·福柯：《规训与惩罚》，刘北成、杨远婴译，北京：三联书店1999年版，第31—32页。

要高于家庭共同体中的血缘伦理和兄弟共同体中的传统伦理。因此革命历史影片叙述的多是超越了家庭血缘共同体,赋予个体一种新的血缘关系——阶级血缘、同志血缘和国家血缘,从而建构一种新的同志性的共同体纽带。《扑不灭的火焰》中兄弟两人一个是国民党,一个是共产党,在民族—国家和政党冲突下,政党伦理和国家伦理高于家庭血缘伦理。而《大浪淘沙》是对"桃园结义"故事的现代版或者说革命版的一种重写。影片开始时,四位兄弟因为各自的目的走上了逃亡的路,一个杀死了害死自己父亲的地主老财,一个是为了反抗包办婚姻而离家出走的五四式青年,一个是为了逃出牢笼寻求新的生活的画家,一个是农民出身的老大哥。这四人的出身已经决定了兄弟结拜情谊最终的破裂。这种超越了家庭血缘,以阶级血缘组成新的共同体的故事,最典型的就是影片《自有后来人》,这部影片就是"文革"时期八大样板戏之一《红灯记》的原型,影片中祖孙三代虽然没有任何血缘关系,但是因为阶级血缘关系而组成了一个最坚固的家庭共同体。《青春之歌》中林道静和余永泽所建立的小家庭也必然成为被质疑的对象,林道静所需要的是革命而不是家庭,是一个同志的共同体而不是一个家庭的共同体。因此,"'家庭'始终是现代性主体的'他者',虽然现代性主体这一'超验能指'被不断置入'个人'、'民族国家'、'阶级'、'同志'等不同的时代内涵"①,而"一个群众运动想要赢得大量信徒,必须拆散所有既有团体的纽带"②。《钢铁战士》《回民支队》《平原游击队》《烈火中永生》等多部影片中都有家庭和亲人的出场,而家庭和亲人的出现表征的是家庭伦理对革命伦理的臣服,这些家庭不再是普通的家庭血缘伦理,而是体现出一种革命伦理和人民伦理。《自有后来人》中当奶奶来到日本人的监狱亲眼目睹和鉴定儿子的身体所遭受的毒打时,她对儿子说:"谁是咱们的恩

---

① 李杨:《50—70年代文学经典再解读》,济南:山东教育出版社2003年版,第179页。
② 〔美〕埃里克·霍弗:《狂热分子——码头工人哲学家的沉思录》,梁永安译,桂林:广西师范大学出版社2008年版,第54页。

人,谁是咱们的仇人,咱可不能昧了良心,咱可不能干那些见不得人的事情。"母亲自己的话语其实转换了毛泽东"谁是我们的朋友,谁是我们的敌人"话语的逻辑。母亲在恩人和仇人、共产党和国民党之间建立了关系的对接。在这个过程中,许多人都牺牲了,献出了自己的生命。个人的生命不再是自己的,不再是属于母亲的,而是属于党和革命的,既然要革命到底,就一定要使身体从属于革命。这也是新中国成立初期许多影片的叙事逻辑,这个叙事逻辑总是在国民党、共产党和人民群众的三角结构之间进行,正是这个三角结构,将影片的美学崇高理念表达充分,也体现了美学和政治的密切关系,正如王斑所言:"在中国电影的诸多体裁中,描绘1949年以前中国革命历程的革命影片最能说明美学与政治之间的密切关系。这一体裁中的两个主题分别是:对历史的构想和对个人如何成长为忠诚的革命战士的描绘。这两个主题分别是迎合了官方对中国近代史的看法以及在意识形态上对个人参与这段历史的必然要求。"①

而任何企图逃离革命共同体的身体必将是无路可走的身体。《大地重光》中当新四军战士郭志英无法忍受斗争的残酷性,想从队伍中逃跑的时候,在大山中迷路,这是一种隐喻,逃离了革命共同体的出路其实是无路可走。因此,这部影片要处理的一个很重大的问题就是应该抱着革命必胜的信心,即便革命的道路充满了残酷和不愉快。郭志英迷路的镜头伴随着恐怖的音乐,画外音传来:"孬种,你想叛变革命吗?"以及毛主席曾经说过:"他们从地上爬起来,擦干身上的血迹,掩埋好同胞们的尸首,他们又继续战斗了。"这个时候镜头切向了正在山顶处行走的队伍,这是一个长镜头,同时,队伍位于光明的山巅处,郭志英则处于镜头黑暗的下方。最终,郭志英深感到一种脱离了革命共同体的恐惧,追赶上了在山顶处行走的队伍,抱着革命必胜的信心向远处走去。

---

① 〔美〕王斑:《历史的崇高形象》,孟祥春译,上海:上海三联书店2008年版,第120页。

"十七年"革命历史影片中的农民不是已经成为革命/同志共同体的一员，就是在成为革命/同志共同体成员的过程中，这个共同体在纪律的规范下既形成了强大的凝聚力和询唤力，同时也将不合格的成员淘汰给历史的簸箕。

## 小　结

"十七年"时期革命历史电影所讲述的过去的历史故事和叙事的目的，是为了塑造和建构一种共同体的情感并因此而建立起"共同纽带"，不唯如此，更是建构一种公共记忆。因为"无论其性质如何，没有这种共同思想情感的前提，没有将其延续下去的意愿，民族就不可能存在"。"这种社会凝聚力既可以建立在部族血缘关系的信念之上，也可以建立在国家领土的统一和公民对国家认同的基本原则之上，或者建立在意识形态和宗教信仰的基础之上。"①如何建立起这种共同体的情感，从而建构起一种共同纽带就需要通过电影叙事的内容和方法来表现。通过革命烈士的牺牲所塑造的国家起源的历史就是一种社会凝聚力和共同传统的建构，这个国家是由共同的烈士和鲜血铸就的，这是一个抽象的但同时又是具体的共同体的血缘史。

因此，需要在农民和农民之间建立起共同纽带，同时也需要在农民和先锋党之间建立起共同纽带，这些共同纽带所建构的认同是一种现代意义上的国家认同，即在多民族的国家，凝聚力的创造不是来自于共同祖先、血缘或族裔的认同，而是来自于国防的认同以及意识形态上政治的认同。同时这种认同也是一种同志爱式的认同："正是这种友爱关系在过去两个世纪中，驱使数以百计的人们甘愿为民族——这个有限的想象——去屠杀或从容赴死。"②

---

①　〔美〕格罗斯：《公民与国家：民族、部落和族属身份》，王建娥、魏强译，北京：新华出版社2003年版，第175页。
②　〔美〕本尼迪克特·安德森：《想象的共同体：民族主义的起源与散布》，吴叡人译，上海：上海人民出版社2003年版，第7页。

在这个建构共同纽带的过程,不仅要通过诉苦和公审机制再造农民和地主,将农民改造为对先锋党具有崇高信仰的主体,而且将其建构为历史、国家和阶级的主体。在这个再造的过程中,农民约等于人民。而先锋党再造农民的过程,也是对自身进行建构的过程,先锋党的身体在这个对自我神圣化的建构中是可以不断被放大的崇高的身体,是有着两种生命的身体,是有着严明的纪律性的身体。新中国在革命历史影片中建构起的这种共同纽带关系是一种新型的伙伴关系,即"同志团体"的关系。普通农民通过成长为革命农民,草莽英雄通过成长为革命英雄建构起一种深刻的、平等的同志爱,因为"臣民作为公民角色服从民族国家的缘由,不仅是畏惧国家强大而系统的暴力机制,而且还是积极认同赖以存在的文化逻辑"①。因此,积极赞同的文化领导权的实现,有赖于建构共同的记忆和共同的纽带凝聚力,从而建构起稳固的想象的共同体。

---

① 〔英〕巴特·范·斯廷博根:《公民身份的条件》,郭台辉译,长春:吉林出版集团有限责任公司2007年,译者序第8页。

## 第六章

# 自我的"衣架"

## ——"十七年电影"中的服装

卡尔维诺在《不存在的骑士》中写道,查理大帝在巡视自己的士兵时,问身穿白色铠甲而没有头的不存在的骑士阿季卢尔福说:"既然您不存在,你如何履行职责呢?"骑士回答说:"凭借意志的力量,以及对我们神圣事业的忠诚!"① 盔甲就是这个骑士的身份,即便面孔不存在,也同样可以履行自己的职责。盔甲有如服装,服装除了有遮羞御寒的自然功能以外,更重要的是具有规训身体的政治功能。服装作为一种"表皮图式",为身体提供了一眼就可以

---

① 吕同六主编:《卡尔维诺文集:我们的祖先》,南京:译林出版社2001年版,第304页。

辨识的意识形态特征。恩特维斯特尔说:"衣着或饰物是将身体社会化并赋予其意义与身份的一种手段。个体和非常个人化的着衣行为,是在为社会世界准备身体,它使身体合乎时宜,可以被接受,值得尊敬,乃至可能也值得欲求。"①"着衣既是身体的私密性经验,又是身体的公开表达。剖析自我与他人之间的界限,即为个体和社群世界的见面,私人与公共的交汇处。身体的私密性经验与公共领域通过衣着与时尚经验而形成交汇。"②总之,服装是打开私人领域和公共领域的一个切口,通过这个切口我们可以一窥其政治权力运作的机密。

服装必须在一个服装差异系统中才具有自足的丰富内涵,"十七年"时期电影中所呈现出的服装系统,不仅象征了行为范畴的存在,而且更是建构了现实生活中的行为范畴,规范了人们的举止,并建构了服装和身体的美学性。被改变的不只是一件件的服装,最重要的是整个服装"语法"系统的改变。服装这个文本所言说的除了自身的历史外更多的是社会的历史和国家的历史以及政治意识形态的历史。正如康纳顿所说:"任何一件衣服都变成文本特质(textual qualities)的某种具体组合……服装作为人与场合的主要坐标,成为文化范畴及其关系的复杂图式;代码看一眼就能解码,因为它在无意识层面上发生作用,观念被嵌入视觉本身。"③"十七年"时期的服装所表征的是一种日常世俗生活的身体政治性,同时也是文化资本和象征资本的等级差序系统,列宁装、人民装、干部服和解放服以及军服、工装在新中国成立初成为主要的服装样式,这是国家政治向个体政治的转化。在1956年,干部服这种"一统天下"的服装样式受到了质疑④,但是在电影中这并没有得到更多

---

① 〔英〕乔安妮·恩特维斯特尔:《时髦的身体:时尚、衣着和现代社会理论》,桂林:广西师范大学出版社2005年版,第2页。
② 同上书,第3页。
③ 〔美〕保罗·康纳顿:《社会如何记忆》,纳日碧力戈译,上海:上海人民出版社2000年版,第32页。
④ 干部服受到了一定程度的排斥是因为要节省棉布,而做干部服较为浪费,同时也是人们期待丰富生活样式的呼声。关于这一点的详细论述可参见下文。

的表现，而是仍然承袭着进步服装—落后服装—家居服装这样的一种三角符号体系。干部服或类干部服的服装仍然是进步服装，旗袍仍然是落后服装的表征。这样的一个服装体系就基本构成了"十七年电影"中的服装"语法"系统，任何服装都能够在这个体系中毫无偏差地找到自己所应当的位置或者说被规定的位置。罗兰·巴特说："服装总包含有叙事性因素，就像每一个功能至少都有其自身的功能一样。"①干部服和旗袍在"十七年电影"中所包含的叙事性因素就是政治性的因素。这一政治性的因素赋予了国家主体像不存在的骑士一样的铠甲，通过这一铠甲，就可以鉴别出骑士的身份和精神，并将这种主体性看成是社会的品位加以合法化。"当特定阶级成员把自己独特的品位丛（constellation of tastes）看成是社会的品位而加以合法化的时候，是否可以说，对风格与个性的关注本身，更多地反映的是该特定阶级的心理倾向，而不是真实社会本身。"②如果说当西方资产阶级虽然取得了政治和经济霸权，可是在文化上仍然处在贵族审美谱系的规范中，从而造就了资产阶级的精神分裂症。那么"十七年"时期的工农兵主体作为国家所需要的主体，要想逃离既有的审美规范，就必须确立起自己的文化霸权，必须将自己独特的品位丛上升为崇高的、审美的、道德的、合法的社会品位，这个品位在国家的倡导和引领下成为一种社会的品位和时尚，同时也成为其他阶级要追随的时尚。

无论是日本明治维新时期的改革改变的是饮食和服装这些身体的行为，还是中国民国时期中山装作为国服的推广和流行，都是针对身体的外部进行的改造行为，这是因为"身体政治的潜规则，服装（身体的遮蔽和敞开）不仅仅作为私人形式，更重要的是作为公共政治场域而存在的，它是一种政治技术工具，是政治意义相互

---

① 〔法〕罗兰·巴特：《流行体系：符号学与服饰符码》，敖军译，上海：上海人民出版社 2000 年版，第 295 页。
② 〔英〕迈克·费瑟斯通：《消费文化与后现代主义》，刘精明译，南京：译林出版社 2000 年版，第 127 页。

斗争和争夺的场所,它生产政治权力关系,又被政治权力关系生产"①。本章试图通过对"十七年电影"中服装语法系统的分析,通过服装这一既作为私人形式同时又作为公共政治领域的公共切口,问询政治权力关系的生产过程。

## 第一节 权力服装/特性角色:服装—政治无意识

### 一 张爱玲·人民装·旗袍——不是引子的引子

张子静在《我的姊姊张爱玲》中写道,张爱玲1950年参加了上海第一届文艺代表大会,"当时大家都穿着蓝色或灰色的人民装,张爱玲却穿旗袍,外面还罩了有网眼的白绒线衫,虽然坐在后排,还是很抢眼"②。可见,人民装和旗袍之间形成了一个巨大的视差,人民装主体发现的是一个不同于人民装这一服装共同体的他者,而旗袍主体则发现的是均质化的人民装下的个体。张爱玲作为一个被夏志清建构起来的文学神话,对于旗袍的坚守在一个穿人民装的时代无疑是"服装—政治无意识"的表征。新中国的服装系统不仅改变了在公共领域中的服装,而且更是改变了在家庭生活这一私人领域中的服装。所以,张爱玲对同质化的人民装的排斥以及她在现实生活中对旗袍的钟爱是一种日常生活中游击战式的挑战,正是这种挑战,所带来的对于日常生活中政治的感觉所具有的伦理具有一种极大的挑战性。作为对身体的一种规训,或者说一种身体的外在符号的表征,所具有的服装的概念系统是在一种传统和政治的马赛克式的结构中来完成的。正是这种马赛克式的结构使服装具有了一种在日常生活和政治之间进行游离和突围的努力。人民装和干部服以及灰色这样的颜色都具有一种政治症候

---

① 葛红兵、宋耕:《身体政治》,上海:上海三联书店2005年版,第55页。
② 张子静:《我的姊姊张爱玲》,上海:学林出版社1997年版,第134页。

性,"她在衣服上穿戴着身体"①,衣服不仅穿戴着身体,而且还穿戴着时代文化记忆和情感结构。

服装在新中国开始呈现出一种戏剧性。身体作为一种自然形态,服装文化使身体认同于某个特定的共同体,因此服装作为一种"表皮图式",为身体提供了一种一眼就可以辨识的意识形态特征,这种易辨识性和政治性格与特性角色(character)的特征相符。特性角色往往规定了剧情发展的可能性,作为一种戏剧隐喻,不仅具有容易辨识的特点,而且是作为其他角色的参照,作为引导和建构其他角色行为的知识,而其最重要的特征是具有道德承担性,"各个文化本身所特有的东西根本上也就是其特性角色所特有的东西。因此,维多利亚时代英格兰文化在很大程度上是由公立学校校长、探险家和工程师这些特性角色来界定的;同样,威廉时代的德国文化则是由正如普鲁士官员、教授和社会民主党人等特性角色来决定的"②,特性角色是其文化的道德表征,特性角色提供一种"文化理想或道德理想","从道德上使一种社会存在的模式合法化"③。特性角色最明显地表现在服装上,权力服装表征了特性角色的性格特征,"十七年电影"中的权力服装就是构成了特性角色的服装。戈夫曼认为,自我只不过是角色之衣借以悬挂的一个"衣架"④,那么服装就是提供给自我的"角色之衣"。新中国的文化是由工人、农民、军人和政府官员这些特性角色来决定的,一个穿着干部服和军服的个体就意味着他的社会角色,这些特性角色提供了一种文化理想,并为其他角色提供参照。因此,中山装、列宁装、干部服、人民装和工装在新中国成为流行的时装和特性角色服装,"时装是自我形成和自我表现过程中公认的行为准则","时装系统

---

① Cohen 1975:79,转引自〔美〕珍妮弗·克雷克:《时装的面貌:时装的文化研究》,舒允中译,北京:中央编译出版社2004年版,第16页。
② 〔美〕阿拉斯戴尔·麦金太尔:《追寻美德》,宋继杰译,南京:译林出版社2003年版,第35页。
③ 同上书,第37页。
④ 戈夫曼:《自我在日常生活中的呈现》,第253页,转引自〔美〕阿拉斯戴尔·麦金太尔:《追寻美德》,宋继杰译,南京:译林出版社2003年版,第40页。

明确地表现了成规,给衣着加以规范,在提倡为社会所赞同的服装风格的同时又禁止了不为社会所认可的服装风格,同时又对时装规则不断加以改造"①。特性角色服装通过对身体进行编码解码,就塑造了特性角色的行为和性格,使特性角色的共同体区别于其他的共同体,并将特性角色的文化品位丛上升为社会的品位而加以合法化。在特性角色将自己的服装合法化的过程中,也建构起了服装禁忌,特性角色服装体现出的符号暴力的能力——"即强加一些意义,并通过掩饰那些成为其力量基础的权力关系,以合法的名义强加这些意义的能力"②——既是与资本主义体系中的特性角色进行区隔,同时也是这种外部的区隔在内部的表现,即在内部区分出特性角色与非特性角色。

在"十七年电影"的服装系统存在着"正面英雄—人民—反面人物"的服装结构,虽然结构中具体的角色会有变化,有时是"共产党/军人/公安人员/干部—人民—地主/特务/坏分子",有时是"新人—人民—人民中的落后分子(这些落后分子最终被改造)",但结构中总的符号叙事功能不变。正面英雄——共产党员、军人、公安人员、干部、新人(新工人和新农民)——作为国家的特性角色其服装不仅作为特性角色服装,而且他们对服装的态度是勤俭的、朴素的、政治的,不被服装所物役。特性角色服装在两个维度上具有合法性:政治性和生产性,审美性建立在这两个维度上,而反面人物的服装则因在这两个维度上具有不合法性而不具有审美性。特性角色服装是个体从一个社会位置流动到另一个社会位置的接纳程序仪式,"个体认同,既不是由主体携带,也不是可自由选择的。这是因为它首先是位置性的,认同是由个人在更大的关系网络中的位置所决定的。……被吸纳进另外群体的人必须通过接纳仪式进

---

① 〔美〕珍妮弗·克雷克:《时装的面貌:时装的文化研究》,舒允中译,北京:中央编译出版社2004年版,第7页。
② 〔法〕P.布尔迪约等:《再生产》,邢克超译,北京:商务印书馆2002年版,第12页。

入这个群体,通过这个程序成为有新的祖先和神灵的'新人'"①。服装尽管是身体的"表皮图示",但它通过对身体施行"编织术",将身体置入权力结构的网络中,从而建构起不同服装共同体的区隔。

## 二　干部服和人民装

"十七年电影"中服装"语法"系统的改变颇富戏剧性,当新时代甫一来临,城市解放的时刻就是身体解放的时刻,身体解放的最大变化就是服装一律发生了变化,服装的变化不仅表征了主体身份的改变,同时更是通过选择服装来呈现出一种政治态度,粗朴的干部服是革命的象征。另一方面,服装这一最具有外部形式感的变化也带来一种视觉上的冲击和政治震撼力。《方珍珠》讲述的是艺人在旧时代和新时代的不同命运,在表现新的时代到来的时刻,影片中除敌人之外的几乎所有人物都穿上了崭新、笔挺的干部服。这部影片对干部服的集体亮相,是"十七年电影"中最集中也是最具"服装—政治无意识"的一次。干部服的"新"既是政治身份和时间维度上的新,更是在同质化的服装下对身体的新的政治铭刻。《舞台姐妹》也是通过同为粤剧艺人的两个姐妹的不同命运来呈现新时代的伟大,在解放后,作为革命象征性在场的姐姐春花穿上了列宁装,腰间系着腰带,占据了新中国主体的位置,她对于妹妹月红的救赎责任不仅仅是出于姐妹情谊的救赎,更是象征和隐喻了国家对于个人的救赎,只有通过被救赎或者自为的革命才能在国家中占据主体的位置。而被救赎后的妹妹月红也必将穿上像姐姐一样象征了解放和进步的衣服才能够真正成为新中国合法的主体,即妹妹月红必须要在特性角色的引导下来建构自己的行为并使之成为习惯才能确立起自己的主体位置。

中山装在民国时期发展成为国服,既是制服也是日常生活被政治权力规定的穿着样式。新中国的干部服其实就是灰色中山装

---

① 〔美〕乔纳森·弗里德曼:《文化认同与全球性过程》,郭建如译,北京:商务印书馆 2004 年版,第 57 页。

的翻版,因解放区的干部进驻城市后而引起穿干部服的潮流,干部服"款式为尖角翻领、单排五粒扣子,胸前是带盖的暗兜,可插笔,下摆处有两个胖裥袋","这种改良的中山装深得毛泽东的喜爱,国外把这一时期的中山装称为'毛制服'或'毛式服装'"①。而人民装是中山装的一种变种,其款式特点是:尖角翻领、单排扣和斜插袋。② 因此,干部服和人民装的款式大体相同。新中国初流行"老三样、老三色"的说法,老三样是指中山装、干部服、人民装,老三色是指蓝色、灰色、黑色。"列宁装,式样为双排扣西装开领,腰中系一根布带,双排各有三粒纽扣,这是从苏联学来的服装款式","呈现出中性化的特点,但是在当时可是最时髦的服饰。体现出劳动是美的本色及其时代风尚"③。在整个50年代,人民装、干部装、列宁装这些特性角色服装作为物质化的意识形态,既重质轻形又模糊了性别界限是中性化的服装,但却是服装界的宠儿和主角,因为"穿上和别人相似的衣服,就如同穿上抵挡他人轻蔑眼光的盔甲;宁可毫不起眼,也不要被人当成怪物盯着"④。由这些特性角色服装组成的更大的视觉符号共同体,就像骑士阿季卢尔福的白色盔甲一样书写的是白色的神话,盔甲下的身体既在这个符号共同体中感觉到安全,同时又要对这个共同体忠诚并承担起自己的责任。

中山装来源于日本士官服,日本士官服又来源于19世纪末的德国士官服,这种衣服的"简洁风格,符合当时军事——政治运动的精神需要。由此成为各国竞相模仿的对象",在中山装的全盛期,这种服装是全中国的单一制服,"数亿人的思想、趣味和生活方式被统一成毫无个性的反面乌托邦"⑤。中山装作为特性角色服装其性格是明显的军事性格。因此,新中国和中山装有关的特性角

---

① 黄强:《衣仪百年:近百年中国服饰风尚之变迁》,北京:文化艺术出版社2008年版,第149页。

② 田君:《列宁装、人民装》,载《装饰》2008年第2期。

③ 黄强:《衣仪百年:近百年中国服饰风尚之变迁》,北京:文化艺术出版社2008年版,第41页。

④ 〔美〕保罗·福塞尔:《爱上制服》,陈信宏译,台北:麦田出版,2004年版,第219页。

⑤ 朱大可:《中山装的乌托邦》,载《中国新闻周刊》2007年第42期。

色服装和军事以及军事纪律之间也必然存在密切的关系。福柯在谈到军事纪律的时候,说这种服装体现的就是通过纪律将普通的个体规训为有纪律性、有组织性的一个个体,这个个体的存在是一种服装规范下的存在。通过国家服装重塑身体政治,在国家的将来时间中,是要实现服装的多样化,但是实现它的过程,则必须是在统一的国家服装之下进行的。这是国家权力规训与人们自觉接受的相互渗透的过程,而不是一个单向的过程。

从1950年开始,干部服开始流行,并且是作为权力衣着"首先是在国家机关干部中间流行"①,随即,这种服装成为一种不同职业、年龄和性别的人都开始穿的流行服装。干部服之所以流行,是因为干部服是"标志着劳动人民翻了身的衣服",是作为"新中国的人民服装",穿上这种服装表明了新中国的公民身份。② 即这是社会成员确认自己作为国家成员的资格的一个物质性和符号性存在。干部服除了有政治性外,还具有经济实用性,口袋多,颜色以蓝灰为主,耐脏,并且"一套蓝布的干部服可以一年四季的不脱离人的身体:春天和秋天可以在里面穿上毛衣,夏天卷起袖子可以当衬衣,冬天又可以做棉衣上的罩衣"。因此,穿干部服意味着思想上的进步性、生活上的朴素性和经济上的节约性。同时,干部服的左上口袋通常会插一支笔来作装饰,这会表明穿干部服的身体不仅是权力的身体,而且是文化的身体。干部服等这些特性角色服装所规范和建构的习性是反奢靡腐朽、反个人生活舒适、反讲究梳妆打扮和半军事纪律化的习性,是革命战争年代的道德理念的幽灵在场。而习性作为"社会权力通过文化、趣味和符号交换使自身合法化的身体性机制"③,具有极强的社会再生产功能,不断地将特性角色性格和文化扩大再生产。

然而这种干部服的节约和朴素的观念从1954年开始遇到了挑战,经历了戏剧性的变化。第一,制服成为一种浪费布料的衣

---

① 丁正:《谈服装的变化和服装改进问题》,载《美术》1956年第4期,第7页。
② 同上。
③ 汪民安主编:《文化研究关键词》,南京:江苏人民出版社2007年版,第378页。

服,而提倡做旗袍和裙子,因为做旗袍比较节省棉布的布料,而制服比较废料,所以"少作一些新衣;就是在缝制新衣的时候,能作旗袍的就作旗袍,能穿裙子的就穿裙子,改变男女老少一律都穿蓝布制服的习惯,也会节约很多布料"①。这是因为当时的棉布统购统销和棉花统购政策是在一个政治的高度被强调的,这是一个动员全民都要参与的政策,这个政策要深入到日常生活中去。而且当时居民消费棉布的数量是不一样的,依次是工商资本家、工人、居民和农民。这是处理城市和乡村之间关系的一个新举措。因为在新中国成立初期棉布一直采用一种定量分配,这是对身体的一种间接管理。节约棉布这种日常生活中的用布,是因为棉花的种植面积减少,从而引起产量下降。而这都是为了支援国家的工业化建设。因此,提倡要节约用棉布,一方面是改旧装,一方面是提倡节省布料的衣服,"过去城市妇女多半穿旗袍,做一件旗袍比做一套干部服至少可以省一半布。中式裤子,无论男女,都比干部服要省布"②。第二,在1956年"双百"时代,单一色彩的干部服受到了戏谑性的挑战,开始主张服装的多样化和提倡"穿花衣","把常年压在箱底的花衣服、旗袍、裙子、西装穿出来,或者在符合经济、适用、美观、可能和不盲目追求奢侈豪华的原则下,添置些色彩鲜艳,样式新颖,美观大方的服装"③。《人民日报》1956年3月9日一幅戏谑干部服的漫画中,两个大人穿上小得可笑的干部服,一个小人穿上大得可笑的干部服。干部服在经济维度和审美维度上的合法性受到质疑。

但是这些现实中的服装讨论问题在电影中并没有被呈现出来,而是仍然在既有的服装三角符号系统中被呈现。即干部服等权力服装始终是政治和审美合法性的在场,而旗袍等服饰则是政治和审美不合法性的在场,日常生活中的家居服装则具有一种非政治性。什么样的人穿什么样的服装就表明了自己的一种身份。

---

① 《贯彻棉布统购统销和棉花统购的政策》,载《人民日报》1954年9月17日。
② 《人人都要节约棉布》,载《人民日报》1957年8月20日。
③ 张郁:《让服装像生活一样的美丽吧!》,载《中国戏剧》1956年第3期,第25页。

服装不是为了突出身体本身,身体在"十七年电影"的服装系统中是被遮蔽的,服装是为了突出一种政治身份。《大李、小李和老李》中上班之前的人穿着各种各样的家居衣服,衣服政治性不明显,在上班的时候则是穿着人民装走出了家门,意味着公共领域中特性角色的在场。工农兵在新中国作为先锋主体,其文化性格需要铭刻在身体上和服装上,同质化的服装所建构的文化认同是霸权和广义的社会化的结果,"无论是在家庭内,或是在政治中,共同性是通过霸权化的政治建立起来的"①。

《夺印》(导演王少岩,1963年,八一)讲述的是阶级斗争仍然在农村存在的政治意识形态。这部电影中服装体系有趣的地方在于:地主在平日里仍然穿着地主服装,然而在从外边来的干部来到这里指导工作的时候,却穿起破褂子,用衣服将自己的身份隐藏起来,而他的老婆也换下地主婆衣服穿上干部服。这部电影中穿着干部服的干部,不是和地主相勾结的反动分子,就是不明真相的糊涂干部。而外来干部这个真正的正面英雄形象穿的服装却是普通百姓服装。然而这种服装的颠倒设置,证明的恰恰是干部服这种服装的不容玷污性,也是"服装—政治无意识"的最好表征。穿着干部服的干部不仅不行干部之职,更是完全不信仰干部服所表征的革命理念。而对干部服下"伪善"的斗争从来都是显示了对真正的干部服下"真正的善"的坚守。文化认同的稳定性建立在中心—边缘的特定结构中,特性角色服装就处于这个结构中的中心位置,身穿特性角色服装而不是真正的特性角色,就会导致文化认同危机的发生并破坏文化认同的稳定性。在"十七年电影"中,尤其是在喜剧电影中,如《新局长到来之前》《不拘小节的人》等讽刺的主要对象就是身穿特性角色服装而不行使特性角色职责的人。

在表现解放后的城市电影中,干部服、列宁装、人民装这些特性角色服装大量存在。可是在农村电影中,干部服和人民装并非

---

① 〔美〕乔纳森·弗里德曼:《文化认同与全球性过程》,郭建如译,北京:商务印书馆2004年版,第114页。

大量存在,干部服的政治权力符号特征更突出,往往只有村领导才会穿。比如《三年早知道》中由陈强饰演的落后分子赵满囤在积极改造当上了村领导后,就穿上干部服来表示自己优越的政治权力,《葡萄熟了的时候》也只有村长和合作社主任才穿干部服,普通的农民一般在结婚这样的重大日子里才会穿上干部服,比如在《山村姐妹》中和妹妹结婚的男人在结婚或者走亲戚的时候才会穿上干部服,而在平常日子里,多是穿适合劳动的传统农民服装。在农村题材的电影中,服装系统多是干部服—普通衣服—落后的服装,落后的人具有自私自利的道德价值观,这通过他们过分在意服装而表现出来,因为道德价值观潜入日常生活方式中,更镶嵌在服装这一可见物上。在《我们村里的年轻人》中,高占武身穿军装这一特性角色服装,孔淑贞和曹茂林等身穿普通衣服,他们在影片叙事功能上是高占武的辅助者,而喜爱穿衣的李克明所穿的整洁、时髦的衣服则被表征为是一种落后的服装,他在叙事功能上是阻碍者。军事纪律和军队伦理在农村中是先在的不容置疑的价值,这一特性角色性格需要不断地将他者同化。由特性角色服装所表征的服装文化同时也是身体文化,何种特性角色服装占据主导就意味着何种身体文化占据主导,干部服和军服在农村中的价值优越性既体现了传统"官本位"思想的延续,同时也是国家权力渗透进农村的表现。

### 三 制服

中山装、干部服、人民装、列宁装这些服装之所以是特性角色服装,具有政治权力性,就是因为这些服装是制服。50年代初期的反特片中,公安人员就是以干部服作为自己的制服的,如《虎穴追踪》和《无形的战线》等。"制服是现代政治中科层制的产物,政府要求官员及工作人员穿着制服的目的就是通过服装的统一而达到身体空间与思想意志的统一。而统一必然带来排斥个性,因此,制服就是让在制度中的人通过服装与身体空间的整齐划一而丧失个性,从而使主体得到重塑而变得温驯,实现政府所要求的规范化。"

"制服与空间、制度时间一样,都是统治者对人们进行规训与塑造的重要载体。"①

"十七年电影"中制服形式感最强的就是警察,无论是表现日常生活的喜剧影片《今天我休息》中的警察还是后期反特片中的公安人员如《寂静的山林》中,都穿着一身威严感十足的警察制服,这些制服作为权力衣着,也是最具有纪律约束性和道德价值性的服装,将个体规训和塑造为对制服共同体忠诚的主体。制服将身体塑造成为伟岸的、挺拔的身体美学,从而掩盖了暴力国家机器本身所具有的残忍性,将不可见的权力以审美的方式可见化。

与成员资格联系在一起的首先是身体知识,这种身体知识是各个方面的知识。服装就是这样的一种知识,在这个服装的知识中,服装具有了时间性,即时间性在服装上的痕迹。这是新的权力运作形式,既有经济的效益,同时也有政治效益的功用。通过穿上制服这个身体仪式,我们可以更明晰地看到个体从一个社会位置过渡到另一个社会位置的发生过程。《思想问题》中在革命学校里接受学习和改造的学员们需要穿着同样的制服,在《姊姊妹妹站起来》中的劳动教养院中,在这里参加改造的妓女学员们也都需要穿同样的制服。"制服(uniform)不仅意味着个体的一致、一贯和同质,还意味着与生产可靠个体的制度(这种制度的繁衍增生正是现代社会制度框架的一个新特点)之间建立起一种符号性的联系。制服无论对于我们识别一个可靠的人,还是确立自身的同一性似乎都不可或缺。"②制服作为人的肉身的延伸,同时也是身份对身体的一种铭刻。这两部影片中被改造的学员起初并不完全驯服于制服,喜欢跳舞爱穿旗袍艳服视革命为时髦玩意的袁美霞觉得穿上制服会使身段尽失,制服穿在她身上大得晃来晃去。革命学校里的学员有着各种各样的思想,并不具有同一性,但是制服具有同质

---

① 陈蕴茜:《身体政治:国家权力与民族中山装的流行》,载《学术月刊》2007年9月号,第140页。
② 李猛:《日常生活中的权力技术:近向一种关系/事件的社会学分析》,北京大学硕士论文,1996届,第43页。

性、将来性和极强的制度性、纪律性,它的存在意味着在"将来"的时间中,对他们的改造完成的那一刻,他们可以离开学校脱下制服的那一刻,制服就已然成为烙刻在心中的位置,即便制服不在场,但是制服的功能已然达到,内化为主体的一贯性和同质性,因此制服是生产可靠个体的制度性的微观化身体管理。福塞尔在《爱上制服》中说制服与归属感有关①,其次是制服可"将战斗社群转变成人民社群"②,但战斗社群的纪律仍然会有所保留,纪律和同质化的身份是制服的本质,制服就像看不见的骑士的盔甲。

除了学员们在革命学校里和妓女们在教养院里穿的制服外,有单位标识的衣服也是一种类制服式的服装,他们所起到的功能大体相似。在《年青的一代》中,就将林育生和萧继业的不同服装置于一个二元对立的结构中,萧继业身穿有地质队标号的衣服,既象征了个人身份的归属性,同时又表明了作为个体的节约朴素。萧继业在上海见到了林育生后就用手拉着林育生的白色的确良衬衣说"呵,差点没认出来你啊"。服装需要购买,作为一种消费的空间,身穿制服就意味着无需用更多的钱进行服装消费。《球场风波》中在球场上拼搏的两球队双方的队服就是有单位标志的衣服。《千万不要忘记》中要买超过了支付能力的高价服装就具有一种不合法性,因为对服装不能产生"物恋"。哥哥和妹妹作为对立的双方,哥哥是对于衣服的迷恋,想尽办法也要买一套毛料衣服,这是一种衣服穿在身上后对于身体的迷恋,而妹妹则总是穿着工装。当母亲希望妹妹用自己的工资为自己添置些衣服的时候,妹妹不同意,妹妹说,要把这些钱省下来。正是妹妹的这种不同意,确立起了节俭的国家政治经济学。身体的舒适性不是被放在第一位的,同时关于身体的审美也具有一种时代性和政治性,不是一种永在的生存策略。制服因为这种不消费性和节俭性而极具政治经济魅力,在这些影片中,任何物质性的细节都不再仅仅是物质,而是

---

① 〔美〕保罗·福塞尔:《爱上制服》,陈信宏译,台北:麦田出版,2004年版,第13页。
② 同上书,第30页。

表征了主体的一种精神向度。

《寻爱记》作为一部喜剧电影,影片中人物之间很多误会的发生是通过衣服这个身体符号来完成的。一方面是毛料制服成为身份较高的一种象征资本,劳动模范李勇通过在商店买较贵的衣服而使售货员马美娜误认为他是一个干部,于是主动追求,但是写在票据上的求爱言语并没有被李勇看到,由此引起误会。而李勇的同事张士禄因为虚荣心和为了追求到爱情总是要借李勇新买的这套毛料制服穿。而正是通过这套服装的误认,使男女主角之间产生了身份的误认。马美娜误将借穿李勇衣服的张士禄认为是干部,于是放弃李勇而接受张士禄,但在要和张士禄结婚的时候却发现张士禄和她一样只是个普通的售货员。毛料制服在这部影片中突出的是官僚科层制中政治权力的符号在场,毛料制服本身成为性爱对象,而不是毛料制服"衣架"下的个体本身。制服因为是昂贵的毛料制服也潜在地表现出经济对性爱的吸引力。当时的批评者很敏锐到看到了这些,因此这部影片受到严厉的批判。同时,影片还批判了橱窗的消费伦理,马美娜看到了橱窗中的衣服,橱窗中的女模特很时尚,穿的衣服非常漂亮,马美娜不由自主地就跟着橱窗比划了起来,当下一个镜头切到她在公园里坐下来的时候,身上已经穿上了橱窗里模特所穿的衣服。这个镜头的切换很有意味,橱窗将观看个体变为一个消费主体的询唤力量是无比巨大的,但影片通过马美娜的爱情误认滑稽叙事呈现出的是对消费主体的批判和质疑,如同《霓虹灯下的哨兵》中对橱窗迷恋的陈喜进行批判一样,要时刻警惕那个消费他者的幽灵显身。

新中国成立后,解放区的服装成为流行的服装款式。"自五十年代初起,解放服一直是妇女服饰的主流。解放服是由中国人民解放军女战士服演变而来的,其基本形制是上衣下裤。上衣的样式主要特点是小翻领、对襟、前胸双排扣,前襟下端左右各有一兜;腰部有明显的收缩,大多数妇女在穿着时,腰间还会系一条布制腰

带。裤则是干净利落的西装裤。"①解放服和列宁服很相似,在新中国作为女干部的制服,其服装知识编码系统——解放区革命年代的道德价值观和革命理念——在后革命的时间中继续在场。《姊姊妹妹站起来》中劳动生产教养院的女干部同志穿的就是解放服。解放服具有两个特点,一个特点是来自于军队,因此具有军队服装所具有的特点,即具有一种式样的同一性,这会带来身份的同质性,同时,也会使服装具有革命性。另一方面,这种上衣下裤对于已经成为日常家居服饰的旗袍来说无疑是一场革命,这种衣服更有利于生产和工作,无论是干部服还是解放服,都非常有利于人们的行动和劳作,因此,这对于将身体规训成为一个生产的身体就具有重要的意义。

  官方权力的制服彰显的是政治主张和纪律性的在场。制服作为制度化的共同体服装,在新中国培养了制服文化和制服情结,制服的在场在影片中既规定了剧情的发展,更塑造了正面英雄人物这一崇高的主体。制服下的个体不能够有不符合制服共同体的文化和生活习性,一旦产生差异性,就是政治性的差异。在《我们夫妇之间》这部根据萧也牧同名小说改编的电影中,由上海到解放区进行革命工作的李克在工作中认识了劳动模范张英,相恋然后结婚,他们在解放后到上海进行工厂接管工作,穿着军服制服的李克开始买鞋买衣服买巧克力听戏跳舞——这被讲述为是旧上海的生活习性复燃,李克礼拜天想要带着妻子去外面溜溜,妻子说"礼拜天要溜溜,洋规矩",李克的生活习性又回到了他在上海的生活习性,而这种生活习性对于军服制服这一特性角色所代表的道德文化以及生活习性来说是一种内部的挑战,这种挑战被认知为是资本主义体系这一外部生活习性的内部化,这是工农兵共同体的最大焦虑,尤其是对于军人这一最具政治性的共同体来说。张英是被作为对制服共同体的生活习性的严格恪守的典型来进行塑造的,可是张英无论是在小说还是在电影中,都说了一句脏话,就是

---

① 刘百吉:《女性服装史话》,天津:百花文艺出版社2005年版,第49页。

这句脏话被认为是对工农兵形象的侮辱,导致了这部由昆仑影业这一私营电影厂拍摄的影片在放映不久就被迫停映了。工农兵主体要将自己的社会品位和生活习性合法化,就要在确立起的他者中建构自己的合法化,生活习惯是一种政治性的习惯,不仅如此,工农兵主体被想象为是特性角色和"人的终结",与国家直接挂钩,因此不允许有任何缺点,任何缺点的讲述都被批评是一种政治的污名化,这也是当时许多喜剧电影饱受批评的原因。

### 四 军装

军服是最具有制服特征的服装,这种服装所表现的纪律性的在场和傲岸挺拔的身体美学以及对共同体的归属感和忠诚性都使军服作为特性角色服装能够对军服共同体之外的身体形成极大的感召力。革命历史题材影片中的农民之所以要参加队伍当一名军人,首先就是被军服所吸引,并由此对这个高尚团体的形象充满尊敬,从而最终由对军人共同体的"想象性认同"过渡到"符号性认同"。而身穿军服的军人更是对自身所归属的共同体感到尊敬并忠诚于它,福塞尔说"制服代表一个人对一个高尚团体的形象感到尊敬,同时也代表他对团体的忠诚,穿着制服表示自己以身为团体成员为傲"①。制服作为"强制服装","也就是主管认可且与团体中其他人一样的服装。'团体'的概念在此具有关键地位。亚当与夏娃偷吃禁果后用来遮掩身体的无花果叶较像是装扮,制服则较像是上帝与天使传统上穿着的白袍。他们就像是主管带着一个忠心的团体,几乎随时都穿着制服,一同为人类的福祉而努力"②。穿着军服制服的特性角色团体就是为了受压迫阶级的福祉而不怕流血牺牲的忠心的团体。

军装在"十七年电影"中是一种很特殊的在场。首先,战争的刚刚结束使得军人成为一种被崇拜和尊敬的崇高对象。同时,抗

---

① 〔美〕保罗·福塞尔:《爱上制服》,陈信宏译,台北:麦田出版,2004年版,第243页。
② 同上书,第244页。

## 主体的生成机制

美援朝战争的进行和结束，很多抗美援朝的退伍军人回到了家乡或者工作在各个岗位上，退伍后的他们仍然身着军服，而军服的在场就代表着一种国家权力的在场。这些军人往往在人物语法体系中起着重要的作用，占据了正确的和价值所在的一方，正是这样的位置结构在整个大的语法结构中成为党和国家的代言人。他们作为已经转业的军人因为自己曾经的军人身份而具有了一种魅力和魔力。因此，军服也成了一种被崇拜和尊敬的崇高服装，具有了一种魔力和魅力，军服所规训的身体是官方权力身体，这个官方权力身体在日常生活中的在场使它成为一个带着现代性的官方身体，成为对普通老百姓进行规训的一个镜像和制度性在场的隐喻。

《我们村里的年轻人》中，退伍军人高占武就成为农村中领导农民建设的一个主要力量。回到农村的他仍然穿着军装，这样就和当地的农民形成了身份上的区隔。他既是一个农民，但又不是一个普通的农民，而是更觉悟更具有国家理念的先锋农民，虽然是一个退伍军人，但是曾经的军人身份以及现在仍然穿在身上的军装使他具有农民和军人的双重合法身份。高占武自始至终穿的都是军服，从来都没有脱下自己的军服穿上普通农民的衣服。作为反面人物的李克明穿的则是非常干净整齐的套装，和农民朴素的生产的服装也不同。而作为从学校回来积极参加农村建设的女性孙淑贞，因为要参加兴修水利建设受到男青年的性别嘲弄后，一把剪刀剪掉了长发，这个剪发仪式成为她非常重要的成长仪式。退伍军人高占武不仅是积极的生产者，更是领导者，比村长的领导能力和动员能力更强，他带领农村的青年人兴修水利，不仅以此获得了孙淑贞的爱情更得到青年共同体的积极拥护。因此，退伍军人在农村中是最核心的特性角色，他的行为和思想成为其他角色建构自我的镜像。

《槐树庄》（导演王萍，1962年，八一）中的主要服装体系结构是地主的服装、军人的服装和普通老百姓的服装。土改时期领导土改的是军人，军人离开后合作化时期是当过志愿军而今退伍回村的退伍军人刘根柱，他在农村中仍然穿着军装，既象征了国家的

在场,也象征了权力的在场。而合作化时期地主的儿子穿的衣服是毛背心和衬衣,头发向后梳并且油光发亮,这是从服装和身体化妆术上与革命共同体进行区隔。进行服装区隔的目的是将阶级斗争仍然存在的政治意识形态身体化,这套服装知识使观影者对于人物的阶级身份和善/恶位置具有一眼明了的认知。农村中针对土地所进行的革命既是"一场世界革命在中国的在地发展,也是一次对传统经济和人群关系的挑战"①。军人作为打造新国民的性格工厂,在这个改变传统人群关系的过程中,既有保证国家生存的目标,同时也将日常生活中的农民再造为国家的新国民。《槐树庄》中退伍军人刘根柱的父亲就是一个在土地革命中仍然保有自利思想的农民,就是在这个父/子的家庭结构中,其实置换的是农民/国家的结构,因此,通过儿子这一"国"与"民"结合的军人形象,完成了对父亲这样的农民的改造。

在"十七年"时期少数民族电影的服装系统中,工作组和医疗队等人穿的服装和当地少数民族的服装形成了一种差异性。工作组成员之间的服装是同质的和平等的,大多是身着军服,或者是身穿干部服,表明的是一种权力身份和国家身份;而在少数民族成员中,服装则呈现出一种等级性和差异性:头人家的服装昂贵华丽,受苦人家的服装则十分破旧。少数民族地区的服装在"十七年电影"的整个服装系统中占据着一个非常特殊的位置,如果说在少数民族电影的服装系统中也存在着三角式的结构,那就是作为外来者的工作组的军人服装或干部服装,当地穷苦人和富人服装之间的差别。这种服装中的三角结构作为对身体的规训,在《摩雅傣》中具有一种典型意义。在《摩雅傣》中成为医生的米汗,作为一个医生已经成了国家干部,于是她既可以穿干部服,同时也可以穿少数民族服装。因为,她具有两种身份,一个身份是国家的人,是属于单位的人,另外一方面,在民族属性归属上,她属于这里。主人

---

① 黄金麟:《政体与身体:苏维埃时期的革命与身体》,台北:联经出版,2005年版,第169页。

公能指的双重身份就赋予了身体一个官方身体的身份，这是服装这一物质性文化符号对身体的规训，也是少数民族空间中的身体只有在成为官方身体后才能够翻身和解放的隐喻。

这些从原来所归属的少数民族地区离开的主人公在重新回到家乡后服装的改变在"十七年"少数民族电影中大量存在。离开说明在一个新的空间中一种新的身份的获得，在"从离开到回归"的叙事模式中，这种身份就要发挥巨大的威力。同样，退伍军人对家乡的回归成为"十七年电影"中一个非常重要的事件，退伍军人也是一个很重要的人物形象系列。退伍军人回到了家乡，他们战胜了家乡的恶势力，成功地推动了国家政策在当地的执行。比如在少数民族电影《牧人之子》中，就有一个"离开—回归"模式，退伍军人德力格尔离开家乡的镜头是在倒叙中出现的，不过只是很简短的出现。影片开始是回到家乡参加建设工作的德力格尔身穿军装，军装上装饰的满是勋章，他在回家乡的路上喜遇自己的恋人，恋人凝视着他的军装，说"你变魁梧了"，军装将魁梧的牧民锻造为更加魁梧的身体。在领导家乡牧民建设的过程中，德力格尔自始至终穿着军装，只在影片最后，彻底毁灭了破坏分子的阴谋后，才出现了他和爱人穿着民族服装的镜头。在这部影片中，被坏分子利用的副村长阿木嘎穿的衣服则特别华丽，和牧民朴素的衣服产生差异，因而不具有政治正确性。退伍军人退伍后到各个工作岗位上仍然可以穿军装，这样就在自己的自然民族身份上多了一个政治身份，这个身份是一种权力的在场，是战时军人为人类福祉而战斗的崇高人格在非战争状态下的延续在场，即意味着战争思维/斗争思维的幽灵在场。

黄金麟曾对西方哲学界中"主体已死"的哲学思潮作出了有意味的解释，认为这是国家取代了人的一种发展。这是战争对于备战的一种要求，是"国"与"民"的一种结合。陈思和在谈到中国当代文学的时候，也曾经提到过战争思维在新中国成立后的存在。这种战争思维在"十七年电影"中也同样存在，而且更具有视觉震撼力，影响到了制度化身体的方方面面，将打造国民性格的新诉求

提上了日程,"人作为主体的身份消逝也蕴含一个国家取代个人,成为新的权力和意志主体的过程"①。退伍军人就是典型的"国"与"民"结合的身体,"十七年电影"中战争思维的一个呈现就是身穿军装的退伍军人无论是在城市空间、农村空间还是在少数民族电影中的大量存在。这种从近代中国开始的对以"政统"作为主体的身体建构,是"以国体和政体需求来定夺身体的发展"②,这个性格工厂打造的主体性格是国家性格和政治性格,具体表现为纪律性格、英勇性格以及无畏性格,将普通的主体打造为不断升格的崇高主体。谁背叛了这一"国"与"民"结合的军人共同体,其命运只能是消逝,《钢铁战士》和《党的女儿》等多部影片中的叛徒面临的只能是死亡的命运。军人作为新中国的核心特性角色,其性格及精神理念是他人建构自我的最理想的镜像。

### 五 生产的服装

"十七年电影"中不仅官方权力服装是特性角色服装,生产的服装也是特性角色服装,这一服装能指符号所指的是一个生产的身体,而生产在新中国就是最大的政治性。在"十七年电影"中"成长改造"型的主体主要有两种:爱生产但却有自私自利思想的主体和不爱生产的主体。不爱生产的主体在生产共同体的窥视、鄙视和批评中被改造为爱生产的主体,在这个改造过程中,生产的主体被纯粹化和崇高化,而不生产的主体则具有不纯粹性和落后性,被制度化的生产心理不断地将禁忌扩大到日常生活的各个领域。

工装这种在工厂中的工人装束,一般是一种布料厚实的深色背带裤,背带裤里面套着衬衣。工装所规训和表征的身体是一具最具生产性的身体,同时也是一个最具进步性的个体。在新中国,

---

① 黄金麟:《政体与身体:苏维埃时期的革命与身体》,台北:联经出版,2005年版,第154页。
② 同上书,第118页。

"最时髦的打扮就是蓝色或灰色的背带工装裤和白衬衫"①。工装作为特性角色服装在电影中表征的是生产性和进步性主体的在场,《葡萄熟了的时候》中来农村支农为农民修建水车的工人龚玉泉自始至终都是穿着工装服,他不仅为当地种葡萄的农民找到了葡萄销路,而且还受到老年人和青年人的欣赏。他对未来充满了现代化想象,将来的日子是个机器时代:"种地用拖拉机,除草用除草机,收割用收割机,浇水用抽水机。"这种对现代工业化和机器文明的未来想象赋予了工装这一特性角色服装一种先锋性。

工装作为特性角色服装最能够超越性别界限,从而表现出国家要建构的政治生产主体的身份,穿着工装的女性在"十七年电影"中被叙述成具有更大魅惑力的女性形象。维多利亚时代妇女们的服装是闲暇的服装,只有这样才能对阶级身份进行区隔,"中产阶级女性的穿着打扮明显说明她们是不适宜于工作的——做工考究的呢帽、沉重的裙裾、精致的皮鞋和包得严严实实的紧身胸衣——这些都是她们远离生产劳动和有闲有钱的证明"②。而"十七年电影"中的女性服装则是一种反闲暇的生产的服装,只有这样才能对阶级身份和政治身份进行区隔。这种生产服装多是短装、下裤,一切都要设计得有利于生产,并且在工厂和工地劳动的女性穿工装,在农村劳动的女性不能穿不利于劳动的皮鞋甚至是白色的鞋,一切都是和生产劳动联系在一起的服装。这种服装区隔用同样的结构位置但是却颠倒了既有的服装二元结构的价值等级地位,即生产者的服装占据了价值等级高的位置,而有闲有钱供消费的服装则占据了价值等级低的位置。"十七年电影"中也会出现在50年代中后期曾一度流行的连衣裙(布拉吉)、半截群等女性服装,但是更多的是上衣下裤的服装,因为裙装对于生产不利,而且裙装多出现在城市空间中,在农村空间中很少见。

---

① 黄强:《衣仪百年:近百年中国服饰风尚之变迁》,北京:文化艺术出版社 2008 年版,第 41 页。
② 〔英〕乔安妮·恩特维斯特尔:《时髦的身体:时尚、衣着和现代社会理论》,桂林:广西师范大学出版社 2005 年版,第 71 页。

在《笑逐颜开》中,身着工装的女性就是作为走在最前列的女性个体存在的,她在所有的妇女中因为参加工作而具有一种进步性,成为居家女性心目中理想的也是最积极进取的女性。而居家女性何慧英的丈夫丁国才对于穿工装的女子的批评则颇具男权意味,认为这种穿工装的女子像个"假小子"。对于性别的区别和指认是一种重要的男权意识,而女性在穿上工装以后所引起的性别的含混在女性和男性眼中的形象是不同的。在女性的眼中充满了羡慕,而在男性的眼中则完全是一种性别越界后的焦虑。女性的力量来自于外在的社会身份的转变,而这需要通过服装来展现这种身体的变化。《笑逐颜开》中来到建筑工地上班的女性都脱下了私人生活领域中的居家服,而换上了和"假小子"一样的工装服。这种工装服作为一种工作服同时也是一种制服,其意义在于生产出能够生产的身体。工装制服下的个体,无论是只顾着家里生产的胡桂珍还是当会计的娇太太王丽云,最后都祛除了不爱生产的杂念成为只爱生产的纯粹主体。从不爱生产的主体被改造为生产的主体的过程,工装成为改造工程仪式的一部分。

工装确实是一种模糊性别界限的服装修辞学,工装赋予主体的身份是一种超越了性别身份的一种新身份,这种新的身份是一种国家身份,隐形地表达了国家对于主体的一种诉求,而更直接地是对肉体的效率的诉求。《老兵新传》中来到北大荒的学生们也穿着工装,《年青的一代》中读书的妹妹穿的也是工装,而作为有落后思想的哥哥的女朋友穿的则是漂亮的裙子,这种服装上的政治修辞学赋予了一种更容易辨识的主体标记。而在《上海姑娘》这部以好莱坞的情爱叙事出现却颠倒了好莱坞情爱叙事的影片中,女主角白玫在工地上穿的服装也是工装,而在私人领域中她穿的更多是一种女性化的服装,这种女性化的服装因为上海这个城市的特色更具有一种女性气质。这些女性化的服装在男性的视角和传统认知中就使得男性具有一种主导优势,因此,在私人领域中,男主人公陆野就在思想中有一种典型好莱坞式的男权叙事。而这种男权优势在工地的公共空间中,在女主人公穿上了工装的时候,就有

了一种去势的危险,当这种男权优势被一步步地完全颠倒过来的时候,非常有意味的意识形态就发生作用了,男性被穿工装的白玫所吸引,其实是被填补了白玫这一主体空位的大主体所吸引。

如果说在城市中,工装是作为利于生产的服装存在的。那么在农村,并不存在像工装这样均质性的工作服。但是农村中应该穿什么和不穿什么仍然有细密化的标准和禁忌:要以是否有利于生产为标准。

在《山村姐妹》中,妹妹是一个从不爱农村、不爱劳动、喜欢物质消费品到喜爱农村、穿着朴素、积极参加劳动生产的转变者形象。在转变之前,她穿的皮鞋和戴的手表会受到人们的嘲笑,因为皮鞋和手表对于农民参加生产来说基本上是无用的,这些对于生产无用的物质只能说是一种享乐主义,在劳动生产伦理上不具有合法性。同时这也是特性角色服装规定的禁忌,触犯了这个服装禁忌,也就意味着触犯了特性角色的伦理道德和社会存在模式。在旧社会和资本主义社会中形成的对消费品的艳羡和嫉妒的制度化在新中国被颠倒为非道德伦理合法性和政治不正确性,在妹妹看来是美的物质在农村共同体新的文化谱系中则成了一种不美的物质,穿着皮鞋和戴着手表的妹妹被同龄人当作"怪物"来看待而不是当作美的载体来看待。

《她爱上了故乡》(导演黄粲、张其,长影,1958 年)中,初中毕业后因为在城市没有找到工作而回到农村劳动的女主人公玉萃因为穿着白色的鞋去田地里工作,就被村里的同龄人起哄道"洋学生不像样,穿着小白鞋走路两边晃"。农民穿什么样的服装是被细密并严格规定的,因为只有有利于下地劳动的服装才是美的服装。在农村中不下地劳动就是闲着,而不生产和不劳动的身体不仅是不美的身体,更是受批判的身体。新的农民应该是"新愚公"和"新鲁班",这种不间断地劳动的精神是未来乌托邦时间能够到来的保证,同时也是社会主义身体文化的逻辑。

《金铃传》中一心要嫁到城里的大金子在城里找了一个警察对象,大金子兴奋地向也想到城里找工作的文英描述着对象的衣着

装扮,"蓝裤子上红道道,雪白的褂子绿帽箍,走起路来那双大皮鞋咯噔咯噔,一个劲儿地响,非常威武"。这种对于服装的物恋其实是对旧的审美机制和城市生活中消费娱乐的迷恋。当大金子来到城里,在星期天要和警察对象一起逛街时要求他一定要穿着警察制服,而她的对象却不愿意在星期天不上班的日子里还穿制服,大金子威胁他说不穿制服就不和他一起出去。大金子对警察对象的迷恋并不是对这个人的迷恋,而是对服装符号和优越的国家身份的迷恋。只要有权力服装在场,服装下的主体具体是谁对大金子来说无关紧要。在城里逛街的大金子不是买漂亮衣服就是要买漂亮鞋子,城市在此只被呈现为一个休闲和消费的空间,一个极易产生闲暇身体和物欲身体的空间,而非一个生产劳动的空间。当大金子的对象警察小刘决定到农村参加建设的时候,大金子用分手来威胁。爱情得而复失的城市受挫经验使大金子最终也回到农村,而最使她焦虑的是自己身体的改变,在城里,她把头发烫成了卷发。当她回到农村,文英开门看到她的瞬间,大金子的第一个反应就是用双手盖住自己的烫发,她认为烫发会被村里人瞧不起。农村空间中的身体文化比城市身体文化更呈现出一种禁欲伦理性,烫发、皮鞋在城市也许是自然的身体外在呈现,在农村就会因为不具有生产性而不具有身体伦理和身体美学的合法性。随时随地拿着小镜子照来照去极为自恋的大金子是一种极为自我的个体呈现,而这种自我的个体被呈现为一种只是向往城市的物质、休闲、消费而不爱生产的个体,她必须通过回归农村并在农村这个共同体中找到一个被他者规定好的生产者的位置才能成为一个合格的主体。

《青山恋》中从城里中等技校去大山里进行支援的学生林英刚来到的时候,穿的是裙子和衬衣,脖子上戴着漂亮的花丝巾,而当她在大山里伐木的时候,她已经穿上了工装服,并且取下了脖子上的花丝巾而挂着毛巾。正是这种衣着的改变使林英从一个社会位置滑动到了另一个社会位置,使她的身体成为一个生产的身体从而建构了林英的合法主体性。她的恋人寄望因为看不起伐木而一

心想搞技术,这种不直接参加生产和劳动的身体只能是一种必将被改造的身体。在于两座山之间架一座桥的工程中,寄望不相信工人土法木结构架桥方法,在运木料时,因粗心造成了翻车事故,因此想回上海,但他最终认识到自己的错误而决心扎根山里。而一直在山里长大的革命烈士的女儿山雀穿的裤子一直卷到膝盖,并且赤着脚,她虽然文化知识不高,但却是一个生产能手。她的崇高主体性不仅有父母都是烈士这一出身的保证,而且其生产的身体纯粹性更是国家所建构的理想身体。影片的最后,山雀和这批已经在此"扎根"的城市青年又迎来了一批从城市中来的穿花裙子和的确良衬衣的青年。

《我们村里的年轻人》《金铃传》《她爱上了故乡》《山村姐妹》等影片讲述的都是城市和乡村之间的矛盾,在这个矛盾中,通过塑造想走出农村最后回归农村的被改造者形象来表现,这些被改造者形象或者是读过书的男性想去城里找工作,或者是读过书的女孩子想去城里找工作或者是嫁到城里去。这种逃离农村想去城市的想法被等同于好逸恶劳的想法,这些想法被直接表现在服装上,不仅身穿和生产共同体不一致的服装,而且表现出对服装明显的消费倾向。这些想走出农村"围城"的男男女女思想中的"魔鬼"被叙述为是资产阶级"不要劳动"的腹语术,因此,对"魔鬼"的驱魔最重要的就是隔离,就像福柯笔下"疯人的生产"一样用隔离来确认疯人的在场。但共同体的目的是为了改造,是隔离之后的回归,而不是隔离本身,因此被"魔鬼"附体的男男女女在经历了种种创伤经验和试错后,从与共同体的隔离最终回归到生产的共同体中来。

干部服、人民装、列宁装、工装服和军服等这些政治权力服装,既是"同志"共同体的服装,也是"生产共同体"的服装,列宁装、干部服、工装这些起初都是男装,但后来却成了男女老少都能穿的服装,使政治身份和特性角色习性成为一种跨越性别和年龄的在场。特性角色服装就像随身携带的影子,也成为规训身体的一个最直接的符号空间和精神空间。这些"十七年电影"中的权力服装作为对身体进行规训的物质性装置,其所诉求的身体都是官方身体,而

且这个官方身体的性格是具有集体主义思想、国家思想和热爱生产的性格,服装成为打造性格工厂的整个体制中的物质性在场。但权力服装不能唱独角戏,它们需要一个作为他者的服装系统来确认自己的权力位置,在一个视差系统中确立起服装的身份差异。在《红旗谱》中就存在着许多服装:其中既有身体的服装,同时还有在服装上的符号性标志:一种是农民的服装,一种是贾先生的袍子服装,一种是学生的服装,一种是国民党军人的服饰,一种是地主冯兰池的儿子回到家乡后穿的西装。这些不同的服装具有极为重要的意义,每一种服装所敞亮的身体是一个在政治栅格中占据了一个位置的身体。而在《青春之歌》中,人物的服装更是存在一种对比,作为落后人物的余永泽总是穿着知识分子式的长长的袍服,而共产党人江华则完全是一种普通农民的打扮,正是这种服装表征出一种是否革命的政治特质。因此,在政治回溯中建构的服装体系只能是一种政治身份差异中的服装,服装作为政治无意识和建构自我的"衣架",既建立起自己对某一共同体的归属感,同时也建立起与其他共同体的区隔,这种区隔最可见的物质性在场就是服装。

## 第二节 权力服装的他者

### 一 旗袍——漂浮能指的一维面孔

旗袍的审美意义在王家卫的《花样年华》这部电影中得到一种完美的诗意和怀旧呈现,旗袍还以民族和传统的魅力赋予了中国东方的色彩,从而成为中国性的一种表征,然而旗袍并不总是像现在这样达到了一种完全充分的美学意义,这个漂浮的能指在不同的时代被建构在不同的政治道德审美的网格中。旗袍这个能指符号在"十七年电影"中完全成为负审美/反审美的在场,成为特性角色服装的他者。

旗袍从八旗人的服装到新中国成立前已经发展为日常服装,

见证了时代的变革和审美的差异,至"1949年中华人民共和国建国前夕,旗袍已经相当普及,似乎每位女性都会有一二件,成为城市妇女的日常着装了"①。旗袍在30年代的上海大量存在于月份牌、香烟画片、广告和电影中,这些时装美人多身穿经过剪裁的尽显身体曲线的旗袍,强调的是身体的美感和女性气质,是作为建构女性气质的一种服装。这个时期的旗袍既是男主外、女主内的男女尊卑关系的表征,同时又建立起对于服装消费的奢侈化的风尚。而在"20世纪30年代以后,中国电影事业的发展,学生活动和体育事业的兴起"②,使民国时期女性旗袍不断改进,同时还有西方服装的影响,在这个过程中中国电影明星为推广旗袍曾起到了重要作用。于是,旗袍日渐成为一种日常服装,或者家居或者工作的时候都有不同的样式,即旗袍在豪华时尚和日常家居中都能找到自己的定位。

而在新中国,旗袍却成为旧时代、旧城市以及腐化、衰败、落后思想的表征,只裸露下了一维的面向,在"十七年电影"中的旗袍多出现在反特片的女特务身上或者是具有落后思想的女性人物身上。对于旗袍的这种想象一方面来自旗袍强调一种对于女性气质的塑造,新中国所需要的女性身体不是身体的曲线之美,也不是纤细曼妙的腰肢,而是有力量的、健康的、能够参加生产的身体。因此,"精干的短装成为服装的主流","本着经济、实用、美观的原则,为人民设计美观大方,省工省料,便于工作和劳动的服装"③就成为新中国人民服装的主要选择。对于旗袍的审丑化和妖魔化的呈现既是对于旗袍所体现出的男尊女卑关系表征的政治学意义上的批判,同时也是对于旗袍作为一种日常奢侈消费品的一种经济学意义上的批判,此外更主要的是对于生产的身体的强烈渴求。

《革命家庭》中的小女儿要掩饰自己的革命身份需要穿旗袍,她因为要穿旗袍这种很落后的服装而非常生气,这是新中国成立

---

① 袁杰英编著:《中国旗袍》,北京:中国纺织出版社2000年版,第56页。
② 同上书,第53页。
③ 同上书,第56页。

后旗袍是腐化、堕落的表征这种服装理念的对于过去的一种投射，这显然是一种讲述故事的时代的意识形态。因为，在影片的故事叙事时间中，旗袍在现实生活中其实是一种再常见不过的服装，并不具有更多的政治意识形态意义，而在这部影片中，则是充满了政治意义。在《祖国的花朵》这部影片中，"只专不红"的儿童杨永丽的母亲形象呈现出的旧的时代性和落后性，就是通过她穿的旗袍式上衣呈现出来的。这和学校老师所穿的解放服式的衣服形成了一种鲜明的对比。《满意不满意》中表现刁蛮无理的一位女顾客也是身穿短袖旗袍。而《笑逐颜开》中的落后女性王丽云一出场就是穿着旗袍来呈现其生活习性，旗袍笼罩下的身体是一个腰肢纤细走路缓慢病病恹恹而又极为衰弱的身体，在影片结尾处她已经在劳动和集体中被改造成为一个热爱生产的新主体，旗袍这个服装样式已经在影片中彻底消失了，并且王丽云穿在旗袍下的虚弱身体已经成为一个健康的积极生产的身体。不难发现在《笑逐颜开》这部影片中，存在一个三角结构式的服装体系：旗袍——旧时代的落后衣服，工装——革命的前卫的衣服，普通装——日常生活的衣服。这三种不同的服装代表着三种不同的意识形态，也是对女性三种不同的意识形态规训。旗袍下的身体是纤细的、病态的身体，而工装下的身体则是结实的、有力的身体。服装所表现出的性别身份的越界和含混作为对男尊女卑关系的挑战以及由此引起的男性去势的焦虑极为有效。因为，这是一种社会身份最外在并且最直观的在场，由服装呈现出的身体美学，不仅是国家权力对日常生活的渗透，而且也是对日常审美的渗透。

《悬崖》（导演袁乃晨，长影，1958年）这部影片主要是讲述有资产阶级自私自利思想的医学生方晴在毕业之际，没有响应学校去西北的号召而是留校，而她的男朋友范钧则选择去了西北。在医学校里，因为受到袁教授名利的引诱，方晴帮助袁教授整理书稿最终出版，并和袁教授结婚。在和袁教授结婚的当天，她发现她一直协助完成的这部书稿竟然是袁教授剽窃他人的产物。婚礼上，方晴穿的是很漂亮的黑色旗袍，脖颈上戴着漂亮的白珍珠项链，这

件黑旗袍和婚礼上的洋酒以及用唱片放的轻柔的音乐都成为资产阶级趣味的一种表征,而袁教授自始至终穿的都是西装,这是"西装旗袍通俗剧"的极富政治意味的表现。在电影的传统中,甚至在戏剧中,有"西装旗袍剧"的提法,即表现的是新中国成立前小资产阶级的影片。在新中国成立前的许多电影中,影片中的人物服装都是男的穿西装,女的穿旗袍,所以称为"西装旗袍剧",多表现的是通俗剧的内容。"西装 + 旗袍"在这里约等于小资产阶级的思想,这种由服装所表征出的思想是一种落后的思想,同时更是一种小资产阶级审美趣味的表征,并且这里的通俗剧的情爱叙事丝毫不具有任何正面的浪漫意义,而是充满了"悬崖"式的陷阱和深渊。方晴的服装和其他同事的服装有很大的差异,其他女性的服装大多是朴素的列宁装。认识到了自己思想错误的方晴决定到最艰苦的劳动中锻炼并改造自己的思想。艰苦环境中的方晴已经脱掉旗袍穿上了干净利索的裤装和衬衣,并且最终和原来的恋人范钧再次走到了一起。

旗袍在反特片中更是大量存在。女特务的服装和化妆术,或呈现出女性的魅力或呈现出妖魔性。在《钢铁战士》中张排长率领一个排在成功掩护一个团安全转移后,陷入包围,在和敌人的白刃战中不幸被捕,对"钢铁战士"张排长进行引诱的女特务就身穿旗袍,而且女特务的化妆采用的完全是一种30年代影星的化妆术,细细的高挑的眉毛,夸张的面部挑逗表情俨然是塞壬女妖式恶魔女性形象的化身。《无形的战线》中潜入工厂做打字员的女特务周少梅穿的是工装和列宁装,而她在潜入工厂之前穿的一直是旗袍。穿着特性角色服装的她意味着被改造的可能性,周少梅最后弃暗投明并协助抓获了其他特务。她在转变过程中经常看茅盾的《腐蚀》这本书。《大众电影》第2卷第13期的封面照片就是《腐蚀》中张小昭和赵惠明的剧照。根据茅盾同名小说改编的这部电影,主要讲述的是赵惠明成为女特务的过程以及在这个过程中体现出的内心挣扎。这种内心复杂的女特务形象自这部电影后基本成为绝响。在电影中,因贪图物质享受而在不知觉中成为特务的赵惠明

穿的旗袍是奢华和堕落的符号。

《寂静的山林》中女特务李文英总是穿漂亮的旗袍,化妆是细细的眉毛和光鲜的嘴唇。这种对于旗袍的妖魅化想象其实并不是对服装进行解魅,而是吊诡地给旗袍这种服装建构起一种魅性,并将这种魅性和政治性联系起来。另一方面,旗袍也被作为一种奢华的消费空间,是和30年代旗袍的时代联系在一起的。在30年代,旗袍是一种奢华的表征,并且是男主外、女主内这一家庭结构的表征,因此,对于旗袍的反对也是对于这一家庭结构想象的反对和禁止。正是通过这种策略,"十七年"时期中脸谱式的人物就具有了一种服装的系谱学。反面的人物应该穿什么样的服装都成了一种定式。反特片中的女特务除非是打入我方内部必须藏起尾巴穿上我方的衣服来作为隐身衣的女特务,其他大多都无一例外地穿的是旗袍。而这恰恰证明了对于服装的政治修辞学的普泛性认知,即服装不仅仅是服装,更是一种表征了身份和认同的主体性最外在性的标记。这个标记虽然不如胎记那样重要,但却是表征自我身份的一种最有效和最直观的证明。穿衣的方式作为"一种建构及表现肉体自我的积极过程与技术手段"①,同时也可以成为遮蔽肉体自我的一种技术手段,旗袍对于肉体自我的建构在新中国电影的服装文化中建立了一种"淫荡感"和"恶感",成为政治身份的直观表征。"十七年电影"中的化妆术和三四十年代电影的化妆术有显著的区别。三四十年代电影中女性的身体瘦弱、眉毛多是细细的、长长的曲眉,化妆术极浓,尽显女性阴性柔性特质,而"十七年电影"中的女性身体健壮,眉毛较粗且较天然化,化妆术也尽量朴素和自然,就和既往的女性审美文化产生了断裂,这种断裂是国家的政治经济双重作用下的结果。

旗袍在今天具有"中国性"、东方性、女性气质以及具有审美性的多维面孔,这种审美性正体现在对身体本身的美的呈现上。然

---

① 〔美〕珍妮弗·克雷克:《时装的面貌:时装的文化研究》,舒允中译,北京:中央编译出版社2004年版,第1页。

而"十七年电影"中的旗袍丝毫不具有中国性,而是具有一种落后的时代性和反动的阶级性,它在本质上属于过去的时间,而且旗袍对于身体本身的呈现和其本身作为性别的表征并不具有美的特征。同样的服装在不同的社会文化符号视差体系中的价值和意义发生了颠倒,而正是这种颠倒使我们发现旗袍作为政治现代性的发生。

**二 浪费美学逻辑**

在"十七年电影"中,服装的审美和政治性被放在了对立的两极。美的充分定律并没有得到表现,服装的美学在"十七年电影"的认知中是和浪费划上约等号而被批判的。服装的华美在政治上成为一种资产阶级美学逻辑的在场,但这种指认实则是新中国美学逻辑下的一种指认。许多影片因为服装造成了浪费现象而受到批判,《母女教师》中人物的服装就曾经受到批判,尤其是女儿的服装,当女儿第一次展示在镜头中时,她穿的漂亮的毛衣和戴的白丝巾就呈现出一种视觉上的冲击力,并且女儿频繁地更换服装更是当时影片受批判的一个重要方面。服装不是从呈现出的身体和人物的美来判断,而是从服装的国家经济学来判断是否合法。而这种被批判的逻辑意味着美学必然是一种浪费,即"浪费美学"的逻辑,电影中华丽的布景设置以及漂亮的服装被作为"浪费美学"而遭到批判。在《谈"浪费美学"》一文中,作者说这样的电影只是为了迎合观众、追求票房价值,并且认为这种"浪费美学观"的逻辑是:"一、能迎合观众之趣味者便是好影片;为迎合观众便需。二、布景要豪华,服装要漂亮;为此必须。三、要多多花钱。"[①]并批评了《护士日记》中女主人公简素华的服装,说"她犹如服装展览会上的模特儿一般,前后换了二十四套服装"。这样的影片所起到的教育作用就是"'教育'观众去追求住豪华的房子,追求穿漂亮衣服。

---

① 天方画:《谈"浪费美学"》,载《电影艺术》1958 年第 3 期,第 68 页。

一言以蔽之,它教育观众去浪费!"①在党提出了"勤俭建国、勤俭持家、勤俭办一切事业"的政治语境下,衍生出必须反对浪费美学,而提倡勤俭美学的美学逻辑。毛泽东在《关于正确处理人民内部矛盾的问题》中提出"要使全体干部和全体人民经常想到我国是一个社会主义的大国,但又是一个经济落后的穷国,这是一个很大的矛盾。要使我国富强起来,需要几十年艰苦奋斗的时间,其中包括执行厉行节约、反对浪费这样一个勤俭建国的方针"②。勤俭和生产在新中国作为"元话语",不再是个人的、家庭的勤俭和生产,而是国家的勤俭和生产,只有勤俭的和生产的身体才是健康的身体,正如斯莱特指出的"健康的身体政治就表现为主权国家的健康的家庭消费"③。因此,只有不浪费的、节俭的服装消费才是主权国家健康的消费方式。

影片中不仅仅是服装,连布景稍显华丽都会被批判,在《女篮5号》中,小洁家的布景也因为华美而受到批判。这种服装和布景上的美不再是一种美,而是一种浪费,凡是浪费的东西在经济上就都是不合法的。而一旦华美,就意味着是资产阶级的美学,在政治上也是不合法的。在一穷二白的国家物质贫乏的基础上提出的全面节约和全面抵制浪费,就是要将浪费的尺度和标准不断地降低再降低。从上海来的导演所指导的影片,以及由上海的电影制片厂拍摄的影片,无论是服装还是道具以及在这些方面所体现出来的美学理念还具有一些城市的色彩,这些城市的色彩是上海电影人所形成的电影经验以及情感结构所造成的结果。而正是这些城市色彩的美学恰恰是新中国成立以后"工农兵电影"方向提出后所要加以改造的电影美学,这种城市电影美学不具有政治经济正确性。

浪费的美学被认为是资产阶级的美学逻辑,《不夜城》这部影

---

① 天方画:《谈"浪费美学"》,载《电影艺术》1958年第3期,第68页。
② 毛泽东:《关于正确处理人民内部矛盾的问题》,《毛泽东文集》第7卷,北京:人民出版社1999年版,第240页。
③ 转引自〔英〕乔安妮·恩特维斯特尔:《时髦的身体:时尚、衣着和现代社会理论》,郜元宝等译,桂林:广西师范大学出版社2005年版,第111页。

片由于表现的是对工商资本家的改造史,因此出现了大量的西装、旗袍和最私密领域中的华丽睡袍等服装,这些服装和电影里的歌曲就被作为资产阶级美学而被批判。林默涵认为:"这些影片也大大宣扬了资产阶级、小资产阶级的思想情感和生活方式。对个人主义者的痛苦和矛盾加以渲染,欣赏那种颓废、哀怨、忧郁、悲伤的情调。其中西装花衣服(着重号为笔者所加)流行,布景则要富丽堂皇,黄色歌曲和黄色镜头也出现了。"①《不夜城》中工商资本家所穿的西装和资本家太太们所穿的旗袍和工人们所穿的干部服形成一个极大的反差,起先作为工商资本家女儿的珍珍总是穿着上层阶级的衣服如华丽的旗袍或西方风格的裙装,最后她完成改造,穿上了工装服,并成为勘探队的一员,用服装的变革来表征思想的变革。而这些影片中的西装、旗袍、花衣服、布景在三四十年代的电影中也是作为一种表征身份的物质性在场,但是并不会因此而受批判,并不会产生宣扬了资产阶级的生活方式的焦虑。而在新中国,这种服装呈现不仅是一种浪费,而且是对资产阶级生活方式所产生的巨大焦虑的表征。新中国"工农兵电影"方向的提出就像一个雕刻品一样,需要不断地雕刻掉"不是"的东西,才能够显露出"工农兵电影"的面目。因此,西装旗袍这些和想象中的工农兵电影不符合的东西就需要在雕刻过程中成为废弃的一部分。

### 三 怪异身体及其化妆术

在"十七年电影"中,存在着大量的"怪异身体"(grotesque body),而这些怪异身体往往是敌人的身体。"十七年电影"中的怪异身体具有色情性和丑陋性的特征,这些怪异身体往往通过服装或直接的身体符号如刀疤、文身等这些更具肉体性的另类"服装"来表现。

在反特影片《英雄虎胆》中,打入敌方内部的我方侦查科长曾

---

① 默涵:《坚决拔掉银幕上的白旗——1957年电影艺术片中错误思想倾向的批判》,吴迪编:《中国电影研究资料 1949—1979》,北京:文化艺术出版社 2006 年版,第237页。

泰就是通过对怪异身体的辨认而识破了敌人对他设置的陷阱,敌匪首李月桂让自己的亲信假扮成被俘的解放军战士然后让曾泰来审判,曾泰通过这个伪装的特务身体上的裸女刺青(纹身)辨认出这个人的敌人身份。纹身是一种特殊的服装,"是文化集团及个人之间的一种时装技术"①,同时服装也可以被认为是"一种具体的纹身技术"②。曾泰面临的考验不仅如此,匪军中的王晓棠被作为纯粹的色欲对象存在的,她被李月桂用来作为对曾泰的引诱对象。曾泰是否能够和王晓棠跳靡靡之舞即是对他的身份的证明。这与其说是匪军对共同体身体文化的自我认知,不如说是被想象和被给予的一种身体文化。匪军的身体被等同于色欲的身体,被等同于吃喝淫荡、趣味低级的身体,"十七年电影"在表现敌人的时候总是会出现吃喝饮酒作乐的场景,而敌人一个个也都是色情狂式的人物,这是一种"降格"式的肉体性身体的呈现。凡是地主就用贪婪的眼睛窥视着农村中漂亮的女子,《白毛女》中的地主黄世仁、《红旗谱》中的地主冯兰池等等;凡是敌人在性关系中都十分混乱,《林海雪原》《羊城暗哨》中的敌人等等。这种"降格"式的人物用电影手法呈现出来首先是形象怪异甚至是丑陋,其次多出现在阴影中或是摄影机从上向下俯拍造成人物形象的矮小。

"十七年电影"中的怪异身体大多通过身体上的刺青、突出来的龅牙或者是金牙等这些人物身体上的细节特征来表现,这成为辨认身体身份的一个切口。这些作为身体的化妆术呈现的是"肉体地形学"中不断"降格"的身体,其对立面则是"升格"的正常身体和崇高身体——浓眉大眼、五官端正的身体。虽然巴赫金在谈到《巨人传》中的怪异身体时认为这更多是体现了一种狂欢节的精神,但是这种对人物的降格以及怪异的身体在"十七年电影"中更多是像"鬼"的一面的降格。敌人的身体被"他者化""卑贱化""丑怪化"和"肉体化",敌人的怪异身体作为承载国家他者身体文化想

---

① 〔美〕珍妮弗·克雷克:《时装的面貌:时装的文化研究》,舒允中译,北京:中央编译出版社2004年版,第35页。
② 同上书,第34页。

象的"文化容器",在"十七年电影"中的呈现对于观影者来说引起了另一种维度上的快感,怪异丑陋的身体不是被恐怖化引起恐怖感,而是呈现出一种滑稽性或者是一种憎恨感。《牧人之子》中,反面人物阿尔斯朗的身体就是怪异身体:一只眼睛是瞎的,而且这只瞎眼睛被化妆成极为丑陋而非可怖的样子。《人民的巨掌》这部反特片中潜伏下来的特务张荣左脸上有块明显的伤疤,且大多时候嘴里斜叼着一根烟,表现出身体的怪异并令人产生一种憎恶感。《林海雪原》中的八大金刚都是怪异身体,有的人脸上有伤疤,有的人半张脸是红色的胎记,脸型也大都是尖嘴猴腮型,但这些怪异身体的功能多是引起丑角式的喜剧性和狂欢性而非恐怖性。而杨子荣则身材伟岸、浓眉大眼,在杨子荣和八大金刚的对峙中,杨子荣拍摄的角度大多是正面拍摄,且总是处于光亮中,而八大金刚则多是侧面拍摄且打光多是光暗交错的阴阳脸,八大金刚纷纷围绕在占据了中心位置的杨子荣周围,并仰视着杨子荣。电影的拍摄手法以一种不易察觉的形式通过视觉效果来抵达其意识形态的目的。

龅牙和金牙作为一种"口腔记忆"或"齿槽里的记忆",是弗洛伊德意义上在婴幼儿期通过唇和吮吸来获取的一种快感,因此,怪异的牙齿呈现既是贪婪的饮食表征同时又是贪婪的性欲表征,并且在视觉观感上往往比较丑陋。《林海雪原》中敌人座山雕的喽罗之一傻大个因愚蠢至极而富有喜剧色彩就被化妆成突出的龅牙,《岸边激浪》中反面人物蛇头疗的狗腿金牙仔的牙齿是金牙。抗日战争中许多日本军官也被有意地将牙齿化妆为龅牙,体现一种形象的丑陋和性格的贪婪,这种化妆术是身体的另一种服装修辞学。即便是在生产建设影片中,反面人物也会被镶上金牙,《高歌猛进》中,李秀兰喜欢生产能手孟奎元,而父亲给她介绍的对象是做生意能赚钱的齐子明,齐子明就镶了颗金牙,这成为镜头不断捕捉的对象,并且齐子明戴的手表和手上的戒指这些物质都被镜头捕捉呈现出来,镜头发现的齐子明是一个怪物式的身体,身体之外的物质装饰作为服装的一部分,成为彰显主体是否合格的符号。李秀兰

和孟奎元穿的都是工装服,是劳动和生产的身体,当齐子明想给李秀兰戴戒指时,她气愤地说"我们工人不戴那玩意儿",戒指成了可将身体和思想异化的"怪物"。李秀兰和孟奎元等青年共同体的喜悦来自于对未来美好生活的想象,年轻人在孟奎元家里讨论技术革新的时候纷纷对孟奎元的母亲说:再过几年要送给她呢子衣服、香水、皮鞋等好好打扮一下。可齐子明现在这种赠送衣服、戒指的行为则不构成喜悦的原因,反而使李秀兰对他更加厌恶。现在状态下的消费物质对身体的装饰是一种"怪异身体"的装饰,是对身体的异化和降格,只有在"将来"时间到来的时刻,消费物质对身体的装饰才具有审美性和合法性。

在"打入片"模式的反特片中,打入敌军中的英雄通过"易装"成为"红心白皮"式的人物,这种易装不仅仅是改变服装,更重要的是改变服装遮蔽下的身体行为和身体气质,通过将自己易装成为另一个共同体的一员,并通过模仿或戏仿这个共同体成员的身体行为,而获得了一种"英雄+草莽"或者"英雄+色情"的双面性格,一个是正面性格,一个是假面性格。《英雄虎胆》中的曾泰、《羊城暗哨》中的王炼等众多反特片中的英雄人物就是兼具了两种性格的人物。《林海雪原》中打入敌匪窝点的杨子荣就是通过能说各种黑话这一怪异身体的行为所说的怪异话语而征服了敌人,敌人说黑话并不会引起观众的欣赏快感,而由正面英雄人物说黑话则会产生一种欣赏的快感。这是观众在现实生活中想获取另一面的欲望投射,易装后的双面英雄成为他们在现实生活中想成为的镜像,因为观看主体即欲望主体,人的眼睛所看到的总是自己想看到的,是欲望的投射。

怪异身体作为道德畸形和政治畸形的身体,在"十七年电影"中既违背了性的禁忌也违背了物的禁忌,被表征为性欲望和物欲望的双重主体。在权力这个中心—边缘的图式中,怪异身体处于边缘的位置,是产生正常的身体的反面镜像。这些不断被降格的怪异身体被编码为危险本质上的携带者,有可能像病毒那样入侵正常的共同体。在"十七年电影"中,怪异身体和不生产的身体构

成的身体景观和纯洁化的、生产化的、去欲望化和去物质化的身体景观就像两个挂钩一样紧密地挂在一起,只有这两个啮合的齿轮开始运转,身体话语工厂才能够正常而有效地运行。

## 第三节 精神内核:服装的装饰

即便是一丝不挂的身体,也总是存在着这样或那样的装饰,总会以某种方式被打扮,或者是刺青,或者是化妆。作为文化符号体系中的身体不是在这种符号体系中被装饰,就是在另外一种符号体系中被装饰。作为身体的最直接呈现的服装的装饰更是无处不在。如果说身体装饰"是一种给身体赋予意义的过程,一种身体的'符号'现象","所有的身体装饰技术都与自我和社会性身体之间的关系有关"①,那么服装装饰也是这样一种赋予服装意义的"符号"现象。

一件普通的服装也许因为有了装饰,就会使服装的性质发生变化,同样也会使服装包裹下的身体发生微妙的变化。在《红旗谱》中,刚刚知道了革命道理的春兰和云涛将革命二字绣在了衣服上,他们在市集中穿着绣了革命二字的衣服宣传革命道理的时候,革命就具有了一种可见性。赶集的群众都奔走相告说"大家都来看革命了"。这种可见性是通过在这种最不具有政治性和革命性的普通物质材料上赋予一种"剩余的"精神内核价值,就具有了一种革命的力量。这样就赋予了普通的服装一种革命性和崇高性,不同于普通的服装,革命二字就是普通的身躯的精神性内核,是作为剩余价值而存在的。有了"革命"二字装饰的服装就成为了意识形态的崇高客体,因为崇高客体具有"非物质性、非肉体性"的特点,这种"躯体之内的躯体"是"由某种程度的符号权威的保证来支

---

① 〔美〕珍妮弗·克雷克:《时装的面貌:时装的文化研究》,舒允中译,北京:中央编译出版社2004年版,第210页。

撑的"①。"革命"二字对服装的装饰是信仰的物化呈现,这个行为本身就表征了信仰的在场。"信仰远非'隐秘的'、纯粹的精神状态,它总是物化(materialized)在我们有效的社会行为之中。信仰支撑着幻象,而幻象调节着社会现实。""正是在这样的符号网络中,主体被捕获了。"②"革命"二字本身成为革命在身体空间中的象征符号。在"十七年电影"中,经常有将"革命"二字绣在随身携带的物件上的细节,《胜利重逢》中银杏给丈夫的针线包里面绣的是"革命到底",《老兵新传》中老战始终不在场的老婆给他做的烟袋上绣的是"革命"二字。在《青春之歌》中通过服装的赠予来表达一种革命的延续。监狱里革命党员林红临刑前将自己的红毛衣赠给林道静,红色服装象征的就是一种革命的延续。出狱后的林道静将红色的毛衣套在衣服外面,同样是可见的"革命"服装符号赋予服装的精神性内核。由"革命"二字带来的快感是一种由剩余价值带来的剩余快感,而剩余快感正是快感的本质。革命符号的启示意义所对应的是未来的时间链条,因此精神快感也来自于未来,因为革命的家族谱系是精神相似的家族。

## 第四节 电影内外的明星服装

30年代的电影明星往往引领着服装界的时尚和品位,成为画报和电影杂志的封面人物,蝴蝶、阮玲玉、周璇等明星的旗袍服装和面部化妆术总能引领当时的整个时尚潮流,蝴蝶甚至自己都办起了服装厂,这些影星在三、四十年代是作为特性角色存在的,同样她们的服装也是作为特性角色服装存在的,是其他角色建构自我的参照物。而"十七年电影"中演员明星的服装并没有左右这个时代的潮流,服装作为一种政治和文化的象征性资本,此时此刻念兹在兹的是国家性和政治性,电影演员需要以工农兵这些特性角

---

① 〔斯洛文尼亚〕斯拉沃热·齐泽克:《意识形态的崇高客体》,季广茂译,北京:中央编译出版社2002年,译者前言第17页。
② 同上书,第49、50页。

色为参照物建构身体和生活习性的各个方面。

呈现在《大众电影》这一新中国最重要也是流行最广的电影杂志上的中国明星照片多是剧照,而且多是工农兵的剧照,很少出现穿西装旗袍的剧照,更很少有明星的写真照片。不唯如此,电影广告中的身体也必须是健康的身体,1951年8月31日的《上海新闻日报》中为香港影片《血泪仇》所作的广告是一个"珠光宝气、眉目传情"的"港派"艳妇。并且广告词极为庸俗,这在严肃性的语境中成为被批判的广告形式。"港派"艳妇作为一个怪异身体被批判,因为在"工农兵电影"的方向中,只有工农兵的身体才是正常身体,工农兵的服装才是正常服装,不浓妆艳抹的身体才是合法的身体。浓妆艳抹和身穿艳服的身体是和女性气质尤其是和性感联系在一起的身体,这种性感身体在只强调身体的生产性的身体话语中只能被表征和批评成为一种腐化堕落的身体。这样的电影广告只在新中国成立初期电影转轨过渡期间还存在,之后尤其是在《大众电影》等国家级的电影刊物中,已经看不到这样的身体广告。

1962年,文化部征集了各电影厂的意见,评选出了中国的22大影星①。这22位电影明星的照片被放大,悬挂于全国各地的电影院,这是"十七年"中仅有的一次明星们的集体亮相。22大影星的女影星中,于蓝、田芳来自解放区,白杨、张瑞芳、秦怡、上官云珠、王丹凤是上海影人,谢芳、张圆、金迪、王晓棠、祝希娟则是在新中国脱颖而出的演员。而从三四十年代就开始从影的上海电影明星在新中国成立初期存在着身体转变的巨大焦虑。张瑞芳从国统区走来为"怕演不好新社会的工农兵形象,更怕改变不了自己气质,在舞台上遭到失败"②而焦虑。《南征北战》是张瑞芳解放后参演的第一部影片,在这部影片中她扮演的是农村里的女村长兼民兵队长赵玉敏,她对扮演这样的角色信心不足,在体验生活并成功饰演了这一角色后,才稍为缓解这种身体气质转变的焦虑。之后,

---

① 这22大影星是崔嵬、谢添、赵丹、张平、于洋、于蓝、谢芳、陈强、孙道临、白杨、张瑞芳、秦怡、上官云珠、王丹凤、祝希娟、李亚林、庞学勤、张圆、金迪、王心刚、田华、王晓棠。
② 姜金城:《张瑞芳传》,上海:上海人民出版社2000年版,第197页。

张瑞芳又成功饰演了敢说敢做的农村女性李双双。不唯张瑞芳如此,秦怡和上官云珠等上海影人都必须要完成饰演工农兵身体的转变,正如张瑞芳所说的,她们最担心的是一种身体气质如何改变的焦虑。毛泽东《在延安文艺座谈会上的讲话》重点突出的是知识分子需要将思想和"屁股"转移到工农兵一方来,而对电影演员来说,最重要的转变首先是身体的转变,身体的转变就意味着思想和"屁股"的转移,也意味着服装的改变。上官云珠因在左翼著名影片《一江春水向东流》中扮演了富家太太而出名,在新中国则扮演了《早春二月》中的农民文嫂、《枯木逢春》中的农民母亲,而在《舞台姐妹》中则扮演了一个青春已逝、风华不再的失意的越剧艺人。蒋天流这个曾在《太太万岁》中饰演身穿旗袍身材窈窕的资产阶级太太的影星在新中国扮演的人物形象和气质与以往相比也发生了很大的变化,如她扮演了《我们夫妇之间》由农村的童养媳而成长为革命者的张英,身穿一身军便服,以及饰演了《大李、小李和老李》中工人大李的老婆,则是身穿一身干部服。

　　这种身体气质的转变也是从上海影人情感结构向"工农兵"电影文化所形成的情感结构的转变。而这种身体气质的转变就需要通过服装、化妆术和身体语言来综合表现。"尤恩从好莱坞电影中发现了三种女性典型——荡妇、女顽童和处女"①,而新中国电影也有三种女性典型——女特务、革命者和生产者(生产者中即便是落后的生产者最终也要被改造成为积极的生产者)。而无论是女革命者和女生产者都意味着一种纯洁的女儿身份,女革命者和女生产者的身体也得是纯洁的身体,而非摩登的身体。上海影星作为摩登男女,身穿西装洋服或旗袍,在新中国则需要去摩登化,洋服和旗袍走向没落,它们的遗迹只停留在反面人物或资产阶级知识分子的身上。鲁迅1934年在《洋服的没落》一文中说"几十年来,

---

① 〔美〕珍妮弗·克雷克:《时装的面貌:时装的文化研究》,舒允中译,北京:中央编译出版社2004年版,第104页。

我们常常恨着自己没有合意的衣服穿"①,衣服一直像辫子一样反反复复地变来变去,时而袍子时而洋服,好像后面一直有催命符在催着。这个不可见的催命符使"十七年电影"中又出现了特异的服装流行体系,整个服装语法以利于生产、利于节约和表现纪律性的身体为语义轴,只有这样的服装才是"合意的衣服"。

## 小　　结

食物成为可以"思想的食物"是在列维—斯特劳斯建立的生食—烤食—煮食的三角符号学中存在,在这个符号体系中,食物既是本身,但又不是本身,而是意识形态物质。齐泽克在《幻想的瘟疫》中还提到了"排泄三角"(即厕所三角)等多种符号三角。服装成为可以"思想的服装"亦如此。"十七年电影"中的服装也是这样一种符号三角,作为意识形态的物质,其所建立起的意识形态幻想对身体进行规训,"幻想的真正寄居地正是这体现于外在意识形态仪式中的纯粹物质性诚挚,而非隐藏在主体内心深处的自白和欲望,也正是幻想托起了意识形态的大厦"②。衣着作为不同群体的分界线,"标志着我们对于特定共同体的从属关系,表达着我们与别人分享的价值、理念和生活方式","人们所属的阶级通过其特定的制服或衣着样式是清晰可见的"③。"十七年电影"中所确立起的工农兵特性角色服装将自己的品位丛上升为社会的品位并加以合法化,为服装共同体竖起了栅栏同时也规定了禁忌,在中心—边缘的图式中,有些服装升起,有些服装没落。

"十七年电影"中的服装符号三角所建构的权力服装既是对国家身体的建构,也是对国家身份的展示,不仅因为所归属的共同体

---

　① 鲁迅:《洋服的没落》,《鲁迅全集》第 5 卷,北京:人民文学出版社 1998 年第 5 版,第 454 页。
　② 〔斯洛文尼亚〕斯拉沃热·齐泽克:《幻想的瘟疫》,胡雨谭、叶肖译,南京:江苏人民出版社 2006 年版,第 6 页。
　③ 〔英〕乔安妮·恩特维斯特尔:《时髦的身体:时尚、衣着和现代社会理论》,桂林:广西师范大学出版社 2005 年版,第 143—144 页。

的人群、阶级、文化决定了自我的服装,另一面,共同体的服装也将此一共同体和另一共同体区隔开来,以此建构自己的政治和经济合法性。"十七年电影"中的旗袍、华美的服装、对生产有碍的衣服等因此就成了权力服装的他者,在政治、时间、美学和经济维度上都不具有合法性。"十七年电影"选择何种服装进行呈现并赋予这些不同的服装以怎样的叙事和意识形态性,是社会空间中的权力运作以及权力强加于活生生的身体之上从而激发起特定衣着策略的意识形态表征。通过服装对身体的包装和编码工程,不仅区分出官方身体和非官方身体、正常身体和怪异身体、合格身体与不合格身体,而且通过这种区分的不断重复建构起国家所诉求的身体行为和身体气质,进而通过把服装和人体变成知识对象控制人身。因为"身体不是一种固定的存在,而是通过其使用和投射方式被积极建构起来的"①,被建构起的技术化的身体所呈现的服装习性是一种"文化移入"的明显形式,"习性包括'潜意识的倾向、等级观念、通过个人对某些文化产物及活动的坚定趣味表现出来的习以为常的喜好'以及通过身体技术和自我表现方式表现出来的身体印记'"②。也就是说,"我们通过装扮身体将自己呈现给社会环境,通过时装显示我们的行为准则。我们的服装习性产生了一种'面貌',这种面貌积极地建构了个性,而不是掩盖了'自然的'身体或'真实的'个性"③。"十七年电影"所呈现出的服装习性建构的个性是一种模糊性别界限的个性,是一种强调生产性的个性,是一种强调类军事纪律性的个性,是一种崇高的精神至上个性,从来就不存在所谓"自然的"身体或"真实的"个性,因此这只是一个建构的议题。一方面,电影通过视觉呈现出服装的习性,服装习性被建构出来;另一方面,服装习性又建构了身体个性。

---

① 〔美〕珍妮弗·克雷克:《时装的面貌:时装的文化研究》,舒允中译,北京:中央编译出版社2004年版,第15页。
② 同上书,第6页。
③ 同上书,第6—7页。

# 结 语

## 身体文化和身体诗学的别样面孔

身体作为德勒兹意义上的球茎、根茎（rhizome），是一个复杂交织的网络空间，而不同于"树"这样一个主干向四周扩展的空间。电影一方面直观地、感性地呈现了身体本身，另一方面则通过空间、时间、叙事以及电影的种种拍摄手法呈现了无形的身体形构场。"十七年电影"中身体所呈现出的网络空间是历史、阶级、政治、经济和美学的斑驳呈现。同样，身体也可以作为一个切口，通过这个横切面，我们可以看到在身体这个球茎空间中散点透视出来的其他面向。中国革命从剪辫子、放小脚这种"肉体凝视"到新中国时期强调身体的健康性和生产性，以及脱下旗袍穿上制服的种种服装变革，既改变了身体的呈

现方式同时也改变了人们观看他者身体及自我身体的方式,从而建构了身体文化和身体诗学的别样面孔。

"'文化'是意识形态得以传播和组织的领域,是领导权得以建构、打破并重建的领域。政党通过这一步骤建立其社会权力机器的根本因素。"①关于身体的各个面向同样也是一种文化。因此,"十七年电影"时期所形成的身体文化也是意识形态得以传播和组织的领域。"十七年电影"作为一个意识形态国家机器,是生产身体意义的视觉空间,而无论是身体还是文化,都只有在诉诸于认同之后才能完成最终的意义生产。因为文化的意义必须在意义的生产中获得接受才可以产生意义。因此电影与其说是在表达一种身体文化认同,不如说是在建构一种身体文化认同。电影作为一种文化产品,完全符合这个文化的生产流程。保罗·杜盖伊就将文化看成一个过程,这个过程是"表征、认同、生产、消费和规则","它们一起形成一种循环,我们称其为文化的循环"②。电影文化也是这样一个过程,"是不同的群体之间互相竞争的场所。文化被视为由机构、表达和实践所组成的一种网络,产生出不同的民族、种族遗传、阶级/性别偏好,等等"③。身体文化既具有意识形态的物质性,即是由一系列的制度性机制所规范,同时又建构起一种区隔和认同。

"十七年电影"所呈现的身体文化和身体诗学的别样面孔是资本主义体系外部中的一个存在——和资本主义体系中的身体文化进行区隔,同时这个别样面孔又并非全然被权力所规训和制约,身体自身所具有的颠覆性和反抗性就像弹簧一样,在有压力的时候也会产生一个反弹力,而这个反弹力就成为挥之不去的幽灵。在资本的逻辑已经跨越了国族界限走向"帝国"的今天,身体也时髦

---

① 大卫·弗格斯:《"民族—人民的":一个概念的谱系学》,陶东风主编:《文化研究精粹读本》,北京:中国人民大学出版社2006年版,第243页。
② 〔英〕杜盖伊等:《做文化研究:索尼随身听的故事》,霍炜译,北京:商务印书馆2003年版,导言第3页。
③ 〔美〕鲍德威尔,卡罗尔主编:《后理论:重建电影研究》,麦永雄等译,北京:中国社会科学出版社2000年版,第13页。

起来，而这个漂浮的能指仍旧不能成为一个自由滑翔的飞地，其华丽转身的背后是新意识形态的在场。

## 第一节　资本主义体系外部的身体

汪晖说"19世纪的大转变创造了资本主义时代的内部敌人，即无产阶级和全新的社会主义运动，最终发展成为一种以社会主义党—国体制为基本形式的、作为西方资本主义外部的体系"①。那么，新中国作为这样一个以社会主义党—国体制为基本形式的国家，必然仍要在和资本主义体系不同的体系中存在，获得一种认同。因此这个体系中的身体也应和资本主义体系中的身体有所区隔和不同。这个资本主义体系外部的身体不应该是堕落的、颓废的、消费的，而应该是健康的、劳动的、积极的。因此，即便是对于国内不健康的、不爱劳动的身体也被赋予了一种资本主义体系政治逻辑和审美逻辑的想象。这个时期电影所建构的身体文化符号是在一个比较大的世界体系的对局中建构起的一种认知。

如果说1850年是全世界开始卷入资本主义世界体系的一个分界点，如子安宣邦所言："1850年象征着由于欧美发达国家以军事实力要求开埠使亚洲卷入所谓'资本主义世界体系'的时期。"②但这种叙事仍然是一元论意义上的关于现代性的叙事，或者说是一元论的欧洲世界史，这种世界主义的观点还是欧洲中心主义，是霍布斯鲍姆意义上的双轮革命的普遍意义。而这种具有资本主义意识形态的世界主义/世界体系，随着以苏联为首的社会主义世界体系的到来，这个神话的叙事或魔咒随即遭遇挑战和质疑。《文艺报》第1卷第1期，就翻译了布尔沙科夫的《粉碎电影艺术中资产阶级的世界主义》，在此文中，布尔沙科夫说："苏联电影工作者当

---

① 汪晖：《去政治化的政治——短20世纪的终结与90年代》，北京：三联书店2008年版，第3页。
② 〔日〕子安宣邦：《东亚论——日本现代思想批判》，赵京华编译，长春：吉林人民出版社2004年版，第5页。

前的任务,就是彻底揭穿和粉碎企图妨碍世界上最先进的电影艺术发展的,资产阶级世界主义。"而资产阶级的世界主义又主要表现在形式主义和资产阶级的唯美主义。① 至此,对世界主义的叙事发生了变化,世界主义再也不是欧洲中心主义上的建立在进步/落后的价值装置体系中的认识和知识体系,而是建立在新生的/没落的价值装置体系中的新的世界主义,是一种二元论意义上的世界主义,即资本主义的世界主义和社会主义的世界主义,这种二元论的世界主义随着历史的前进,必将消失,成为只有社会主义的世界主义的存在。这种合法性来源于民族国家摆脱帝国主义的欺压而独立所获得的一种强大的自信心。

新中国的文化或者说社会主义的文化不再是以西方中心主义为底色的"历史—价值"的冲突,而更多表现为政治胜利带来的自信,来自于社会主义世界体系所提供的关于世界的想象以及在这一世界空间中中国所处的位置。这个位置已经不同于五四时期的历史处境,即西方无论是在物质、制度还是在文化上都已经不再具有价值的优势,而被想象为一种必然衰落的体制带来的衰落的文化。新中国的文化冲突虽然还是中西这种空间结构中的冲突,但颠倒了五四时期的西方优/东方劣的价值装置,而是社会主义体系优/资本主义体系劣。在这种新的文化价值体系中,工农兵文化符合新的国家的需要,占取了价值的制高点。

因此,新中国的影片在这种二元思维的世界体系中,强调的是电影的断裂性,即应该和以前的资本主义体系中的影片产生本质上和文化上的区隔。故而,"新中国人民电影"和"工农兵电影"方向的提出就成为社会主义文化逻辑发展的必然。当时的三大电影体系处在一个价值等级链中的电影体系结构中,即工农兵电影＞进步电影(三四十年代的左翼电影)＞好莱坞式电影。在这个价值等级体系中,工农兵电影有自己的一套表征体系,包括内容、形式

---

① 布尔沙科夫:《粉碎电影艺术中资产阶级的世界主义》,载《文艺报》第1卷第1期,第24页。

和审美。而很大程度上,它必须在与他者的对比中才能够显现出自己的优越价值。正像雕塑一样,你必须雕刻掉那些不是理想中和想象中的东西,那个想要的东西才会呈现出来。因此,建构工农兵电影的过程就是一个不断地雕刻和废弃的过程,这同时也是社会主义文化逻辑不断地纯洁化和一体化的过程。因此不唯好莱坞电影被批判,就连30年代的进步电影在日后也遭批判,"且不谈解放以前的那些单纯以赢利为目的的、黄色的、低级趣味的电影,就是进步电影,也往往是从革命小资产阶级的立场观点,用迂回曲折、隐蔽讽喻的办法来表达对被压迫人民群众的同情;而今天的人民电影,则明确地站在工人阶级的立场,用鲜明的阶级观点来真实地描写劳动人民的生活、斗争和愿望。""中国电影呈现了一个崭新的面貌,这是一个划时代的变革。中国银幕上出现了新的人、新的事,新的思想感情,新的道德标准。"①昨天还在一个旧的世界体系中,而今天则是在一个全新的世界体系中占据一个结构性位置,想象中所有的文艺都应该表现出一种"新"的特质,既区别于五四话语、又区别于左翼话语,更区别于资本主义体系话语,是一套全新的人民话语和工农兵话语,当然,"一个概念肯定不是一件事物,而且也不再只是对一个概念的意识,一个概念是一种工具和一种历史,即卷入一个经验世界中的可能性与障碍的丛束"②,无论是人民电影还是工农兵电影,这些新的概念都并非一个实指,而是一种方向,是对新的国家应该有的新的文艺的一种理想性设想,这个设想满含着意识形态因子,这正是社会主义文化的逻辑。

在横向的时间维度中,西方电影中的身体成为资本主义世界体系必然走向没落的证明,一方面是好莱坞电影娱乐性的性感身体,另一方面则是"垮掉的一代"影片的出现所表征出的颓废的身体,"50年代,在西方帝国主义国家,电影事业出现了一幅萧条没落

---

① 夏衍:《加强团结,改进电影工作》,《夏衍全集》第6卷,杭州:浙江文艺出版社2005年版,第289页。
② 〔奥〕门格尔:《经济学方法论探究》,姚中秋译,北京:新星出版社2007年版,第23页。

的景象",好莱坞作为"梦工厂"出现了很多"心理影片",还出现了"垮掉的一代"的影片,"这是主观唯心主义、存在主义、虚无主义、颓废派的混合物,这是 20 世纪的资产阶级'世纪末',这就表示了资产阶级垂死时期的空虚、绝望、虚脱和疯狂的不择手段的挣扎"①。在新中国的视野中发现的西方电影中的身体是不具有生产性、健康性和积极性的身体,这种在视差系统中发现的身体必然是政治无意识的身体。新中国在 1963 年开始批判"新浪潮"电影中的身体。习耐玛在《外国电影中的"新浪潮"》中说:"'新浪潮'影片里的主人公,从来都是资产阶级和小资产阶级知识分子及阿飞之流的人物","这些主人公不是纨绔子弟,就是流氓、荡妇或者逃犯","这些主人公,由于无法摆脱命运的主宰,因而就只有发表这些空洞的'哲理'而醉生梦死、借酒消愁和发泄性欲了。所以,他们在影片中出没的场所,不外乎是夜总会、酒吧间、旅馆和公寓,他们也永远离不了酒和床铺,于是,色情便又构成了'新浪潮'电影的一个不可缺少的特征"②。在"新浪潮"电影中被发现的身体仍然是色情的身体和颓废的身体。新浪潮提倡"反英雄主义"和"虫蛀英雄",即任何英雄身上都有缺点,这和新中国电影所提倡的"工农兵"英雄崇高完美的形象极为不同。资本主义体系中的"虫蛀英雄"的身体的生存空间是夜总会、酒吧间、旅馆、公寓和床铺,而新中国的工农兵英雄身体生存的空间则是车间、田地、类广场、集体宿舍和运动场,这些空间所生产出的身体是生产的身体和健康的身体以及集体共同体中的身体。虽然"十七年电影"中塑造的一个主要人物形象体系是"转变者"形象——从有缺点的非英雄人物转变为改造了缺点的英雄人物,但另一个更主要的人物形象系列是"新人"—"完人"英雄形象,这些"新人"形象完美并坚固得像铜墙铁壁般,没有任何虫蛀的可能性,既在价值的最高端也在时间的最终点,甚至可以说,"新人"在新中国的想象中即"人之终结",是人

---

① 夏衍:《在银幕上反映我们的时代》,载《人民日报》1960 年 9 月 4 日。
② 习耐玛:《外国电影中的"新浪潮"》,载《电影艺术》1963 年第 1 期,第 62 页。

发展到最完美最崇高的一种主体呈现，之后不可能再有高于"新人"的人，新人乃完美之人。"新人"的身体是毫无个人利益考虑的具有集体主义思想、人民观念和国家主义意识的纯粹的身体，并因纯粹而成为崇高的身体。关于"新人"的整套文化、话语和知识无疑是社会主义新中国的建构并以此来规训和询唤出有别于资本主义体系的身体。"十七年电影"中由权力服装——干部服、人民装、工装、军服——占主导的服装系统，"将来"时间中的现代化乌托邦动力对身体的动员以及单位、公社这些现代理性组织对身体的管理和规训所建构出的身体文化都是在和资本主义体系的差异中获得自己的意义的。丹尼尔·贝尔说："每个社会都设法建立一个意义系统，人们通过它们来显示自己与世界的联系。这些意义规定了一套目的，它们或像神话和仪式那样，解释了共同经验的特点，或通过人的魔法或技术力量来改造自然。"①而"十七年电影"中表征并建构出的身体文化意义系统则更多是以此来与资本主义体系发生断裂的指认，从而彰显自己的神话仪式以及认同。

因此，资本主义电影体系中的身体是被作为怪异身体来认知的，同样，中国电影中出现的怪异身体也被纳入到资本主义电影身体谱系中来认知。在冷战格局中形成的非此即彼的关于身体的话语必然是一种视差话语，两个体系中被发现和建构的身体文化及身体美学更强调一种断裂性、差异性和价值的优劣等差性，无论是物理身体还是社会身体，即这种差异性表现在身体文化的各个维度。"十七年"体育电影所塑造的健康的物理身体作为整个社会有机体健康的隐喻而存在，健康的身体不仅是维护国防的需要更是生产的必须。在社会主义新中国看来，资本主义体系中颓废和色情的身体最可怕处在于这些身体不具有生产性，而是消费性的在场。这对于物质相对贫乏极力"赶英超美"的新中国来说，是最大的焦虑所在，因此，生产的身体在新中国是作为一个"元身体"存在

---

① 〔美〕丹尼尔·贝尔：《资本主义文化矛盾》，赵一凡译，北京：三联书店1989年版，第197页。

的,即健康的、崇高的"新人"的身体是以生产性为目的的,是一个以生产性为圆心而辐射出来的身体圆周建构。社会主义新中国的同质性建立的基础是生产而非消费,因此,"十七年电影"中就将消费的身体归属为资本主义体系内的身体,即作为内部中的外部存在的。"文化领域是意义的领域(realm of meanings)。它通过艺术与仪式,以想象的表现方法诠释世界的意义。"①电影作为一个艺术与仪式示范和窥探想象世界的窗口,能够起到改变文化的作用,"十七年电影"所建构的身体文化不仅呈现出一个二元对立界限分明的文化等差结构,而且既不同于新中国之前的身体文化,更不同于资本主义体系的身体文化。"十七年电影"中的集体劳动场面和苏联的集体农庄一样总是伴随着人们的欢声笑语和欢快的音乐,劳动的身体和丰收的自然完美结合,这种身体文化被想象为最高端、最具有价值优越性的文化,因而呈现出一种身体诗学性。生产和劳动已经超越了为家庭而进行生产的生理本能,而被建构为超越生理本能,进入心理和精神层次的生产欲求,即"生产驱力"置换了"死亡驱力",生产的身体成了"十七年电影"中最大的叙事动力学。也正是在生产的身体这个维度上,身体跨越了性别界限、年龄界限、地域界限和民族界限,成为最大意义上同质化的身体,也成为公民认同和国家认同的最大公分母。身体作为政治学规划的必要议题设置,"既是民族国家的政治经济对象,也是民族国家自身的隐喻"②,"十七年电影"的身体建构是为了达到超越资本主义的"中国化","它既实现了对人的意志的极大神化,实现了对崇高、神圣、献身、英雄主义的向往",又是"中国现代性焦虑的反映,同时又是缓解这一焦虑的手段和形式"③。

---

① 〔美〕丹尼尔·贝尔:《资本主义文化矛盾》,赵一凡译,北京:三联书店 1989 年版,第 30 页。
② 汪民安:《身体的技术:政治、性和自我的毁灭》,汪民安:《身体、空间与后现代性》,南京:江苏人民出版社 2006 年版,第 33 页。
③ 孟繁华:《中国电影文化的民族性与政治想象——初期社会主义中国电影文化的再评价》,载《电影艺术》2001 年第 4 期,第 73 页。

## 第二节　公民共同体和国家共同体中的身体

正如本章第一节所述,新中国极力打造的身体是一种资本主义体系外部的身体,而这个外部的身体只有在公民和国家共同体中才能够被有效地建构起来。国家共同体的原质(aboriginality)和国家寓言(national allegory)作为文化建构的产物,其合法性建基于疆界的稳定性、阶级血统的纯正性以及对社会主义乌托邦理念的坚定信心。国家作为一个相当晚近的概念,需要通过文化来建构共同的记忆、同构型的时间和"生命共同体"的存在,"形成同质化的共同体","通过仪式事件、媒体形象和宏伟典章(monument)的形塑,往往可以建构同是一国人的亲密联结感和同胞之爱,使人民愿意万众一心地为国家的未来而共同奋斗"[①]。这个同质化的共同体不是以个人价值、家庭价值、族群价值、性别价值为中心,而是以公民价值为中心,并将公民形象上升为现实主义中的英雄,"将工人及下层阶级提升到了从前完全由帝王将相所独占的严肃、重要层次"[②]。"十七年电影"中形塑的工农兵群像及其价值不仅有别于资本主义体系,而且是以公民价值为中心的形象。国家文化领导权的实现只有通过公民社会的积极赞同方能实现,公民社会的各个空间——单位、学校、文化机构等——既是对身体进行"全景监视"的空间,也是建构新的文化认同的空间,无形的权力通过这些空间的在场将身体规训为公民认同和国家认同中的身体。

电影作为让政治无意识(political unconscious)隐而不彰地呈现出来的艺术媒介,用影像"将人们在日常现实中所未看到的东西显现在人们面前的,这即是所谓的'幻象成真'"[③]。霸权既深刻编织在日常生活的纹理中,更编织于公民社会的认同以及对身体的铭

---

[①] 廖炳惠:《关键词200》,南京:江苏教育出版社2006年版,第163页。
[②] 〔美〕琳达·诺克林:《现代生活的英雄:论现实主义》,刁筱华译,桂林:广西师范大学出版社2005年版,第223页。
[③] 廖炳惠:《关键词200》,南京:江苏教育出版社2006年版,第3页。

刻中。人们观影的过程和对影像人物的"凝视"/"窥视"同样可以形塑"认同主题",这种认同政治中观影者通过模仿将自己规训为电影中所塑造的健康的、生产的、崇高的和爱国主义的身体,"个体的依赖是由他或她自愿地对集体谋划的效忠维持的。主体被用更大的谋划进行重新界定,自我—谋划(ego-project)被消除了,主体淹没在群体的支配中,同时提供给他建立的生命意义和本体论安全"①。因此,自我谋划是"外在于人类主体"并归属于更大的政治秩序——公民共同体和国家共同体——的他者/社会谋划,公民"拜物教"和国家"拜物教"的存在同需要靠权威他者来进行谋划的自我有关。从14世纪末以降开始的西方扩张"使全球的很大部分被开发,被支配,并整合进新生的欧洲中心"②从而形成边陲,晚清以降的中国也在这个西方扩张的过程中占据了边陲的位置,中国身体也在这个"中心—边陲"模式中占据了边陲的位置,"十七年电影"中身体作为自我谋划的容器,所确立的身体等级制和身体归属性,颠倒了现代世界体系建构的"中心—边陲"的身体等差结构,身体话语不再是"中心—边陲"模式中的"国民性"话语,而是新的认同空间中的身体话语——最虔诚的身体、最纯洁的身体、最健康的身体、最具生产性的身体,这种身体话语是共产主义意识形态作为最纯/最进步的蒸馏物的隐喻。

"十七年电影"中的干部服、人民装、工装、军服等这些权力服装既表明了个体的公民身份,同时也象征了国家成员身份的在场,公民身份是国家成员主要的身份和纽带,而"服装—政治无意识"对身体的规范表明的是对特定共同体的归属,因此便与别的共同体形成一种看似自然的区隔。国家作为"一种把民族社会从政治上统一起来、形成为民族国家这种联合体的特殊结构"③,少数民族

---

① 〔美〕乔纳森·弗里德曼:《文化认同与全球性过程》,郭建如译,北京:商务印书馆2004年版,第373页。
② 同上书,第363页。
③ 〔美〕格罗斯:《公民与国家:民族、部落和族属身份》,王建娥等译,北京:新华出版社2003年版,第174页。

电影中身体归属的改变就是在民族国家意义上的政治改变。在《勐垅沙》中,作为少数民族成员的一分子成为了"干部",就意味着一种公民身份和国家成员身份的在场。因为"干部"作为一种新的政治语汇,对身体的命名和管理是一种国家管理。"十七年"少数民族电影中的一个叙事模式是"离开—回归"模式,暂时离开少数民族共同体的成员再次回到这个共同体后,已经穿上了干部服、人民装、列宁装或医生的服装这些异质于传统共同体的服装,而异质化的服装表征的是新的政治共同体——公民共同体和国家共同体——的在场。这种异质化的服装下的身体因其所归属的现代政治共同体而具有一种进步性,代表着对其他传统共同体的成员的询唤,并最终将他们询唤为国家共同体的成员,这才能完成少数民族电影的叙事。少数民族的人民开始在国家这个共同体中感觉到安全感,被激发起共同保卫"国防"的意识,并因而对国家的文化领导权积极赞同,巴克尔说:"正常运转的社会以及正常运转的民族国家,其前提条件之一,就是所谓民族的社会凝聚力,一种社会成员彼此休戚相关、具有共同传统和共同意识的目的。"[①]这种休戚与共的共同体意识恰恰是超越传统民族共同体的文化逻辑的最大"秘密"所在。少数民族电影中的民防兵组织就是国家组织对身体的管理,每个参加民防兵的成员都被激发起一种保卫国防的爱国主义情绪和凝聚力,成为民防兵的一员就意味着主体的公民身份和国家身份。公民国家只与公民个人的政治权利和义务相关,因此公民权可以超越种族和族属意识,即公民权是将公民个人在原有的共同体归属中所环绕的中心轴完全置换为国家。而公民权的实现或者说建构也是物质性的,即必须在国家暴力机器和意识形态机器中在场,不仅成为军人,而且成为医生、成为干部、成为粮站等各个国家单位组织中的一员等也都意味着自己的公民身份和国家身份,并将这种身份铭刻在身体的各个维度——服装、面貌、化

---

[①] 〔美〕格罗斯:《公民与国家:民族、部落和族属身份》,王建娥等译,北京:新华出版社 2003 年版,第 178 页。

妆术、体形、性别、思想中。

　　身体既可以指一个象征系统,也可以是一个社会结构的隐喻,同时作为知识和权力的社会建构,其对国家的归属既有安全感的诉求,更是对国家主权的绝对捍卫以及对国家暴力如法律、军队的合法性认同,而这是作为现代公民的基本特征,其激励因素则是民族主义感情,"和历史上任何一个时期一样,民族主义都有一种强大的吸引力,特别是当它延伸到爱国主义这个更广阔的情感领域时"①。只有这种能够维系社会存在的超验纽带才能够为生存、文化以及共同体提供一种"终极意义"和"终极信仰"。革命历史电影中所塑造的为新中国的到来和革命信念而牺牲的英雄及其鲜血的献祭都是为了激发起这种爱国主义情感和社会凝聚力,并使传统共同体中马铃薯式的零散个体转变为现代共同体中有团结意识的个体,而"政治—地域上休戚与共的团结意识之出现,标志着政治纽带从血缘亲属关系向地域性公民权方向的转变"②,这样的公民权直接和个人联系在一起,而不是和传统共同体中的氏族以及家族联系在一起,正如斯廷博根所真知灼见的:

> 　　作为臣民的服从义务是成为现代公民的重要条件,而臣民以服从交换而来的是对安全需求的满足。在共同体中生活的安全感和确定性是任何个体存在的前提,而"失去共同体意味着失去安全感"。共同体可以表现为家庭、社区、教会、族群、民族等等能使个体寻求归属感的文化形式。当臣民以公民角色进入民族国家结构时,现代国家即为个体获得安全需求的最可靠堡垒。臣民在其中的安全保障主要来自于对国家能力的十足信心,对主权的绝对捍卫,对法律制度的完全遵从,对国家暴力的合法认同,对违抗者的有效惩罚,对伦理道德的一致支持。然而,臣民自觉以平等公民身份进入现代国

---

① 〔美〕格罗斯:《公民与国家:民族、部落和族属身份》,王建娥等译,北京:新华出版社2003年版,第196页。
② 同上书,第204页。

家,并长期而积极地维护国家主权的合法性基础,其激励因素是一种想象出来的民族和民族主义,是通过政治精英与文化精英精心虚构出一种民族共同体形式,并以语言、宗教、习俗和符号等文化美好政治国家的暴力机制。所以,现代国际必须以民族文化为基础或者为政治国家的整合而制造民族主义的文化运动,国家权力通过文化逻辑实现有效治理。所以,臣民作为公民角色服从民族国家的缘由,不仅是畏惧国家强大而系统的暴力机制,而且还是积极认同赖以存在的文化逻辑。①

作为资本主义体系外部的身体有自己的归属性,既归属于社会主义体系,同时又归属于公民共同体和国家共同体,"民族国家的组织只包含了个体性成员,除了他们的公民关系,这些成员不需要其他的社会认同"②。"十七年电影"中所塑造的生产的、健康的、节俭的、崇高的身体,既是爱国主义的身体和崇高的身体,同时又是公民共同体和国家共同体中新的政治纽带中的身体。

## 第三节 身体的反抗和颠覆:挥之不去的幽灵

新中国对新主体的诉求询唤是通过政治权力对身体的规训和制约形构的,但"十七年电影"中的身体面孔也并非只呈现出单方面的"压力",身体自身所具有的颠覆性和反抗性就像弹簧一样,在有压力的时候也会产生一个反弹力,而这个反弹力就成为挥之不去的幽灵,身体在严密的身体管理机制中也会对之意外突围。

电影自诞生以来,就必然会呈现身体本身,尤其是在无声电影时代,电影就是身体表演的艺术。新中国之前的电影,关于身体的叙事、服装、化妆术甚至身体语言、身体气质已经形成了电影人的

---

① 〔英〕巴特·范·斯廷博根:《公民身份的条件》,郭台辉译,长春:吉林出版集团有限责任公司2007年版,译者序第8页。
② 〔美〕乔纳森·弗里德曼:《文化认同与全球性过程》,郭建如译,北京:商务印书馆2004年版,第54—55页。

身体认知。新中国电影一方面要与既有的电影身体传统断裂,但意外地发现恰恰是这些电影传统中的身体呈现成规仍无意识地存在于电影中,并一定程度上形成了对影片的颠覆和解构。

"十七年"时期女性体育电影中,女性的身姿及服装美学所带来的视觉快感就是对身体管理机制的意外突围。体育电影本身潜伏着一种身体和服装美学以及一种"性"的魅惑,这既满足了被禁锢在蓝色和绿色单调的服装海洋中的观众的窥视癖,也成为他们潜伏的欲望少之又少的合法性的公开的投射对象。对欲望的变相表达释放了这种欲望的压抑,被升华的身体之下涌动的仍然是欲望之眼这一男性摄像机窥视下的身体。

"十七年"时期电影中的恋爱叙事尽管已经很大程度上被规训和疏导为高层次的崇高情感叙事,但恋爱话语中的力比多身体本身具有的危险性仍然强大地在场。恋爱作为有着颠覆性危险的欲望载体,在电影中有着丰富的恋爱话语。"十七年"时期拍摄了一定数量的三角恋爱电影,虽然其目的是以三角恋爱故事和婚外恋故事作为叙述策略和镜像,来表征国家意识形态是如何通过爱情的选择(既合理又合法的选择/不合理不合法的选择)这一私人领域而顺利抵达"主体",从而完成对国家所需要的合法的、理想的新人的形构。但三角恋爱故事和婚外恋故事这种叙事修辞本身已经是"有意味的形式",其自身承载的审美意识形态决定了其对国家意识形态从一开始就存在着一种解构的向度和裂变发生的可能性,这也是影片一上映就遭受批判给人以口实的重要原因。

"十七年电影"从类型上按照题材可被分为农村电影、城市电影、工业电影、反特电影、战争电影、喜剧电影,但"十七年电影"整体上来说就是一个大的类型,因为类型作为电影的一个特殊种类,它"处理一个具有特性的主题,通常由特定的惯例手法和一再出现的人物组成"①。不仅如此,类型的特征除了以上所说的几种要素,

---

① 〔美〕卡温:《解读电影》(上),李显立等译,桂林:广西师范大学出版社2003年版,第75页。

也应该是态度(attitude)上的,就像美国西部片中"通常涉及来自广阔空间的呼唤和看重温暖家庭及安定规矩的小镇这两种态度的冲突分裂,围绕着英雄的道德正当性与暴力行为而组成"①。类型电影通过自己的仪式性公式,制造期待,"使观众获得参加仪式表演般的满足"②。"十七年电影"作为一个大的类型电影,其主题是为了塑造新中国的英雄和"新人",惯例手法是设置英雄/"新人"和敌人(或需要被改造的人)的斗争情节并以英雄最终取得胜利而告终,一再出现的人物是正面人物、反面人物,其态度是集体主义和个人主义之间的冲突。观众通过认同于影片中的正面人物就会产生休戚与共的意识,并在类型电影的仪式性公式中寻找到自己的结构性位置,从而认同于正面人物(英雄和"新人")所具有的集体主义意识。

而类型电影中出现的一些身体异质因素恰恰是类型电影的致命吸引力所在。就如三角恋爱电影和体育电影中的身体就是对于类型电影公式的一些变形,而这恰恰是电影的"隐秘"魅惑。

萨利·贝恩斯在《1963年的格林尼治村——先锋派表演和欢乐的身体》中说:"当身体变得欢乐时,由文雅举止的条规建构而成的身体会里外翻转——通过强调食物、消化、排泄和生殖上下翻转,通过强调低级层次(性和排泄)超越高级层次(头脑及其所暗示的一切)。而且,十分重要的是,这欢乐、奇异的身体向个人自足的现代后文艺复兴世界中的'新身体教规'挑战,新教规的身体是封闭、隐蔽、心理化及单个的身体。而这个欢乐、奇异的身体则是一个集体的和历史的整体。"③这里的身体欢乐其政治性在于对既有的"新身体教规"进行反叛,从而发展出一套全新的身体欢乐政治经济学,完成和资产阶级政治经济相对应的文化观,以便成功地从

---

① 〔美〕卡温:《解读电影》(上),李显立等译,桂林:广西师范大学出版社2003年版,第75—76页。
② 同上书,第76页。
③ 〔美〕萨利·贝恩斯:《1963年的格林尼治村——先锋派表演和欢乐的身体》,萨明等译,桂林:广西师范大学出版社2001年版,第252—253页。

对贵族阶级的文化臣服中解放出来,在文化上建构起自身的合法位置,这也是对何种身体欢乐是合法的重新书写。欢乐这一能指也不断地在各种符号中漂浮,欢乐就是欢乐,但什么是欢乐却是一个政治经济文化合成物。

"十七年电影"在身体伦理上也强调身体的欢乐性,但这种欢乐性显然不同于格林尼治村的先锋欢乐身体,它并不是来自欲望、消费、休闲、娱乐、奇异和极端的个性,而是来自于生产和劳动,来自于集体的归属感和认同感。因此,身体的伦理是生产的伦理,身体的欢乐性在消费和生产两个维度上存在,但只是在生产这个维度上才具有合法的意义。但休闲和消费的身体在影片中从未被击败过,它总是"固执"地存在于影片中,每次影片叙事都会用身体的生产欢乐对之重拳出击,但好像都是打在自己的影子上,这个对生产的身体具有颠覆性力量的身体总是像影子般追随其左右。

## 第四节 时髦的身体学:华丽转身后的新意识形态

新中国的身体并非不存在,也并非被遮蔽,只不过呈现出与当下的身体文化不同的面孔。在资本的逻辑已经跨越了国族界限走向"帝国"的今天,身体更是在各个能指中不断漂浮,伊格尔顿在《身体工作》一文中谈到当下的身体文化时说:"用不了多久,当代批评中的身体就会比滑铁卢战场上的尸体还要多。血肉模糊的器官,备受折磨的躯干,装饰起来的身体,禁闭起来的身体,或戒律谨严或欲望横流。在这种时髦的身体学转向的情况下,书店里越来越辨不清哪儿是文学理论部分,哪儿是软色情书架,哪儿是罗兰·巴尔特的后期著作,哪儿是杰基·柯林丝的最新小说。许多迫不及待的自慰者肯定会拿走一大册看上去很性感的书,结果发现自己攻读的不过是那个漂浮的能指。"[1]伊格尔顿这种略带调侃的讲

---

[1] 〔英〕特里·伊格尔顿:《身体写作》,《历史中的政治、哲学、爱欲》,马海良译,北京:中国社会科学出版社1999年版,第199页。

述并非虚言,在后冷战格局下的今天,身体的色情耗费仿佛已经成了全球公认的话语,但身体的华丽转身背后是新意识形态的无意识在场。当下对"十七年"经典电影的改编中,身体的浮现确实此起彼伏得像滑铁卢战场上的尸体,全球化时代资本的逻辑需要通过"身体"和色情的耗费来达到尼采意义上的"永恒轮回"。但此时这个身体漂浮的能指也并非就是一个自由飞翔的身体,而仍然是在各种微观规训体制中的身体,而其犬儒主义的意识形态正是在这种不断被规训的身体周围和内部不断地生产出来的真实存在。后福特主义生产逻辑下的身体是反英雄、反崇高、反严肃的身体,抑或是后英雄、后崇高、后严肃的身体,这些身体都成了全球资本的销售机会。用身体反抗体制就像是拳头打在空气中,因为"消费何种身体"是比"身体反抗"更为本质的东西。身体成了断裂的能指,"能指成为体验的具体实体,而不是意义的承载者"①,从而引起现代认同空间的内爆。

"十七年电影"中所诉求和询唤的"新人"所应该具有的崇高意识形态并非是幻觉亦并非不真实,而是权力通过各种方式在"肉体的周围和内部"不断地生产出来的一个真实存在。但"十七年电影"中身体文化和身体诗学强调的是资本主义体系外部的身体,是一种断裂性和差异性,而今天的身体则更强调的是一种同质性而非差异性。由身体所表征出的民族性格(national character)并非是独一无二的,民族性格的本质性和独一无二性只不过是"一种社会意识形态的神话。而且,我们称之为民族特性的东西,同样随着时间的变化而变化"②。"十七年"时期电影中的身体话语和当下电影中的身体话语的差异如此之大,但它们都表征了一种身体政治的在场:"是一组物质因素和技术,它们作为武器、转换器、沟通途径和支持手段为权力和知识关系服务。那种权力和知识关系则通

---

① 〔美〕乔纳森·弗里德曼:《文化认同与全球性过程》,郭建如译,北京:商务印书馆2004年版,第371页。
② 〔美〕格罗斯:《公民与国家:民族、部落和族属身份》,王建娥等译,北京:新华出版社2003年版,第197页。

过把人体变成知识对象而控制和征服人身。"①可见,身体总是在对政治学规划的逃脱中再次落网,身体政治是一种永恒情景。如果说"十七年电影"中呈现的身体是将生产心理和集体主义思想制度化的身体,是"延长补偿"中的身体,那么资本主义社会则是将消费心理和嫉妒心理制度化了,是及时享乐的身体。资本的逻辑已经跨越了国族的界限,在后现代的意义上抹平了深度、本质和差异,某种程度上建立了一个身体的"帝国",身体的色情耗费成为新的帝国共同体的最大公分母,并在此维度上建立了一个异常强大的身体共同体大厦。身体作为国家和历史的一个镜像:不断地被时代精神所生成,同时又在不断地生成着时代的精神和文化。

---

① 〔法〕福柯:《规训与惩罚——监狱的诞生》,刘北成、杨远婴译,北京:三联书店1992年版,第27页。

# 参考影片

**1933**
《春蚕》,编剧夏衍,导演程步高,明星
《姊妹花》,编导郑正秋,明星

**1934**
《大路》,编导孙瑜,联华
《神女》,编导吴永刚,联华
《桃李劫》,编剧袁牧之,导演应云卫,电通
《体育皇后》,编导孙瑜,联华
《新女性》,编剧孙师毅,导演蔡楚生,联华
《渔光曲》,编导蔡楚生,联华

**1937**
《马路天使》,编导袁牧之,明星
《十字街头》,编导沈西苓,明星

**1947**
《乘龙快婿》,编导张骏祥,中电二厂
《太太万岁》,原著张爱玲,导演桑弧,文华
《一江春水向东流》,编导蔡楚生、郑君里,昆仑

**1948**

《留下他打老蒋吧》,编导林其,东影

《清宫秘史》,编剧姚克,导演朱石麟,永华

《生死恨》,编剧齐如山,导演费穆,华艺

《万家灯火》,编剧阳翰生、沈浮,导演沈浮,昆仑

《小城之春》,编剧李天济,导演费穆,文华

**1949**

《光芒万丈》,编剧陈波儿,导演许珂,中央电影局和东北电影制片厂

《桥》,编剧于敏,导演王滨,东影

《三毛流浪记》,编导阳翰生,导演赵明、严恭,昆仑

《乌鸦与麻雀》,编剧陈白尘等,导演郑君里,昆仑

《无形的战线》,编导伊明,东影

《希望在人间》,编导沈浮,昆仑

《中华女儿》,编剧颜一烟,导演凌子风,东影

**1950**

《白毛女》,编剧水华、王滨、杨润身,导演王滨、水华,东影

《大地重光》,编剧袁云范,导演徐韬,上影

《儿女亲事》,编导杜生华,北影

《腐蚀》,原著茅盾,导演黄佐临,文华

《钢铁战士》,编导成荫,东影

《高歌猛进》,编剧于敏,导演王家乙,东影

《光荣人家》,编剧孙谦,导演凌子风,东影

《吕梁英雄》,编剧林杉,导演吕班、伊琳,北影

《内蒙人民的胜利》,编剧王震之,导演干学伟,东影

《人民的巨掌》,编剧夏衍,导演陈鲤庭,昆仑影业公司

《思想问题》,编剧蓝光等,导演佐临等,上海人民艺术剧院和文华

《卫国保家》,编剧王震之,导演严恭,东影

《我这一辈子》,编导石挥,文华

《武训传》,编导孙瑜,昆仑

《烟花女儿翻身记》(艺术性的纪录电影),编导唐漠,中央新闻纪录电影制片厂

《赵一曼》,编剧于敏,导演沙蒙,东影

**1951**

《翠岗红旗》，编剧杜谈，导演张骏祥，上影

《两家春》，编剧李洪辛，导演瞿白音，长江电影制片厂

《上饶集中营》，编剧冯雪峰，导演沙蒙、张客，上影

《葡萄熟了的时候》，编剧孙谦，导演王家乙，东北电影制片厂

《陕北牧歌》，编剧孙谦，导演凌子风，北影

《胜利重逢》，编剧张俊祥，导演汤晓丹，上影

《姊姊妹妹站起来》，编导陈西禾，文华

《胜利重逢》，编剧张骏祥，导演汤晓丹，上影

《团结起来到明天》，编剧黄钢，导演赵明，上影

《新儿女英雄传》，编剧史东山，导演史东山、吕班，北影

**1952**

《方珍珠》，原著老舍，编导徐昌霖，大光明

《六号门》，编剧陈明，导演吕班，东影

《南征北战》，编剧沈西蒙、沈默君、顾宝璋，导演成荫、汤晓丹，上影

**1953**

《草原上的人们》，编剧海默、玛拉沁夫、达木林，导演徐韬，东影

《丰收》，编剧孙谦，导演沙蒙，东影

《结婚》，编剧马烽，导演严恭，东影

《赵小兰》，编导林扬，北影

**1954**

《鸡毛信》，编剧张峻祥，导演石挥，上影

《梁山伯与祝英台》，编剧徐进、桑弧，导演桑弧、黄沙，上影

《斩断魔爪》，编剧赵明，导演沈浮，上影

《渡江侦察记》，编剧沈默君，导演汤晓丹，上影

《山间铃响马帮来》，编剧白桦，导演王为一，上影

《一场风波》，编剧羽山，导演林农、谢晋，上影

**1955**

《南岛风云》，编剧李英敏，导演白沉，上影

《平原游击队》，编剧刑野、羽山，导演苏里、武兆堤，长影

《湖上的斗争》，编剧杨村彬、王元美，导演高衡，上影

《董存瑞》，编剧丁洪等，导演郭维，长影

《宋景诗》，编剧陈白尘、贾霁，导演郑君里，上影

《闽江橘子红》,导演张克,上影
《神秘的旅伴》,编剧林农,导演林农、朱文顺,长影
《天罗地网》,编剧石方禹,导演顾而已,上影
《祖国的花朵》,编剧林兰,导演严恭,长影

## 1956 年
《扑不灭的火焰》,编剧西戎、马烽,导演伊琳,长影
《不拘小节的人》,编剧何迟,导演吕班,长影
《祝福》,编剧夏衍,导演桑弧,北影
《铁道游击队》,编剧刘知侠,导演赵明,上影
《新局长到来之前》,编剧于彦夫,导演吕班,长影
《上甘岭》,编剧林杉等,导演沙蒙、林杉,长影
《马兰花开》,编剧林艺,导演李恩杰,长影
《两个小足球队》,导演刘琼,上影
《妈妈要我出嫁》,编剧纪叶,导演黄粲,长影
《沙漠里的战斗》,编剧王玉胡,导演汤晓丹,上影
《李时珍》,编剧张慧剑,导演沈浮,上影
《如此多情》,导演方荧,长影
《虎穴追踪》,编剧王玉堂,导演黄粲,长影
《国庆十点钟》,编导吴天,长影
《家》,编剧陈西禾,导演陈西禾、叶明,上影

## 1957
《边寨烽火》,编剧林予等,导演林农,长影
《不夜城》,编剧柯灵,导演汤晓丹,江南
《凤凰之歌》,编剧鲁彦周,导演赵明,江南电影制片厂
《护士日记》,编剧艾明之,导演陶金,江南
《寂静的山林》,编剧赵明,导演朱文顺,长影
《柳堡的故事》,编剧石言、黄宗江,导演王苹、黄宗江,八一
《芦笙恋歌》,编剧彭荆风、陈希平,导演于彦夫,长影
《母女教师》,编剧纪叶,导演冯白鲁,长影
《牧人之子》,编剧广布道尔基,导演朱文顺,长影
《牧童投军》,编剧吴强,导演游龙,海燕
《女篮5号》,编导谢晋,天马
《青春的脚步》,编剧薛彦东,导演严恭、苏里,长影

《球场风波》，导演毛羽，海燕

《五更寒》，编剧史超，导演严寄洲，八一

《幸福》，导演天然、傅超武，上影

《寻爱记》，编剧刘致祥，导演武兆堤、王炎，长影

《羊城暗哨》，编剧陈残云，导演卢理，海燕

《椰林曲》，编剧陈残云、李英敏，导演王为一，江南

**1958**

《长空比翼》，编剧朱丹西，导演王冰，八一

《党的女儿》，编剧林杉，导演林农，长影

《古刹钟声》，编剧刘宝德，导演朱文顺、朱文悦，长影

《花好月圆》，原著赵树理，导演郭维，长影

《她爱上了故乡》，编剧谢力鸣，导演黄粲，长影

《金铃传》，编剧左邻，导演刘沛然，八一

《兰兰和冬冬》，编剧杜宣，导演杨小仲，天马

《鲁班的传说》，编剧朱心，导演孙瑜，江南

《女社长》，编剧顾谦等，导演方荧，长影

《三毛学生意》，原著范哈哈，导演佐临，天马

《三年早知道》，编导王炎，长影

《上海姑娘》，编剧张弦，导演成荫，北影

《生活的浪花》，编剧孙伟，导演陈怀皑，北影

《徐秋影案件》，编剧丛深，导演于彦夫，长影

《悬崖》，编剧南丹，导演袁乃晨，长影

《英雄虎胆》，编剧丁一三，导演严寄洲、郝光，八一

《永不消逝的电波》，编剧林金，导演王苹，八一

《布谷鸟又叫了》，编剧俞仲英，导演黄佐临，天马

**1959**

《冰上姐妹》，编剧武兆堤、房友良，导演武兆堤，长影

《朝霞》，编剧刘厚明，导演严恭，长影

《地下航线》，编剧卓青等，导演顾而己，天马

《地下少先队》，编剧奚里德，导演高衡，天马

《风暴》，编导金山，北影

《换了人间》，编剧王滨、胡苏，导演吴天，长影

《回民支队》，编剧李俊、马融、冯一夫，导演冯一夫、李俊，八一

《今天我休息》，编剧李天济，导演鲁韧，海燕

《金玉姬》，编导王家乙，长影

《矿灯》，编剧林艺，导演李恩杰，北影

《老兵新传》，编剧李准，导演沈浮，海燕

《林家铺子》，编剧夏衍，导演水华，北影

《林则徐》，编剧吕宕、叶元，导演郑君里、岑范，海燕

《聂耳》，编剧于伶等，导演郑君里、钱千里，海燕

《乔老爷上轿》，编剧田念首，导演刘琼，海燕

《青春之歌》，编剧杨沫，导演崔嵬、陈怀皑，北影

《沙漠追匪记》，编剧葛鑫、冯晶，导演葛鑫，天马

《水上春秋》，编剧岳野等，导演谢添，北影

《万水千山》，编剧孙谦、成荫，导演成荫、华纯，八一与北影合拍

《万紫千红总是春》，编剧沈浮等，导演沈浮，海燕

《我们村里的年轻人》，编剧马烽，导演苏里，长影

《五朵金花》，编剧季康、公浦，导演王家乙，长影

《笑逐颜开》，编剧丛深，导演于彦夫，长影

《战火中的青春》，编剧陆柱国、王炎，导演王炎，长影

《战上海》，编剧群立，导演王冰，八一

**1960**

《碧空银花》，编剧韩光，导演桑夫，西影

《红旗谱》，编剧胡苏等，导演凌子风，北影和天津电影制片厂

《林海雪原》，编剧刘沛然、马吉星，导演刘沛然，八一

《刘三姐》，编剧乔羽，导演苏里，长影

《马兰花》，编剧任德耀，导演潘文展、孟远，海燕

《勐垅沙》，改编洛水，导演王苹，八一

《摩雅傣》，编剧季康、公浦，导演徐韬，海燕

《我们这一代人》，编剧李蕴尧，导演广布道尔基，长影

《冬梅》，编剧林杉，导演王炎，长影

**1961**

《暴风骤雨》，编剧林兰，导演谢铁骊，北影

《革命家庭》，编导水华，北影

《达吉和她的父亲》，编剧高缨，导演王家乙，峨嵋与长影合拍

《红色娘子军》，编剧梁信，导演谢晋，天马

《枯木逢春》，编剧王炼、郑君里，导演郑君里，海燕

《英雄小八路》，编剧周郁辉，导演高衡，天马

**1962**

《阿娜尔罕》，编剧林艺，导演李恩杰，北影

《大李、小李和老李》，编剧于伶等，导演谢晋，天马

《甲午风云》，编剧希侬、叶楠等，导演林农，长影

《锦上添花》，编导谢添，北影

《昆仑山上一棵草》，编导董克娜，北影

《李双双》，编剧李准，导演鲁韧，海燕

《燎原》，编剧彭永辉、李洪辛，导演张骏祥、顾而己，天马

《魔术师的奇遇》，编剧王炼、陈恭敏、桑弧，导演桑弧，天马

《南海潮》，编剧蔡楚生、陈残云、王为一，导演蔡楚生、王为一，珠江电影制片厂

《女理发师》，编剧钱鼎德、丁然，导演丁然，天马

《槐树庄》，编剧胡可，导演王蘋，八一

**1963**

《宝葫芦的秘密》，编剧杨小仲等，导演杨小仲，天马

《北国江南》，编剧阳翰生，导演沈浮，海燕

《蚕花姑娘》，编剧顾锡东，导演叶明，天马

《冰山上的来客》，编剧白辛，导演赵心水，长影

《夺印》，编剧李亚如等，导演王少岩，八一

《飞刀华》，编剧严励、李纬，导演徐苏灵，海燕

《跟踪追击》，编剧聂建新等，导演卢钰，珠江电影制片厂

《红日》，编剧瞿白音，导演汤晓丹，天马

《金沙江畔》，编剧陈靖等，导演傅超武，天马

《满意不满意》，编剧费克等，导演严恭，长影

《农奴》，编剧黄宗江，导演李俊，八一

《球迷》，导演徐昌霖，天马

《水手长的故事》，编剧高型、强明，导演汤晓丹、强明，海燕

《我们村里的年青人》(续)，编剧马烽，导演苏里，长影

《小兵张嘎》，编剧徐光耀，导演崔嵬、欧阳红樱，北影

《野火春风斗古城》，编剧李英儒、严寄洲，导演严寄洲，八一

《自有后来人》，编剧迟雨、罗静，导演于彦夫，长影

《早春二月》,编导谢铁骊,北影

**1964**

《阿诗玛》,编剧葛炎、刘琼,导演刘琼,海燕

《岸边激浪》,编剧郑洪,导演袁先,八一

《兵临城下》,编导林农,长影

《独立大队》,编剧陆柱国,导演王炎,长影

《雷锋》,编剧丁洪、陆柱国等,导演董兆琪,八一

《霓虹灯下的哨兵》,编剧沈西蒙,导演王苹、葛鑫,天马

《千万不要忘记》,编剧丛深,谢铁骊,导演谢铁骊,北影

《女跳水队员》,编剧耿耿,导演刘国权,长影

《青山恋》,编剧艾明之等,导演赵丹等,海燕

《小二黑结婚》,原著赵树理,导演干学伟,北影

《白求恩大夫》,编剧张骏祥、赵拓,导演张骏祥等,海燕与八一合拍

**1965**

《景颇姑娘》,编剧杨苏、王家乙,导演王家乙,长影

《苦菜花》,编剧冯德英,导演李昂,八一

《烈火中永生》,编剧夏衍,导演水华,北影

《年青的一代》,编剧陈耘、赵明,导演赵明,天马

《山村姐妹》,编剧刘厚明,导演张诤,北影

《舞台姐妹》,编剧林谷等,导演谢晋,天马

《小足球队》,导演颜碧丽,海燕

**1966**

《大浪淘沙》,编剧朱道南等,导演伊琳,珠江电影制片厂

《女飞行员》,编剧冯德英,导演成荫、董克娜,北影

**1976**

《年轻的一代》,编剧陈耕、石方禹,导演凌之浩、张惠钧,上影

# 参考文献

《大众电影》(1949—1966)
《电影艺术》(1949—1966)
《青青电影》(1949—1951)
《人民日报》(1949—1966)
《人民文学》(1949—1966)
《文艺报》(1949—1966)
《中国电影》(1956—1959)

《列宁选集》,北京:人民出版社,1972年。
《鲁迅全集》,北京:人民文学出版社,1998年第5版。
《论中国少数民族电影》,北京:中国电影出版社,1997年。
《毛泽东选集》,北京:人民文学出版社,1991年。
包亚明主编:《现代性与空间的生产》,上海:上海教育出版社,2003年。
曹文轩:《20世纪末中国文学现象研究》,北京:北京大学出版社,2002年。

陈平原:《中国现代小说的起点——清末民初小说研究》,北京:北京大学出版社,2005年。

陈清侨编:《身份认同与公共文化:文化研究论文集》,香港:牛津大学出版社,1997年。

陈晓明:《表意的焦虑》,北京:中央编译出版社,2002年。

陈晓明:《德里达的底线》,北京:北京大学出版社,2009年。

陈晓明:《无边的挑战》,桂林:广西师范大学出版社,2004年。

陈越编选:《哲学与政治——阿尔都塞读本》,长春:吉林人民出版社,2003年。

程季华等:《中国电影文化史》,北京:中国电影出版社,1963年。

程巍:《中产阶级的孩子们——60年代与文化领导权》,北京:三联书店,2006年。

崔嵬等:《崔嵬的艺术世界》,北京:中国电影出版社,1982年。

戴锦华:《电影理论与批评》,北京:北京大学出版社,2007年。

戴锦华:《雾中风景——中国电影文化(1978—1998)》,北京:北京大学出版社,2006年。

戴锦华:《性别与中国》,台北:麦田出版,2006年。

戴锦华:《隐形书写:90年代中国文化研究》,南京:江苏人民出版社,1999年。

丁亚平主编:《1897—2001百年中国电影理论文选》(上下),北京:文化艺术出版社,2002年。

葛红兵、宋耕:《身体政治》,上海:上海三联书店,2005年。

顾伟丽:《赵丹:地狱天堂索艺珠》,上海:上海教育出版社,2000年。

韩毓海:《从"红玫瑰"到"红旗"》,上海:远东出版社,1998年。

韩毓海:《知识的战术研究:当代社会关键词》,北京:中央编译出版社,2002年。

贺桂梅:《人文学的想象力:当代中国思想文化与文学文体》,开封:河南大学出版社,2005年。

洪宏:《苏联影响与中国"十七年"电影》,北京:中国电影出版社,2008年。

胡菊彬:《新中国电影意识形态研究》,北京:中国广播电视出版社,1995年。

黄金麟:《历史、身体、国家:近代中国的身体形成(1895—1937)》,北京:

新星出版社,2006年。

黄金麟:《政体与身体:苏维埃时期的革命与身体》,台北:联经出版,2005年。

黄强:《衣仪百年:近百年中国服饰风尚之变迁》,北京:文化艺术出版社,2008年。

黄盈盈:《身体·性·性感:对中国城市年轻女性的日常生活研究》,北京:社会科学文献出版社,2008年。

黄子平:《"灰阑"中的叙述》,上海:上海文艺出版社,2001年。

姜金城:《瑞草青青——张瑞芳传》,上海:上海人民出版社,2000年。

蓝为洁:《汤晓丹的银色旅情》,上海:复旦大学出版社,2005年。

李道新:《中国电影批评史》,北京:中国电影出版社,2002年。

李道新:《中国电影文化史》,北京:北京大学出版社,2005年。

李恒基、杨远婴主编:《外国电影理论文选》(上下),北京:三联书店,2006年。

李杨:《50—70年代文学经典再解读》,济南:山东教育出版社,2003年

李杨:《文学史写作中的现代性问题》,太原:山西教育出版社,2006年。

李亦中:《蔡楚生:电影导演翘楚》,上海:上海教育出版社,1999年。

李祖德:《"农民"话语研究导论》,北京大学博士论文,2006年。

郦苏元、胡克、杨远婴主编:《新中国电影50年》,北京:北京广播学院出版社,2000年。

郦苏元:《中国现代电影理论史》,北京:文化艺术出版社,2005年。

廖炳惠:《关键词200》,南京:江苏教育出版社,2006年。

林培林等:《20世纪的中国:学术与社会》(社会学卷),济南:山东人民出版社,2001年。

刘百吉:《女性服装史话》,天津:百花文艺出版社,2005年。

刘小枫:《沉重的肉身》,上海:上海人民出版社,1999年。

陆弘石主编:《中国电影:描述与阐释》,北京:中国电影出版社,2002年。

孟繁华:《传媒与文化领导权》,济南:山东教育出版社,2003年。

南帆:《文学的维度》,上海:上海三联书店,1998年。

苏力:《法律与文学:以中国传统戏剧为材料》,北京:三联书店,2006年

孙立平:《现代化与社会转型》,北京:社会科学文献出版社,2005年。

唐明生:《跨越世纪的美丽——张瑞芳传》,上海:上海人民出版社,2000年。

唐小兵编:《再解读——大众文艺与意识形态》,北京:北京大学出版社,2007年。

陶东风主编:《文化研究精粹读本》,北京:中国人民大学出版社,2006年。

汪晖、陈燕谷主编:《文化与公共性》,北京:三联书店,1998年。

汪晖:《去政治化的政治——短20世纪的终结与90年代》,北京:三联书店,2008年。

汪晖:《汪晖自选集》,桂林:广西师范大学出版社,1997年。

汪民安、陈永国编:《后身体:文化、权力和生命政治学》,长春:吉林人民出版社,2003年。

汪民安:《尼采与身体》,北京:北京大学出版社,2008年。

汪民安:《身体、空间和后现代性》,南京:江苏人民出版社,2005年。

汪民安编:《现代性基本读本》(上下),开封:河南大学出版社,2005年。

汪民安主编:《文化研究关键词》,南京:江苏人民出版社,2007年。

汪天云:《夏衍:影剧奇峰》,上海:上海教育出版社,1999年。

王一川:《中国现代卡里斯马典型——20世纪小说人物的修辞论阐释》,昆明:云南人民出版社,1994年。

王一川:《语言乌托——20世纪西方语言论美学探究》,昆明:云南人民出版社,1994年。

王一川:《张艺谋神话的终结——审美与文化视野中的张艺谋电影》,郑州:河南人民出版社,1998年。

魏湘涛:《一颗影星的浮沉——上官云珠传》,北京:中国电影出版社,1986年。

文化部电影局编:《电影发行放映工作经验汇编》,北京:中国电影出版社,1957年。

吴迪编:《中国电影研究资料1949—1979》,北京:文化艺术出版社,2006年。

吴琼编:《凝视的快感》,北京:中国人民大学出版社,2005年。

夏衍:《夏衍全集》,杭州:浙江文艺出版社,2005年。

杨念群:《空间·记忆·社会转型:"新社会史"研究论文精选集》,上海:上海人民出版社,2001年。

杨念群:《再造"病人"》,北京:中国人民大学出版社,2006年。

杨远婴主编:《中国电影专业史研究》(电影文化卷),北京:中国电影出版社,2006年。

尹鸿:《跨越百年:全球化背景下的中国电影》,北京:清华大学出版社,2007年。

尹鸿:《新中国电影史》,长沙:湖南美术出版社,2002年。

于奇智:《凝视之爱:福柯医学历史哲学论稿》,北京:中央编译出版社,2002年。

于是之:《于是之》,北京:同心出版社,2002年。

翟建农:《红色往事:1966—1976年的中国电影》,北京:台海出版社,2001年。

张大庆:《医学史十五讲》,北京:北京大学出版社,2007年。

张京媛:《后殖民理论与文化批评》,北京:北京大学出版社,1999年。

张硕果:《论上海的社会主义电影文化:1949—1966》,华东师范大学博士论文,2006年。

张颐武:《从现代性到后现代性》,南宁:广西教育出版社,1997年。

张颐武:《全球化与中国电影的转型》,北京:中国人民大学出版社,2006年。

张颐武:《新新中国的形象》,济南:山东文艺出版社,2005年。

张颐武:《在边缘处追索——第三世界文化与当代中国文学》,长春:时代文艺出版社,1993年。

张英进:《电影的世纪末怀旧》,长沙:湖南美术出版社,2006年。

张英进:《审视中国》,南京:南京大学出版社,2006年。

张英进:《影像中国》,上海:三联书店,2008年。

张英进:《中国现代文学与电影中的城市:空间、时间与性别构形》,南京:江苏人民出版社,2007年。

张之路:《中国少年儿童电影史论》,北京:中国电影出版社,2005年。

章柏青,张卫:《电影观众学》,北京:中国电影出版社,2004年。

郑树森:《电影类型与类型电影》,南京:江苏教育出版社,1996年。

郑树森编:《文化批评与话语电影》,桂林:广西师范大学出版社,2003年。

钟大丰主编:《电影理论:新的诠释与话语》,北京:中国电影出版社,2002年。

邹谠:《二十世纪中国政治——从宏观历史与微观角度看》,香港:牛津大学出版社,1994年。

〔奥〕弗洛伊德:《图腾与禁忌》,文良文化译,北京:中央编译出版社,

2005年。

〔德〕康德:《历史理性批判文集》,何兆武译,北京:商务印书馆,1990年。

〔德〕克拉考尔:《电影的本质——物质现实的复原》,邵牧君译,南京:江苏教育出版社,2006年。

〔德〕马丁·海德格尔:《演讲与论文集》,孙周兴译,北京:三联书店,2005年。

〔德〕马克斯·韦伯:《经济与社会》上卷,林荣远译,北京:商务印书馆,1997年。

〔德〕马克斯·韦伯:《新教伦理与资本主义精神》,于晓等译,北京:三联书店,1987年。

〔德〕瓦尔特·本雅明:《发达资本主义时代的抒情诗人》,王才勇译,南京:江苏人民出版社,2005年。

〔德〕韦伯:《支配社会学》,康乐、简美惠译,桂林:广西师范大学出版社,2004年。

〔法〕热拉尔·热奈特:《热奈特论文集》,史忠义译,天津:百花文艺出版社,2001年。

〔法〕Marc Le Bot:《身体的意象》,汤皇珍译,台北:远流出版事业股份有限公司,1997年。

〔法〕安德烈·巴赞:《电影是什么》,崔君衍译,北京:中国电影出版社,1996年。

〔法〕邦雅曼·贡斯当:《古代人的自由与现代人的自由》,阎克文等译,北京:商务印书馆,1999年。

〔法〕弗兰克·埃夫拉尔:《杂闻与文学》,谈佳译,天津:天津人民出版社,2002年。

〔法〕弗朗索瓦·诺斯特:《什么是电影叙事学》,刘云舟译,北京:商务印书馆,2005年。

〔法〕福柯、哈贝马斯等著:《激进的美学锋芒》,周宪译,北京:中国人民大学出版社,2001年。

〔法〕吉尔·德勒兹:《尼采与哲学》,周颖、刘玉宇译,北京:社会科学文献出版社,2001年。

〔法〕吉尔·德勒兹:《普鲁斯特与符号》,姜宇辉译,上海:上海译文出版社,2008年。

〔法〕利奥塔:《后现代状态:关于知识的报告》,车槿山译,北京:三联书

店,1997年。

〔法〕罗兰·巴特:《流行体系:符号学与服饰符码》,敖军译,上海:上海人民出版社,2000年。

〔法〕米兰·昆德拉:《被背叛的遗嘱》,孟湄译,上海:牛津大学出版社、上海人民出版社,1995年。

〔法〕米歇尔·福柯:《规训与惩罚——监狱的诞生》,刘北成、杨远婴译,北京:三联书店,1999年。

〔法〕米歇尔·福柯:《临床医学的诞生》,刘北成译,南京:译林出版社,2001年。

〔法〕米歇尔·福柯:《知识考古学》,谢强、马月译,北京:三联书店,2007年。

〔法〕米歇尔·福柯:《性经验史》,佘碧平译,上海:上海人民出版社,2002年。

〔法〕乔治·巴塔耶著、汪民安编:《色情、耗费与普遍经济:乔治·巴塔耶文选》,长春:吉林人民出版社,2003年。

〔法〕乔治·维伽雷罗:《洗浴的历史》,许宁舒译,桂林:广西师范大学出版社,2005年。

〔法〕塞奇·莫斯科维奇:《群氓的时代》,许列民等译,南京:江苏人民出版社,2003年。

〔法〕雅克·德里达:《声音与现象》,杜小真译,北京:商务印书馆,2001年。

〔美〕约翰·奥尼尔:《身体形态:现代社会的五种身体》,张旭春译,沈阳:春风文艺出版社,1999年。

〔美〕刘禾:《跨语际实践——文学、民族文化与被译介的现代性》,宋伟杰等译,北京:三联书店,2002年。

〔美〕卡温:《解读电影》(上、下),李显立等译,桂林:广西师范大学出版社,2003年。

〔美〕J.希利斯.米勒:《小说与重复》,王宏图译,天津:天津人民出版社,2008年。

〔美〕R.麦克法夸尔(Macfarguhar,Roderick)、费正清编:《剑桥中华人民共和国史》,俞金尧等译,北京:中国社会科学出版社,1998年。

〔美〕阿拉斯戴尔·麦金太尔:《追寻美德》,宋继杰译,南京:译林出版社,2003年。

〔美〕埃里克·霍弗:《狂热分子——码头工人哲学家的沉思录》,梁永安译,桂林:广西师范大学出版社,2008年。

〔美〕爱德华·W. 萨义德:《东方学》,王宇根译:北京:三联书店,1999年。

〔美〕巴克·布朗:《电影理论史评》,徐建生译,北京:中国电影出版社,1994年。

〔美〕保罗·福塞尔:《爱上制服》,陈信宏译,台北:麦田出版,2004年。

〔美〕保罗·康纳顿:《社会如何记忆》,纳日碧力戈译,上海:上海人民出版社,2000年。

〔美〕鲍德威尔,卡罗尔主编:《后理论:重建电影研究》,麦永雄等译,北京:中国社会科学出版社,2000年。

〔美〕本尼迪克特:《文化模式》,张燕、傅铿译,杭州:浙江人民出版社,1987年。

〔美〕本尼迪克特·安德森:《想象的共同体:民族主义的起源与散布》,上海:上海人民出版社,2003年。

〔美〕彼得·布鲁克斯:《身体活:现代叙述中的欲望对象》,朱生坚译,北京:新星出版社,2005年。

〔美〕丹尼尔·贝尔:《资本主义文化矛盾》,赵一凡等译,北京:三联书店,1989年。

〔美〕弗雷德里克·詹姆逊:《政治无意识》,王逢振、陈永国译,北京:中国社会科学出版社,1999年。

〔美〕戈梅里:《电影史:理论与实践》,李迅译,北京:中国电影出版社,1997年。

〔美〕格罗斯:《公民与国家:民族、部落和族属身份》,王建娥、魏强译,北京:新华出版社,2003年。

〔美〕葛凯:《制造中国:消费文化与民族国家的创建》,黄振萍译,北京:北京大学出版社,2007年。

〔美〕古尔德纳:《新阶级与知识分子的未来》,杜维真等译,北京:人民文学出版社,2001年。

〔美〕贺萧:《危险的愉悦:20世纪上海的娼妓问题与现代性》,韩敏中、盛宁译,南京:江苏人民出版社,2003年。

〔美〕华莱士·马丁:《当代叙事学》,伍晓明译,北京:北京大学出版社,1990年。

〔美〕流心:《自我的他性:当代中国的自我系谱》,常姝译,上海:上海人民出版社,2004年。

〔美〕罗伯特·考克尔:《电影的形式与文化》,郭青春译,北京:北京大学出版社,2004年。

〔美〕罗芙芸:《卫生的现代性:中国通商口岸卫生与疾病的含义》,南京:江苏人民出版社,2007年。

〔美〕马泰·卡林内斯库:《现代性的五副面孔》,顾爱彬、李瑞华译,北京:商务印书馆,2002年。

〔美〕莫里斯·迈斯纳:《马克思主义、毛泽东主义与乌托邦主义》,张宁、陈铭康等译,北京:中国人民大学出版社,2005年。

〔美〕莫里斯·梅斯纳:《毛泽东的中国及其发展——中华人民共和国史》,张瑛等译,北京:社会科学文献出版社,1992年。

〔美〕佩吉·麦克拉肯主编:《女权主义理论读本》,桂林:广西师范大学出版社,2007年。

〔美〕乔纳森·弗里德曼:《文化认同与全球性过程》,北京:商务印书馆,郭建如译,2004年。

〔美〕乔纳森·卡勒:《文学理论》,李平译,沈阳:辽宁教育出版社,1998年。

〔美〕萨利·贝恩斯:《1963年的格林尼治村——先锋派表演和欢乐的身体》,萨明等译,桂林:广西师范大学出版社,2001年。

〔美〕史蒂文·卢克斯:《权力:一种激进的观点》,彭斌译,南京:江苏人民出版社,2008年。

〔美〕苏贾:《后现代地理学》,王文斌译,北京:商务印书馆,2004年。

〔美〕苏珊·桑塔格:《疾病的隐喻》,程巍译,上海:上海译文出版社,2003年。

〔美〕王斑:《历史的崇高形象——二十世纪中国的美学与政治》,孟祥春译,上海:上海三联书店,2008年

〔美〕约翰·奥尼尔:《身体形态:现代社会的五种身体》,张旭春译,沈阳:春风文艺出版社,1999年。

〔美〕詹明信著、张旭东编:《晚期资本主义的文化逻辑》,陈清侨等译,北京:三联书店,1997年。

〔美〕詹姆斯·费伦:《作为修辞的叙事》,陈永国译,北京:北京大学出版社,2002年

〔美〕珍妮弗·克雷克:《时装的面貌:时装的文化研究》,舒允中译,北京:中央编译出版社,2004年。

〔美〕朱迪斯·巴特勒:《性别麻烦:女性主义与身份的颠覆》,宋素凤译,上海:三联书店,2009年。

〔美〕朱迪斯·巴特勒:《权力的精神生活:服从的理论》,张生译,南京:江苏人民出版社,2009年。

〔日〕柄谷行人:《日本现代文学的起源》,赵京华译,北京:三联书店,2003年。

〔日〕芦原义信:《街道的美学》,尹培桐译,天津:百花文艺出版社,2006年。

〔日〕子安宣邦:《东亚论——日本现代思想批判》,赵京华编译,长春:吉林人民出版社,2004年。

〔斯洛文尼亚〕斯拉热夫·齐泽克:《因为他们并不知道他们所做的——政治因素的享乐》,郭英剑等译,南京:江苏人民出版社,2007年。

〔斯洛文尼亚〕斯拉沃热·齐泽克:《幻想的瘟疫》,胡雨谭、叶肖译,南京:江苏人民出版社,2006年。

〔斯洛文尼亚〕斯拉沃热·齐泽克:《意识形态的崇高客体》,季广茂译,北京:中央编译出版社,2002年。

〔苏〕爱森斯坦:《并非冷漠的大自然》,富澜译,北京:中国电影出版社,1996年。

〔苏〕马尔库兰:《情节剧电影》,于培才译,北京:中国电影出版社,1991年。

〔匈〕卢卡奇:《历史与阶级意识》,杜章智译,北京:商务印书馆,1996年。

〔意〕卡尔维诺:《看不见的城市》,张宓译,译林出版社,2006年。

〔英〕Kathryn Woodward:《身体认同:同一与差异》,林文琪译,台北:韦伯文化国际出版有限公司,2004年。

〔英〕阿雷恩·鲍尔德温等著:《文化研究导论》,陶东风等译,北京:高等教育出版社,2004年。

〔英〕巴特·范·斯廷博根:《公民身份的条件》,郭台辉译,长春:吉林出版集团有限责任公司,2007年。

〔英〕彼得·奥斯本:《时间的政治——现代性与先锋》,王志宏译,北京:商务印书馆,2004年。

〔英〕吉登斯:《民族国家与暴力》,刘宗泽等译,北京:三联书店,1998年。

〔英〕雷蒙·威廉斯:《关键词:文化与社会的词汇》,刘建基译,北京:三联书店,2005年。

〔英〕罗伊·波特主编:《剑桥插图医学史》,张大庆译,济南:山东画报出版社,2007年。

〔英〕迈克·费瑟斯通:《消费文化与后现代主义》,刘精明译,南京:译林出版社,2000年。

〔英〕乔安妮·恩特维斯特尔:《时髦的身体:时尚、衣着和现代社会理论》,桂林:广西师范大学出版社,2005年。

〔英〕特雷·伊格尔顿:《二十世纪西方文学理论》,伍晓明译,北京:北京大学出版社,2007年。

〔英〕特里·伊格尔顿:《历史中的政治、哲学、爱欲》,马海良译,北京:中国社会科学出版社,1999年。

〔英〕特里·伊格尔顿:《甜蜜的暴力——悲剧的观念》,方杰等译,南京:南京大学出版社,2007年。

〔英〕约翰·B.汤普森:《意识形态与现代文化》,高銛等译,南京:译林出版社,2005年。

Eagleton, *Ideology: Introduction*, London: Verso, 1991

Lefebvre. Henri, *The production of space*, Oxford: Blackwell, 1991

Nick Brown (editor), *New Chinese Cinemas: Forms, Identities, Politics*, Cambridge: Cambridge University Press, 1994

Paul Clark, *Chinese Cinema: Culture and Politics Since 1949*, Cambridge: Cambridge University Press, 1987

Rew Chow, *Primitive Passions: Visuality, Sexuality, Ethnography, and contemporary Chinese Cinema*, New York: Columbia University Press, 1995

George Stephen Semsel (editor), *Chinese Film: the State of the Art in the People's Republic*, New York: Praeger, 1987

# 后　记

2005年,来到北京大学求学,是一种意外,更是一种馈赠。

总感觉冥冥中有上帝之手轻轻触及了我的指尖。

安哲罗普洛斯说电影使时间的流逝变得甜美,北大亦如电影。

当"十七年电影"找上我,就像"在沙马拉有约"一样,我企图逃离,而逃离的过程反而是走近她的过程,于是慢慢地小心翼翼地打开她的暗箱,没想到这是一只潘多拉的盒子,充满了欲罢不能的吸引。张爱玲在《对照记》中说自己的祖父祖母"静静地躺在我的血液里,等我死的时候再死一次"。"十七年电影"之于我,也大抵如此。这是在2007年,当时选定对"十七年电影"从身体和主体的角度进行切片研究。

当时每天需要看七八部"十七年"电影,而且为了研究还要反复看。论文写作虽然辛苦,但写作过程仍是充满了惊喜,而这一切都是因了我的几位老师的授业解惑,很高兴现在能有这个机会在此表达我至诚的谢意。

感谢我的导师张颐武教授。从论文的选题到论文的写作,张老师不仅为我提供了许多我不知晓的史料,而且总是能用他的睿智思路启发出我的观点。北大四年,张老师多是鼓励和帮助,无论是他给我提供的去香港学习的机会还是参与他的一些研究项目,都让我收获颇丰。张老师的淡定与从容、睿智与洞见,将会深深地影响着我的学问和做人。

感谢中国当代文学教研室的陈晓明、曹文轩、李杨、贺桂梅、韩毓海、邵燕君等老师,诸位先生总是毫无保留地将自己最新的学术成果分享给我们,并给予我们最大的自由和辩论空间。对于我的论文,在开题和预答辩时,他们总是很敏锐地指出论文的病灶,并提出积极的修改意见,尽管能力有限,无法将诸位先生的修改意见悉数落实,但为我的论文的再次完善指明了方向。

感谢香港浸会大学林思齐东西学术交流研究中心在2006年为我提供的四个月的研究奖学金,使我不仅在香港查阅了许多研究资料,而且更是感受了香港的全球视野,我在香港的指导教师黄子平教授以及林思齐研究所副所长叶月瑜教授都对我的论文帮助很大,在此特表谢意。

在论文写作期间,论文部分章节发表在《电影艺术》《当代电影》《粤海风》《二十一世纪》等刊物上,在此特向编辑吴冠平、朱竞、张志伟、檀秋文等几位编辑表示感谢,他们对我提交的论文提出了很好的修改意见。

感谢我的师兄师力斌、杨高平,师姐张冲、赖洪波,感谢我的师弟徐刚、徐勇、郝朝帅,师妹周薇。感谢和我一起进入北大求学的刘稀元、李胜喜、饶翔和司晨。感谢我的室友张蕾。感谢我的父亲母亲,母亲在2012年离开了我,让我体会到世界的虚妄和人生的坎坷。

博士论文时隔四年时间的修改,如今要付梓出版,在此要感谢北京大学出版社编辑魏冬峰师姐给予的照拂和细心的编校。

里尔克在《我过的生活》中说:

> 我过的生活,像在事物上面兜着
> 越来越大的圈子。
> 也许我不能兜完最后的一圈,
> 可我总要试试。

生活需要在勇气中继续。

<div style="text-align:right">

2013 年 10 月
于天津大学冯骥才文学艺术研究院

</div>